U0136401

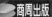
商周出版

The New York Times Essential Library

紐約時報[嚴選]

Opera: A Critic's Guide to The 100 Most Important Works and The Best Recordings

100張值得珍藏的
歌劇專輯

《紐約時報》樂評主筆 Anthony Tommasini

安東尼‧托馬西尼—著

沐宏宇、陳至芸、楊偉湘—譯

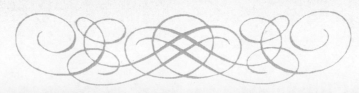

《賽蜜拉米德》中飾亞沙斯的次女高音瑪麗蓮‧霍恩

歌劇：美的集成

須文蔚

　　讀音樂史時，曾看到一個令人忍俊不止的描述，普契尼形容自己是「一位以野禽、劇本與美人為獵物的狩獵高手」。顯然要成為歌劇大師，不但要熟悉詩、劇本、舞台演出、聲樂和管弦樂，更能敏銳地掌握劇院的聽眾。

　　歌劇是如此複雜，也難怪絕大多數的古典樂迷愛憎交集：愛的是它集文學、音樂、舞蹈與表演藝術於一身，帶來視聽上壯觀乃至而極盡奢華的美感；憎的是受限於語文隔閡、曲譜版本多樣與導演觀念的差異，使得聆賞歌劇顯得困難重重。在DVD普及問世後，歌詞、音樂與舞台視覺效果一併呈現，樂迷從聽眾轉換成觀眾，不但極視聽之能事於光碟片中，一套華格納「尼貝龍指環」的DVD要價往往比CD便宜，這年頭還有聽唱片的必要嗎？《紐約時報嚴選100張值得珍藏的歌劇專輯》的作者Tommasini說：「有必要！」

　　在歌劇迷也是音樂學者Tommasini心中，偉大與動人的歌劇演出，能集合卓越的指揮家、聲樂家、樂團和導演，製作出劇力萬鈞的戲劇，有機會恭逢其盛，欣賞現場演出，總是機緣巧合，可遇不可求。事實上，能留下具有歷史紀錄的錄音，亦屬鳳毛麟角，當然有錄影的製作，就更千載難逢了。Tommasini精挑細選了100部歌劇的唱片錄音，特重介紹值得推薦的聲樂演出、樂團表現以及戲劇張力，呈現出一本品味獨具的鑑賞入門書。

　　這本書的特殊品味特別展現在所推薦的曲目上，罕見曲目不勝枚

舉，常見的歌劇戲碼則不少未能入列。

仔細審究Tommasini推薦的偏好，他一面倒地介紹20世紀末葉的作品，甚至包括兩齣21世紀的作品，舉凡美國作曲家亞當斯（John Adams）的《尼克森在中國》（*Nixon in China*）、布列頓（Edward Benjamin Britten）的《彼得‧葛林姆》（*Peter Grimes*, 1945）和《盧克蕾蒂亞受辱記》（*The Rape of Lucretia*, 1946）與《比利‧巴德》（*Billy Budd*, 1951）、魏爾（Judith Weir）的《一夜京戲》（*A Night at the Chinese Opera*）等，要不是本書的推介，一般讀者大概無緣一聞。

相形之下，許多著名歌劇，諸如古諾（Charles Gounod）的《浮士德》（*Faust*）、包易多（Arrigo Boito）的《梅菲斯特》（*Mefistofele*）、華格納的《羅亨格林》（*Lohengrin*）、韋伯（Carl Maria Von Webe）的《魔彈射手》（*Der Freischutz*）等，都不在推薦之列。顯然作者無意取法市面上常見的歌劇導聆書籍，而是以自身的品味、興趣以及當代歌劇發展的新趨勢為選目的價值，這也難怪《歌劇季刊》（*The Opera Quarterly*）書評作者考夫曼（Tom Kaufman）直指，本書沒有照顧到一般讀者「必聽100齣歌劇」的期待，而是以個人偏好、洞見與關心所選擇的歌劇鑑賞。

畢竟歌劇是當代、進行式以及不斷創生的藝術形式，樂迷需要的不僅是古典名作，更應當注目新的創作，《紐約時報嚴選100張值得珍藏的歌劇專輯》未必能全面涵蓋歌劇入門者的需求，但對於有興趣嚐鮮的讀者而言，本書所拓展出的新曲目，以及筆鋒帶有感情的評介文字，相信會帶動更多欣賞的熱情。

（本文作者為國立東華大學中文系副教授暨數位文化中心主任）

序言

　　歌劇是一種常常被人忽略的戲劇形式。正因為它是戲劇的一種，所以，體驗歌劇或學習歌劇的最佳途徑，當然是直接到歌劇院欣賞歌劇。如果您是歌劇新鮮人，請接受我的建議，走進劇院大門吧！即使覺得歌劇艱澀冷僻，也千萬不要遲疑。自從歌劇院引進了字幕機以及其他類似的同步翻譯系統，在欣賞歌劇之前，已經不太需要研讀劇情概要，以致於歌劇新鮮人倏然察覺：「我終於可以坐在歌劇院裡，輕鬆地欣賞歌劇了！」

　　同時，歌劇也是一種音樂的形式。戲劇常常無可避免地與音樂連結，一齣好的歌劇，總是蘊藏著大量而且豐富的美妙音樂。當您第一次欣賞了《波西米亞人》（*La Bohème*）之後，您一定會很想把自己沈浸在它的音樂裡，體驗史上偉大歌唱家所飾演的主要歌劇角色，聆賞與歌劇有重要關係的藝術家們對於樂曲的絕妙詮釋。例如指揮西元一八九六年《波西米亞人》首演的阿爾圖羅・托斯卡尼尼（Arturo Toscanini），在五十年後，與美國國家廣播公司（NBC）交響樂團及令人懷念的卡司陣容所為的現場錄音，就是一次非常有名的傑作。

　　這就是為什麼歌劇全曲的錄音至今仍受廣大樂迷喜愛的原因。我從來沒聽過瑪莉亞・卡拉絲（Maria Callas）的現場演唱。然而，當我聽到她在西元一九五四年演唱貝里尼的《諾瑪》（*Norma*）錄音時，我震撼得呆若木雞，為之絕倒；我幾乎可以身歷其境，感覺到她對這個角色的完美詮釋。也有很多令人激賞的歌劇留下了價值非凡的錄音，但是並不常常被列為演出曲目，因此錄音更顯得重要。像林姆斯基—高沙可夫（Rimsky-Korsakov）迷人的《隱城基特茲的傳說》（*The Legend of the*

Invisible City of Kitezh），只有在俄羅斯的聖彼得堡（St. Petersburg）上演，別的地方就沒有演出過。

其次，固然在歌劇院觀賞歌劇會讓您熱血沸騰，但是在家中聆聽歌劇錄音、遠離劇場的環境，則會帶給您另一番截然不同的感受。因為您可以全神貫注在歌劇的音樂部分，更強化您對劇情的領悟。

這本書提供了一百則我認為重要的歌劇短評，包括錄音版本的推薦。這不是一本劇情概要合集。劇情概要的書雖然很好用，但市面上已經有太多這種書了。（讀者們可試讀John W. Freeman的兩冊《偉大歌劇的故事》〔*Stories of the Great Operas*〕，由大都會歌劇公會與W. W. Norton共同出版）雖然故事情節摘要並非本書的主要目的，但是為了論述，我還是無法避免要探究角色及劇情。我的目標是要提供對一部作品的整體認知——這部作品在所有歌劇劇碼中的地位如何、成就如何、所提出的挑戰、歷史背景、作者背景以及其他相關課題——並建議為何一部或多部錄音版本是值得收藏的。在作品的評論中，我試著盡可能將重要歌劇作曲家的背景和創新手法大致納入。唯有針對莫札特的歌劇，我特別加入序言，做個作品綜覽。因為對我來說，在莫札特有生之年，違逆當時歌劇寫作形式的國際潮流，以及他那凌駕當代潮流的不可思議能力，需要更多的篇幅來論述。

值得一提的是，現今坊間出版關於歌劇錄音版本的介紹，很容易就過時了。原因有點複雜，包括經濟不景氣的因素以及CD發行數量的激增，古典唱片工業已經慘澹經營好多年。古典唱片業者並沒有將財務困境上的挑戰，轉化為機會並重新定義它們的藝術使命。相反地，大多數的唱片公司仍以大量出版來淹沒市場，抱著瞎貓總會碰到死耗子的心態，想賭賭看幾張唱片可能大賣。重要的錄音版本，因為市場因素，自然而然就遭到從產品目錄刪除的命運。所幸最壞的光景已經過去了，透

過創新的行銷方式，尤其是網際網路的出現，使唱片公司能將它們的產品保持得較完整。

話說回來，儘管唱片市場的變化很大，我還是盡可能試著推薦一些比較常在唱片目錄中出現的唱片，這些唱片不太會從唱片行消失，或者很容易透過線上服務，例如亞馬遜（Amazon.com）或是邦諾（Barnesandnoble.com）找到。而我通常也會列出一些版本的選擇，包括最新發行而較可能買得到的唱片。

這裡也要提一下DVD。無庸置疑，歌劇DVD可以提供更誘人的視聽元素來欣賞歌劇。之前從來沒有一項科技像DVD這樣迅速被大眾所接受。然而，在本書中所推薦的、真正的歌劇經典版本，僅見於CD唱片。所以，我也只推薦CD唱片給讀者。

我可能有點老古板，但是如果要在家裡享受歌劇的話，我還是不會選擇看DVD，而寧願聽CD唱片。像指揮家奧圖・克倫培勒（Otto Klemperer）、世間少有的男高音強・維克斯（Jon Vickers）以及無可比擬的次女高音克莉絲塔・露德薇希（Christa Ludwig）合作詮釋的貝多芬《費黛里奧》（*Fidelio*），我從來不會聽膩這種歷史性的偉大演出。這樣聆賞CD，可以讓我完全沈醉於歌劇的音樂之中，而不會被視覺的效果分神。

那麼，這本書到底是要寫給哪些人看的呢？雖然我希望在本書所闡述的作品與作者能夠吸引所有的歌劇迷（aficionado），但我特別希望本書能夠打動歌劇新鮮人。我無意使本書成為歌劇的入門導讀，但我仍然要就一些讓歌劇新鮮人感到困惑的關鍵課題，做一些介紹及說明。

一、聲音類型

　　理論上，這個題目應該是沒有爭議的。在歌劇中主要的五種聲音範疇，以音域和高低音來排列，可分成以下類型：女高音（soprano）、次女高音（mezzo-soprano）、男高音（tenor）、男中音（baritone）、男低音（bass）。但每個類型下又可細分成許多次類型，數量之多，超乎您的想像。一群情緒激昂的歌劇迷擠在一間屋子裡，絞盡腦汁地研究、討論賽西莉雅‧芭托莉（Cecilia Bartoli）的真正音質，其情況像國會議員一樣，正經八百地爭論不休，可能會使一屋子的熱情球迷在討論洋基隊的投手是天生的先發投手還是救援投手一事，變成小巫見大巫。

　　聽倌們一定要知道的一點是，每一種聲音的類型中，還有抒情與戲劇之分。抒情型的聲音通常比較輕盈、明亮而且靈活。戲劇型的聲音就相對地較為沈穩有力。類似莫札特的帕米娜（Pamina，譯按：出自《魔笛》）以及史特勞斯的蘇菲（Sophie，譯按：出自《玫瑰騎士》）等清純少女角色，需要抒情女高音來扮演。反之，華格納的布倫希德（譯按：出自《女武神》）則是戲劇女高音（dramatic soprano）的典範。

　　有些歌劇角色的設計需要結合輕盈、閃亮的抒情音色以及厚實、猛烈的戲劇音色。以女高音為例，譬如威爾第的兩位蕾歐諾拉（Leonora）（分別出自《遊唱詩人》〔*Il Trovatore*〕與《命運之力》〔*La Forza del Destino*〕）、普契尼的蝴蝶夫人秋秋桑（Cio-Cio San）（出自《蝴蝶夫人》〔*Madama Butterfly*〕）。這些女高音的類型可稱為莊嚴女高音（spinto）或者是重抒情女高音（lirico spinto）。

　　這些聲音的區別，有其真正的作用存在。例如，多尼采蒂（Donizetti）的尼莫里諾（Nemorino，譯按：出自《愛情靈藥》）需要抒情男高音來唱；華格納的崔斯坦（Tristan，譯按：出自《崔斯坦與伊索德》）需要戲劇男高音（dramatic tenor）演出；威爾第的曼利哥

（Manrico，譯按：出自《遊唱詩人》）則需要重抒情男高音挑大樑。

　　有許多歌唱家因為演唱了不適合其聲音類型的角色，因而傷到他們的歌喉，結束了演唱生涯。然而，一位偉大的歌劇演唱者，有時也會向不同的聲音類型挑戰。女高音卡拉絲的音色，對於演唱《塞維利亞理髮師》（ The Barber of Seville ）的蘿希娜（Rosina）一角而言，或許稍嫌暗沈厚重，但是她演唱該劇的錄音，卻是非常迷人。這是一個超越典型的成功範例。本質上，路奇亞諾・帕華洛帝（Luciano Pavarotti）的聲音是典型的抒情男高音，但是他的聲音卻擁有一般抒情男高音所缺乏的廣度與紮實。因為擁有這樣的音色，使帕華洛帝試圖往比較厚重的角色發展，如演唱威爾第的拉達梅斯（Radames，譯按：出自《阿伊達》）。在他初次演出該劇時，就不可思議地結合了抒情的細緻以及氣勢磅礴的英雄氣概，獲得熱烈的迴響。然而，有些歌劇純粹派批評他跨出抒情曲目的演唱，違背了他聲音的本質。從某個角度來看，他的確是跨越了聲音類型。但是，我還是要說，謝謝你，路奇亞諾！在他演唱生涯的後期，傷害到他事業的原因，其實並不是因為他唱了太多不適合他唱的角色，而是他沈迷於盛名而疏於自律所致。

　　最後，稍微提一下所謂的閹人歌手（castrati）。有些人大概不知道，閹人歌手是男性歌手在青春期以前，就把睪丸摘除，使他的聲音得以保持在童聲的高音域。這些閹人歌手縱橫十八世紀歌劇界，簡直是當時的超級巨星。許多閹人歌手體格都非常魁梧，胸部厚實，擁有驚人的肺活量。他們清澈響亮的音色，非常值得聆聽。但是，由於任何人，尤其是任何男人都可以想像的各種理由，製造閹人歌手這種做法不再讓人接受。時至今日，這些閹人歌手的角色，不是被女扮男裝的女聲取代，就是由一些技巧高超的假聲男高音（counter-tenors）所取代；大衛・丹尼爾斯（David Daniels）與畢俊・梅塔（Bejun Mehta）就是其中的佼佼者。

二、朗誦調

　　所有的音樂劇都需要藉由一種方法來迅速地發展劇情，將故事背景資訊傳達給聽眾，並且讓各種角色換場。百老匯音樂劇是以口說對白來完成前述的任務。有些傳統歌劇也使用了口說對白，不只在通俗的輕歌劇如《蝙蝠》（*Die Fledermaus*）中有之，即使在引人入勝的重量級歌劇《卡門》（*Carmen*）亦如是。

　　儘管如此，大部分的歌劇作家，從蒙台威爾第（Monteverdi）到梅湘（Messiaen），都習於使用朗誦調（recitative，或譯宣敘調）或類似的樂段來發展劇情。朗誦調的表現形式通常是無伴奏或清唱（secco），非常容易辨認，例如在莫札特的歌劇《費加洛婚禮》（*The Marriage of Figaro*）中，當費加洛與蘇珊娜（Susanna）在第一幕嘲謔阿瑪維瓦伯爵（Count Almaviva）真正的企圖時。他們在大鍵琴的伴奏下唱出的朗誦調，掌握了說話時劈哩趴拉的韻律。

　　在莫札特的其他歌劇中，包括《費加洛婚禮》全劇，您都會聽到更強烈的的朗誦調形式，稱之為伴奏朗誦調（recitativo accompagnato），或稱戲劇朗誦調（dramatic recitative）。這種形式涉及較抒情的聲樂，以較多的器樂編制伴奏，甚至配有整個管弦樂團。詠嘆調（aria）雖然是一部歌劇中旋律最優美而且最值得懷念的，但相對於朗誦調而言，卻是比較靜態的。

　　隨著歌劇在十八世紀末及十九世紀的發展，朗誦調與詠嘆調的區別逐漸模糊。在威爾第的早期作品中，他仍然依循傳統，使用樂團伴奏的朗誦調。後來，他在樂曲當中，非常技巧地將二者接合為一體，使人幾乎無法察覺朗誦調與詠嘆調之間的轉換。

　　華格納（Wagner）是寫作連貫式樂曲的大師，也就是說，在樂曲的起承轉合間，並無明顯的段落區分。但是華格納仍然賦予他的劇中角色華

格納式的朗誦調。例如在《女武神》（*Die Walküre*）的第二幕，劇情的發展流程在沃坦（Wotan）以幾近遲滯的緩慢速度，痛苦地向他的愛女——女武神布倫希德（Brünnhilde）表達他的傷痛之情與祕密時幾乎停止。這個遲緩而表面上毫無生氣的樂段，若由充滿力量的華格納式男低音，例如黃金時期的漢斯‧霍特（Hans Hotter）或最近的詹姆士‧莫里斯（James Morris）演唱起來，其戲劇張力絕對會讓人為之動容。現在觀眾在欣賞所謂〈沃坦的自述〉（Wotan's Narrative）時，劇院大多採用字幕，增進觀眾的理解。以往讓觀眾陷入昏睡的樂段，現在也可以讓您饒有興味地隨著沃坦唱出的每個字句，融入劇情的脈動。

三、美聲唱法

　　最後我要談一談所謂的美聲唱法（bel canto），這是在歌劇中很基本但卻令人困惑的面向。因為"bel canto"從字面上翻譯是「美妙的歌唱行為」或「美妙的歌曲」，同時指涉一種聲音的技巧、聲樂的寫作形式以及歌劇史上一個以這種表現形式為主流的時期。

　　從純粹的意義來解釋，美聲唱法是指一種自十七世紀以來，極受人推崇的義大利傳統歌唱法，極美的音調、音域中均勻的音質、支撐聲音的均衡呼吸、優雅的滑音樂句以及靈敏的技巧。這種歌唱技巧並未隨著歌劇的發展而褪色。即使是對歌手的精力與力量要求空前嚴格的華格納，還是擁護這種唱法。美聲唱法的傳統與技巧至今仍是每個歌手的訓練過程當中最重要的基礎必修課。

　　從十八世紀末到十九世紀初是美聲唱法的時期，當時美聲唱法大量地運用在歌劇中。有關歌劇形式的美聲唱法，公認最純粹的倡導者是羅西尼（Rossini）、貝里尼（Bellini）以及多尼采蒂（Donizetti）。他們的歌劇中大量地運用人聲。劇中旋律交織迴旋，不時地出現華麗的花腔女高

音以及任由歌手自由揮灑、點綴旋律的裝飾音。這些作曲家了解，在旋律的形成、浮動、活力及裝飾上，歌手有很大的自由度。批評者譏諷美聲歌劇的音樂性非常薄弱。但是這種傳統藝術，最好看成是「少即是多」（less-is-more）的藝術形式。在這種形式中，為了豐富及優雅的旋律性以及光榮的人類聲音，和諧與管弦樂交錯的複雜性均被降到最低程度。

值得一提的是威爾第筆下劇情洶湧澎湃的《奧賽羅》，它是威爾第晚年的一齣重要作品，雖然它已經不太像是美聲歌劇，但是美聲唱法的傳統還是殘留在全劇的各處。威爾第嚴格要求參與這部歌劇演出的歌手，都必須受過美聲唱法的訓練。他要求唱奧賽羅這個角色的男高音必須展現十足的聲音力量，但是他希望男高音是用「唱」的來詮釋奧賽羅，而不是用嘶吼的。

選擇的理由

如果您是歌劇新鮮人，一百齣歌劇對您來說可能是太多了。但是單單威爾第一個人就總共寫了二十八齣歌劇，而其中最少有十齣是無懈可擊的經典作品。如果您把尼貝龍指環算成四齣歌劇，對任何一百齣歌劇的清單來說，華格納的歌劇少說佔了十齣。因此，要我削減自己選出的一百齣歌劇，並非易事。

可能有些歌劇迷覺得我選曲的原則很古怪。我要說的是，歌劇是一種持續演進的藝術形式，所以，引介一些二十世紀的作品（有兩齣甚至是二十一世紀初期的作品），對我來說相當重要。因此，我列入布索尼（Busoni）的《浮士德博士》（Doktor Faust），而沒有列入古諾（Gounod）的《浮士德》（Faust）。如果您覺得我是在標新立異，我的解釋是：古諾的作品時常演出，而且已經有點被過度吹捧，不需要我在這裡大力推薦。相反地，布索尼的優美作品尚鮮為人知，我願意多用點筆墨，推他

一把。同時我也想藉這本書，來介紹我最近迷上的歌劇，例如普羅高菲夫的歌劇。少數的室內歌劇（Chamber Opera）也是我想網羅的標的，例如布列頓（Britten）的《碧廬冤孽》（*The Turn of the Screw*）與茱蒂絲・魏爾（Judith Weir）的《一夜京劇》（*A Night at the Chinese Opera*）。因為篇幅有限，所以我不得不捨去一些重要作品，例如華格納的《羅亨格林》（*Lohengrin*）與理查・史特勞斯（Richard Strauss）的《阿拉貝拉》（*Arabella*）。令人遺憾的是，有些讓我激賞不已的新進歌劇作品並未出版唱片，例如我在薩爾茲堡音樂節觀賞的凱雅・莎莉雅荷（Kaija Saariaho）的《遠方之愛》（*L'Amour de Loin*），以及西元二〇〇三年在倫敦柯芬園備受好評的湯瑪斯・阿德斯（Thomas Adès）的《暴風雨》（*The Tempest*）首演。

　　相信我，這本書所有的短評幾乎已經涵蓋所有重要的歌劇曲目。至於較個人性質的選擇，尤其那些二十世紀的作品，雖然不是那麼令人熟悉，但都是被我所深深喜愛而要強力推薦的。

CONTENTS

CONTENTS

1. 約翰·亞當斯

（John Adams）b. 1947
《尼克森在中國》
（Nixon in China）

劇本：愛麗絲·古德曼（Alice Goodman）
首演：西元一九八七年十月二十二日於休士頓大歌劇院（Houston Grand Opera）

　　數不清的歌劇，都是劇本作者先提出企劃給作曲家，然後再展開合作。《尼克森在中國》卻是少數中的少數——它是由美國導演彼得·謝勒斯（Peter Sellars）主動找上亞當斯，希望他能創作一齣歌劇，是有關西元一九七二年，尼克森總統親訪中國的破冰之旅。對於亞當斯來說，成長於自由的民主黨大本營新罕布夏州，他一直很得意在一九六八年民主黨初選中，他的第一張選票是投給反越戰的候選人尤金·麥卡錫（Eugene McCarthy），而當年正是尼克森選上的那年，所以一開始他非常不想接下這個請求。不過到了一九八〇年代初期，亞當斯開始覺得尼克森可以做為挪揄嘲諷的好對象，更是全國人民正當憤慨的焦點，所以開始願意嘗試這齣歌劇的創作。

　　在詩人古德曼加入這個計畫後，她自願撰寫押韻的對句，使得亞當斯開始創作之後，兩人產生絕妙的複雜組合——「一部分是敘事、一部分是諷刺、一部分則是諧擬政治上的裝腔作勢，還有一部分是對歷史、哲學，甚至是兩性議題的檢討」。

　　這齣歌劇是在檢討一個歷史事件──兩位歷史大人物：尼克森與毛澤東操縱大眾輿論的大膽行徑。整個事件最重要的就是這兩個人的會面，而這齣歌劇全力呈現的也就是這一點。這齣歌劇始於空軍一號載著尼克森到達北京，民眾夾道歡迎。亞當斯認為這場戲是一個精心的安排，力道就像《阿伊達》（Aida）一樣，用節奏強勁且震耳欲聾的花俏音樂去表現那種歡欣鼓舞與炫耀的氣氛，並巧妙地引用華格納的《尼貝龍指環》（Ring）中的魔劍主題做結。隨著歌劇進行，亞當斯與古德曼透露了這次會面潛藏的各種弦外之音，而這是只有歌劇的形式才能恰當表現出來的。

　　接下來就是尼克森、毛澤東、周恩來與亨利・季辛吉（Henry Kissinger）的正式會面（劇中的季辛吉像是笨手笨腳的漫畫人物，雖然許多人會說他活該）。對中國而言，他們將真正的哲學性意義賦予了這次會面，但這點卻使美國人備感困惑，可以從雙方在交換觀點時又尷尬又棘手的差異、對革命和當代歷史的相反看法透露出來。第一幕在盛宴中結束，但樂曲冷酷而強迫的節奏形式加上合唱中力量過大的告誡方式，傳達出事實上當事人之間的緊張關係與政治角力。

　　對大多數人來說，全劇最重要的一景在第二幕，當尼克森夫人派翠西亞・尼克森（Pat Nixon）訪問一個公社及頤和園時。尼克森夫人長久以來就是政治家妻子的化身，由於篤信家庭價值與丈夫的理想，她一直掩蓋自己的不安與沮喪，把情緒隱藏在恬淡寡歡的笑容之後。不過在一長段的詠嘆調之中，她仍表達出真誠的脆弱與高雅。你可以感受到她對這個世界感到多麼迷惑。當她站在仁壽門之前時，她佇足唱道：「這是個好預兆！」「我預見一個新時代將要來臨，當奢華之風如香水般溶解於空氣，而簡單素樸的美德則生根、發芽、茁壯，最後繁花盛開！」

　　在全劇結尾，五位重要人物分別孤寂地躺在床上，面對個人的遺憾

並怨嘆失去的機會。周恩來自問「我們所做過的事，到底有多少是好的？」

　　西元一九八七年當《尼克森在中國》於休士頓大歌劇院首演時，許多評論家與歌劇迷都發現，亞當斯的樂曲多有重複的片段，音樂性似乎不夠強。這可能是因為構想來自於導演，所以音樂在這裡並非位居要角，甚至有點像電影的配樂。

　　然而藏在亞當斯音樂的極簡主義之下，仍充滿節奏與對位法錯綜複雜的味道，還有對理查‧華格納（Richard Wagner）與葛倫‧米勒（Glenn Miller）等人的巧妙引用。另外，對於性格的塑造也相當有穿透力，特別是首演時的卡司，像是指揮聖路加管弦樂團（Orchestra of St. Luke's）的艾德‧迪華特（Edo de Waart）。還有男中音詹姆斯‧馬德林那（James Maddalena），他抓到尼克森愚蠢的說話方式及焦躁不安的精髓，卻還能夠保持他那渾厚的發聲法。另外一位男中音桑佛德‧席爾文（Sanford Sylvan）飾演周恩來，男低音湯瑪斯‧哈蒙斯（Thomas Hammons）則飾演季辛吉，男高音約翰‧杜克斯（John Duykers）則飾演毛澤東，而女高音卡洛蘭‧佩姬（Carolann Page）則飾演派翠西亞‧尼克森，每一位都演得非常好。你可以從這些演員整體表現與對白用語的清晰明確，看出他們是多麼讚賞亞當斯的音樂與古德曼的劇本。

Nonesuch (three CDs) 79177

Edo de Waart (conductor), Orchestra of St. Luke's; Maddalena, Page, Sylvan, Hammons, Duykers

2. 貝拉·巴爾托克

（Béla Bartók）1881-1945
《藍鬍子的城堡》
（*Bluebeard's Castle*）

劇本：貝拉·巴拉斯（Béla Balázs）
首演：西元一九一八年五月二十四日於布達佩斯歌劇院（Budapest Opera）

　　當巴爾托克於西元一九一一年創作他的第一齣歌劇《藍鬍子的城堡》時，他還不到三十歲，就寫出這樣一部既陰森又反傳統的單幕作品。而劇本的作者貝拉·巴拉斯，和巴爾托克一樣都是當代藝術家，希望能創造出混合慣用的匈牙利與令人振奮的現代表演形式。劇本中以夏荷·貝洛（Charles Perrault）所寫的童話為其中一個主題，而這個童話故事其實已經流傳很久了。就如同歌劇的開場白所言，這部作品設計為內在衝突的戲劇，所反映出的人性省思存在於每一位觀眾的心中。

　　在傳說中的時代，藍鬍子公爵帶著新婚的年輕妻子茱蒂（Judith）回到自己哥德式的陰冷城堡。茱蒂當時已經耳聞藍鬍子公爵謀殺前幾任妻子的傳言，但是她拒絕相信，認為她的愛能為丈夫的心靈世界帶來平靜。在城堡的正中央有著極為廣大的環形房間，裡面有七道巨大的門。茱蒂對裡面藏了什麼感到非常好奇。她認為夫妻之間應該沒有祕密，所以雖然非常害怕，她仍然決定告訴藍鬍子公爵，她聽到牆壁在哭泣，她想要擦乾它們的眼淚並給它們溫暖。這裡就如同許多評論家所解釋的，

牆壁是一種象徵，象徵藍鬍子公爵的心已經麻痺了，沒有痛苦，也沒有感覺。

熟悉巴爾托克日後作品的人都知道，他的音樂是將東歐的民謠元素融入不安定的和諧風格中，和這齣歌劇的特色不太一樣，這齣歌劇的民族音樂影響更加微妙，巴爾托克萃取他的家鄉音樂中古老的調式，讓整齣歌劇充滿哀愁的質樸感。當中少有抒情時刻，大部分的歌詞都符合匈牙利語文的結構。相較於藍鬍子冷淡無情的歌聲，茱蒂則更多樣化、輕佻而且熱烈，顯示出她是如何努力想衝破丈夫嚴苛的內心界限。

藍鬍子拒絕給茱蒂任何一道門的鑰匙。但在逗趣而浪漫的音樂裡，茱蒂終於讓藍鬍子屈服。第一道門飛快地打開，映入眼簾的是一間可怕的行刑密室。茱蒂一定要知道更多，所以她設法取得第二把鑰匙，而這個房間則充滿武器。這兩個房間充分表現藍鬍子是如何行使他那駭人的權力。既然已經讓茱蒂知道這麼多，藍鬍子似乎希望妻子還能發掘更多，所以自動給她另外三把鑰匙，這次，一道門的後面是一間光芒四射的珠寶室（由喧鬧的豎琴及金屬鍵琴來表達），其他則是一個枝葉茂盛的花園，以及由震耳欲聾的管風琴及銅管合奏，顯現出屬於藍鬍子的權力國度。

茱蒂又重新看見了血，而他的丈夫似乎佔了上風。這個年輕的女人真能照亮他的生命嗎？下一扇門後是一個淚之湖。此時燈光漸暗，音樂也漸漸繃緊，陰鬱冰冷的感覺又回來了。茱蒂質問藍鬍子有關他前妻們的下落，說不定謠言是真的。不出所料，最後一道門打開後出現三個沉默、眼神空洞的女人，她們就是藍鬍子的前妻。他向茱蒂解釋她們是他的黎明、中午與黃昏之愛，而當中最美麗的茱蒂，即將成為他的午夜之愛。於是茱蒂進入這道門，加入前妻們的行列，而藍鬍子則單獨離開他潮濕而令人生畏的城堡。

　　這齣歌劇之所以沒有經常被搬上舞台的原因之一，就是它需要大型管弦樂團的配合，也是巴爾托克作品中規模最大的。另一個原因則是它只有六十分鐘，而且如此鎮懾人心且離經叛道，很難找到另一齣來搭配作整個晚上的演出。然而，如同許多評論家指出，因為《藍鬍子的城堡》是一齣傳達內心掙扎的戲劇，所以透過錄音的影響力更大，最為人稱道的就是由亞當‧費雪（Adam Fischer）於西元一九八八年指揮匈牙利國立管弦樂團（Hungarian State Orchestra）的版本。由音色閃亮的匈牙利女高音伊娃‧馬頓（Eva Marton）擔綱演出茱蒂；她成功地詮釋茱蒂的脆弱與大膽，並且以非常抒情的方式呈現。山繆‧雷米（Samuel Ramey）以極宏亮的低音抓住了藍鬍子的精髓。費雪的指揮更提供了緊湊且活力十足、充滿色彩的表演。

　　如果你無法找到由新力古典（Sony Classical）發行的錄音版本，可以嘗試另一個傑出的錄音，就是西元一九九八年重新發行的迪卡（Decca）傳說系列，由伊斯特凡‧克爾提斯（István Kertész）於西元一九六五年指揮倫敦交響樂團（London Symphony Orchestra）的演出；偉大的次女高音克莉絲塔‧露德薇希（Christa Ludwig）飾演茱蒂，次男中音（bass-baritone）華特‧貝瑞（Walter Berry）則擔任藍鬍子一角。

　　《藍鬍子的城堡》震撼了巴爾托克同時期的人。布達佩斯歌劇院一直很猶豫要不要讓它搬上舞台，直到這部作品完成的六年後，巴爾托克與巴拉斯的芭蕾舞劇《木刻王子》（The Wooden Prince）獲得成功，布達佩斯歌劇院這才以兩劇聯票，搭配《木刻王子》演出的條件下，於西元一九一八年舉行《藍鬍子的城堡》首演。

Sony Classical (one CD) MK 4452

Adam Fischer (conductor), Hungarian State Orchestra; Marton, Ramey

Decca (one CD) 466377

István Kertész (conductor), London Symphony Orchestra; Ludwig, Berry

3. 貝多芬

（Ludwig van Beethoven）1770-1827

《費黛里奧》

（*Fidelio*）

劇本：劇作家約瑟夫・馮・松萊特納（Joseph von Sonnleithner）於西元一八〇五年完成原作，後來經他人再三修改完成的修訂版本與最終版本，則分別於一八〇六年與一八一四年演出。
首演：西元一八〇五年十一月二十日，維也納的維也納劇院（Theater an der Wien）（原作）；西元一八一四年五月二十三日，維也納的卡爾特那托劇院（Kärntnertortheater）（最終版本）。

　　在貝多芬的器樂曲作品中，處處可見精微巧妙及隱晦的安排。然而貝多芬終其一生，不僅情緒起伏反覆無常、暴躁脾氣成習難改、經常沉溺在多愁善感中（根據孟肯〔H. L. Mencken〕所述，他時而多付家僕薪水、時而拿陶器砸他們），也嚴厲苛酷，講究道德幾近僵固不化之境，對人性弱點亦各表同情；因此，他冷淡看待音樂劇，也就不足為奇了。貝多芬最終決定接受維也納劇院（Theater an der Wien）的佣金而撰寫歌劇時，選擇的是稍嫌匠氣的題材，其中忍受不公與歌頌勇氣毅力的主題，皆讓他感同身受——當時是一八〇四年，貝多芬正深受聽覺惡化之苦。

　　貝多芬費時十年，總共為此齣歌劇寫出三種不同版本（另有四首不同序曲），終於在西元一八一四年完成現今我們所熟知的《費黛里奧》；儘管就一部歌劇而言，這部作品沉悶粗糙又脫離現實，不過它卻大獲好評。一頁頁翻過總譜，你所見到的是音樂偉人貝多芬；這音樂降服了你，柔順你的情感，迫使你不得不將對故事本身的種種挑剔拋置一旁。比《費黛里奧》更令我感動的歌劇屈指可數，而由於此劇音樂頗具挑戰

性，因此精采絕倫的演出更是少見。

故事內容由兩股情節交織而成。一方面是輕鬆的家庭劇，有塞維爾（義語稱塞維利亞）監牢的獄卒羅寇（Rocco）與他秀麗的女兒瑪塞莉娜（Marzelline），她迷戀上羅寇新請的年輕助手費黛里奧，同時間另一位獄卒助手哈金諾（Jaquino）也喜歡著她。

另一方面，費黛里奧實際上卻是佛羅雷斯坦（Florestan）勇氣過人的妻子蕾奧諾瑞（Leonore），而佛羅雷斯坦則是一位西班牙貴族，正為了某個語焉不詳的解放運動而努力奮鬥。蕾奧諾瑞裝扮成年輕男人來到監牢當助手，希望能把由貪污腐敗的總督畢薩羅君（Don Pizarro）下令囚禁在秘密地牢的丈夫救出來。

較輕鬆的家庭場景配樂，有時引人發噱卻欠缺技巧，譬如羅寇提醒費黛里奧重視錢財時喧譁的詠嘆調，有時則勝過情境，譬如第一幕裡名不虛傳的四重唱（quartet）。雖然在這首靜態的重唱曲（static ensemble）中，蕾奧諾瑞、瑪塞莉娜、羅寇、哈金諾四人僅是在各自的境況裡反思自己，但是運用精緻細膩的主題（theme）和變奏（variation）形式砌造而成的四重唱，卻令人大為驚嘆。隨著樂聲響起，中音域的管弦樂合奏撐起了由低音提琴（pizzicato）單獨撥奏所展現的動人旋律，多首馬勒交響曲（Mahler symphonies）的緩慢樂章便是出自這部音樂的美妙世界。多重唱揭示了《費黛里奧》情節裡滿滿的矛盾，不論這些人物說了些什麼、或步調進行得有多慢，這不可思議的天籟都會使你相信他們正在尋思生命中最深奧的課題。

貝多芬偶爾會攫住戲劇性的一刻。直到第二幕開始時，我們才會看到被囚禁的佛羅雷斯坦，而大多數的演出中，觀眾只能隱約看見他在牢房裡，聽見鐵鍊發出的喀嚓聲響；猶豫凝滯的管弦樂序曲是悲慘無望的樂音，受到壓抑的音色則使得受難人物更顯高貴，直到我們聽見突如其

來的一聲叫喊 "Gott! Welch' Dunkel hier!"（「天哪，這裡是如此陰暗！」）。由力量充沛的戲劇男高音演唱此角，更具磅礡之勢。

　　強‧維克斯（Jon Vickers）似乎生來就是為了演唱佛羅雷斯坦。由他詮釋這個角色的現場演唱，我只聆賞過一次，當時是由波士頓歌劇團（Opera Company of Boston）演出，也是我在歌劇院度過的歲月中的高潮；令人欣慰的是，在偉大的奧圖‧克倫培勒（Otto Klemperer）指揮錄製的一九六二年科藝百代（EMI）版本中，維克斯亦擔綱詮釋該角色，並與演唱蕾奧諾瑞的著名次女高音克莉絲塔‧露德薇希（Christa Ludwig）攜手表演；維克斯與生俱來充滿力量的嗓音裡，參雜著深深的哀傷，讓他成為詮釋齊格蒙（Siegmund）、崔斯坦（Tristan）、佛羅雷斯坦等年輕苦難英雄角色的最佳人選。蕾奧諾瑞這個角色乃是為戲劇女高音而編寫，露德薇希的詮釋強烈深切且熱情洋溢，其表現同屬經典之作；而且她的歌聲優雅、技巧纖細、才智敏銳，令人對其演出更加肅然起敬。在蕾奧諾瑞解救了丈夫後的倒數第二景，露德薇希和維克斯放聲唱出歡欣鼓舞的二重唱（duet）"O namenlose Freude"（「哦，難以言喻的歡樂」），他們的歌聲如此生氣勃勃、充滿欣喜，讓你渾然忘卻其技巧表現有多麼高明絕頂——激動的歌詞不斷跳躍攀升至令人精疲力竭的高音符——幾乎可謂難若登天。華特‧貝瑞（Walter Berry）則演活了邪惡至極的畢薩羅。

　　學養豐富的唱片製作人華特‧李格（Walter Legge）為此一錄製計劃找來了浸淫於德國劇作的其他傑出歌手：嗓音沙啞的男低音果特羅‧傅利克（Gottlob Frick）演唱羅寇，女高音英格柏‧霍斯坦（Ingeborg Hallstein）飾演瑪塞莉娜，男高音傑哈德‧溫格（Gerhard Unger）演出哈金諾。克倫培勒從愛樂管弦樂團暨合唱團（Philharmonia Orchestra and Chorus）引出了卓越超群且充滿生氣的作品；最後一景中，當鎮民對著

勇敢的蕾奧諾瑞與堅毅不拔的佛羅雷斯坦歌唱撼動人心的讚美詩時，克倫培勒的指揮所帶來的蓬勃朝氣，也使得貝多芬第九號交響曲（Beethoven's Ninth）輕快活潑的最終樂章相形之下反倒較顯溫和。科藝百代將永遠不會將此張唱片從目錄中刪除，而即將生平首次聆賞這部鉅作的聽眾，則令人好生嫉妒。

EMI Classics (two CDs) 5 56211 2

Otto Klemperer (conductor), Philharmonia Orchestra and Chorus; Ludwig, Vickers, Frick, Berry, Hallstein, Unger

4. 維森索・貝里尼

（Vicenzo Bellini）1801-1835

《諾瑪》

（Norma）

劇本：菲利伽・羅馬尼（Felice Romani）
首演：西元一八三一年十二月二十六日，米蘭史卡拉劇院（Teatro alla Scala）

　　理查・華格納（Richard Wagner）極為崇拜維森索・貝里尼；敏感如他，竟也看錯貝里尼，將他形容為「溫文有禮的西西里人」、「靈魂纖細易感」，而其歌劇作品則是由悠長迴旋的旋律組成的高雅輕快之作，飄逸於簡潔穩重的管弦樂伴奏之中。

　　貝里尼是一位技巧甚高而學識淵博的音樂家，也是一位早熟的天才。五歲時，他就能輕鬆無礙地彈奏鋼琴，七歲時修讀近代語言及哲學，在青少年早期便編寫出優美的聖樂。他短暫的一生中（貝里尼死於腸胃炎，享年三十三歲）於倫敦度過了許多時光，特別是在巴黎，並在當地進入上流文化的社交圈。此外，貝里尼也是條徹底無情無義的負心漢，不但公然貶損與自己共事的作曲家多尼采蒂（Donizetti），也和為他神魂顛倒的幾位已婚婦人發展不知羞恥的外遇情事。

　　儘管如此，我仍認為貝里尼的音樂所展現的說服力，使他成為美聲唱法真正的大師。西元一八三四年，貝里尼於一封信中寫道：「歌劇──透過歌唱──必須令人流淚、令人顫抖、令人身心交瘁」，頗為貼切地一

語帶出自己的美學觀點。

　　貝里尼受羅西尼（Rossini）影響極深，羅西尼雖僅年長他九歲，卻同是良師及摯友。自羅西尼的範例中，他學到了美聲唱法風格的精華，其中包括懷有勇氣，對演唱歌聲及抒情旋律保持信心，並使之增添光采；而歌劇的標記，應是流暢柔美但必要時亦可挑起緊張情緒的旋律，這種旋律能深深激發歌手的潛能，令聽眾流淚、顫抖、身心交瘁。當然，羅西尼也在聲樂曲調當中注入了悠長華麗的裝飾樂段，由極具名師風采的花腔（coloratura）所組成，這違反了美聲唱法「簡潔為上」的信條，不過貝里尼倒是展現了「簡潔為上」的風格。

　　除此之外，貝里尼對西西里民俗音樂的熱愛，也影響了他所譜出的優美曲子。西西里民俗音樂的長旋律由小音階組成，配合大多不規則的詩句格律，貝里尼將這些特色融入為了表演所編寫的歌詞中，在悠長迴旋的旋律裡增添了極度難以捉摸的特質：這旋律要往哪兒去呢？為什麼這旋律不斷地改變樂句的長度呢？

　　華格納評論道：「貝里尼的音樂發自內心，並與文本緊密結合在一起。」儘管這是事實，不過貝里尼的音樂劇在心理層面仍不夠精緻。正如學者佛烈德里希・黎普曼（Friedrich Lippmann）於《新葛洛夫歌劇大辭典》（*The New Grove Dictionary of Opera*）所述，在貝里尼的作品中，一首愛情詠嘆調就是一首愛情詠嘆調，不論是由誰來唱皆然。細膩的抒情風格，不論是令人厭惡的角色還是高貴優雅的人物皆同樣適用。

　　在一般歌劇中，較諾瑪（Norma）更為複雜而令人著迷的角色並不常見。此故事背景為高盧地區的一處聖林及其間的聖殿，當時的高盧被羅馬佔領，而情節便圍繞著德魯伊教的最高女祭司諾瑪與統治該區的羅馬總督波里奧內（Pollione）兩人不容於世的祕密戀情。雖然諾瑪是德魯伊教領袖歐羅威索（Oroveso）之女，人民卻顯然效忠於她，希望由她指

引解惑，解答是否該組織起來對抗羅馬人。

　　諾瑪勸大家不要造反，自己卻已經偷偷為波里奧內生下兩個小孩，德魯伊教徒對此還一無所知。她在懷孕期間是怎麼隱瞞的，故事並未交代，根據推測，最高女祭司或許可以在居處祈禱數月，即使未出現也不致引起議論。諾瑪這個角色，探討了身為女人這個亙古的課題。諾瑪既是打破了貞節之誓的宗教領袖，也是實事求是、深知必須與佔領者達成協議的政治領導人；她與聖殿裡一位年輕女祭司阿妲姬莎（Adalgisa）情同姊妹，後來卻發現波里奧內竟暗地裡與阿妲姬莎互通款曲，此時的她不由得對阿妲姬莎毒言謾罵；而諾瑪雖然疼愛孩子，卻由於不願見到他們被波里奧內和阿妲姬莎撫養長大，竟做了殺死孩子的打算。

　　是否有人感到訝異，諾瑪這個角色竟為情感熾烈的瑪莉亞・卡拉絲（Maria Callas）的演唱生涯奠下基礎？在二十世紀前半期，大眾並不重視美聲唱法，而卡拉絲幾乎是靠一己之力，才讓大家重新鑑賞貝里尼和多尼采蒂的作品。（美聲唱法的首要人物瓊・蘇莎蘭〔Joan Sutherland〕，可說是以卡拉絲為典範。）

　　聽聽第一幕裡衝突爭執的三重唱（trio），卡拉絲疾言厲色地抨擊波里奧內和阿妲姬莎，音調忽高忽低地跳躍，加以令人寒顫的凶狠，聽完後你就不會覺得貝里尼是纖細易感的靈魂了。然而再聽聽加入了合唱疊歌（refrain）的詠嘆調——〈聖潔的女神〉（Casta Diva），在此一優美的歌曲中，卡拉絲與人民一同祈求和平，諾瑪細膩脆弱的溫柔、貝里尼清晰大膽而悠長迴旋的旋律，在在讓人卸下心防。

　　對了，該收藏卡拉絲的哪一個演唱版本呢？一共有三種選擇，都收錄在科藝百代古典之卡拉絲經典（EMI Classics Callas Edition）中。最受一致推崇的，當屬一九五四年在米蘭與史卡拉（La Scala，負責本劇一八三一年首演的公司）樂團灌錄的錄音室版本。卡拉絲的部分樂迷認為，

在這個版本中，她演唱時過於慷慨激昂，嗓音尖銳刺耳，比較像是威嚇逼人的戰士，而非諾瑪這位受苦的女人；儘管如此，在絕望的第二幕裡，與兩個孩子一同演出時，卡拉絲極度苦惱的歌聲，仍然總是令我感動至極。在這張經典的錄音版本中，由偉大的次女高音伊碧‧斯提納尼（Ebe Stignani）演唱阿姐姬莎，熱情的男高音馬里歐‧費里培斯奇（Mario Filipeschi）詮釋波里奧內，並由頗具藝術權威的指揮家圖里歐‧塞拉芬（Tullio Serafin）指揮。

約莫在一九六〇年時，卡拉絲的歌聲開始變得較令人失去信心，然而大部分歌迷——包括研究卡拉絲的專家約翰‧阿朵吟（John Ardoin）——皆較喜愛卡拉絲於該年在錄音室錄製的《諾瑪》（Norma），這次同樣是由塞拉芬指揮史卡拉樂團，不過波里奧內是由音量充沛的男高音法蘭克‧柯瑞里（Franco Corelli）詮釋，而阿姐姬莎則是由音質圓潤的次女高音克莉絲塔‧露德薇希（Christa Ludwig）演出。儘管卡拉絲的歌聲偶爾帶有氣音，然而整體而言，對角色的描述算是較為溫暖柔和。

一九五二年在倫敦科芬園（Covent Garden）的現場表演（曾經僅有盜錄版），斯提納尼也是詮釋阿姐姬莎，此外由可敬的男高音密爾托‧畢齊（Mirto Picchi）演唱波里奧內，維多里歐‧顧伊（Vittorio Gui）負責指揮。雖然一開始時，卡拉絲的歌聲有些顫抖，不過渾厚的音質彌補了這點缺憾，使表演極為自然。此外，還有一個史上著名的註腳：諾瑪的侍女克羅蒂爾德（Clotilde）這個小角色，由一位年輕的女高音演唱，她的名字正是瓊‧蘇莎蘭。

把卡拉絲恍若瘋狂的演唱帶到房間裡，比較這三種版本以及針對它們的評價，你將從中感受到的激情，不是讓你大為驚嘆，就是讓你意亂情迷。一九五二年的現場版已經變得被過分崇拜了，我或許會推薦一九

五四年的錄音版，不過你可別把版本給弄錯了。卡拉絲的確是徹底掌握了諾瑪這個角色。

EMI Classics (three CDs) 5 56271 2 (recorded in 1954)（一九五四年錄製）

Tullio Serafin (conductor), Orchestra and Chorus of Teatro alla Scala, Milan; Callas, Stignani, Filippeschi

EMI Classics (three CDs) 5 66428 2 (recorded in 1960)（一九六〇年錄製）

Tullio Serafin (conductor), Orchestra and Chorus of Teatro alla Scala, Milan; Callas, Ludwig, Corelli

EMI Classics (three CDs) 5 62668 2 (recorded live in 1952)（一九五二年現場錄音）

Vittorio Gui (conductor), Orchestra and Chorus of the Royal Opera House, Covent Garden; Callas, Stignani, Picchi

5. 維森索・貝里尼

《清教徒》
（I Puritani）

劇本：卡羅・佩波利（Carlo Pepoli）
首演：西元一八三五年一月二十四日，巴黎的義大利劇院（Théâtre Italien）

　　《清教徒》是維森索・貝里尼編寫的最後一部歌劇，也是他最精雕細琢的作品。此劇乃是為了在巴黎的義大利劇院演出而誕生，或許也因此貝里尼才會如此費盡心血編寫總譜；儘管他已經享譽巴黎，仍決意要使品味絕佳的巴黎聽眾驚艷。他確實令他們驚艷了。巴黎的首演班底由廣受讚譽的首席女高音茱麗亞・格黎西（Giulia Grisi）以及萬眾矚目的男高音喬凡尼・巴蒂斯塔・魯比尼（Giovanni Battista Rubini）領銜，魯比尼音質明亮柔和，音域廣闊，啜泣時情感濃烈，因而聞名遐邇。該班底於一八三五年在倫敦的國王劇院（King's Theatre）演出此劇時，《清教徒》熱席捲了整座城市，英國樂評家亨利・法瑟吉爾・喬利（Henry Fothergill Chorley）描述道：「街上聽差跑腿的男孩以口哨吹響它，街頭樂師用手搖風琴彈奏它。」次年在威尼斯鳳凰歌劇院（Teatro La Fenice）的演出，是由朱賽碧娜・史翠波尼（Giuseppina Strepponi）演唱首席女高音，她後來與威爾第（Verdi）相戀結婚。在威爾第的作品中，《清教徒》一劇的影響顯而易見。

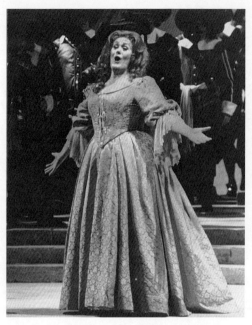

女高音瓊・蘇莎蘭在《清教徒》中的扮相

這個故事架構提供了美聲歌劇作曲家一向甚需的兩難處境與隨之而來的際遇，其中包括首席女高音發狂的場景。卡羅・佩波利在撰寫腳本時（貝里尼之前與習慣共事的劇作家菲利伽・羅馬尼吵架了），將背景設在約一六五〇年英國內戰時期，普利茅斯附近的一處城塞。當時新教徒軍隊與紛擾不斷的斯圖亞特王朝（Stuart Dynasty）之間的敵意日益高漲，而新教徒軍隊已建立了由克倫威爾（Cromwell）執政的基進派政權，軍隊成員則大多為清教徒。城塞總督瓦爾頓（Walton）勛爵之女艾薇拉（Elvira）渴望嫁給阿杜羅・陶伯特（Arturo Talbot）勛爵；阿杜羅是經瓦爾頓同意的婚嫁人選，表面上是一位騎士，同時暗地裡擁護斯圖亞特王室，然而艾薇拉與家人對此渾然不知。里卡多・佛爾斯（Riccardo Forth）爵士是一位遠遠地愛慕著艾薇拉且欲與她成婚的清教徒軍隊長，他私下懷疑阿杜羅對基進派政權的忠誠究竟是真是假。阿杜羅試圖仗義冒險救出堡壘中一位身分不明的女性囚犯時，身分終於曝光；那位女性原來就是人民所唾棄的法國天主教徒——被送上斷頭台處死的英王查理一世之遺孀恩莉切塔（Enrichetta）。

貝里尼編寫這部歌劇時，比編寫其它歌劇時都還要來得在意總譜在樂器及戲劇方面的結構形式；儘管步調大膽、自由奔放，敘事連貫性卻流暢無礙，而大合唱及激動人心的進行曲，也都在歌劇中自然而然出

現。除此之外，貝里尼模糊了朗誦調、似詠嘆調（arioso）以及詠嘆調之間的界線。阿杜羅在第一幕演唱溫柔的短曲（cavatina）"A te, o cara, amor talora"時，把持住深切的渴望，優雅地迎接新娘；而短曲裡一句接著一句的歌聲，最終化為精緻完美的四重唱，這也是威爾第後來借用的技巧。貝里尼的和聲表達方式極為難以捉摸，且較先前的任何一部歌劇都要來得豐富。艾薇拉發狂的場景是值得注意的成就，這場景並非由高亢的旋律和技巧高超的急奏裝飾音表現出典型的精神症狀，而是深刻微妙地描述一位情緒混亂、脆弱得令人心疼的女人。順帶一提，《清教徒》結局美滿──克倫威爾傳來斯圖亞特軍隊已被擊潰的消息，阿杜羅的行刑也因而告止，他得以與艾薇拉的父親握手言和，艾薇拉也恢復理智，期待大喜之日來臨。

　　一九四九年，當《清教徒》在威尼斯重新上演，由瑪莉亞・卡拉絲（Maria Callas）詮釋艾薇拉之時，這部歌劇已經過時而被遺忘。瓊・蘇莎蘭（Joan Sutherland）後來於一九六〇年在格林德堡音樂節（Glyndebourne Festival）以及於一九六四年在科芬園皇家歌劇院的演唱，實在是艾薇拉這個角色別具意義的一刻，也是歷經七十七年後，此齣劇作首次重返人間。一九七三年，蘇莎蘭與科芬園的樂團一同演出，為迪卡（Decca）錄製此劇唱片，這個版本是由蘇莎蘭的丈夫理查・波寧吉（Richard Bonynge）──亦為美聲唱法專家──以細膩的感性手法指揮樂團，也是我向大家推薦的版本。

　　一般認為，卡拉絲和蘇莎蘭在藝術層面上分屬兩個極端：卡拉絲的戲劇張力強烈，歌聲卻不盡理想；蘇莎蘭的嗓音美妙，技巧完美無瑕，感情卻過於平淡。事實上，卡拉絲足以勝任優美細緻而技巧卓越的演唱；蘇莎蘭──正如這張唱片清楚呈現的──則可以大膽加入激情，自然流露出真實情感。

　　這張唱片的演出班底也正是如此。首先應提到的就是詮釋阿杜羅的
路奇亞諾・帕華洛帝（Luciano Pavarotti），雖然他在後來的演唱生涯裡，
毫不羞慚地日漸怠惰，然而當時他的狀態絕佳，不僅專心一志、滿腔熱
血，而且顯然受到蘇莎蘭這位他心存敬意的模範所鼓舞。聽見貝里尼優
雅而悠長迴旋的旋律由一位為優美歌詞平添聲樂份量的男高音演唱，實
在令人激動不已。男中音皮葉羅・卡普契利（Piero Cappuccilli）的嗓音
堅勁，且對義大利風格熟知甚詳，他在詮釋里卡多時，將這些特色運用
得恰到好處。男低音尼可萊・紀奧羅夫（Nicolai Ghiaurov）以音色宏
亮、撫慰人心的表現，生動演出了艾薇拉視為第二位父親的叔叔喬吉歐
（Giorgio）。

　　此外，卡拉絲著名的科藝百代版本也毫不遜色，該唱片乃於一九五
三年錄製，也是此部歌劇首次全劇錄音。音色極具魅力的男高音朱賽
佩・狄・史迭法諾（Giuseppe di Stefano）詮釋阿杜羅，儘管他的嗓音在
最高音域時稍顯緊繃，但表現仍令人折服。圖里歐・塞拉芬（Tullio
Serafin）的指揮則使得這場演出步調沉穩，顯出高雅優美之態。不過蘇
莎蘭的錄音版本更完整，而卡拉絲的版本則有少許刪減。

Decca (three CDs) 417588-2

*Richard Bonynge (conductor), Chorus and Orchestra of the Royal Opera, Covent
Garden; Sutherland, Pavarotti, Cappuccilli, Ghiaurov*

EMI Classics (two CDs) 5 56275 2

*Tullio Serafin (conductor), Orchestra and Chorus of Teatro alla Scala, Milan;
Callas, di Stefano, Panerai, Rossi-Lemeni*

6. 阿本・貝爾格

（Alban Berg）1885-1935
《沃采克》
（Wozzeck）

劇本：阿本・貝爾格
首演：西元一九二五年十二月十四日於柏林國家歌劇院（Berlin, Staatsoper）

　　對二十世紀音樂不熟悉的人，很可能對無調性歌劇畏懼三分。無調性音樂？就是那種充滿了不和諧、充斥著焦慮、鄙視傳統的大調小調、聽起來完全沒有旋律感的可怕東西？阿本・貝爾格的沃采克將粉碎你的成見。它所展現的人性悲劇，在音樂上的表現搶眼，在情感上則無比狂野，讓人無法抗拒它充滿力道的吸引力。

　　從貝爾格的生涯中，很難看出他有能力創作出二十世紀前半期最傑出的歌劇。貝爾格生於維也納，他的音樂啟蒙其實源於自學，直到十九歲才跟隨荀白克（Arnold Schoenberg）學習作曲。這個組合對才氣縱橫的年輕貝爾格與傑出的荀白克而言，都是一種試煉，而貝爾格也的確在七年後，成為同儕中最具技巧、最敏銳，也最成熟的一位作曲家。西元一九一三年，貝爾格於維也納首演他的第一部大規模作品：五首包含女高音與管弦樂的樂曲，根據彼得・阿騰博（Peter Altenberg）的詩而創作。當時因為樂曲採用極端的泛聲手法，竟然招致許多反感。不過用不了多久，貝爾格就贏得了一群欣賞他的夥伴。

　　貝爾格於西元一九一四年參加奧爾格‧畢希納（Georg Büchner）的戲劇《伍伊采克》（Woyzeck）於維也納的舞台首演，從其中得到了歌劇的靈感。畢希納英年早逝，在他於西元一八三七年以二十三歲的年齡過世時，只留下劇本的大綱（維也納的舞台劇製作群把標題誤看為"Wozzeck"，於是這個錯誤反倒變成貝爾格的劇本名稱）。畢希納的劇本震驚觀眾，不只是因為內容驚世駭俗，敘述一個患有奧塞羅症候群（delusional）、飽受壓迫的士兵，因為收入少得可憐，只好為專橫的長官做卑賤的僕役工作，並自願擔任長官瘋狂的醫學實驗對象；更是因為劇本結構大膽，組成的二十五幕每一幕都很短，且彼此之間沒有明顯的連結形式。如同許多評論家所指出，這個劇本的架構已經預言未來電影的剪接技術，特別是它的快速剪接與倒敘的形式。

　　貝爾格緊緊抓住這個主題，當作是他音樂上的理想搭配。無調性音樂似乎天生就應該為無意識的精神狀態代言，而貝爾格的音樂，也確實開啟了中下階層角色心中的惡魔以及說不出來的渴望。同時他也將這個故事當作對社會的控訴，全劇充滿了掠奪者壓迫卑屈者的氣氛，只有卑微的沃采克與他的同居妻子——瑪莉（Marie）能夠博得一些同情。

　　除此之外，貝爾格對沃采克的命運感同身受。西元一九一五年，當他還在創作歌劇時，因為戰爭的緣故被徵召至步兵團訓練，雖然他並沒有親自參加戰爭，卻對軍隊生活中種種令人受不了的儀式終身難忘。後來他還寫信給朋友，談到《沃采克》當中確實有自己的影子，因為他耗費數年和他非常憎恨的人在一起，這讓他感到作嘔、極盡屈辱與受到囚禁。

　　貝爾格同時受到原劇本大膽結構的鼓舞，將沒有任何休息時間的九十分鐘歌劇，用十五場組成三幕來呈現。在令人目眩神迷的一幕中，貝爾格將他激烈而無秩序的音樂重組為精確的型式——組曲、狂想曲、進

行曲、奏鳴曲及其他創新的形式。

　　極少聽眾能夠在觀賞表演時發現這些精密的結構，然而潛意識卻能夠被牽引，使得貝爾格的創作顯現未被馴服的狂野情緒，同時又能保持冷靜無情。

　　儘管如此陰鬱，貝爾格的音樂仍將角色人性化。瑪莉以一個煩惱的婦人身分出現，將自己困在早年衝動行為的影響當中。在第一幕裡，瑪莉抱著她與沃采克所生的兒子，她的搖籃曲既愁悶也讓人不安。雖然她努力想做一個好媽媽，她仍然對看起來毫無未來的家庭感到沮喪，這也難怪當高大健壯的軍樂隊指揮對她示好時，她會無法抗拒。這不是因為這位指揮有多英俊，而是因為他太單純爽朗了。當沃采克發現瑪莉的背叛時，他越來越瘋狂，終於導致悲劇發生，因為沃采克生命裡僅有的一點男子氣概，就只存在和瑪莉的關係中了。在一陣暈眩中他刺死了瑪莉。在倒數第二幕裡，沃采克在森林的池塘邊尋找殺人武器時，他神志失常地幻想著自己全身是血，沉入水中。

　　像這樣的內容自然引起保守評論家的撻伐之聲。在西元一九二五年於柏林國家歌劇院首演時，指揮艾瑞希‧克萊伯（Erich Kleiber）就因為安排這樣的作品遭到批評。有位評論家甚至形容貝爾格的作品是「資本主義的攻擊者」，然而《沃采克》立刻贏得許多擁護者。例如兩張我極珍愛的錄音，就是由早期支持此劇的音樂家們所錄製完成的。

　　由狄米崔‧米特羅普洛斯（Dimitri Mitropoulos）於西元一九五一年指揮紐約愛樂交響樂團（New York Philharmonic）在卡內基中心（Carnegie Hall）所做的歷史性演出，成為《沃采克》全劇第一張商業錄音。充滿爆發力的沃采克，由音質強壯而沙啞的男中音馬克‧哈瑞爾（Mack Harrel）來詮釋這個充滿爆炸性的角色，明亮的女高音艾琳‧法瑞爾（Eileen Farrell）則飾演充滿憤怒與脆弱的瑪莉。具有英雄氣概的費迪

瑞克・賈傑爾（Frederick Jagel）則闡釋出一個精力充沛而巧妙的軍樂隊指揮。在聆聽這張偉大的錄音時，會有一種發現寶藏的驚喜，目前由新力古典（Sony Classical）發行。

　　至於錄音室作品則由指揮卡爾・貝姆（Karl Böhm）於西元一九六五年完成。總體而言，這張錄音的成就也是首選之一。它的卡司極強，由狄崔希・費雪－狄斯考（Dietrich Fischer-Dieskau）演出沃采克，艾芙琳・李爾（Evelyn Lear）飾演瑪莉，葛哈特・史托茲（Gerhard Stolze）詮釋那位輕蔑的長官，音質甜美的抒情男高音弗利茲・翁德利希（Fritz Wunderlich）則演出安卓斯──沃采克最正直的朋友。貝姆指揮德國柏林歌劇管絃樂團（Orchestra of the German Opera, Berlin），風格宛如華格納的延伸。這張錄音包含二個部分──沃采克與貝爾格最後的作品《露露》，當然這是下一個故事了。

Sony Classical (two CDs) MH2K 62759

Dimitri Mitropoulos (conductor), New York Philharmonic; Harrell, Farrell, Jagel, Mordino (includes performances of Schoenberg's Erwartung and Krenek's Symphonic Elegy for String Orchestra)

Deutsche Grammophon (three CDs) 435 705-2

Karl Böhm (conductor), Orchestra of the German Opera, Berlin; Fischer-Dieskau, Lear, Stolze, Wunderlich (includes Böhm's performance of Berg's Lulu)

7. 阿本・貝爾格

《露露》

(*Lulu*)

劇本：阿本・貝爾格
首演：西元一九三七年六月二日於蘇黎世國家劇院（Zurich, Stadttheater），演出第一幕
與第二幕；西元一九七九年於巴黎歌劇院（Paris, Opéra），演出三幕之版本，由費迪
利希・契爾哈（Friedrich Cerha）完成第三幕的作曲。

　　貝爾格第一齣歌劇《沃采克》當中有許多令人驚艷之處，其中一項就是它那戲劇化的簡潔表現，將奧爾格・畢希納（Georg Büchner）關於一位受盡壓迫、極端貧窮且有被害妄想的士兵故事，以九十分鐘充滿張力的音樂表達得淋漓盡致。我一直覺得，貝爾格以這齣歌劇宣告二十世紀的作品，有別於十九世紀的劇作，必須適應當代獨有的細膩與敏銳。

　　但貝爾格從《沃采克》到第二齣的《露露》，來了一個大轉彎，並且因為敗血病過世（西元一九三五年）而未能完成。等到《露露》在舞台上大放異彩時，已經是一齣長達四小時（中間休息兩次），並由作曲家費迪利希・契爾哈完成的作品了。

　　《露露》首演後的四十年，舞台上都只有二幕的演出。事實上貝爾格已經創作出三幕的鋼琴組曲，然而除了其中的一段外，第三幕尚未編寫成管絃樂曲。在與貝爾格後代反覆爭辯之後，契爾哈終於能夠在西元一九七〇年代末期為第三幕完成編曲，時至今日，很難想像《露露》演出時能夠沒有契爾哈的編曲在其中。

　　《沃采克》的故事根據畢希納未完成的劇本，但《露露》則取材自法蘭克‧威德康（Frank Wedekind）的兩齣悲劇。故事是描述一位迷人的年輕女性，身為演員與舞者，在家父長制的社會中，藉由男性對她的慾望得到權力。「我從來不去偽裝成任何角色，男人看到的我就是真實的我」，她在使人寒心的告白中說道。露露在前兩幕中歷經三任丈夫：第一位是年邁的醫學教授，因為看到色瞇瞇的藝術家在露露身上作畫，氣得心臟病突發去世；然後是那位藝術家，因為忌妒與屈辱而自殺身亡；然後是西恩（Schön）博士，他是露露如同斯文加利（Svengali）般的保護者（譯者按：斯文加利是英國小說人物，用催眠術可使人唯命是從），在他挑起的一場無意義的爭執中，遭到露露槍殺。

　　很難揣測貝爾格如果在世，會不會將整部作品更加濃縮。全劇對白的風格相較於貝爾格一貫的速度，少了許多大膽的戲劇手法。儘管《露露》全劇顯然過長，但在細膩的表現下，這齣黑暗卻閃亮的無調性作品，成為你所能想像的最銳利、最痛楚的抒情音樂。貝爾格的創作生涯至此已完全體現荀白克的十二音技法（為了幫助覺得迷惑的讀者，在此說明：十二音技法的作曲方式取代了傳統的自然音階——大調與小調的法則，在這個法則中某些音符會被特別強調。但是十二音技法則不然，它將八度音階中的十二音同等對待，而十二音之間的關係井然有序，稱為一個序列。如果這個過程聽起來不合理，讀者還是要相信我——因為十二音技法的確為二十世紀中期帶來許多炫麗的作品），而且運用得更加隨心所欲，每一個樂章都充滿了華格納式的豐富和弦。

　　以契爾哈的完整三幕版本首演是在西元一九七九年，由皮耶‧布列茲（Pierre Boulez）擔任指揮、泰瑞莎‧史特拉塔斯（Teresa Stratas）擔綱於巴黎歌劇院演出。這個由德國留聲（Deutsche Grammophon, DG）錄音的版本，非常值得保存。布列茲充分展現管絃樂的明亮內涵與銳利色

彩，讓音樂展現德國浪漫主義與現代主義互相撞擊的成果。

貝爾格設計下的女高音必須明亮高亢，因為劇中花腔女高音的情節，並不是裝飾性的，而是令人惴惴不安的。史特拉塔斯或許未能達到理想的靈活度，但她肯定完全掌握了角色的極度焦慮感以及心靈與言語上的勇敢表現。知名的男中音法蘭茲·馬祖拉（Franz Mazura）分飾兩個角色，表現極為出色。一個角色是西恩博士，另一個角色則是開膛手傑克，出現在第三幕，於倫敦謀殺了露露。露露當時正在當妓女，為了供養兩個人：一個是西恩博士的作曲家兒子——艾爾華（Alwa），由相當受人矚目的男高音肯尼士·瑞格（Kenneth Riegel）演出；另一位則是老席歌爾奇（Schigolch），可能是露露的父親，由東尼·布蘭肯漢（Toni Blankenheim）飾演。

次女高音伊凡·明頓（Yvonne Minton）則以豐富細膩的表演成功詮釋劇中女同性戀的女伯爵葛希薇茲（Countess Geschwitz），她對露露的愛是所有人當中最純潔而無私的。

其他值得參考的錄音還有指揮家卡爾·貝姆於西元一九六八年柏林國家歌劇院的現場錄音。貝姆詮釋《露露》的方式，相同於他指揮沃采克時的華麗色彩及後浪漫主義風格。卡司也同樣令人讚賞，由艾芙琳·李爾（Evelyn lear）演出露露，狄崔希·費雪—狄斯考（Dietrich Fischer-Dieskau）飾演西恩博士，派翠西亞·強森（Patricia Johnson）演出女伯爵葛希薇茲。雖然全劇演出早於契爾哈完成第三幕的時間，但這個只有兩幕的版本仍然提供全劇極有深度的演出，和《沃采克》一起收錄於德國留聲的錄音當中，值得收藏。

Deutsche Grammophon (three CDs) 463 617-2

Pierre Boulez (conductor), Orchestra of the Paris Opera ; Stratas, Minton, Mazura, Riegel, Blankenheim, Schwarz

Deutsche Grammophon (three CDs) 435 705-2

Karl Böhm (conductor), Orchestra of the German Opera, Berlin; Lear, Fischer-Dieskau, Johnson (includes Böhm's performance of Berg's Wozzeck)

8. 埃克托爾・白遼士

（Hector Berlioz）1803-1869

《特洛伊人》

（*Les Troyens*）

劇本：埃克托爾・白遼士，改編自維吉爾（Virgil）的作品。（譯按：維吉爾是古羅馬最偉大的詩人）
首演：西元一八六三年十一月四日於巴黎抒情歌劇院（Paris, Théâtre Lyrique）演出第三至第五幕；西元一八九〇年十二月六日於德國卡爾斯魯爾的大公爵宮廷劇院（Karlsruhe, Grossherzogliches Hoftheater）演出全劇。

　　在白遼士機敏而有趣的回憶錄中，他回想起自己甚有文化素養的醫師父親是如何向他介紹希臘的古典作品。起初少年白遼士非常反抗，然而到了十歲左右，他卻深深著迷於維吉爾的《埃涅阿斯紀》（*Aeneid*），特別是蒂朵（Dido）因為對埃涅阿斯的致命熱情而自殺時的痛苦掙扎。白遼士形容他向父親朗讀這一章節的夜晚，因為太沉重而激動得崩潰並且放聲大哭。然而父親當時只是把書闔上，然後平靜地說：「就唸到這裡吧！我累了。」白遼士接著補充說：「我非常感謝父親故意忽略我的情緒，選擇趕快離開，好讓我獨自發洩我那維吉爾式的悲傷。」

　　四十年後，白遼士再度發現一個同樣可以發洩他維吉爾式悲傷的方法：那就是創作出如史詩般的歌劇作品——《特洛伊人》。即使他的健康與心情每況愈下，他仍然以一種狂熱的態度持續創作。整齣作品在西元一八五八年即已初步完成。接下來的五年，他盡力完成整部歌劇，同時也不斷被要求把長達四小時的演出切成兩半。到了西元一八六三年，《特洛伊人》第二部：《在迦太基的特洛伊人》（*Les Troyens à Carthage*）終

於在巴黎抒情歌劇院上演，不過上演的翌日就被無情地腰斬了。《特洛伊人》冗長又笨重的形象，在白遼士過世後又持續了好幾十年，直到西元一八九〇年才得到或多或少完整演出的機會。接著要等到西元一九六九年，具有學術性的最終版本才在倫敦柯芬園的皇家歌劇院演出。

　或許《特洛伊人》既累贅又不完美，然而它依舊是歌劇中至高無上的成就之一。在這齣歌劇中，所有白遼士藝術中的矛盾元素都神奇地湊在一塊兒——浪漫的熱情、華麗的顏色、還有大規模合唱與管絃樂的純粹喧囂，都深深滲透著法國式的優雅與精緻。電影般的戰爭場景與起伏的獨白形成強烈對比。音樂本身既存有當代不規則的和諧語言，又保有白遼士的偶像葛路克（Gluck）素樸的古典主義。白遼士設法將歌劇中神祕的、歷史的、感官的、氣氛的以及心理的元素交織成令人陶醉的樂曲，即使有著歌劇的長度以及它超越時代的作法，它仍然達到了作者希望的一貫性。

　兩位女主角——卡珊卓（Cassandra）與蒂朵——是由次女高音來擔綱，她們如土地般質樸的聲音，與埃涅阿斯這個夢想家如英雄般的男高音形成對照，儘管理想的埃涅阿斯也必須對法國的抒情形式有絕佳的敏銳感受。

　這齣歌劇多處以急迫但精緻的獨白取代傳統的詠嘆調，結構完整的獨白在好的表演中聽來幾乎像是即興創作。當然其中還有幾段不錯的詠嘆調，像是佛里幾亞（Phrygian）的年輕人海勒斯（Hylas）在飄洋在外的戰艦上思念遙遠家鄉時所唱的孤苦伶仃歌曲。還有第四幕中帶著壓抑的幸福與慰藉的七重唱，我每一次聽完，都覺得它比前一次更輝煌。

　對我而言，只有兩個均由柯林・戴維斯（Colin Davis）指揮的版本值得收藏。當戴維斯在西元一九五〇年代末期受矚目時，他曾被當成反叛潮流的點火者。不過他的強烈性格總算被英國人特有的自制所平衡過

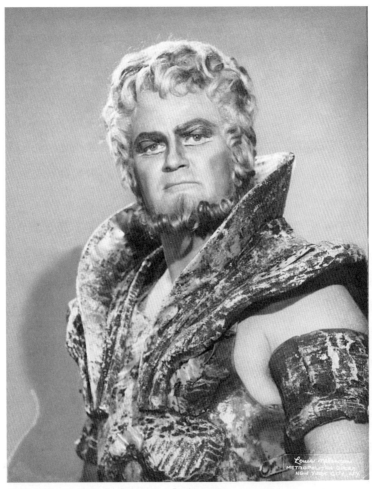

男高音強・維克斯在《特洛伊人》中的扮相

去。這種平衡在某些表演曲目中可能會喪失，但在白遼士的作品中不曾如此。《特洛伊人》特別讓戴維斯投注一生的熱情。他非常自豪自己獲得葛萊美獎的錄音——西元二千年十二月於巴比肯演奏廳（Barbican Hall）現場演出的作品，不但擁有極優秀的卡司，也用了樂團自己的標誌「LSO Live」來發行。這個錄音版本精準地掌握了作品的史詩風格與明亮

色彩。管絃樂的演奏壯麗，卡司的表現更是振奮人心，尤其是聲音清澈
響亮的男高音班·赫普納（Ben Heppner）擔綱演出埃涅阿斯，聲音憂鬱
的次女高音蜜雪兒·狄揚（Michelle DeYoung）擔任蒂朵，音色也有淡淡
哀愁的佩卓·藍（Petra Lang）則飾演卡珊卓。

至於我個人，則偏好戴維斯於西元一九六九年為紀念白遼士去世百
年而指揮柯芬園皇家歌劇院管弦樂團暨合唱團（the chorus and orchestra of
Covent Garden）演出的錄音。這場演出正是戴維斯發揮出這部作品之精
髓的真正成就所在。傑出的男高音強·維克斯（Jon Vickers）帶來英雄般
的重量級演出，同時他又能兼顧角色的痛苦與不安全感，擺蕩在對蒂朵
無助的愛與對家鄉的責任感之間。喬瑟芬·薇西（Josephine Veasey）則是
威風凜凜、能言善道的蒂朵；貝瑞特·琳荷（Berit Lindholm）則表現出
卡珊卓的柔弱，在面對自己冷酷的預言時是如何地害怕。

這兩個錄音版本都值得聆賞。要進入這部既不規則又難以理解的歌
劇時，先欣賞錄音是最有效的方式。

LSO Live LSO 0010 (four CDs)

*Sir Colin Davis (conductor), London Symphony Orchestra and the London
Symphony Chorus; Heppner, DeYoung, Lang, Mingardo, Mattei*

Philips 416 432-2 (four CDs)

*Sir Colin Davis (conductor), Chorus and Orchestra of the Royal Opera House,
Covent Garden; Vickers, Veasey, Lindholm, Glossop, Begg*

9. 喬治·比才

（Georges Bizet）1838-1875

《卡門》

（Carmen）

劇本：亨利·梅拉（Henri Meilhac）與路德維克·哈勒維（Ludovic Halévy）
首演：西元一八七五年三月三日，巴黎喜歌劇院（Opéra-Comique）

　　喬治·比才逝於三十六歲，恰好在《卡門》充滿爭議性的首演之後三個月。當時一點也看不出，這部遺作將會成為所有歌劇中最受推崇且家喻戶曉的一部作品。打從一開始，他的職業生涯便充滿挫折。

　　一八三八年，比才在巴黎誕生，是音樂學院中才華早熟並且備受肯定的學生，在音樂的許多方面都可能有所發展。然而，他唯一的志向卻是成為成功的劇院作曲家。學者溫頓·狄恩（Winton Dean）估計，比才約莫構思了三十部左右的歌劇計畫，除了某些未完成的作品之外，還有一些僅僅只是草稿。在《卡門》創作的前幾年，他的創造力十足但卻漫無目的，而且沒有固定收入來源。

　　比才的獨幕劇《扎米列》（Djamileh）在評論與觀眾間表現欠佳，即便如此，喜歌劇院的經理仍對於該劇印象深刻，於是邀請比才創作三幕的音樂劇。比才以普羅斯佩·梅里美（Prosper Mérimée）的小說中一個任性而性解放的吉普賽女郎作為主題，此一主題激勵了他的劇本作者，然而該劇的共同指導德勒文（De Leuven）卻對此大為反感。德勒文認為

喜歌劇院應該扮演家庭劇院的角色，但最後一幕女主角將在舞台上被殺害，這對於家庭劇院而言，實在太過火。

當時，喜歌劇院處境危急。它的主要元素是以口白對話取代歌劇的朗誦調。搞笑娛樂搭配悅耳音樂，構成十九世紀中期喜歌劇院的典型。然而，同時也興起喜歌劇院的改革運動，開創令人驚奇的表現，而比才透過《卡門》此一機會，領先潮流。

為了符合傳統，比才承諾《卡門》將會提供娛樂效果。有調皮搗蛋的頑童與粗魯不文的吉普賽人活潑地合唱，還有一些喜劇角色，以及許多反覆吟唱的曲調（著名的《鬥牛士之歌》）。然而，此一歌劇也具備了不可移易的嚴肅成分。比才利用口白對話的形式，減少歌劇的矯揉造作，述說栩栩如生卻充滿悲劇性的故事。

比才的配樂，充滿迷人的旋律與多采多姿的群眾場景，瞬間壓倒人心，很容易讓人忽視其中靈巧的微妙之處。在第一幕，賽維爾（Seville）的煙草工廠外，一批士兵執行著維持廣場秩序的乏味工作，卻輕快、有朝氣地合唱。這段音樂完美地捕捉了這炎熱、慵懶日子的感覺。但伴隨著不間斷的旋律與哄笑曲調，此一合唱還傳遞了士兵們的好奇眼光，看著人們來來往往，等待工廠中女人的正午休息時間，尤其是卡門。

第三幕的一段簡短場景，刻畫賽維爾附近岩石區的夜晚，總是非常吸引我的注意。吉普賽的走私者背著偷來的贓物，小心翼翼爬過峭壁。危險隱藏在後，以持續的悲劇音樂表現，不僅意味著不慎失足便可能致命，也代表偷竊行為的一點疏忽，就會面臨法律的制裁。此一預兆由合唱與樂團突如其來的爆發性演出呈現：一系列尖銳的和聲，漸低的和弦，有如華格納一般的和諧而大膽。

然而，這部歌劇的榮耀來自於比才透過音樂刻畫角色的能力。卡門不僅為所欲為、鄙視傳統，還是個冷酷的操弄者。當她在「哈巴內拉」

舞曲（Habanera）中，將注意力轉向魁梧、拘謹的年輕下士賀塞君（Don José）時，迂迴的旋律表達了她的大膽誘惑，但克制又清醒的舞步節奏也牽制著她，暗示這個女人控制著局面，不讓自己沖昏頭。

其次極具戲劇性的是縱慾放蕩的卡門與純真無邪的蜜卡拉（Micaëla）之間的對立緊張。蜜卡拉是賀塞君的寡母撫養長大的十七歲孤女，而比才賦予蜜卡拉極度優雅的音樂——充滿善良的上升樂句，點綴著對於賀塞君的渴望。

同樣別具意義的，當鬥牛士愛斯卡蜜羅（Escamillo）上場時，卡門將他視為擺脫賀塞君的解毒劑，因為此時賀塞君已經產生強烈的佔有慾，令人惱怒；而卡門與愛斯卡蜜羅是同一類型的人。正如她一樣，他視自由甚於一切，昂首闊步、別具風格地面對生命（與公牛）。卡門在直覺上清楚知道，倘若她移情別戀，愛斯卡蜜羅大概也只是輕蔑地淺笑，然後另尋新歡。

在《卡門》的首演之後，比才面臨劇團導演要求將口白對話轉為音樂的壓力。許多人認為，像吉普賽女人吸食煙草、在舞台上互毆，對這樣一齣驚世駭俗的歌劇來說，喜歌劇的表演形式根本就是錯誤的。為了計畫在維也納的演出，比才同意將口白轉為朗誦調，但他還沒完成這事之前便過世了。於是此一任務落在恩斯特‧吉羅（Ernest Guiraud）身上；他是一位具有堅實專業能力，但單調乏味的作曲家。在接下來的七十五年間，吉羅朗誦調的《卡門》成為標準版本。帶有口白對話的原始版本，至少要到一九七〇年之後，才成為聽眾偏好的首選。因此，雖然我是聽著我所喜愛的萊思‧史蒂文斯（Risë Stevens）的唱片長大的，但我卻不再想聆聽吉羅過度膨脹並且沉悶無聊的朗誦調。

優秀的原始版本唱片是在一九七七年錄製的，以泰瑞莎‧貝爾岡札（Teresa Berganza）飾演劇名的角色「卡門」，年輕的普拉西多‧多明哥

（Plácido Domingo）飾演賀塞君，而幾乎同樣年輕的席利爾・米涅斯（Sherrill Milnes）則擔任愛斯卡蜜羅。克勞迪歐・阿巴多（Claudio Abbado）則指揮了一場表現其典型洞察力，而又淺顯易懂的表演。雖然泰瑞莎・貝爾岡札豐富的次女高音或許對這個角色來講略嫌重量不足，然而她微妙纖細的歌唱技巧，卻能與眾不同、清新脫俗。她的卡門是劇烈的歌劇暴風雨中，令人敬畏的寧靜核心。

　　我最喜愛的《卡門》唱片已經有許多誇大不實的吹捧者：這張唱片是一九七三年錄製，由瑪麗蓮・霍恩（Marilyn Horne）飾演主角，里歐納・伯恩斯坦（Leonard Bernstein）指揮的版本，屬於大都會歌劇院製作的產品。伯恩斯坦的速度經常緩慢得大膽，甚至有挑釁意味。有人覺得他的作品過於做作，我卻覺得他的作品具有啟示性。《卡門》的管弦樂序曲始於一首進行曲，在最後一幕的鬥牛賽之前，同樣的進行曲又再度響起。許多指揮家只是匆匆帶過，伯恩斯坦的表演卻提醒你這段音樂是進行曲。一首進行曲實際上能有多快呢？你必須能夠配合著行走。在伯恩斯坦穩定而強烈的速度下，音樂獲得了重力與豐富性，並在不吉祥的詛咒闖入時，也預見了駭人之舉的發生。此外，伯恩斯坦在哈巴內拉舞曲上抑制的節奏，也使得霍恩必須在唱出比才挑逗而淫蕩的長句時，時時注意自我克制（更不要說到令人讚嘆的屏氣調息）。這是一部獨領風騷的《卡門》。詹姆斯・邁奎肯（James McCracken）調整了他原本精力充沛的男高音以刻畫賀塞君的文雅法式輪廓，令人印象深刻。閃亮出眾的女高音奧黛麗安娜・瑪麗朋特（Adriana Maliponte）則飾演蜜卡拉，雄渾的男中音湯姆・克勞斯（Tom Krause）則同樣卓越地飾演愛斯卡蜜羅。

　　首演的《卡門》總被視為糟糕的失敗之作，其實這是個迷思。事實上，在一年之內，《卡門》便在喜歌劇院表演了四十九次之多，是相當可觀的連續演出。雖然許多缺乏領悟力的批評者公開指責這部歌劇，

《卡門》還是在短時間內便贏得了勢力龐大的擁護者，包括聖桑（Saint-Saëns）、柴可夫斯基（Tchaikovsky）、布拉姆斯（Brahms）與華格納（Wagner）。

比才過世之時，還以為《卡門》是個敗筆。在音樂史上，比才的早夭是個莫大的損失。他才剛剛要開始。

Deutsche Grammophon (three CDs) 41936

Claudio Abbado (conductor), The Ambrosian Singers and the London Symphony Orchestra; Berganza, Domingo, Cotrubas, Milnes

Deutsche Grammophon (three CDs) 427 440-2

Leonard Bernstein (conductor), Metropolitan Opera Orchestra and the Manhattan Opera Chorus; Horne, McCracken, Maliponte, Krause

10. 班傑明·布列頓
（Benjamin Britten）1919-1976
《彼得·葛林姆》
(Peter Grimes)

劇本：蒙特古·史雷特（Montagu Slater）著，改編自喬治·克拉卜（George Crabbe）
一八一〇年的詩作〈自治市鎮〉（The Borough）
首演：西元一九四五年六月七日於倫敦撒德斯威爾斯劇院（London, Sadler's Wells）

　　自從他的輕歌劇《保羅·班揚》（*Paul Bunyan*）在西元一九四一年五月於哥倫比亞大學的首演失利後，班傑明·布列頓就把歌劇形式自創作中除名了。然而不過兩個月後，在與他的夥伴兼愛人男高音彼得·皮爾斯（Peter Pears）於加州旅行的途中，布列頓突然又決定投入另一齣歌劇的創作，而這個創作將成為二十世紀最偉大的作品之一。

　　在旅程中，皮爾斯發現了一本由十九世紀初期英國詩人喬治·克拉卜所寫的〈自治市鎮〉，是一個如詩般的長篇故事，可以當作歌劇的主題。克拉卜最近才被英國著名的文學家佛斯特（E.M. Forster）在文章中大加讚揚，他出生於艾德堡（Aldeburgh），他的詩將英國東南海岸的風土人情表達得靈活生動，而這個地方正是布列頓極為喜愛的地點。哀切的鳥啼、如淚般的薄霧、永不歇息的潮起潮落、以及好心但卻猜疑——永遠對外來訪客小心提防的居民，皆在克拉卜的文章中活靈活現。

　　皮爾斯與布列頓注意到的主角是彼得·葛林姆，一個敬畏上帝的漁夫之子，從小受到虐待。在克拉卜的描述裡，彼得自父親過世後，就生

活在扭曲的世界裡，一面捕魚、一面偷竊及透過詐欺去賺得酒錢。接續他父親的罪惡，葛林姆也去找了一個窮困的小男孩做他的學徒，好讓他狠狠打個夠。小男孩最終死於生命裡無窮的折磨。於是葛林姆又去找一個，這一次的小孩被船上的桅桿打死。然後葛林姆又再找一個，這一個則在海上死亡。最後鎮民忍無可忍，不但排斥葛林姆，法庭也禁止他再找任何學徒，失去所有的葛林姆最後終於死在眾人面前。

當皮爾斯與布列頓去找詩人兼劇作家蒙特古·史雷特擔任編劇時，他們其實已經為歌劇想好完整的情節了。一般人時常忘記，當布列頓於西元一九三三年以十九歲之齡定居倫敦時，他往後十年賴以維生的本領就是創作劇場、電影及廣播偶爾需要的音樂——這為他日後成為歌劇作曲家做了最佳的準備。然而，他也為自己的戲劇作品帶來對人性灰暗地帶的敏銳感受，而這應該源自於他身為同性戀者的內心衝突，以及最終成為局外人的感受。雖然他們與史雷特所創作的葛林姆，相當具有悲劇性的缺陷，皮爾斯與布列頓卻非常同情葛林姆。劇中的葛林姆既是施暴者，也是受害者。

的確，葛林姆是一個非常殘酷的人，孤寂、並且對性有著執拗的渴望。但在布列頓眼中，葛林姆也是一個充滿夢想的人，擁有一個無知且受傷的靈魂，還有對人生該如何的模糊願景。歌劇的結局和克拉卜的故事有一個很重大的分野，那就是在歌劇中葛林姆還有一個僅存的朋友——包斯卓船長（Captain Balstrode），他勸葛林姆獨自航向海外並讓自己隨船沉沒，也好過留在自治市鎮裡面對群眾憤怒的謀殺控訴。而這個故事所設定的市鎮，就是一八三〇年代英格蘭的一個小小海岸城鎮。

布列頓具有喚醒角色風格的神奇能力，在序曲中的前幾段，就已經能充分表達他對葛林姆的態度。當他的學徒死亡而驗屍官在調查死因時，葛林姆成為心不甘情不願的關鍵目擊證人。當律師史瓦羅（Swallow）

以強壯的男低音詰問葛林姆時，音樂是過份熱切的，且以笨拙的對位法
呈現。當葛林姆以上帝之名宣誓時，布列頓便以安慰人心的合唱來讓他
的誓言更有神聖的感覺。

　　緊接在序曲之後的是一個喧鬧的合唱場面，場景在名叫野豬（Boar）
的小酒館中，而音樂則是充滿喧嘩熱鬧的飲酒歌（就是布列頓專有的，
像釘子一樣尖銳的和聲），以及重疊混亂的交談。當葛林姆衝進去領走新
學徒時，他狂野的目光立刻震懾全場，群眾都非常不信任他。然而葛林
姆毫不在意，他逕自唱起哀悼的詠嘆調〈現在出現了大熊星座與昂宿星
團〉（Now the Great Bear and Pleiades），從他欣賞夜空的星座可以看出他
夢幻的內在，然而相對出現的卻是他的衝突性與妄想症（他此時唱著
「誰能將星空隱藏，然後再次開啟？」）。

　　皮爾斯無疑就是男主角唯一人選，他最後的錄音是在西元一九五八
年，由布列頓指揮英國皇家歌劇院的團隊共同演出。皮爾斯完整表達了
葛林姆毫無節制的憤怒但卻愛作夢的天性，這一面是由可靠的學校教師
愛倫‧歐佛（Ellen Orford）看出來的（這裡是由音質溫柔的克萊兒‧瓦
森〔Claire Watson〕演出），或者說，她堅持葛林姆也有好的性格，直到
他的危險天性再也無法掩藏為止。在這個經典的演出中，《彼得‧葛林
姆》被認為是個徹底但卻可以避免的悲劇。因為每一個社群都有孤立罪
犯的傾向，把他們視為「他者」，葛林姆就是那個最容易受攻擊的目標。
不過，只要葛林姆的攻擊性再減少一點，毫無領悟力的小鎮人們不要這
麼膚淺，就有機會可以避免整個下向沈淪的惡性循環。

　　然而西元一九六七年強‧維克斯（Jon Vickers）第一次為大都會歌劇
院完成的作品，卻徹底改變了世人的印象。維克斯強而有力的聲音，與
皮爾斯輕柔而哀傷的抒情音色正好相反。在維克斯激起觀眾熱情的表演
中，他特別強調葛林姆具威脅性的憤怒與內在的扭曲。在談論他個人的

詮釋時，維克斯表示他刻意讓觀眾同情劇中譴責葛林姆的群眾，同時又清楚看見葛林姆被孤立、排斥的痛苦，這樣觀眾才知道，他們自己有多輕率魯莽。

布列頓及皮爾斯對這樣的詮釋方式倍感驚訝。但是維克斯有一位實力堅強的盟友——柯林‧戴維斯（Colin Davis），他們在西元一九七八年的錄音，同樣也是與英國皇家歌劇院的團隊合作，還包括出眾的女高音海瑟‧哈潑（Heather Harper）飾演愛倫，而這張錄音是收藏中不可缺少的一部。（請注意：Philips於西元一九九九年再度發行的雙碟超值片並不包含劇本。）戴維斯敢於表達群眾恐怖的敵意，在第三幕中，以令人不安及鋼鐵般冷冰的合唱，傳達復仇的鎮民叫喊彼得‧葛林姆的情形。最終男主角成為一個複雜的、模糊的，且開放給任何方式詮釋的角色，如同莎士比亞筆下的奧塞羅（Othello）一般，或者說，是維克斯最擅長的——威爾第的奧賽羅（Otello）。

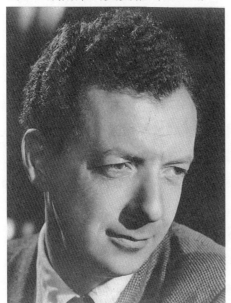

作曲家班傑明‧布列頓

Decca (three CDs) 414 577-2
Benjamin Britten (conductor), Orchestra and Chorus of the Royal Opera, Covent Garden; Pears, Watson, Pease
Philips (two CDs) 289 462 847-2
Colin Davis (conductor), Orchestra and Chorus of the Royal Opera, Covent Garden; Vickers, Harper, Summers

11. 班傑明・布列頓

《盧克蕾蒂亞受辱記》

(*The Rape of Lucretia*)

劇本：朗諾・鄧肯（Ronald Duncan），改編自安德烈・歐比（André Obey）的劇作
首演：西元一九四六年七月十二日於英國格林德堡劇院（Glyndebourne）

　　《彼得・葛林姆》於西元一九四五年首演後沒多久，布列頓便接下格林德堡音樂節（Glyndebourne Festival）的委託，開始創作室內歌劇。《彼得・葛林姆》這齣歌劇從創作到搬上舞台的艱困挑戰，讓布列頓質疑傳統大型長歌劇的效果到底在哪裡。所以他欣然將注意力轉到《盧克蕾蒂亞受辱記》之上，這部布列頓的罕見珍品，只有十三位演奏者、一位女主角與八位演出的班底。

　　由朗諾・鄧肯完成的劇本，是根據安德烈・歐比的戲劇作品改寫，將異教徒的故事放入基督教道德教化的情節，更增添故事的奇特性。故事發生在西元前五百〇九年的古羅馬，當時的佔領者伊特魯里亞（Etruscan）王子塔爾柯尼烏斯（Tarquinius）是位暴君，他對待這個膽小如鼠的城市就如同自己夜夜造訪的妓女一般。為了向希臘悲劇致敬，這齣歌劇有兩位特別的歌唱者——分別是男性吟誦者（Male Chorus）與女性吟誦者（Female Chorus），隨著故事的進展唱出提要與評論。歌劇中大部分可怕的行動或晦暗的情緒，布列頓都能以他銳利且反傳統的寫法，

藉室內樂表現出來。整個對話是架構在給人強烈感受的半朗誦形式上，伴奏通常也是最簡單的方式，只有鋼琴、一組管樂器，甚或只有一支聽起來有些散亂的豎琴。

在男性與女性吟誦者將開場帶出之後，我們看到塔爾柯尼烏斯正與兩位將軍——尤利烏斯（Junius）與克拉提努斯（Collatinus）在炎熱的夏夜飲酒，地點在羅馬近郊的軍營內，三個男人則是大嘆女人的善變與不忠。前一晚才有一些羅馬軍官進城「突襲」自己的配偶，果然當場逮到欺騙的證據。只有盧克蕾蒂亞——克拉提努斯尊貴的妻子是忠實的，而這竟引起塔爾柯尼烏斯的忌妒與眼紅。

如果是一位戲劇性直覺不怎麼豐富的作曲家，大概會把飲酒的場面做得狂歡喧鬧。但是布列頓可就不一樣了，他筆下的音樂是平靜、晦澀的。當將軍們藉著酒意爆發怒氣時，管絃樂卻以緩慢的振動來呈現。潮濕的朦朧夜晚，就如同晦暗不明的心境，瀰漫在古怪的柔和音樂中。

飲酒之夜稍晚，當男性吟誦者形容塔爾柯尼烏斯衝動地奔向羅馬城，向毫不懷疑的盧克蕾蒂亞借宿時，觀眾可以從布列頓清脆的器樂聲中感受到馬蹄的奔馳。在小心翼翼地安頓王子後，盧克蕾蒂亞由她的保姆和女僕陪同回到她的臥室，此時背後平靜的樂聲夾帶了不祥的預兆。像是田園風光的催眠曲，卻潛伏著不安定的暗流。

塔爾柯尼烏斯躡手躡腳溜進正在睡覺的盧克蕾蒂亞房間，並偷偷親吻她。盧克蕾蒂亞當然被驚醒，塔爾柯尼烏斯卻仍然以暴力侵犯了她。此時原本充滿恐懼與粗暴的音樂，突然消散在奇特的寧靜間奏中，從合唱團樂聲唱出的，是耶穌對罪惡侵犯美德的哀傷；他們大聲宣告「沒有褻瀆神的事物可以存活，所有短暫的熱情最後終究枯萎」，同時應允最貞潔而神聖的聖母瑪麗亞將賜予盧克蕾蒂亞安慰。

　　翌日，當盧克蕾蒂亞的侍者愉快地迎接新的一天時，她們的女主人出現了，雖然她試圖壓抑，卻掩不住強烈的顫抖。布列頓在這裡以巧妙的手法讓盧克蕾蒂亞唱出簡單但令人心酸的詠嘆調，同時也表達出她對克拉提努斯難堪的羞愧感，而同時他已經懷疑到最壞的狀況了。就在克拉提努斯耽溺於自己的憤怒與無能感當中時，盧克蕾蒂亞選擇自殺身亡。八位歌者都出現在葬禮的那一幕中，唱著：「這件事就這樣結束了嗎？」難道一個好女人的一生竟是為活著的人帶來無限的哀思嗎？

　　在令人費解的收場白中，當吟誦者回答關於永生與悔改的議題時，似乎像是發出虔誠基督徒的陳腔濫調。布列頓堅持要鄧肯加上這一段收場白，因為他不希望全劇的結尾像是輓歌一般。但是以神學的角度來看，對人世充滿留戀的收場白，確實提供了音樂與情感上的解救，這對觀眾來說是更重要的。

　　英國偉大的女低音凱薩琳‧費瑞兒（Kathleen Ferrier）創造出盧克蕾蒂亞的形象，但是沒有人詮釋得比珍娜‧貝克（Janet Baker）更好，她的限量錄音製作於西元一九七〇年，由布列頓親自指揮英國室內管弦樂團（English Chamber Orchestra）。全數為英國人的班底出色得無與倫比，男高音皮爾斯（Peter Pears）擔任男性吟誦者，有時朦朧得縈繞人心，有時卻冷酷而辛辣。優雅的女高音海瑟‧哈潑（Heather Harper）則是一個甜美但哀傷的女性吟誦者。男中音班傑明‧盧克森（Benjamin Luxon）則表現出塔爾柯尼烏斯的輕浮與衝動。還有男中音約翰‧雪利─魁克（John Shirley-Quirk）也是一位傑出的人物，將高尚但最後非常無助的克拉提努斯詮釋得絲絲入扣。

　　這張錄音還包括布列頓的《費卓》（*Phaedra*），是為次女高音及室內樂創作的作品，由珍娜‧貝克主唱，史都華‧貝德福（Steuart Bedford）指揮英國室內管弦樂團演出。

Decca (two CDs) 425 666-2

Benjamin Britten (conductor), English Chamber Orchestra; Baker, Pears, Harper, Luxon, Shirley-Quirk, Drake

12. 班傑明・布列頓

《比利・巴德》
（*Billy Budd*）

劇本：佛斯特（E.M. Forster）與克羅齊爾（Eric Crozier），改編自梅爾維爾（Herman Melville）的故事
首演：西元一九五一年十二月一日於倫敦柯芬園皇家歌劇院（London, Royal Opera, Covent Garden）（原始的四幕版本）

　　《比利・巴德》當中有兩個衝突的面向，假如布列頓沒有在生涯的那時找到一個決定性的方式，把世俗的歌劇形式和自己的目標整合起來，那麼這衝突可能證明是無解的。從第一個層次來看，《比利・巴德》大部分場景設定在女王陛下的船艦「堅持號」（HMS, Indomitable）上面，當時正逢西元一七九七年的法國戰爭，「堅持號」已經接近敵人的海域，歌劇因此呈現磅礴的氣勢：扣人心弦的故事、大陣仗的合唱團、精心製作的服裝、劇中角色隨時迸發的激烈情緒、還有豐富的管絃樂，都是布列頓公認的重要作品中規模最大的一部。

　　然而從另一個層次來看，《比利・巴德》卻是一場純潔無邪對映扭曲妒忌的心靈探索之旅。在志趣相投的劇作家佛斯特與克羅齊爾鼓勵下，布列頓選擇梅爾維爾的故事作為主題，並汲取故事中同性戀的絃外之音，一如《彼得・葛林姆》一般。與其把故事簡化成個人的議題，布列頓選擇重新創造出一個既強而有力又晦澀的作品。

　　這個全數只有男性的歌劇由兩幕組成，以倒敘的形式呈現，由「堅

持號」已退休的船長維爾（Edward Fairfax Vere）充滿悔恨地敘述西元一九七九年的事件，即當時他是如何錯誤地對待年輕水手比利‧巴德。

就像「堅持號」的其他水手一樣，比利‧巴德也是從商船上拉伕來為海軍服務的。然而比利不像其他的水手，他很興奮自己能被選中。年輕的比利是一個棄兒，他強壯、頭腦簡單、擁有稚氣未脫的英俊，還帶著麻煩的口吃。他很高興終於也有被需要的一天，而且還是女王陛下的船在需要他。

劇本中的比利一直是個不折不扣的美男子，對大部分的男人而言，比利的俊美與天真無邪也是一體的。他們對待比利的方式是既嘲弄他，也喜愛他，如同一個吉祥物。獨獨艦上令人恐懼的監察官克萊格特（John Claggart）不懷好意，他對比利翻騰著忌妒之情和壓抑的慾望。唯一的宣洩方法，就是不斷責難並破壞這個小夥子的生活。

全劇起於一段強烈的主題，接著一串緩慢起伏的音符擺蕩在大調與小調之間，間隔著壓抑的衝突，這樣忿忿不平的主題瀰漫而貫穿了全曲。在眾多喧鬧的場景，像水手們唱歌、飲酒、打架，以及法國船艦靠近時以加農砲驅逐的場面裡，音樂都呈現狂暴的緊繃。然而真正讓人讚賞的，其實是那些尋尋覓覓的、逃避的、甚至是內心天人交戰的橋段，才能讓具有抒情基調的男中音繞樑三日不絕於耳。

最高潮的一場戲是被克萊格特誣指教唆叛亂，因而憤怒至極的比利。他想要為自己辯白，卻只是口吃得更嚴重。在自覺無助的情況下，他攻擊克萊格特，當克萊格特倒地後又給予頭部致命的一擊。接下來的情景相當反常：當比利即將因為他沒有預謀的攻擊行為而被吊死時，他哀傷地回想這一生，留戀人間的音樂和如詩般的歌詞卻讓比利的口吃完全消失，取而代之的是能言善道的優雅。這當然不符合角色的性格。就在那個時刻，比利超越了自己而成為布列頓想像中具有基督精神的人

格。

男中音彼得‧哥羅索普（Peter Glossop）飾演的比利剛強又敏感，他的錄音出自西元一九六七年的版本，由布列頓指揮倫敦交響樂團（London Symphony Orchestra）。船長維爾則由皮爾斯（Peter Pears）擔綱，他的演出精緻而層次豐富。維爾對比利的種種評語，其實也帶著他說不出口的慾望氣息。他不願反抗海軍軍法、暫緩對比利的用刑，難不成是對自己的懲罰？這張錄音還包括了冷酷的克萊格特，由男低音蘭登（Michael Langdon）詮釋得非常貼切。

至於比較近期的版本，是西元二千年Chandos的錄音，由充滿魅力的男中音金利賽德（Simon Keenlyside）演出比利，而經驗豐富且銳利的男高音朗瑞奇（Philip Langridge）則詮釋維爾，強而有力的男低音約翰‧湯林森（John Tomlinson）則擔任克萊格特。這個傑出的版本由理查‧希卡克斯（Richard Hickox）指揮倫敦交響樂團錄製而成。

西元一九五一年柯芬園首演的現場錄音目前由VAI Audio所發行，包含最原始的四幕設計。到了西元一九六一年於廣播中播出時，布列頓將它裁剪為較流行的兩幕劇，之後就成為標準版本（布列頓自己的錄音也做如此安排）。這個版本除了設定日後的標準外，最重要的是由活力十足的男高音狄奧多‧烏普曼（Theodor Uppman）所表達的比利，讓人完全卸下心防；這也是這位男高音最自豪的演出之一。

Decca (three CDs) 417 428-2

Benjamin Britten (conductor), London Symphony Orchestra, Ambrosian Opera Chorus; Glossop, Pears, Langdon, Shirley-Quirk（包含皮爾斯唱的 *"The Holy Sonnets of John Donne"* 以及狄崔希‧費雪—狄斯考唱的 *"The Songs and Proverbs of William Blake"* 錄音；布列頓均為兩人伴奏）

Chandos (three CDs) 9826(3)

Richard Hickox (conductor), London Symphony Orchestra and Chorus; Keenlyside, Langridge, Tomlinson, Opie

VAI Audio (three CDs) 10343

Benjamin Britten (conductor), Orchestra and Chorus of the Royal Opera, Covent Garden; Uppman, Pears, Dalberg, Alan

13. 班傑明・布列頓

《碧廬冤孽》
(*The Turn of the Screw*)

劇本：麥芬維・派博（Myfanwy Piper）著，改編自亨利・詹姆斯（Henry James）同名小說
首演：西元一九五四年九月十四日於威尼斯鳳凰歌劇院（Venice, La Fenice）

班傑明・布列頓對任何人、任何事都抱持著強烈的企圖心，因此他對歌劇的野心，特別是小心地使用現代音樂以及強烈浮誇傾向的作風，就不會令人驚訝了。《碧廬冤孽》實際上是接受威尼斯雙年展（Venice Biennale）委託所創作的歌劇，並在展覽中首演。從這部作品的創作開始，布列頓就決定了自己未來的寫作方向，他放棄大規模的歌劇形式，轉向更貼近觀眾的音樂劇（musical drama）。布列頓一直喜歡與規模較小也較有彈性的團隊一起工作，而降低作品的規模可以讓他更隨心所欲地達到目的。他曾解釋過他創作歌劇的目標，就是「恢復以英文為主要語言的歌劇的昔日光彩。它曾經充滿活力與自由，但在普塞爾（Purcell）之後竟然變得很少見了」。

雖然典型的室內歌劇（chamber opera）包括只有六個角色與十三種樂器的室內樂團，碧廬冤孽要登上舞台仍是一大挑戰。故事發生在維多利亞時代英格蘭的鄉間莊園，是麥芬維・派博直接改編自亨利・詹姆斯的小說，內容也緊緊依循原著錯綜複雜的設計：兩個小孩、永遠缺席的

監護者、養育他們的女家教與管家、還有已經死亡的男僕與女校長回頭想要引誘兩個孩子墮入邪惡，整部戲顯得氣氛詭譎與曖昧不明。布列頓的音樂也因此顯出陰鬱而顫抖的特色。不過一旦搬上舞台，就必須面臨重大抉擇。例如以死去的男僕彼得·昆特（Peter Quint）為例，劇中透露他可能曾經虐待過兩個小孩，這時應該出現的是一位躲在布簾之後的怨靈，還是血肉模糊的化身？

如果只是單純地聆聽布列頓那令人震懾的錄音，以上的問題就不存在了。整個曲目大膽地將兩種衝突形式混在一起：一方面是小心翼翼的十二音主題，即使和聲不斷轉移，調子依然保持清晰；另一方面，極為神祕而簡潔的伴奏不斷重複，時常打斷流洩出的哀傷歌曲。

《碧廬冤孽》是一部結構緊密且簡潔的作品。布列頓將整個故事編排於一個序曲、兩幕、以及十六個場景當中。但是他在第一幕、第一景標明「主題」後，接下來的各幕及各景就以不同數字接續，整齣作品的每一景都用十二音主題的變奏與前一景接軌。有些評論家已經發現此種正式的佈局，以及布列頓對於主題基調的發展和表達手法，其實都過份地理智主義及晦澀。因此歌劇本身對主題的經營，被批評缺乏表現的強度。

作為本齣歌劇的支持者，我非常讚賞它的節制與冷調手法。阿諾·懷特（Arnold Whittall）在《新葛洛夫歌劇大辭典》中為本作品寫下極具深度的詞條，他描述布列頓的音樂「藉由向生命啟示不凡的詹姆斯風格，亦即混合僵化的社會規約與社會規約既引發又加以壓抑的情緒湍流，顯現了它的絕對正確性」。全劇十分戲劇化地轉為對於孩子福祉的意志爭戰——一方是不祥的男僕彼得·昆特，另一方是善良、堅定但過於天真的女家教，結果最後由昆特贏得勝利。

布列頓對兩位扮演孩子的演唱者有著嚴格的要求。其中芙洛拉

（Flora）的角色可以由年輕的女高音來扮演，但男孩邁爾斯（Miles）的角色，就必須由男童高音（treble）擔綱，這個角色還相當吃重。

《碧盧冤孽》是布列頓第一部完整錄音的作品，時間是在首演的同一年，由布列頓親自指揮英格蘭歌劇團體管弦樂團（English Opera Group Orchestra），並由最初的卡司擔綱演出。彼得・皮爾斯（Peter Pears）將他顫抖的抒情男高音，有效地運用在序曲當中以及扮演彼得・昆特。閃亮的女高音珍妮佛・薇薇安（Jennifer Vyvyan）演出女家教；奧莉薇・戴兒（Olive Dyer）則是哀傷而順從的芙洛拉。至於安東尼奧尼（Antonioni）一九六六年的電影《春光乍現》（Blow-Up）的影迷們，則會非常高興欣賞到片中男主角大衛・漢明斯（David Hemmings）在本劇中演出十三歲的邁爾斯。

至於其他的錄音，我推薦維京古典（Virgin Classics）於西元二〇〇二年發行的版本，是由才華洋溢的年輕英國指揮家丹尼爾・哈定（Daniel Harding）指揮馬勒室內管弦樂團（Mahler Chamber Orchestra），呈現一場緊繃而張力十足的演出，他冷靜無情的詮釋甚至更勝布列頓本人。當中最值得一提的就是飾演昆特的男高音伊恩・博斯崔吉（Ian Bostridge），他的聲音既飄逸又冷靜、壓抑，完全符合詹姆斯風格中昆特的畫像。

Decca (two CDs) 425 672-2

Benjamin Britten (conductor), English Opera Group Orchestra; Pears, Vyvyan, Hemmings, Dyer

Virgin Classics (two CDs) 5 45521 2

Daniel Harding (conductor), Mahler Chamber Orchestra; Bostridge, Rodgers, Leang, Wise

14. 班傑明・布列頓

《仲夏夜之夢》

(*A Midsummer Night's Dream*)

劇本：班傑明・布列頓與彼得・皮爾斯（Peter Pears）改編自莎士比亞（Shakespeare）作品
首演：一九六〇年六月十一日，英國艾德堡慶典音樂廳（Jubilee Hall）

　　也許有人會說，許多年來的戲劇表演，僅將莎士比亞的《仲夏夜之夢》視為純粹幻想喜劇，反而減損了這部作品的影響力。布列頓在一九六〇年所創作的偉大歌劇劇本改編自莎士比亞作品，由男高音作家彼得・皮爾斯，同時也是布列頓的終生夥伴合作執筆，呈現這個異想天開的故事中騷動人心、隱而未顯的弦外之音。

　　布列頓緊扣劇中所有交纏錯綜的衝突，牽動這個奇異又引人共鳴的故事。劇情由仙王與仙后之間的戰爭展開：精靈王國中專制又魅力不凡的國王奧伯龍（Oberon）與他剛愎自負的妻子蒂塔妮雅（Tytania）爭奪她最近收養的孤兒。奧伯龍想要這個孩子當他的跟班。蒂塔妮雅卻不願放棄，並且理直氣壯，因為她察覺到奧伯龍對這個孩子有某種企圖。此外，她也常常看見奧伯龍用蠻橫的方式要求頑皮的小精靈撲克（Puck）執行他的命令。

　　蒂塔妮雅拒絕與他的丈夫同床以進行家庭戰爭，雖然奧伯龍似乎不怎麼生氣，這事卻擾亂了自然秩序。奧伯龍多少希望糾正這個不平衡現

象，透過愛情魔藥，他介入雅典兩對男女的羅曼史糾葛，鋪陳出故事的
另一條重要支線。

布列頓為了強化奧伯龍的神奇，由男高音演出這個角色，音樂混合
著古老巴洛克色彩的旋律與高尖的現代和聲。還有戲劇性的手法，由敏
捷的年輕演員出任撲克，扮演說話的角色，配以大珠小珠落玉盤的連發
炮台詞。

這齣歌劇雖是倉促成篇，在八個月內完成，卻成績斐然，表現了布
列頓的大師風範。有時我真希望從來不曾聽過它，這樣才能重溫開場時
由管弦樂揭幕的時刻：怪異的弦樂滑奏緩慢地嘶喘，在連續的十二個三
和弦之間上下擺盪，以怪誕的方式暗示著夢中人不安的呼吸。這些不相
配的雅典情侶出場的狂熱場景，騷動力十足，一點也不滑稽。因為愛情
魔藥的作用，他們的熱情也益發高漲，年輕男女們互訴衷曲，有意誇張
但細緻優美，一次又一次地表達自我。

在莎士比亞劇上演時，鄉巴佬的插曲，即自認為偉大悲劇演員的六
位商人，可說是很難處理的橋段。除非以不做作的喜劇神韻演出，否則
這些鄉下人表演自己改版的《皮拉摩斯與蒂絲伯》（*Pyramus and Thisbe*）
作為禮物獻給雅典貴族鐵修斯（Theseus）與亞馬遜女王希波呂忒
（Hippolyta）的婚禮時，常常被視作老掉牙的笑點。然而，布列頓為這些
鄉下表演者精心設計了悅耳又唐突的音樂，讓他們充滿不幸又笑鬧不斷
的人味。

布列頓這部傑作的收尾採用最終大合唱的方式，包括孩子的唱詩
班、奧伯龍與蒂塔妮雅的合唱；現在他們倆人終於好不容易和好了，以
敬畏的讚美詩歌迎接夜晚，當中絕妙曖昧的音樂，混合著令人陶醉的和
聲，抑制卻又擺盪，帶著分散旋律（dotted-rhythm）的韻味，有如某種
打碎了的慢板巴洛克宮廷舞蹈的曲調。

　　該劇近乎完美的迪卡（Decca）唱片版本錄製於一九六六年，布列頓以其敏銳的想像力與鎮靜的威勢擔任指揮，是非聽不可的最佳選擇。倫敦交響樂團生動活潑地為作曲家而演奏。該劇的卡司陣容豪華（只有一個例外），當中許多演員再次創造了自己出道所演的角色。演員表讀起來就像是當時英國歌手的佼佼者名單：伊麗莎白・哈伍德（Elisabeth Harwood）飾演蒂塔妮雅、約翰・雪利－魁克（John Shirley-Quirk）飾演鐵修斯、海倫・華芝（Helen Watts）飾演希波呂忒、彼得・皮爾斯飾演雷山德（Lysander）、湯馬斯・亨斯利（Thomas Hemsley）飾演狄米特立斯（Demetrius）、喬瑟芬・薇西（Josephine Veasey）飾演荷蜜亞（Hemia），高雅的愛爾蘭女高音希瑟・哈潑（Heather Harper）則飾演海倫娜（Helena）。唯一的薄弱環節是飾演奧伯龍的艾佛・狄勒（Alfred Deller）。這個角色是為了狄勒所寫的，他是一位出類拔萃又有開拓性的藝術家。然而，當時男中音極其稀有，表現水準也不若今日這般。狄勒聲音的瑕疵顯而易見，無法忽視。

　　另一個替代選擇，是一九九五年的飛利浦（Philips）唱片版本，由柯林・戴維斯（Colin Davis）擔任指揮與倫敦交響樂團聯袂演出。堅實的演員陣容，由布萊恩・淺輪（Brian Asawa）（譯按：此人實為日裔美國人，故以漢字譯出其姓）領頭飾演奧伯龍一角。當然，與前一版本相比，布列頓所領導的表演者很清楚他們正在參與一場歷史性計畫，而你也會在表演中感覺到參與者的興奮與歷史感。

Decca 425 663-2 (two CDs)

Benjamin Britten (conductor), London Symphony Orchestra; Deller, Harwood, Pears, Watts, Veasey, Harper

Philips 454 122-2 (two CDs)

Colin Davis (conductor), London Symphony Orchestra; Asawa, McNair, Lloyd, Ainsley, Watson

15. 班傑明・布列頓

《魂斷威尼斯》
(*Death in Venice*)

劇本：麥芬維・派博（Myfanwy Piper）改編自托瑪斯・曼（Thomas Mann）的短篇小說
首演：西元一九七三年六月十六日，英格蘭史內普（Snape）麥芽坊音樂廳（the Maltings）

　　西元一九三七年，班傑明・布列頓二十三歲，這年他在與朋友午間餐敘的場合裡認識了朋友的友人——男高音彼得・皮爾斯（Peter Pears）。之後不到一年的光景，他們兩人便已在倫敦同居，自此相守不離，直至一九七六年布列頓過世為止。

　　那個年代仍有禁止同性性行為的法令，布列頓和皮爾斯以愛侶身分生活在一起，毫不隱瞞，極具勇氣，不過布列頓對自身的性喜好感到十分苦惱，從未公開提及此事，同時亦不斷地受到進入自己生活圈的少年與年輕男子吸引。

　　布列頓的最後一部歌劇《魂斷威尼斯》是齣未被重視的大師代表作，改編自托瑪斯・曼一九一二年的小說。雖然布列頓大部分的歌劇多少都明明白白或暗地裡採用了同性情慾的題材，不過探究的深度皆比不上《魂斷威尼斯》。古斯塔夫・馮・奧森巴赫（Gustav von Aschenbach）這個角色首度登台時，便是由皮爾斯飾唱，而布列頓所譜寫的歌劇裡，亦沒有任何角色像奧森巴赫如此仰賴皮爾斯歌聲裡那種唱功精熟卻深深

壓抑的哀傷音色。雖然《魂斷威尼斯》於一九七三年的首演頗獲好評，不過樂評的看法大多與彼德・黑沃斯（Peter Heyworth）一致；他在《觀察家》（*Observer*）報上寫道「布列頓並未窮盡這個主題的黑暗層面」，還認為他不像托瑪斯・曼，在自己帶來的「深淵面前似乎是畏怯了」；我完全同意他的看法。

觀眾或許會期待聽見情感充沛的美妙音樂傳達出奧森巴赫的內心渴望，就像比歌劇早兩年推出、由魯契諾・維斯康提（Luchino Visconti）執導的《魂斷威尼斯》電影裡，馬勒（Mahler）第五號交響曲（Fifth Symphony）的稍慢板（Adagietto）不斷地反覆出現一樣。布列頓從未捨棄尖銳的自然音階和聲風格，而他的音樂語言巧妙地融入了十二音列（twelve-tone）技法的成分，從布列頓這份簡潔、細膩而精確的總譜裡便可看出。儘管新生代作曲家的做法較前衛（亦即較傾向無調性），但布列頓仍能保有自己的特色。我認為這齣歌劇裡縈繞人心的音樂十分敏銳深刻，恰恰切中奧森巴赫潛意識的情感深處。許多場景裡的管弦樂譜都精緻得有如室內音樂，奧森巴赫的獨白片段則僅由鋼琴伴奏。

儘管麥芬維・派博的劇本內容是按照小說情節編寫，不過這齣歌劇仍是編排成主角一邊重述、一邊演出的連續場景。奧森巴赫是位住在慕尼黑的大作家，因為感到才思枯竭、心頭煩悶又疲倦，於是來到威尼斯旅行，以享用滿滿的陽光與大海，享受麗都島（Lido）旅館裡的快樂時光。他悄悄觀察一個也在那兒渡假的波蘭家庭，這家庭裡有個叫做達秋（Tadzio）的少年，奧森巴赫後來把自己狂熱的慾望轉移到了他身上，不過這個男孩渾然不覺。

在我看來，整齣歌劇裡最撼動人心的片刻是第一幕的結尾。這男孩經過奧森巴赫身邊並朝他笑了笑時，奧森巴赫震撼不已，爾後在一曲痛苦的獨白裡說道：「喔，別那樣子笑，對任何人都不該那樣子笑！」此

時奧森巴赫再也說服不了自己只是因為把達秋視為自然之美的化身，所以才會如此迷戀達秋。緊接著，他在罕見的脆弱而抒情的片刻裡唱出「我——愛你」。

在作家托瑪斯·曼筆下，奧森巴赫都是偶爾偷偷聽見達秋與其他人的說話聲的，因此布列頓和派博起初十分煩惱該怎麼描繪達秋這個人物才好，後來他們加入舞蹈而解決了這個問題。亦即由舞者來詮釋達秋、達秋的母親和兩個妹妹，以及他這次假期裡的玩伴，因此這齣歌劇有部分算是芭蕾舞劇。首演時，達秋是由英國皇家芭蕾舞團（Royal Ballet）的一位少年團員扮演，相當入戲的皮爾斯後來也對他動了情。然而在大部分的演出中，達秋是位身材魁梧的年輕舞者，在沙灘上的場景中，僅在腰間纏塊布跑來轉去，身邊圍著十分喜歡他的玩伴。這個解決方案顯然是在這部短篇小說裡加入了布列頓別具一格的手法。托瑪斯·曼塑造出來的達秋是個可愛但不完美的普通男孩，奧森巴赫在電梯裡遇見達秋時，也注意到這男孩有一口爛牙，不過對這位壓抑情感的作家而言，達秋活脫脫是個希臘的阿多尼斯（Adonis），美得讓人神魂顛倒。在歌劇裡扮演達秋的舞者通常都俊俏得宛如真正的阿多尼斯一般，而舞曲中一小組打擊樂器的樂聲聽來彷彿是印尼木琴（gamelan）的琴聲，讓興奮狂亂的情感暗流顯得更加波濤洶湧。這齣歌劇的矛盾之處在於聆聽唱片以欣賞此部作品的聽眾，由於不會被芭蕾舞分心，反而更能直接領略布列頓總譜裡展現的情感衝擊與內斂的魅力。

另一個創新但效果絕佳的點子，便是布列頓讓一位次男中音單獨詮釋奧森巴赫遇見的一連串人物：打扮花俏的老頭兒（The Elder Fop）、老船伕（The Old Gondolier）、旅館經理（The Hotel Manager）、旅館理髮師（The Hotel Barber）、街頭藝人的領袖（The Leader of the Players）、酒神戴奧尼索斯之聲（the Voice of Dionysus）等等。（首演時是由約翰·雪利－

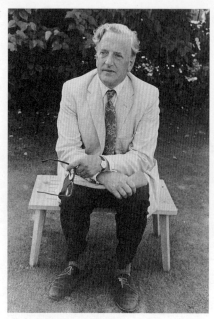

男高音彼得・皮爾斯

魁克〔John Shirley-Quirk〕飾唱這些角色。）這般操弄劇中角色則傳遞出一種意味，亦即有某個影子十分瞭解劇中作家到底是為了什麼而感到心煩，這個影子不但無所不知，還陰魂不散地四處跟著奧森巴赫。

值得收藏的錄製版本當然就是迪卡（Decca）於一九七四年發行的唱片了，這個版本由原班人馬演出，並由史都華・貝德福（Steuart Bedford）指揮英國室內管弦樂團（English Chamber Orchestra），而雪利－魁克於其中演唱多個角色，堪稱一絕。在歌聲的神秘美感以及優雅舉止與痛苦情緒之間的緊繃狀態中，皮爾斯就這樣化身為奧森巴赫。在六十出頭的年紀飾唱這個角色，可算是皮爾斯演唱生涯裡頗為享受的大事。

Decca (two CDs) 425 669-2

Steuart Bedford (conductor), Members of the English Opera Group, the English Chamber Orchestra; Pears, Shirley-Quirk, Bowman, Bowen

16. 費魯奇歐・布索尼

（Ferruccio Busoni）1866-1924

《浮士德》

（*Doktor Faust*）

劇本：費魯奇歐・布索尼
首演：西元一九二五年五月二十一日於德勒斯登Sächsisches國家劇院（Dresden, Sächsisches Staatstheater）

　　身為義裔德籍的鋼琴家、作曲家、主筆、散文家及教育家的費魯奇歐・布索尼，卒於西元一九二四年，是音樂界最具卓越識見的人之一。在他的作品、他的教學以及他的音樂之中，他預示了泛調性、無調性、微分音階，甚至是電子音樂的發展。從文化的角度來看，他橫跨於北歐與南歐的分水嶺之上，很有可能會對他的工作造成困擾。不過布索尼的個人經驗說服了他自己，國際主義將是二十世紀音樂的特色，而事實上也是如此地發生了。

　　只是布索尼從來沒有把他的想法整理成使人信服的審美學系統。他的論文非常迷人，卻又充滿了矛盾。而他的音樂原創性非常突出而有風格，也正好反映出他的矛盾。

　　沒有比《浮士德》更好的實例來說明布索尼的創作特性。這齣既有野心、又混亂，但卻引人入勝的歌劇自一九一〇年開始創作，直到布索尼離世，都還有兩幕未能完成，特別明顯的是在最後一幕的最終片段。這部作品其實是一個新與舊的組合，布索尼除了新的創作外，也自由運

用自己早期的作品。

　　自己寫劇本的布索尼相信，若只是遵循傳統歌劇說故事的架構，反而會阻礙歌劇本身。布索尼認為，歌劇的形式比任何其他劇場的表演形式都好，透過音樂的表現，歌劇能夠表達內心，能夠涵括「不可思議的、不真實的、不可能的」於一身。而沒有一個故事像《浮士德》這樣符合以上的標準。

　　布索尼將十六世紀的木偶劇當做他歌劇的模範。他的悲劇英雄是威騰堡（Wittenberg）一所大學的校長，而這個地方就是歌劇主要的場景所在，除了一幕重要的事件是發生在義大利。在義大利，到處徘徊的浮士德遇到梅菲斯特（Mephistopheles），在梅菲斯特的慫恿下，浮士德在帕爾瑪公爵夫人（Duchess of Parma）即將嫁給公爵的婚禮上，硬生生把她帶走。

　　布索尼不但預示，也親身參與了二十世紀初期無調性運動的革命（大音階與小音階的分解）。不過，他從未完全支持這些對於和諧的挑戰。所以他的音樂語言可以說像阿本·貝爾格（Alban Berg），不過增加了許多調性基礎；或可說是空靈的、反傳統的現代李斯特（Liszt）。布索尼獨特的品質從序曲就已經可以感覺到，因為序曲中的音樂不斷擺盪在兩端，一端是豐富的半音階，顯現靜謐的預言式浪潮，幾乎心神不寧的和諧；另一端則是舞台內帶有詭異氣氛的合唱，透露出神聖的光芒。布索尼表示，他將歌劇的每一幕以非正統交響樂形式雕琢成有機體。所以帕爾瑪夫人的婚禮以舞蹈組曲來呈現，而與威騰堡學生在小酒館聚會的片段，則出現巴哈式的序曲、聖歌及賦格曲。浮士德的角色需要一位體格魁偉的男中音，他的聲音必須帶有力量、毅力，還要有能力讓經常是扭曲的聲音，還帶有抒情的感受。至於梅菲斯特在劇中的音調很高，所以需要一位男高音，他能夠表現出角色的狡猾、譏刺與狠毒。整齣劇的

音樂充滿了厚重的和諧、多層次的質感、斷續的對位法、令人咬牙切齒的不和諧，以及突然延展的印象派空靈色彩。

要把這一部奇妙的歌劇搬上舞臺可是一個使人卻步的任務。單只聽錄音會比較容易入門，尤其是西元一九九七至九八年由肯特・長野（Kent Nagano）指揮里昂國立歌劇院管弦樂團（Opéra National de Lyon），並由Erato錄音的傑出版本。長野傳達出作品橫掃的、奇特的、無情的力量，從樂團與合唱中表現了引人注目、充滿色彩的表演。至於卡司本身也是非常優秀，飾演浮士德的男中音迪崔許・亨謝爾（Dietrich Henschel）聲音強壯有力，聲音明亮的男高音金・貝格里（Kim Begley）則飾演梅菲斯特。長野演奏的版本是由布索尼的學生菲利浦・雅爾納赫（Philipp Jarnach）完成，但在錄音中的最後一部分，長野特別加錄了一段由布索尼草稿中找到的一些失落的片段，由安東尼・波蒙（Antony Beaumont）補充完成。整個錄音由長野、里昂國立歌劇院管弦樂團及Erato共同基於對這齣歌劇的熱愛而成，但願它能永遠停留在目錄中。

Erato (three CDs) 3984-25501-2

Kent Nagano (conductor), Orchestra and Chorus of the Opéra National de Lyon; Henschel, Begley, Hollop, Jenis, Roth

17. 艾倫・柯普蘭

（Aaron Copland）1900-1990

《吾鄉》

(The Tender Land)

> 劇本：霍瑞斯・艾佛瑞特（Horace Everett）（艾瑞克・約翰斯〔Erik Johns〕）
> 首演：西元一九五四年四月一日於紐約城市中心劇院（New York, City Center Theater）

　　艾倫・柯普蘭曾經說過，歌劇作曲家不是無可救藥地沉迷於歌劇，就是長期對世態充滿矛盾情緒。「至於我，」他自己形容：「歌劇根本是一種問題叢生的形式，尤其在我創作《吾鄉》這一齣歌劇之後。」

　　這一段經驗顯然非常令人氣餒。《吾鄉》是柯普蘭第二齣探索浮世繪的冒險，卻也是他唯一如同一般歌劇長度的作品。原先只是設計給大學生或歌劇表演班演出的作品，順道還試圖在電視上播放，然而美國國家廣播公司（NBC）電視台卻拒絕了他。直到西元一九五四年，紐約市立歌劇院（New York City Opera）的首演也依然沒有得到太多重視。因此當柯普蘭後來幾年談到這部歌劇時，他都謙遜到有點自我保護的程度。他自述他想要的是「以簡單的修辭搭配相類似的音樂風格」；並且這些音樂是「非常樸素，還帶點兒會話的風味」，接近於「音樂喜劇而非大型的歌劇」等等。

　　其實柯普蘭低估了《吾鄉》的實力。它也許算不上偉大的歌劇作品，但對我而言卻非常重要——因為它是一齣令人感動的、音樂上極為

優雅的，而且極端誠實的作品，尤其是柯普蘭自己在西元一九五五年稍作修改的版本。這個版本延長為三幕，是柯普蘭為俄亥俄州的歐柏林學院（Oberlin College）所創作。

撰寫劇本的艾瑞克・約翰斯，既是舞者，也是畫家，還是當時柯普蘭的愛人；那時他為了創作，而以筆名霍瑞斯・艾佛瑞特發表劇本。故事很簡單，就設定在西元一九三〇年代，在美國中西部鄉村的收割季節，是一部相當有洞察力的典型美國英雄故事。故事主角——蘿莉・摩斯（Laurie Moss）是一位充滿活力、永遠停不下來的年輕女孩，她與母親摩斯媽媽（Ma Moss）、祖父摩斯爺爺（Grandpa Moss）以及妹妹貝絲（Beth）一同住在農莊裡，而她就快要從高中畢業了。就在這時候，兩個流浪者馬丁（Martin）與塔普（Top）突然出現，想要尋找打零工的機會。爺爺與摩斯媽媽小心翼翼不敢答應，因為傳說附近發生過兩個陌生人猥褻年輕女孩的事情。但在蘿莉的堅持下，他們還是雇用了這兩位年輕男子。

然而這兩位年輕人就是猥褻者的揣測卻到處流傳。雖然這個謠言毫無根據，馬丁與塔普仍然被迫離開小城。就在他們離開以前，蘿莉與馬丁雙雙出現在美麗的愛情場景中，並且決定從此雙宿雙飛。但是別有居心的塔普卻說動馬丁放棄這個念頭，因為帶著一個年輕女孩繼續流浪實在是有勇無謀。第二天早上，當蘿莉發現馬丁已經離開時，大受打擊，不過她還是決定一個人出發，即使根本不知道要去哪裡。一向清心寡慾的摩斯媽媽，現在只好倚靠貝絲來接管農莊的經營了。

這個故事呈現一個不斷循環的美國式主題：一方面發現並固守自己的根本，一方面卻又一心嚮往冒險犯難、想把過去遠拋腦後，兩者之間不斷拉扯，永遠都是兩難。除此之外，柯普蘭當時還呈現另一個主題，那就是社區的人們只想追求舒適與簡單，只要有外來者進入，就迅速予

以「妖魔化」並加以驅逐，以維持最簡單的生活方式。柯普蘭另一齣
《林肯畫像》（*A Lincoln Portrait*），原本要在艾森豪總統於西元一九五三年
就職音樂會上演出，卻因為國會議員懷疑他在三〇年代與左翼組織有所
牽連，所以倉促下令禁演。稍後他甚至被帶往眾議院非美活動委員會
（House Un-American Affairs Committee）面前接受詰問，當然委員會根本
問不出什麼來。

　　《吾鄉》這部作品的音樂讓人感到恬適，既沒有焦慮在其中，也沒有
當代音樂的不和諧，充分展露柯普蘭的美國式風情。音樂元素像是民謠
歌曲、鄉村舞步以及讚美詩的旋律，都巧妙地混合在交談式的吟誦與哀
愁的詠嘆調當中。不過柯普蘭的聽力太敏銳了，敏銳到他的音樂絕不是
如他自己所說那麼清淡無味，反而以緊密的半音階曲風及明亮的樂器表
現牢牢抓住聽眾的耳朵。我願意向任何一個人挑戰，看看聽到第一幕最
終曲的五重奏時，當剛毅的讚美詩旋律出現，有誰能夠不感動得淚眼朦
朧？

　　雖然經過修正的三幕演出很難找到，我們仍然幸運地擁有菲利浦‧
布魯尼爾（Philip Brunelle）可愛的錄音版本。這個版本是由獨唱、合唱
與管弦樂之普利茅斯音樂團體（Soloists, Chorus, and Orchestra of the
Plymouth Music Series）擔綱演出。布魯尼爾在西元一九六九年於明尼蘇
達州創設這個團體，專門表演新作曲家或鮮少人聽過的美國作家作品。
演出的卡司由抒情女高音伊莉莎白‧科莫克斯（Elisabeth Comeaux）領
軍，演出蘿莉一角；熱情的男高音丹‧崔爾森（Dan Dressen）飾演馬
丁；次女高音珍妮絲‧哈蒂（Janis Hardy）則飾演摩斯媽媽。指揮家布魯
尼爾對此劇的柔和詮釋，無疑清楚地告訴聽眾他是多麼熱愛這部作品。

Virgin Classics (two CDs) 91113-2

Philip Brunelle (conductor), Soloists, Chorus, and Orchestra of the Plymouth Music Series, Minnesota; Comeaux, Hardy, Dressen, Bohn, Lehr

18. 克勞德・德布西

（Claude Debussy）1862-1918
《佩利亞與梅麗桑》
(Pelléas et Mélisande)

劇本：克勞德・德布西根據莫里斯・梅特林克（Maurice Maeterlinck）戲劇作品改編
而成的節本
首演：西元一九〇二年四月三十日，巴黎喜歌劇院（Opéra-Comique）

　　一八九三年五月，克勞德・德布西出席了莫里斯・梅特林克的戲劇
《佩利亞與梅麗桑》在巴黎的首演；這是一部極具開創性的象徵戲劇
（symbolist theater）作品，德布西讀過劇本後，有意把它改編為歌劇。當
時德布西在文章中提到，雖然該齣劇作的氛圍如夢似幻，卻「比所謂的
『真實事件』更加充滿人性」，他並補充道：「劇作中的語言喚醒了情
緒，而此種語言的感性更可擴展至音樂及管弦樂的安排配置（orchestral
décor）上。」

　　德布西的印象主義音樂裡令人難以捉摸的和聲表達方式、朦朧曖昧
的音色、模稜兩可的情感特質，皆與此劇的題材配合得恰到好處。梅特
林克將故事藏匿在神祕與隱蔽之中，其背景為全世界王國（kingdom of
Allemonde），年份雖未提及，但推測應為中世紀。某日，阿赫克爾老王
（King Arkel）的兒子——脾氣乖戾的鰥夫戈洛德（Golaud）——偶然遇見
了身份不明的梅麗桑，年輕動人的她迷了路，害怕地在水邊獨自哭泣；
梅麗桑順從地跟著戈洛德離去，後來毫無歡欣地與他結婚，但始終沒有

清楚說明自己的身世。不久後，她發現封閉已久的心，因戈洛德同母異父的弟弟佩利亞而受到撼動。

《佩利亞與梅麗桑》是德布西唯一一部完整寫成的歌劇作品；雖然早在一八九五年夏季時，德布西便已完成此劇的作曲，不過為一九○二年的首演做準備工作時，他仍不停地大幅修改總譜。德布西的音樂成功地與梅特林克劇作裡綿延不絕的暗喻結合在一起，化為看似無足輕重的對話底下騷動不安的潛意識情緒。就某些方面而言，《佩利亞與梅麗桑》是部非傳統的歌劇，音樂的步調從容不迫、自由而不受拘束，並捨棄了詳盡分明的戲劇性華麗裝飾樂段；然而就另一方面而言，《佩利亞與梅麗桑》卻也展現了歌劇的一大勝利，因為德布西的音樂闡明了無意識的層次，這是直言盡意的戲劇鮮能做到的。

德布西對華格納（Wagner）既愛又恨，如果就字面上來看他的文章，其中是恨多於愛；不過你可不能把德布西的錯歸咎到華格納身上，尤其是提到《帕西法爾》（Parsifal）時。《帕西法爾》中新奇的靜止步調，促使德布西大膽創作始終平靜而不為時間流逝所動的音樂；華格納創新的變音和聲（chromatic harmony）常未將本調固定住，這也激發德布西去探索比自然音階（diatonic）（亦即大調音階和小調音階）語法更為廣泛的變化，進而在自己的作品裡留下了華格納的痕跡。

德布西的樂迷，大多崇拜一九四一年由羅傑‧戴索米耶（Roger Desormiere）指揮而在巴黎音樂學院（Paris Conservatoire）演出的著名版本（收錄於科藝百代古典系列），不過較近期的另外兩種版本，錄音品質極佳，是我個人的最愛。

從一九六九年末至一九七○年初，現代主義作曲家兼嚴謹的指揮家皮耶‧布列茲（Pierre Boulez）與皇家歌劇院（Royal Opera House）管弦樂團在倫敦柯芬園合作錄製了此部歌劇，這也是一次劃時代的鉅作。相

對於強調音樂中結構不定的印象派表演慣例，布列茲帶出了總譜中的節奏細節及結構之核心本質，而絲毫未損其光芒與神祕感。梅麗桑由技巧細膩的女高音伊莉莎白・索德斯彤（Elisabeth Söderström）演唱，她的歌聲極為迷人，恰如其分地表現出脆弱之感。喬治・席爾利（George Shirley）擔綱演出佩利亞，而布列茲從這位才華未獲賞識的美國男高音身上，汲取了或許是其生涯中最為聰慧細緻的精湛演唱。男中音唐納德・麥金泰爾（Donald McIntyre）詮釋戈洛德，男低音大衛・沃德（David Ward）演唱阿赫克爾，女低音伊鳳・明頓（Yvonne Minton）則演出總是焦慮不安的王后珍妮薇耶芙（Geneviève），他們的演出皆非常出色。

　　如果說布列茲將《佩利亞與梅麗桑》塑造成二十世紀早期極具原創性與前瞻性的現代主義作品，那麼一九七八年赫伯特・馮・卡拉揚（Herbert von Karajan）與柏林愛樂（Berlin Philaharmonic）及一流班底錄製的版本，則是強調了歌劇中的華格納色彩——總譜將近三小時中的每個片刻，都以削弱的強度躍動，在此次演出裡展現出一片遼闊寬廣的寧靜。主要角色由兩位表現正值巔峰時期的傑出美國歌手演唱：音質渾厚的次女高音芙瑞德莉卡・馮・斯泰德（Frederica von Stade）演唱梅麗桑，優雅的男中音理查・史帝威爾（Richard Stilwell）演出佩利亞（這個角色尷尬地處於男高音和男中音的分界線上，因此兩種聲部的歌手都曾演唱過）。荷西・范丹（José van Dam）則運用其技巧卓越、憂傷的次男中音歌聲唱出了戈洛德。科藝百代將此版本收錄於世紀原音（Great Recordings of the Century）系列中，這也是它應得之位。雖然如此，如果您沒有同時想到要收藏布列茲的版本，對我來說亦是無從想像之事。

Sony Classical (three CDs) SM3K 47265

Pierre Boulez (conductor), Royal Opera Chorus and the Orchestra of the Royal Opera House, Covent Garden; Shirley, Söderström, McIntyre, Ward

EMI Classics (three CDs) 5 67168 2

Herbert von Karajan (conductor), Chorus of the Deutschen Oper Berlin, Berlin Philharmonic; Stilwell, von Stade, van Dam, Raimondi

19. 蓋塔諾・多尼采蒂

（Gaetano Donizetti）1797-1848

《愛情靈藥》

(L'Elisir d'Amore)

劇本：菲利伽・羅馬尼（Felice Romani）
首演：西元一八三二年五月十二日，米蘭卡諾比亞那劇院（Teatro Cannobiana）

　　若要證明蓋塔諾・多尼采蒂確實是一位歌劇作曲家，就得先解釋清楚那令人百思不解的作曲產量是從何而來——他雖然僅享年五十歲，卻寫出了七十部歌劇。他抄捷徑、套公式、又把音樂拿來重複使用，不過這些做法在多尼采蒂年代的劇院實屬稀鬆平常，一如一九二〇年代的百老匯——當時蓋希文（Gershwin）兄弟大量生產歌舞劇總譜，有時光是一季便可寫出二、三份總譜。

　　多尼采蒂這位巧匠擁有的旋律天賦使人刮目相看，他也相當慧黠敏銳，深知如何帶出最佳的舞台效果；儘管他某些劇作微不足道，然而更多的是令人難忘的歌劇，也有不少是傑出的名作。威爾第嶄露鋒芒之前，義大利歌劇的首席作曲家便是多尼采蒂。

　　經常受嚴肅題材所吸引的作曲家，竟然也能運用敏捷的才能創作喜劇——例如輕鬆愉快的《愛情靈藥》，實在是出人意料。多尼采蒂對人物的情感豐富了音樂、使故事充滿吸引力，令人陶醉在總譜賜予的音樂裡，細細聆聽那些優美悅耳的詠嘆調、雀躍奔放的合聲重唱曲（choral

ensemble）。

　　研究多尼采蒂的專家威廉・艾胥布魯克（William Ashbrook）貼切地將《愛情靈藥》稱為「『男性版灰姑娘』童話故事的田野改編本」。時間是十九世紀初期，作風大膽又富有的年輕姑娘阿蒂娜（Adina）住在義大利鄉間的村莊內，擁有一處土地肥沃的農場；純樸羞怯又傻裡傻氣的農夫尼莫里諾（Nemorino）偷偷愛著阿蒂娜，卻鼓不起勇氣跟她說話，更別提向她表白了。

　　阿蒂娜一點兒都不浪漫。我們見到她時，她正專心在看講述崔斯坦（Tristan）和伊索德（Iseult）神話的書；然後她開始咯咯發笑，引起村民好奇，包括尼莫里諾。在一首狀似抒情、接著巧妙地露出真面目的詠嘆調中（這是多尼采蒂為標準的緩慢短曲〔cavatina〕加上的新花樣），阿蒂娜高聲唸出故事中伊索德悄悄把藥液塞給崔斯坦的轉折點，原來這藥液會讓崔斯坦想要永遠與她在一起。阿蒂娜嘲笑故事的荒謬，說道，我們女人還真是希望擁有這種藥液呢。然而尼莫里諾卻忍不住想著，或許真的有那麼一種靈藥。在引出故事的這個場景中，多尼采蒂聰明地對比阿蒂娜世故的懷疑論思想以及尼莫里諾易受騙的好心腸，使情節生動了起來。

　　貝爾科雷（Belcore）中士這個角色由音質渾厚的男中音演唱，他為了追求阿蒂娜而現身劇中，不論是情節還是音調方面都對尼莫里諾形成威脅。中士自命不凡、擅於辭令、動作敏捷，搭配他的是大膽率直的音樂；尼莫里諾的音樂雖然充滿熱情，卻也猶豫不決、拐彎抹角。尼莫里諾哀求來到村內的江湖醫生杜卡馬拉（Dulcamara）給他愛情靈藥，於是杜卡馬拉製造出了一種祕傳的萬能藥液，事實證明，它能讓人放下矜持，令飲者精力充沛、魅力難擋：一瓶波爾多紅酒。

　　許多優秀的男高音在演唱尼莫里諾時的表現皆不同凡響，然而沒人

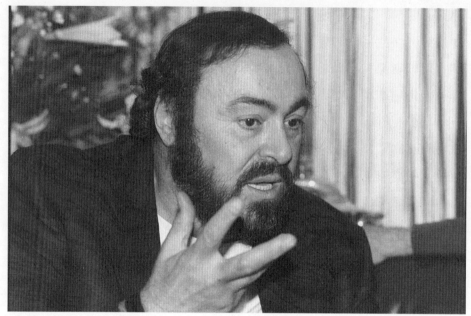

男高音路奇亞諾‧帕華洛帝

詮釋得比路奇亞諾‧帕華洛帝（Luciano Pavarotti）更成功，這個角色是這位男高音巨星的標誌，溫柔的抒情歌聲加上粗壯笨重的塊頭，使他成為如假包換的農夫；此外，正如尼莫里諾一般，藏在那身軀裡的歌聲精力旺盛，正等著破蛹而出，而帕華洛帝也樂於使之實現。

　　帕華洛帝二度錄製了這個角色，與他合作的女高音皆表現突出。在一九八五年的迪卡（Decca）版本中，是由瓊‧蘇莎蘭（Joan Sutherland）詮釋阿蒂娜。帕華洛帝的歌聲無與倫比，尤其是他獨一無二的著名詠嘆調 "Una furtiva lagrima"，在這首曲子中，低音管（bassoon）淒涼地獨奏，大調與小調調式則隱晦地混合纏繞；尼莫里諾無意間瞧見阿蒂娜流下了一滴「悄悄的情淚」，他在這首詠嘆調中說了出來以後，才猛然驚覺自己已經獲得了她的愛意。蘇沙蘭的演唱優雅細膩、技巧完美無暇。熟知美聲唱法的指揮家理查‧波寧吉（Richard Bonynge），則帶出一場比例

完美而輕快活潑的表演。

　　部分聽眾可能會覺得蘇莎蘭詮釋的阿蒂娜稍欠魅力，也不夠自然；若想欣賞一位較調皮而忸怩作態、聰敏慧黠、音質甜美的阿蒂娜，則有凱瑟琳·芭托（Kathleen Battle）與帕華洛帝在一九八九年一同錄製的版本，由詹姆斯·李汶（James Levine）指揮大都會歌劇院（Metropolitan Opera）管弦樂團暨合唱團。我覺得李汶隨著總譜做出調適的指揮方式，聽來較波寧吉更令人心滿意足；而分別演唱貝爾科雷和杜卡馬拉的男中音雷奧·努奇（Leo Nucci）和恩佐·達拉（Enzo Dara），則比迪卡版本中相對應的歌手多米尼克·柯薩（Dominic Cossa）、史畢洛·馬拉斯（Spiro Malas）來得出色。儘管如此，無論是聆賞哪一個版本都會讓你感到心曠神怡。

Decca (two CDs) 414461

Richard Bonynge (conductor), Ambrosian Opera Chorus and the English Chamber Orchestra; Pavarotti, Sutherland, Cossa, Malas

Deutsche Grammophon (two CDs) 429 744-2

James Levine (conductor), Metropolitan Opera Orchestra and Chorus; Pavarotti, Battle, Nucci, Dara

20. 蓋塔諾・多尼采蒂

《拉美莫爾的露琪亞》

（*Lucia di Lammermoor*）

劇本：薩瓦托瑞・卡瑪拉諾（Salvatore Cammarano）改編自華特・史考特（Walter Scott）的小說
首演：西元一八三五年九月二十六日，拿坡里聖卡羅歌劇院（Teatro San Carlo）

卡通瘋狂曲調（Looney Tunes）促使我向大家推薦《拉美莫爾的露琪亞》。在短篇卡通〈巷尾的喧譁〉（Back Alley Oproar）裡，傻大貓（Sylvester）在小巷裡不停唱著歌劇的詠嘆調，演唱《塞維利亞的理髮師》（*The Barber of Seville*）裡費加洛（Figaro）的〈好事者之歌〉（Largo al factotum）時更是精力旺盛，吵得愛發先生（Elmer Fudd）整夜睡不著覺，困倦疲乏到了極點，只好想想辦法解決問題──至少他是這麼打算的。結果傻大貓的九條貓魂都出現在小巷裡，開始高歌《拉美莫爾的露琪亞》裡著名的六重唱（sextet）。

小時候，我覺得這部卡通很好笑。而且我還記得，那音樂說也奇怪，竟然能觸動我的心情，儘管那只不過是部卡通罷了。很久以後，當我查出那是哪一首音樂、又是出自哪裡之後，才瞭解它怎麼會如此感動我。

那首六重唱突顯了一件話劇做不到、歌劇卻能實現的事情──當六位主要人物在原處靜止不動，在同一時間內以高雅的旋律唱出內心情

感，並由優美的伴奏輕柔地撐住旋律（想像在一把管弦樂吉他〔orchestral guitar〕上彈撥而生的舞蹈節奏）的時候，故事也在此停滯了幾分鐘。它既是一場矯揉造作的傳統戲劇，同時又是歡樂活潑的音樂劇。

音樂極為柔美的《拉美莫爾的露琪亞》改編自華特・史考特爵士的小說《拉美莫爾的新娘》（*The Bride of Lammermoor*），它是多尼采蒂最廣為人知的作品，也是一齣清楚刻劃心理變化的戲劇；故事背景為十七世紀末，威廉三世和瑪麗（William and Mary）統治下的蘇格蘭，內容則是關於世仇不共戴天、卻又比鄰而居的拉美莫爾家族（Lammermoors）和雷溫斯伍德家族（Ravenswoods）。拉美莫爾家族的年輕姑娘露琪亞雙親早逝，由嚴格的兄長恩利柯・亞許頓（Enrico Ashton）監護，而他打算為露琪亞安排婚事，讓她嫁給阿杜羅・布克勞（Arturo Bucklaw）勛爵；拉美莫爾家族的經濟情況困窘，若能攀上家財萬貫的阿杜羅，將可如釋重負。可是，露琪亞早已偷偷地與雷溫斯伍德家族年輕瀟灑的地主艾德卡多（Edgardo）交往。

我們首次見到露琪亞，是某夜在拉美莫爾莊園內一處大庭園的噴泉旁，她正等著與艾德卡多幽會。在這首哀傷而矜持的詠嘆調 "Regnava nel silenzio"（〈寂靜籠罩著我〉）中，她向女伴阿麗莎（Alisa）敘述雷溫斯伍德家族一位祖先的故事，他因一時醋勁大發，殺死了拉美莫爾家族的一位姑娘，並殘忍地將屍首棄而不顧；露琪亞曾在噴泉邊見過姑娘的幻影，那幻影彷彿以鮮血染紅了泉水。當阿麗莎力勸露琪亞放棄艾德卡多時，露琪亞在狂喜癡迷的詠嘆調 "Quando rapito in estaci" 中堅稱愛人對她忠貞不貳，然而這份狂喜癡迷之情卻聽似僵硬勉強；看來，在著名的「發瘋場景」整整兩幕之前，露琪亞的神智便已顯得不大對勁了。

露琪亞的兄長拿出偽造的信件，勸她相信艾德卡多的確欺騙了她，

並迫使她簽下與阿杜羅的婚約。成婚之夜，當賓客在拉美莫爾城堡的老舊大廳慶祝時，恩利柯唱著陰鬱而悠弱的戲劇朗誦調（dramatic recitative）出現，告訴大家露琪亞剛剛刺死了新婚的丈夫。

這位年輕女人身穿沾滿了血的純白睡袍，自階梯緩緩而下，遠處傳來的長笛聲彷彿將她的魂魄攝了去，而這笛聲其他人未曾聽見（除了觀眾之外）；她說，如今自己已經準備好嫁給艾德卡多。此一「發瘋場景」是結構巧妙的精心之作，戲劇朗誦調以及取自先前旋律的片段靈活地交疊成兩首精緻的詠嘆調；音樂似乎隨著無法抗拒的意識流（stream-of-consciousness）湧出，音樂中過分華麗的花腔經過段（coloratura passagework）意味著露琪亞激動狂亂的神智狀態，她似乎已經進入了存在於自己腦海裡的某個幻想國度。

二十世紀初期，幾位偉大的首席女高音皆演唱過這個女主角，其中包括阿梅莉亞・葛利─顧奇（Amelia Galli-Curci）和露伊莎・泰特拉齊尼（Luisa Tetrazzini）；不過一般認為，是瑪莉亞・卡拉絲（Maria Callas）讓大眾瞭解《拉美莫爾的露琪亞》這齣歌劇有多麼深刻而突出，她在一九五三年錄製的版本不僅是她詮釋該角色的最佳演出，更被公認為歌劇唱片史上的里程碑，而該張唱片也開啟了她與科藝百代的合作關係。卡拉絲展露了操控自如的技巧、對美聲唱法風格的紮實概念、以及對角色情緒的深入瞭解；她開始演唱「發瘋場景」時所運用的音色暈眩茫然、恍如昏睡一般，時而添入悲慘黯淡之情，皆恰到好處而讓人難以忘懷。圖里歐・塞拉芬（Tullio Serafin）指揮出一場沉著且具權威性的表演。男高音朱賽佩・狄・史迭法諾（Giuseppe di Stefano）用堅勁的音質唱出艾德卡多，偉大的男中音迪多・戈比（Tito Gobbi）則演活了一位令人畏懼的恩利柯。

一九七一年由迪卡發行的唱片是另一個不同凡響的版本，由瓊・蘇

莎蘭（Joan Sutherland）詮釋女主角，路奇亞諾・帕華洛帝（Luciano Pavarotti）演唱艾德卡多。理查・波寧吉（Richard Bonynge）指揮科芬園皇家歌劇院（Royal Opera）的樂團，表演步調沉穩，並且囊括了劇中一向略而不演的幾個段落，令人激賞。雖然蘇莎蘭在一九六一年首次錄製的露琪亞，音色中帶有青春的豐盈，是某些樂迷較偏好的版本，不過她後來的表現較敏銳準確、較有戲劇張力、也較成熟。在此版本中，帕華洛帝登上了榮耀的寶座。你也會看到男中音席利爾・米涅斯（Sherrill Milnes）演出強壯的恩利柯，而男低音尼可萊・紀奧羅夫（Nicolai Ghiaurov）則演唱令人害怕的萊孟多（Raimondo）。那首膾炙人口的六重唱可曾有過比這更加不同凡響的演出？就算是愛發先生也會徹夜不眠，聆聽這場表演。

EMI (two CDs) 5 66438 2

Tullio Serafin (conductor), Orchestra and Chorus of Maggio Musicale Fiorentino; Callas, di Stefano, Gobbi

Decca (three CDs) 410 193-2

Richard Bonynge (conductor), Chorus and Orchestra of the Royal Opera, Covent Garden; Sutherland, Pavarotti, Milnes, Ghiaurov

21. 安東尼‧德佛札克
（Antonín Dvořák）1841-1904
《盧莎卡》
（*Rusalka*）

劇本：加洛斯拉夫‧卡發皮爾（Jaroslav Kvapil）著，改編自富克（Friedrich Heinrich Karl de la Motte Fouque）所寫的神話
首演：西元一九〇一年三月三十一日於布拉格國家劇院（Prague, National Theatre）

　　儘管他以交響樂及室內樂聞名世界，德佛札克現今仍有十一齣歌劇作品可以隨時上演。其中大部分作品都被認為對十九世紀末與二十世紀初的捷克獨立運動有所貢獻。而《盧莎卡》則在西元一九〇一年布拉格首演後，贏得保留劇目中的經典地位，實至名歸。

　　這個關於一位水中仙子愛上一個英俊的王子，進而說服森林女巫把她變成凡人的抒情神話，激發了德佛札克的想像，並因此而創作出他最令人著迷的偉大作品之一。整個作品架構都可以察覺到華格納的影響力，除了少數詠嘆調與舞蹈。另一個向華格納致敬的方式，則是與劇中人物和情況相連的重複主題。然而，在波西米亞森林中沙沙作響的招魂、水中仙子如薄紗般空靈的音樂、以及東歐民謠特有的悲傷旋律——在在都顯示著獨特的德佛札克。

　　除了以上談到種種美麗的元素，《盧莎卡》本身仍然是一齣困難的劇碼。德佛札克似乎始終舉棋不定，到底應該寫一個真正的神話，就像《魔笛》（*The Magic Flute*）；還是寫一齣道德倫理劇像《唐懷瑟》

（*Tannhäuser*）。盧莎卡最終並沒有如大家所願，變成人身之後就過著幸福快樂的生活。凡人雖然擁有靈魂與熱情，然而就像盧莎卡父親警告她的話語一樣，凡人是「自然的流浪者」，他們的行為是沒有「永恆不變」可言的。

德佛札克的獨創性一如往常，以素樸的民謠風加上輕快的舞蹈，創作出令人感受強烈的旋律，所有的美好元素都巧妙地由交響樂曲流暢地呈現出來。不過歌劇本身很少用戲劇化的方式表現，彷彿德佛札克不是很願意把故事挖掘得太深。

但是傑出的女高音芮妮・佛萊明（Renée Fleming）可沒有這樣的猶豫，她對盧莎卡這個角色的珍視讓我非常讚賞她在西元一九九八年的錄音，這張由捷克愛樂管弦樂團（Czech Philharmonic Orchestra）演奏的版本，是由查爾斯・馬克拉斯爵士（Sir Charles Mackerras）所指揮。佛萊明對於這齣歌劇可說是完全投入，自己找尋出角色潛藏的悲劇性格與憂傷。她以濃烈的歌聲和不加修飾的語調，唱出盧莎卡的台詞，尤其是又苦又甜的〈銀月之歌〉。盧莎卡用歌聲告訴月亮，請它告訴她所愛的王子她正在湖邊等他。佛萊明曾讚許這首歌是所有歌劇詠嘆調中最美的一首，看過她亮眼的表現後你一定也會同意。

佛萊明也為盧莎卡的苦惱、迷惘與忌妒的時刻，帶來反覆無常與深沉的色彩。她的精湛演出由一群和她有著相同信念的傑出卡司所支持。男高音班・赫普納（Ben Heppner）用他英雄般的聲音，唱出王子陰沉的複雜性，上一分鐘還是很浪漫的，下一分鐘就變得狂暴。他深深著迷於盧莎卡的美麗，卻對她的沉默與冷淡感到害怕。他是真的愛她？還是只是著魔了？赫普納呈現了王子那可以理解的迷惑，不過最後王子仍然在盧莎卡返回水世界之前親吻了她，而為自己帶來死亡，溶解於悲慘痛苦之中。精力充沛的次女高音朵羅拉・札宜克（Dolora Zajick）飾演那位令

人又害怕又開心的全知女巫潔西芭芭（Ježibaba）；男低音法蘭茲‧豪拉塔（Franz Hawlata）讓自己變成一個隨時吼叫的老水仙沃得尼克（Vodnik）。馬克拉斯爵士讓捷克愛樂管弦樂團的表演清新、充滿色彩、起伏流暢。

　　我並沒有資格去評論當大部分的角色都是由美國人飾演時，捷克語的發音能有多好，但我確實覺得他們的表現相當有說服力。至於由捷克卡司來詮釋的表演，我認為由Supraphon製作於西元一九八二年的版本最好：由出色的女高音蓋博拉‧貝娜奇科娃（Gabriela Beňačková）飾演盧莎卡；理查‧諾伐克（Richard Novak）飾演老水仙沃得尼克；薇拉‧蘇古波娃（Vera Soukupova）飾演潔西芭芭；魏斯洛‧歐何曼（Wieslaw Ochman）則飾演王子，帶來極為動人而有藝術性的表演。維克拉夫‧紐曼（Vaclav Neumann）指揮的捷克愛樂管弦樂團，演奏既靈活又有深度。你可以說這些演奏家彷彿是這部作品的擁有者一般。

Decca (three CDs) 289 460 568-2

Sir Charles Mackerras (conductor), The Kühn Mixed Choir and the Czech Philharmonic Orchestra; Fleming, Heppner, Hawlata, Zajick

Supraphon (three CDs) 10 3641-2

Vaclav Neumann (conductor), Czech Philharmonic Chorus and Orchestra; Beňač ková, Ochman, Drobkova, Novak, Soukupova

22. 卡萊爾・佛洛依德

（Carlisle Floyd）b. 1926
《蘇珊娜》
（*Susannah*）

劇本：卡萊爾・佛洛依德
首演：一九五五年二月二十四日，於塔拉哈西（Tallahassee）佛羅里達州立大學
（Florida State University）

　　當佛洛依德寫下他的第一部歌劇《蘇珊娜》時，年紀才二十八歲，在塔拉哈西的佛羅里達州立大學擔任年輕教員。一九五五年，該劇便在他的監督下於該所學校首演。次年，在紐約市立歌劇院（New York City Opera），由艾利希・萊因斯朵夫（Erich Leinsdorf）指揮演出。佛洛依德估計，該劇目前已經在全世界表演了八百次之多。

　　這樣的成功無可置喙。不過，《蘇珊娜》移植了聖經蘇珊娜與長老的故事，將場景改置於一九五〇年代的田納西山中小鎮，這經常被歌劇行家評為地方作曲家的地方劇作。誠然，該劇的音樂的確避開了那些複雜的作曲家在二十世紀中葉從高度知性的基礎上衍生出來的現代主義語言。該劇和諧的音樂語言，儘管有時點綴著尖銳不和諧音，仍有著從容不迫的韻律；它的旋律抒情悅耳，曲調暗示阿帕拉契山脈的風格。佛洛依德令人想起了方塊舞、鄉村小提琴、復甦的聚會與南方讚頌詩歌。

　　但就算《蘇珊娜》不是創新突破的歌劇，它卻有著動人的純真。佛洛依德生於南加州，父親是巡迴牧師，生長環境中道德判斷強烈的南方

人正如他歌劇中的角色一樣。他在一九九八年的訪談中如此說道：「這些人是我去學校時與之相處的同伴，也是我獲取靈感的來源。」透過他直率而無邪的音樂與他自然作風的對話（佛洛依德總是自己寫劇本），他並不輕視這些角色，但刻畫這樣的小心眼帶來的悲劇。

蘇珊娜・波爾克（Susannah Polk），性感又無拘無束的十九歲少女，夢想有一天能遠走他鄉，來一場奇異冒險。蘇珊娜與她的哥哥山姆（Sam）同住；他是個運氣不佳的獵人，有酗酒的惡習。山姆撫養蘇珊娜長大，他們的父母都已經去世了。蘇珊娜的健美撩動了全鎮男人的心，他們的妻子也因此對蘇珊娜心懷猜忌。有一天蘇珊娜在家中附近的小溪光著身體沐浴時，被鎮上的長老給撞見了，對他們來說，這正是蘇珊娜淫蕩的證明。拒斥蘇珊娜還不足以滿足他們，某些長老們甚至教唆「小蝙蝠」（Little Bat），一個遊手好閒、每天在波爾克家附近晃蕩的年輕小夥子，聲稱蘇珊娜強迫他「安慰她」（"love her up"）。

嚴峻的小鎮牧師歐林・布里契（Olin Blitch），決定到蘇珊娜家中質問她。在一個具有高度穿透力的場景中，布里契的道德義憤在脆弱的蘇珊娜面前消失殆盡。他唱著兩分鐘的詠嘆調「蘇珊娜，我是個孤獨寂寞的男人」，簡潔地描繪出他的角色，也強行佔有了她。而因為諸多指控而精疲力竭、痛心疾首的蘇珊娜，也就放棄了抵抗。然而，布里契馬上意會到蘇珊娜還是個處女。他試圖勸阻長老們不要放逐蘇珊娜，但又害怕暴露自己的罪行。山姆知道內情，於是殺了布里契，逃往山中。蘇珊娜會逃離村莊嗎？或是違抗鄉民而離群索居、孤立無援，餵食她的小雞而終此餘生？我們不得而知。

劇名角色由著名美國女高音菲莉絲・克爾汀（Phyllis Curtin）出任，有三十場以上的表演都是由她擔綱。細緻、兼具抒情與戲劇嗓音的女高音，聲音充滿活力與穿透力，又出身於西維吉尼亞州，克爾汀根本是蘇

珊娜的理想人選。她從來不曾在錄音室錄製這個角色，只有一九六二年在紐奧良歌劇院的現場演出唱片，發行於一九九八年。克爾汀對於這次的發行感受複雜，因為她與其他演員陣容、與指揮家可努・安德森（Knud Andersson）之間存在著不少問題。但是既有宏偉的男高音理查・凱西利（Richard Cassilly）飾演山姆，又有優雅的次男中音諾曼・崔格爾（Norman Treigle）飾演布里契，卡司陣容已經好得無以復加。這個版本是該劇相當精緻又深具歷史性的紀錄。

一九九五年，才華洋溢的美國指揮家肯特・長野（Kent Nagano）帶領法國里昂歌劇院管弦樂團（Orchestre de l'Opéra de Lyon），在錄音棚中製作的唱片活力十足，由光芒萬丈的女高音綺蘿・史都德（Cheryl Studer）擔任女主角、享有盛名的山繆・雷米（Samuel Ramey）擔任布里契、聲音明亮的男高音傑瑞・哈德利（Jerry Hadley）飾演山姆。在新希望谷中，蘇珊娜是個令人難忘的角色，史都德將近似華格納風格的豐富音色帶入唱腔，效果絕佳。要論二者孰優孰劣是十分困難的，兩個版本我都十分喜愛。

在音樂上，有無數的歌劇都比《蘇珊娜》更加複雜精美，然而卻鮮少具有該劇的真實。一九九八年該劇在大都會歌劇院上演，由芮妮・佛萊明（Renée Fleming）擔任劇名角色，佛洛依德得到了滿堂的瘋狂喝采。公共關係處的負責人是一位經驗豐富、通曉多國語言的老紳士，對於歌劇有深入的研究。之後他告訴我：「這部歌劇是如此誠實，讓《托斯卡》（Tosca）中的角色顯得虛偽」。

VAI Audio (two CDs) VAIA 1115-2

Knud Andersson (conductor), New Orleans Opéra Orchestra and Chorus; Curtin, Treigle, Cassilly

Virgin Classics (two CDs) 45039-2

Kent Nagano (conductor), Orchestre de l' Opéra de Lyon; Studer, Ramey, Hadley

23. 喬治・蓋希文

（George Gershwin）1898-1937
《波吉與貝絲》
（Porgy and Bess）

劇本：杜柏斯・海沃德（DuBose Heyward）改編自一九二五年自撰的小說《波吉》（*Porgy*），與艾拉・蓋希文（Ira Gershwin）共同填詞
首演：西元一九三五年十月十日，紐約艾文劇院（Alvin Theatre）

　　每當歌劇音樂家在歌劇院中演唱史蒂芬・桑德翰（Stephen Sondheim）的音樂劇時，我總覺得好像少了些什麼；那些音樂劇的總譜，是根據腦海中的音樂劇歌聲譜寫出來的，在劇中演出的，則是咬字清晰、發音宏亮的歌唱演員。

　　然而在聆賞喬治・蓋希文的《波吉與貝絲》時，我的感覺卻截然不同。一直要到西元一九七六年，此齣歌劇才終於在休士頓大歌劇院（Houston Grand Opera）完整而無刪節地演出，當時的演出膾炙人口，也大幅扭轉了評論家對此劇的印象；歌手優雅的歌聲令蓋希文的旋律昂揚攀升，訓練有素的管弦樂團演奏蓋希文輕快活潑的管弦樂法（orchestration），歌聲渾厚的歌劇合唱團演唱穿插於劇中的各首重唱曲，再加上毫無刪減的演出，在在令此劇於歌劇院大獲成功。

　　《波吉與貝絲》是一部歌劇，並不是蓋希文所稱的「國民歌劇」（folk opera）——他是為了避免被視為硬是要擠進歌劇院之列的錫盤巷（Tin Pan Alley）不速之客，才那麼說的——而且是一部具全面性與原創性、企

圖心旺盛的歌劇。自從一九二六年蓋希文讀過杜柏斯・海沃德的小說《波吉》而感到靈感泉湧之後，總共費時九年才終於將此劇搬上舞台，首演的地點在百老匯的艾文劇院，時間已是一九三五年。雖然蓋希文的雙親是俄國籍猶太移民，他卻不加思索一頭栽進美國黑人音樂──從散拍鋼琴樂（piano rag）到藍調、西部印第安舞蹈樂、爵士樂的世界，而這一切都融入了他的曲子和音樂會形式的歌劇中。正如常被大眾提及的，當蓋希文身為收入最豐厚、最常被力邀的美國流行音樂作曲家之時，他卻花了整整兩年的時間編寫這齣歌劇。

面對指謫其歌劇血統及主題素材真實性的樂評，《波吉與貝絲》自始便顯得不堪一擊。如理查・克勞佛德（Richard Crawford）在《新葛洛夫歌劇大辭典》中所述，這齣國民歌劇是「由白種人小說家講述南方黑人故事，由紐約猶太流行音樂家作詞作曲，在百老匯舞台上演出」。故事也延續了種族刻板印象。儲魚碼頭（Catfish Row）是南卡羅萊納州查爾斯敦（Charlestown）的一處黑人區，一九二〇年代時，那兒的居民──正如克勞佛德準確添述的──顯然散漫度日、暴力滋擾、用歌唱趕走憂傷。

此劇的負面評論，可以作曲家兼樂評維吉爾・湯姆森（Virgil Thomson）於一九三五年在《現代音樂》（*Modern Music*）的撰文為代表，該文的分析清晰洞澈，不過也固執己見且過分嚴屬。儘管湯姆森指出此劇荒唐無稽的主題素材加上蓋希文的音樂，可謂在藝術層次上落得兩頭空，然而他卻也心不甘情不願地──以紆尊降貴之姿態──承認該劇頗具影響力、音樂成就非比尋常：「一份原不該接受的劇本使用了原不該選擇的題材，加上一位原不該做此嘗試的人物，造就了一部氣勢磅礴的作品。」

當然，湯姆森是在看過百老匯最初的表演後發表評論的，而當時的

製作人要求蓋希文大幅刪減總譜；今日，任何一間專業的歌劇院都不會殘缺不全地演出此劇。某些樂評仍將這部作品視為一系列永垂不朽的詠嘆調、歌曲以及二重唱（〈夏日時光〉〔Summertime〕、〈我一無所有〉〔I Got Plenty o'Nuttin'〕、〈貝絲，而今妳是我的女人〉〔Bess, You Is My Woman Now〕），其間以不流暢且過多的似詠嘆調和詠嘆調串連在一起；然而唯有完整且感性的表演，才能表現出蓋希文別具洞察力的眼光中，急於傳達的意念與音樂的完整性。此外，為了表達對美國黑人音樂傳統的敬意，蓋希文並未引用黑人靈歌，而是自行另外譜曲，譬如獨特的合唱輓歌〈走了，走了，走了〉（Gone, Gone, Gone）。

劇中人物或許傳達出刻板印象，然而蓋希文的音樂卻使他們顯得高貴了起來。因吸毒而意志消沉的貝絲是位風情萬種的女人，她一方面對暴躁魯莽的愛人克朗（Crown）——一位壯碩的碼頭工人——充滿情慾，另一方面卻也對跛腳乞丐波吉心懷敬慕之情，因為當克朗在擲骰賭博時酒醉鬧事，失手殺了一位鄰人而被迫逃亡後，溫和有禮的波吉收留了她；為此她心中猶豫不決。

完整無缺的表演才能彰顯《波吉與貝絲》的真實性，而我最喜歡的版本，竟是一九八八年在英國的格林德堡音樂節（Glyndebourne Festival）中錄製的唱片，令我頗感訝異。當時是由賽門‧拉圖爵士（Sir Simon Rattle）指揮倫敦愛樂、格林德堡音樂節合唱團以及一組傑出的班底；為了要合乎蓋希文留下來的規定，主要角色皆由美國非裔的藝術家演出（儘管我覺得時至今日，應可廢除這種實際存在的演出種族禁令）。

當拉圖在指揮當中流露出對藍調與爵士樂的情感時，令我崇拜的卻是他詮釋總譜宛如一部熱熱鬧鬧、結構複雜、高瞻遠矚的當代歌劇；表演中的朝氣振奮人心，而且結構嚴謹合理、樂句詮釋得清楚分明。其中魏勒‧懷特（Willard White）演唱波吉，辛西雅‧海蒙（Cynthia Haymon）

詮釋貝絲，哈洛琳・布雷克威爾（Harolyn Blackwell）是克拉拉（Clara），辛西雅・克雷瑞（Cynthia Clarey）飾演賽蕾娜（Serena），戴蒙・伊萬斯（Damon Evans）則是斯波亭（Sportin），每一個人的表現都充滿生命力而感動人心。

　　說了那麼多之後，我得坦承，另一個令人極愛的一九六三年版本，僅摘錄了此齣歌劇的片段。這張唱片的賣點在於男中音威廉・沃菲德（William Warfield）情感豐富的演唱，更特別的是一鳴驚人的蕾昂婷・普萊斯（Leontyne Price）。年輕的普萊斯是在一九五〇年中期的一場《波吉與貝絲》國際巡迴演出嶄露頭角的，在這張精選輯裡，她不僅有機會演唱貝絲的歌曲，也唱了克拉拉的〈夏日時光〉和賽蕾娜的〈我的男人已經死了〉（My Man's Gone Now），普萊斯所錄製過的最為突出、耀眼、感人的作品，這兩首歌曲一定名列其中。

　　話雖如此，聽眾仍得完整聆賞過這整齣歌劇——它確確實實是齣**歌劇**——才能解其要義。

EMI (three CDs) 5 56220 2

Simon Rattle (conductor), London Philharmonic, Glyndebourne Festival Chorus; White, Haymon, Clarey, Blackwell, Evans

RCA Victor Gold Seal (one CD) 5234-2-RG——**excerpts**（精選輯）

Skitch Henderson (conductor), RCA Victor Orchestra and Chorus; Price, Warfield, Boatwright, Bubbles

24. 溫貝爾多・喬達諾

（Umberto Giordano）1867-1948

《安德烈亞・謝尼耶》

（Andrea Chénier）

劇本：魯伊吉・意利卡（Luigi Illica）
首演：西元一八九六年三月二十八日，米蘭史卡拉劇院（Teatro alla Scala）

　　西元一八九六年推出的《安德烈亞・謝尼耶》這部寫實主義（verismo）通俗劇，乃是以法國大革命期間的巴黎市區及附近一帶為背景。一般而言，劇團不會先決定要上演溫貝爾多・喬達諾的此部作品，然後才去找演唱男主角的男高音，因此如果說有哪一齣歌劇是用來捧出明星的，就非《安德烈亞・謝尼耶》莫屬。謝尼耶是出身望族的詩人，支持備受壓迫的人民，但也譴責這些人的暴行，最後在一七九四年被冠上叛國罪名，在斷頭台上遭處決。喬達諾的男主角和此位史上著名的謝尼耶幾無相似之處，不過那也無關緊要。在歌劇院裡，這位神氣非凡的角色是個大好機會，讓精力充沛的男高音可以展現陽剛的抒情與充滿激情的狂熱。

　　「年輕學派」（Giovane scuola）[譯1]這群義大利歌劇作曲家的新生代，

譯1 由一群義大利作曲家組成，其中包括普契尼、馬斯卡尼（Mascagni）、雷翁卡瓦洛（Leoncavallo）、喬達諾、齊雷亞（Cilea）、佛蘭凱第（Franchetti）、貝羅希（Perosi）等人；這些投身於年輕學派的作曲家大多也是寫實主義運動的一員。

為了尋找創作音樂戲劇的新途徑，往法國（尤其是馬斯奈〔Massenet〕）與德國（特別是華格納）的音樂裡追尋；而《安德烈亞‧謝尼耶》上演後大獲成功，喬達諾在「年輕學派」裡的名聲也扶搖直上。一八九六年冬天，普契尼（Puccini）的《波西米亞人》在杜林（Turin）首演，當時與他合作的劇作家是魯伊吉‧意利卡，後來意利卡又獨力完成了《安德烈亞‧謝尼耶》的劇本。不過這兩部作品的歌劇取向卻有天壤之別。

　　普契尼的總譜是一疋精緻而複雜的布料，為了創造出戲劇效果，運用不斷重現、轉換的動機（motif）與主題（theme）交織而成。相對的，喬達諾的總譜則是一如歌劇所描述的事件般，狂熱而猛烈地迅速掠過；在該劇中，主要角色從一開始便是故事的中心。巴黎辜亞尼（Coigny）伯爵夫人的豪華沙龍裡正在舉辦一場宴會，賓客全是些勢利眼的貴族。謝尼耶抵達宴會後，伯爵夫人的女兒瑪達爾娜（Maddalena）故做媚態地要求他以愛情為題即席作詩，不過謝尼耶卻認真以待，在迷倒全場的詠嘆調 "Un di all'azzurro spazio" 裡，他宣揚了對於自由及愛的基本信念。他說道，自己的愛人就是備受尊崇的法國，然而這片土地上的農民卻受盡欺壓，痛苦無比。這首詠嘆調的構造巧妙，聽來就像是油然而生、充滿熱情的即興之作。賓客因他的詩句憤怒不已，但這份可能帶來危險的崇高情感，卻讓原本沾沾自滿的瑪達爾娜對自己的態度感到動搖。歌劇接下來講述謝尼耶與瑪達爾娜在往後四年間發生的故事，在這期間謝尼耶因為與革命分子扯上關係而聲名狼籍。

　　義大利男高音馬利歐‧狄‧摩納哥（Mario Del Monaco）的英雄式嗓音，總是自然流露出穩重嚴肅的態度，他對義大利語言特性的直覺也很準確（對尊崇語言力量的詩人角色而言，這點相當重要），演活了一位饒富魅力的謝尼耶，而他在一九五七年的迪卡（Decca）錄製版本也非同凡響。普拉西多‧多明哥（Plácido Domingo）後來扮演的謝尼耶也相當引

人注目，在一九七六年的RCA（Radio Corporation of America, 美國無線電公司）維克多（Victor）錄音版本裡，他的嗓音充滿朝氣、急躁而熱切。一九六三年的科藝百代（EMI）唱片讓法蘭克‧柯瑞里（Franco Corelli）有機會飾演謝尼耶，他在這個角色裡展露出來的聲樂魅力與自負不凡，比任何一位男高音都來得深刻。當他唱出高音符時，音色圓潤、音高尖銳得令人發顫，不過在我看來，柯瑞里扮演的謝尼耶性子急了點，這角色應該既是沈思者、又是基進派。無論如何，這三位男高音的演唱皆令人十分沉醉。

與摩納哥演對手戲的瑪達爾娜是由蕾娜塔‧提芭蒂（Renata Tebaldi）飾唱，雖然她當時不算處於最佳狀態，不過嗓音仍然華美而溫暖明亮，當謝尼耶與瑪達爾娜攜手走向斷頭台時，極樂忘我地唱了一首最終的二重唱，而提芭蒂這時的表現尤其出色。與柯瑞里演對手戲的瑪達爾娜則

男高音普拉西多‧多明哥

是由優雅的女高音安東妮耶塔‧史岱拉（Antonietta Stella）出演，她的歌聲相當美麗，可惜未多獲賞識。

多明哥的錄製版本不但最容易買到，或許也是所有唱片裡最好的選擇。詹姆斯‧李汶（James Levine）在指揮美國的國家愛樂管絃樂團（National Philharmonic Orchestra）時，對樂譜流露出一位音樂家的敬意，並充分傳達出作品中激動人心的氣勢。男中音席利爾‧米涅斯（Sherrill Milnes）飾演鬱悶不快的傑拉德（Gerard），這位伯爵夫人宅第裡的

不忠男僕後來成為大革命時的關鍵人物。女高音蕾娜塔‧斯各托（Renata Scotto）在詮釋瑪達爾娜時非常投入，她所演唱的 "La mamma morta" 令人屏息凝氣，格外精采；這首詠嘆調也在一九九三年上映的電影《費城》裡面出現，因而廣為人知。在電影裡，湯姆‧漢克飾演一位罹患愛滋病而不久於人世的同性戀律師，這個角色讓他拿下奧斯卡獎。片中，他因為職場歧視而提起訴訟，上法庭的前一晚，他播放卡拉絲（Callas）演唱 "La mamma morta" 的唱片給自己的辯護律師（丹佐‧華盛頓飾）聽，希望能給這位恐同且不知歌劇為何物的律師一點啟發。在這首變化多端的悲淒詠嘆調中，瑪達爾娜敘述革命暴民在她家放火、母親被燒死的慘狀；然而曲終時，瑪達爾娜對於生命與愛的態度變得超然，而漢克飾演的人物滿臉淚痕、大汗淋漓，完全屈服在這歌聲下。當卡拉絲唱出歌詞時，他也跟著把歌詞大喊出來：「我是神聖的！我將令你忘憂！……我是愛！」科藝百代於一九五五年發行的詠嘆調合輯裡，就收錄了卡拉絲演唱的 "La mamma morta"，她的詮釋震撼人心，無人能出其右。不只這首歌，整齣歌劇都值得我們細細探究。如果你只能收藏一張唱片，就聽聽看多明哥那一張吧。

Decca (two CDs) 425407

Gianandrea Gavazzeni (conductor), Orchestra and Chorus of the Academy of Saint Cecilia; Del Monaco, Tebaldi, Corena

RCA Victor (two CDs) 2046-2-RG

James Levine (conductor), John Alldis Choir and the National Philharmonic Orchestra; Domingo, Scotto, Milnes

EMI Classics (two CDs) 65287

Gabriele Santini (conductor), Orchestra of the Rome Opera; Corelli, Stella, Sereni

25. 克里斯多夫·維利巴爾德·葛路克

（Christoph Willibald Gluck）1714-1787

《奧菲歐與尤莉蒂潔》

（*Orfeo ed Euridice*）

劇本：拉尼耶里·狄·卡沙畢吉（*Ranieri de' Calzabigi*）
首演：西元一七六二年十月五日，維也納城堡劇院（Burgtheater）

　　倘若論及諸位偉大的作曲家之中，靠一己之力最多、受他人之助最少的是哪一位，那麼我應該會投一票給葛路克。住在波西米亞（Bohemia）的少年葛路克修習聲樂及大小提琴，可是父親卻執意要他投身家族事業——林業，於是葛路克在少年的早期便逃家來到布拉格，在街頭演唱曲子、吹奏單簧口琴，靠賣藝維生。後來他在教會找到彈風琴的工作，自此每當手頭難得比較方便時，便會把握這罕見的機會上布拉格的歌劇院。不過綜合所有的資料來看，他的所知似乎大多仍是靠自學而來。

　　葛路克年輕時，便先後在維也納和米蘭的宮廷室內樂團（chamber ensembles）以及交響樂團擔任弦樂手，因而有幸演奏、聆賞當代主要作曲家的作品；而且他還曾經遊歷各地，見識豐富，就一位音樂家而言，他身邊可用的資源算是相當豐富的。一七四一年，葛路克正值二十七歲，首部作品《阿爾塔賽瑟》（*Artaserse*）在米蘭上演，大獲成功；後來的倫敦之行與巴黎之旅，讓他更進一步提昇了音樂技巧。一七五二年，葛路克做出兩個重大決定，影響往後人生甚鉅：他在名流薈萃的維也納

定居並結了婚，岳父是一位富商，與皇室宮廷來往密切。

　　一七六一年，葛路克本已因譜寫的歌劇與芭蕾而享譽歐洲，此時又碰上好機緣，認識了集義大利詩人、劇作家、歌劇倡導家三種身分於一身的拉尼耶里‧狄‧卡沙畢吉。雖然一般認為是葛路克針對當時的後巴洛克（postbaroque）歌劇風格提出了懸宕已久的改革，但其實卡沙畢吉才是這場運動背後的推手。他們兩人的信條就體現於首次的合作經驗——即一七六二年在維也納上演的莊嚴歌劇（opera seria）《奧菲歐與尤莉蒂潔》。

　　葛路克認為義大利的莊嚴歌劇已經變成了濫用無度之下的犧牲品，不僅聲樂歌詞太過富麗豪華，而且過於倚賴標準的詠嘆調形式；他也覺得歌劇的情節大多非常荒誕，而音樂則過於浮華。葛路克後來與卡沙畢吉合作譜寫《阿婕絲特》（*Alceste*），他在發行總譜裡的序言或許可被視為改革程序的宣言。葛路克寫道：「我善用表現手法，以故事裡的重要情節為主軸，不用無意義的多餘裝飾來打斷、阻擾劇情，竭盡所能讓音樂回歸為詩歌藝術奉獻的職責。」[1] 葛路克並不打算為了管絃樂回復段（ritornello）之類的舊時觀念而打斷劇中熱切的對白。他唯一的目標：「美好的單純」（"beautiful simplicity"），就是避免為了展現音樂而失去清晰性。

　　「美好的單純」便是《奧菲歐與尤莉蒂潔》的標記。由朗誦調伴隨精緻詠嘆調的標準變化形式消失了，單純朗誦調（secco recitative）——僅由撥弦古鋼琴（harpsichord）伴奏的朗誦調——亦不復見；管弦樂為詠嘆調及對白伴奏的方式沒什麼不同。歌劇的步調十分靈活，展露出激情的爆發，表現了場景及音調的強烈轉折，同時仍顯得優雅而自然。合唱團分別詮釋仙女、惡靈、復仇女神、精靈、勇士等角色，與義大利莊嚴歌劇

[1] 艾瑞克‧布洛姆（Eric Blom）譯自亞佛烈德‧愛因斯坦（Alfred Einstein）的著作《葛路克》（*Gluck*）（倫敦，一九三六年）。

的常規相較，合唱在此劇裡的作用大幅增加了。

此劇亦為戲劇簡潔性的典範。葛路克和卡沙畢吉直接帶我們進入故事核心：一開始的序曲（overture）活潑有力，緊接著便是送葬場景——原來奧菲歐的新婚妻子尤莉蒂潔死了。奧菲歐下定決心要把死去的愛人救回來，當他降至冥府時，葛路克在這一景的編排，確實令人感到恐怖。奧菲歐獲准帶回尤莉蒂潔後，場景便切換至極樂世界（Elysian Fields）；此處壯麗優美，令奧菲歐驚艷得唱出 "Che puro ciel"，管弦樂震動著美妙的音色與顫抖的旋律。葛路克譜寫的詠嘆調裡有幾首特別精巧，此曲便是其中之一。這兒如此歡樂而忘憂，令人不禁猜想，尤莉蒂潔是否真的會想離開？

由於歌劇的情節描述簡略，因此劇情發展得更加迅速了，這種情形在總譜中最著名的詠嘆調 "Che Farò senza Euridice?" 裡特別明顯。由於奧菲歐沒有遵守復仇女神的命令，在送尤莉蒂潔回到世間的路上回頭往後看，因而再次失去了鍾愛的妻子；在這首詠嘆調中，葛路克用了撫慰人心的平緩速度以及大調的調性設計，讓絕望悔恨而悲慟不已的奧菲歐顯得更加高尚。由於葛路克的目標崇高，也同情當時的理性年代（Age of Reason）立場，所以這部歌劇最後的收場是快樂的——邱比特同情痛失愛妻的奧菲歐，於是讓死去的尤莉蒂潔復生，此刻歡樂的牧羊人與牧羊女也一同合唱歡慶。

約翰・艾略特・賈第納（John Eliot Gardiner）是位英國指揮家，也是早期音樂的專家，他在一九九一年錄製了一張迷人的版本。班底相當受人喜愛，其中領銜的乃是飾唱奧菲歐的假聲男高音德瑞克・李・瑞金（Derek Lee Ragin），奧菲歐這角色原本是塑造給閹人歌手唱的。此外由女高音修薇雅・麥克奈兒（Sylvia McNair）演唱尤莉蒂潔。賈第納指揮令人敬佩的蒙台威爾第合唱團（Monteverdi Choir）與英國巴洛克獨奏家

（English Baroque Soloist），演出清晰分明，光芒四射，全場高潮迭起。這張唱片的強力賣點在於當初選擇表演的版本時，納入了學術知識的觀點；賈第納在唱片封套說明裡寫道，十八世紀的歌劇，沒有哪齣的劇情被刪改得比《奧菲歐與耶烏莉蒂潔》來得多。賈第納的歌劇版本與葛路克的原作究竟有多相似，這點我留給學者評斷，不過就表演而言，此部作品可謂流暢而神乎其技的傑作。

　　事實上，為了配合每次重新上演時的需求，葛路克始終不斷改編自己的劇本，因此所謂葛路克的某一部歌劇仍然保有真實原貌的說法，應該會讓人百思不得其解。一七六四年，葛路克便為了讓這齣歌劇在巴黎上演，而把它改成法語版《奧菲與尤莉蒂絲》（Orphée et Euridice）。他對詠嘆調和合唱加以增刪，並加入更多的舞蹈音樂，來取悅狂愛芭蕾的法國觀眾。一九九六年，達諾‧拉尼寇斯（Donald Runnicles）與舊金山歌劇院（San Francisco Opera）的樂團便齊力合作，錄製了一張法語版的動人版本，分別由次女高音珍妮佛‧拉莫蕾（Jennifer Larmore）與女高音唐‧阿布蕭（Dawn Upshaw）飾唱奧菲與尤莉蒂絲；她們兩位的歌聲都十分優美。

Philips (two CDs) 434 093-2

John Eliot Gardiner (conductor), Monterverdi Choir and English Baroque Soloists; McNair, Ragin, Sieden

Teldec (two CDs) 4509-98418-2

Donald Runnicles (conductor), Chorus and Orchestra of the San Francisco Opera; Larmore, Upshaw, Hagley

26. 克里斯多夫・維利巴爾德・葛路克
《陶希德有位伊菲潔妮》
(Iphigénie en Tauride; Iphigénie in Tauris)

劇本：尼可拉－法蘭索瓦・基亞（Nicolas-François Guillard）
首演：一七七九年五月十八日，巴黎皇家歌劇院

　　克里斯多夫・維利巴爾德・葛路克深刻地改革了正統義大利歌劇，在那之後，他又轉移注意力到法國的正統歌劇：悲劇（tragédie）。在他事業生涯的最後階段，葛路克繼續住在維也納，但開始寫作在巴黎上演的歌劇，並經常前往巴黎監督進度。他首屈一指的成就是一部赫赫有名的歌劇作品，名為《陶希德有位伊菲潔妮》，一七七九年在巴黎歌劇院首演，一上演就遠近馳名。此時他已將近六十六歲。

　　尼可拉－法蘭索瓦・基亞創作了感染力十足又簡潔優美的該劇劇本。它是以一齣師法古希臘劇作家優里匹底斯（Euripides）的法文戲劇為腳本，而這齣卓越的劇本激發葛路克寫出獨一無二、藝高膽大的音樂。朗誦調與詠嘆調水乳交融；對話則以優雅的似詠嘆調（arioso）表現，蘊含抒情式的高越悠揚，但配合劇情需要時又可隨即轉變，生氣勃勃而敏銳快捷。該劇許多令人印象深刻的詠嘆調，都完美交織在音樂與敘說的整體結構中，天衣無縫。

　　《陶希德有位伊菲潔妮》的開場在歌劇保留劇目中可謂一枝獨秀。故

事發生在陶希斯（Tauris）（今日的克里米亞半島），特洛伊戰爭結束五年後。伊菲潔妮，阿格曼農（Agamemnon）國王的女兒，在獻給女神戴安娜的獻祭中免於一死，成為陶希斯戴安娜神殿的首席女祭司。殘忍的國王索阿斯（Thoas）統治這塊土地，卻也活在恐懼希臘人的陰影中。

管弦樂團演奏著表面溫和的小步舞曲（minuet）^{譯1} 拉開歌劇序幕，突然轉為騷動不安的音樂，以刻畫伊菲潔妮心中的情緒動亂，有如猛擊海岸的暴風雨。突然間，伊菲潔妮闖入舞台，你可能會以為她打斷了序曲。伊菲潔妮描繪她剛才歷歷在目的夢境，如此狂亂不堪，嚇壞了她的女祭司學徒。

在夢中，她看見她的父親逃離克萊登妮絲特拉（Clytemnestra），他的妻子，也是他的謀害者，還是伊菲潔妮邪惡的母親。然後，出現下一幕景象，是她摯愛的哥哥奧瑞斯特（Oreste）──阿戈斯（Argos）與邁錫尼（Mycenae）之王。然而，一股不祥的力量迫使伊菲潔妮必須殺了她的哥哥。女祭司們唱著一首寧靜淒涼的輓歌，希望能安定伊菲潔妮，而她以強裝平靜的曲調表達著內心的痛楚。她祈求著：戴安娜女神啊！請妳將我從生命中解救出來吧！

國王索阿斯突然進入。索阿斯對於暴風雨既恐慌又震驚，希望能得到神諭的指示。神諭裁定，必須要有新的犧牲者，才能緩解神的怒氣。十分恰巧的是，兩個年輕人在暴風雨中被拋擲上岸，正是奧瑞斯特與他的好友皮拉德（Pylade）。伊菲潔妮與奧瑞斯特這對兄妹已經分隔數年，認不出對方來。在不知實情的情況下，索阿斯要求伊菲潔妮在這兩個年輕人之中選一位作為神的祭品。

《陶希德有位伊菲潔妮》常被描繪成正經八百的悲劇，因為這齣劇中

譯1 小步舞是一種緩慢、莊重的四三拍舞蹈，源於十七世紀法國，由一群舞蹈者結伴而跳，是十七世紀歐洲具有代表性的宮廷舞蹈。

並沒有浪漫愛的元素，這樣在歌劇表演裡絕無僅有。儘管表面看來似乎如此，但是音樂中的弦外之音卻蘊含不同的意義。在第二幕，奧瑞斯特因為殺害母親的罪惡感而自暴自棄（雖然那是為了懲罰她謀殺了父親阿格曼農，但仍舊是殺害了母親），告訴伊菲潔妮：奧瑞斯特國王已經死去。伊菲潔妮為她親愛的兄長之死悲傷不已，唱出「啊！可憐的伊菲潔妮！」。這段詠嘆調呈現出沉痛的美麗，在歌劇保留劇目中，可以媲美任何浪漫愛的表現。葛路克福至心靈，運用這種手法呈現悲痛正打中了關鍵點。主旋律有著堅定的音樂質感，將伊菲潔妮的絕望賦予了莊嚴的光輝，更顯出其悲痛欲絕。

本劇中其他絕望愛的元素，還有奧瑞斯特與皮拉德之間的友情。一九九七年，在格林姆葛拉斯歌劇院（Glimmerglass Opera）由法蘭契斯卡・贊貝羅（Francesca Zambello）擔任指揮的演出極具啟發性，讓我對於這兩人的友情徹底改觀。這兩位男主角由兩位魅力十足的美男子擔綱，兩人也是相當優秀的年輕歌手：男中音那坦・古恩（Nathan Gunn）飾演奧瑞斯特，男高音威廉・布登（William Burden）飾演皮拉德。一般表演中，這些俘擄通常身穿托加袍（togas），以上等希臘人的形象出現。贊貝羅卻在舞台上清楚展演主人已經鞭打過他們，並剝去衣物。在大半部歌劇中，他們倆人看來都骯髒不堪又滿頭大汗，著手銬腳鐐，除了纏腰布以外，一絲不掛。他們彼此之間的生理吸引力提醒了我們：他們的關係是典型的希臘情誼，既是生理之愛，也是兄弟之愛。我想，是贊貝羅閱讀劇本的洞察力與敏銳度演繹出這兩個角色的概念，這兩位歌手也勇敢呈現出高難度的表演。不過，就算有人並未瞧見如此栩栩如生的舞台表演，奧瑞斯特與皮拉德兩人的傾慕關係仍會在葛路克精緻又充滿熱情的音樂中顯露出來。

該劇就在愁苦的歡樂中落幕。就在伊菲潔妮將要把她的哥哥獻上祭

壇之前，他們終於彼此相認、擁抱。被遣送回希臘的皮拉德則募集大軍前來，攻下了這個地方。戴安娜女神現身告訴奧瑞斯特：他因為殺害母親而遭受的苦難已經滌清了他的罪行。當他們啟程返回希臘時，崇高的離別合唱響起，揮別這對兄妹與英雄皮拉德。

格林姆葛拉斯歌劇院的這場演出，由卓越的美國女高音克莉絲汀‧戈爾科（Christine Goerke）飾演伊菲潔妮，而她對這個角色的詮釋以一九九九年的錄音最令人印象深刻，當時是馬丁‧皮爾曼（Martin Pearlman）指揮波士頓巴洛克管弦樂團（Boston Baroque），以演奏巴洛克樂器為主的古樂管弦樂團。迷人的卡司陣容還包括強悍的男中音羅德尼‧吉爾菲（Rodney Gilfry）飾演奧瑞斯特，清亮的男高音文森‧柯爾（Vinson Cole）飾演皮拉德。皮爾曼優雅自然且氣韻充足的表演，同時掌握了該劇的氣勢奔騰與高貴典雅。戈爾科的聲音光芒萬丈，表演態勢嫻和高貴，是劇名角色的不二人選。

一九八五年發行的唱片版本是另一個不錯的選擇。約翰‧艾略特‧賈第納（John Eliot Gardiner）指揮里昂歌劇院管弦樂團，與蒙台威爾第合唱團（Monteverdi Choir）聯袂營造了大師級深邃而強烈的演出。管弦樂團以現代樂器演出，但卻深刻傳出十八世紀的味道。次女高音戴安娜‧蒙塔格（Diana Montague）以低沈唱腔的美感詮釋伊菲潔尼。優異的男中音湯馬斯‧亞倫（Thomas Allen）與熱情的男高音約翰‧亞勒（John Aler）則分別飾演奧瑞斯特與皮拉德。

該劇如此出類拔萃，任何一個版本你都不會後悔。白遼士（Berlioz）與華格納兩個似乎活在不同世界的人在此卻異口同聲，對葛路克讚譽有加。

Telarc (two CDs) CD-80546

Martin Pearlman (conductor), Boston Baroque; Goerke, Gilfry, Cole, Salters

Philips (two CDs) 416 148-2

John Eliot Gardiner (conductor), Monteverdi Choir and Orchetre de l'Opéra de Lyon; Montague, Aler, Allen, Massis

27. 夏荷‧古諾

（Charles Gounod）1818-1893

《羅密歐與茱麗葉》
（*Roméo et Juliette*）

劇本：朱爾‧巴比葉（Jules Barbier）與米榭‧卡烈（Michel Carré）改編自莎士比亞作品
首演：西元一八六七年四月二十七日，巴黎抒情歌劇院（Théâtre Lyrique）

在夏荷‧古諾的譜寫生涯中，他所寫的歌劇大多廣受大眾讚賞，影響力無遠弗屆；然而在一八八〇年代，年事已高的古諾不再寫曲之際，他的名氣卻早就開始下滑。古諾的音樂戲劇曾經被視為優雅華美的作品，但後來在十九世紀末期的基進實驗作風相較之下，顯得矯揉做作又冗長沉悶。古諾總共寫了十二齣歌劇，除了其中兩齣以外，其它歌劇常被拒於劇院門外，不過那兩齣歌劇卻始終在基本劇碼的位置上屹立不搖。

我得坦承自己其實不大迷《浮士德》（*Faust*）這齣歌劇。古諾譜出的旋律令人陶醉，劇裡處處是簡單而琅琅上口的曲調；瑪格麗特（Marguerite）唱的「蘇力王敘事曲」（"Ballade of the King of Thule"）深情款款，我還挺喜歡曲子裡出現的一些古調式和聲。此外還有她那輕快活潑的「珠寶之歌」（"Jewel Song"），如果飾唱這個角色的女高音在花腔方面的技巧夠靈活，那麼這首歌會讓人聽了非常快活。梅菲斯特（Mephistopheles）這個咯咯竊笑的反派角色則完全脫離了喜歌劇（opéra

comique）的傳統慣例。這樣看來似乎沒什麼問題，可是從某些角度看來，正是因為如此才大有問題。古諾的總譜難以與歌德的史詩鉅作相提並論，他一心一意要娛樂觀眾，為了達到目的，還插入了取悅觀眾時不可或缺的詠嘆調與芭蕾音樂；這些接接縫縫的地方，在這部歌劇的架構中顯而易見。劇中充滿過多的寧靜美感，故事步調則大多是為了產生娛樂效果，而非著重於講述劇情。

話雖如此，古諾在譜寫這部最激動人心的歌劇作品《羅密歐與茱麗葉》時，莎士比亞筆下那對戀情乖舛的年輕戀人身上，應該是有些什麼震撼了古諾。此劇一開始，便以管弦樂演奏的狂暴開場白描繪卡普烈家族（Capulets）與蒙太鳩家族（Montagues）的對立。在火熱的氣氛當中，音樂大膽地突變成陰鬱而剛毅的復格曲（fugue）：管弦樂裡的對位（contrapuntal）樂聲漸次增加，這是在暗示敵對的家族之間數十年來的積怨嗎？無論如何，古諾明智地讓復格曲短短結束，管弦樂靈巧而不間斷地繼續演奏，並接續著合唱團的重唱，這些歌聲則如希臘悲劇裡的合唱般吟詠故事背景，揭露出靜候著這對年輕戀人的不幸結局。

這齣歌劇便在如此超凡的層次上繼續發展下去。古諾譜寫這部歌劇時，比譜寫其它任何一部歌劇都更想擾亂觀眾內心的期待、想把旋律豐富的朗誦調融入不斷隨著劇情轉折而改變的詠嘆調與重唱（ensemble）裡。劇中由年少的男女主角演唱的四首愛情二重唱（duet）音樂新穎而別緻，一首首隨著劇情陸續登場。

數十年來，有許多卓越歌手始終對《羅密歐與茱麗葉》主角的魅力難以抗拒，而這些歌手皆能名列眾星雲集的名家紀錄裡；這也證明此劇乃是古諾最具影響力的歌劇作品。優秀的錄製版本非常多，我認為其中兩張唱片特別突出，不過古諾的某些樂迷或許會挑剔我的選擇。

經典的一九六八年錄製版本，主要角色分別由法蘭克・柯瑞里

（Franco Corelli）與米芮拉・佛蕾妮（Mirella Freni）擔綱演出。想當然爾，你不會期待柯瑞里這位歌聲渾厚的義大利男高音能流暢地以法語演唱；而法式風格以精緻細膩為其特色，柯瑞里的嗓音卻十分宏亮，又總是厚臉皮愛賣弄本事。不過你可不能聽了他飾唱的羅密歐，就斷定這位精力旺盛的藝術家不懂得流行的斷句方式、不瞭解聲樂上的毫芒差異、不知道何謂高雅與優美；在熾熱的浪漫時刻，柯瑞里那英雄式的嗓音實實在在地向上升騰，而他在唱極弱音時歌聲輕柔無比，令人難以置信。這張唱片亦捕捉了年輕且正值巔峰的佛蕾妮，她的音色明亮而光芒四射，歌聲中的抒情輕巧靈動。佛蕾妮在演唱茱麗葉的急奏時，速度飛快且不費吹灰之力，任何一位花腔女高音聽了都會心生艷羨；而一開始的化裝舞會場景裡，她在演唱那首愉快而廣受喜愛的圓舞曲時所展露的急奏和顫音，亦是其他人夢寐以求的技巧。其他配角則由傑出的法國藝術家演唱，亞蘭・隆巴爾（Alain Lombard）帶領巴黎歌劇院（Paris Opera）管弦樂團暨合唱團展現出一場細緻而分明的表演。

女高音米芮拉・佛蕾妮

　　另一個不錯的選擇是一九九五年由普拉西多・多明哥（Plácido Domingo）與茹絲・安・史溫桑（Ruth Ann Swenson）擔綱的美國無線電公司（RCA）錄製版本。多明哥的演唱令人嘖嘖稱奇。當時他沉浸在負擔頗重的華格納角色裡已經很久了，那些劇碼全仰仗他嗓音裡的暗鬱音色與獨特風格，不過此時多明哥仍巧妙地讓自己嘶啞的嗓音符合羅密歐必要的抒情音調。史溫桑的發音老是渾濁不清，理應被責怪。有些人可能會覺得她在詮釋角色時刻劃得不夠明確，而且過分小心謹慎，不過我倒覺得茱麗葉那種小姑娘容易發脾氣的性情，她表現得很貼切。此外，史溫桑的聲音絕美、嗓音恰到好處、分句方式高明而細膩、歌唱時敏捷靈活且輕而易舉，這些特色都無人能及。粗壯的男中音科特・歐爾曼（Kurt Ollmann）飾演暴躁的梅丘提歐（Mercutio），次女高音蘇珊・葛拉漢（Susan Graham）飾唱僮僕斯泰法諾（Stéphano），她的音色豐富，在出場的幾個景裡贏得了觀眾的目光。雷奧納多・史拉特金（Leonard Slatkin）指揮幕尼黑廣播電台管弦樂團（Munich Radio Orchestra）時，以步調沉穩的方式呈現樂譜，而他激勵旗下主要歌手展露出優秀的一面，更是值得讚許。在古諾所有的歌劇裡，這是唯一配得上古諾早期名氣的作品。

EMI Classics (two CDs) 5 65290 2

Alain Lombard (conductor), Orchestra Chorus of the National Theatre of the Paris Opera; Corelli, Freni, Gui, Lublin

RCA Victor Red Seal (two CDs) 09026-68440-2

Leonard Slatkin (conductor), Chorus of the Bavarian Radio and the Munich Radio Orchestra; Domingo, Swenson, Graham, Ollmann

28. 喬治・費德利克・韓德爾
（George Frideric Handel）1685-1759
《凱撒大帝在埃及》
（Giulio Cesare in Egitto）

> 劇本：尼可拉・法蘭契斯科・海姆（Nicola Francesco Haym）改編自賈科摩・法蘭契
> 斯科・布索尼（Giacomo Francesco Bussoni）
> 首演：一七二四年二月二十日，倫敦國王劇院（King's Theatre）

　　雖然韓德爾早年就已經顯露出不凡的音樂天分，他的父親卻不想讓他學習音樂。韓德爾的父親在德國哈勒（Halle）為薩克斯－威森費爾（Saxe-Weissenfel）公爵服務，是一位理髮師兼任外科醫師（barber-surgeon）譯1 。對他來說，法律才是韓德爾應當從事的正當職業。但當韓德爾九歲時，公爵聽到他偷偷地彈奏禮拜堂的風琴，大受感動，強力遊說他的父親讓韓德爾接受堅實的音樂訓練。

　　韓德爾早年生活的細節缺漏不全，不過大家普遍相信孩提時遊歷柏林聆聽歌劇的經驗激勵韓德爾立志成為劇院作曲家。在他青年時期，韓德爾開始入行學習技藝。一七〇三年，韓德爾十八歲，獲得漢堡（Hamburg）歌劇院管弦樂團的工作，擔任第二小提琴手並演奏低音撥弦古鋼琴（continuo harpsichord）。在此他成為劇院經理萊茵哈特・凱瑟（Reinhart Kaiser）跟前的當紅新人。兩年後，他為這家劇院寫出他的第一

譯1 指中世紀歐洲兼營牙科與外科手術的理髮師，一般負責在戰時為軍人處理傷口與治療，通常住在城堡裡，為上層階級提供私人醫療諮詢。

部歌劇《阿密拉》（*Almira*）。一七〇七年，韓德爾前往義大利，吸收第一手的義大利歌劇風格與特色。最後他抵達倫敦，早在一七〇五年義大利歌劇已經傳到此地。韓德爾乘著這些義大利歌劇初學者不斷升高的好奇心，又再添油加料，為倫敦觀眾特地寫了一齣義大利作品《林納多》（*Rinaldo*），一七一一年在國王劇院（King's Theatre）上演。

以今日角度回溯，德國作曲家為英語系觀眾寫義大利歌劇這個想法似乎很古怪。但是倫敦人喜愛這種異國情調、這種聲音震撼的舞台表演類型。韓德爾既是個有天分的作曲家，也是個有天分的製作人。他掌握了製作倫敦義大利歌劇的支配地位長達三十年以上，也渡過了當時的挑戰，對手便是貴族歌劇院（Opera of the Nobility）；該院由一群貴族所設立，領頭者是威爾斯王子費德利克（Frederic），不過他也認為這個過分的德國人已經獨當一面而且大獲成功。他們的行動只是刺激更多人成為韓德爾的支持者。

作為歌劇作曲家，韓德爾高度承繼了義大利歌劇的標準慣例，雖然他也在作品中參雜了德國甚至是法國的影響，並轉化歌劇此一音樂類型為他個人的目的服務。首先，還是如同義大利的特色，獨唱先出場。韓德爾尋遍義大利，邀請義大利歌劇的女主角演員前往倫敦；在那裡許多人找到熱情的崇拜者，如法蘭契斯卡・裘佐妮（Francesca Cuzzoni），她創造出克麗奧佩特拉（Cleopatra）這個角色。但是最為聲勢浩大、最震憾觀眾的卻莫過於閹人歌手。《凱撒》一劇首演時就有三位閹人歌手參與，包括飾演劇名角色的巨星賽內西諾（Senesino）。該劇也按照義大利歌劇的典型安排，只有在每一幕的結尾獨唱歌手們才會全體齊唱或合唱。

表面上，這齣歌劇看來似乎被當時的傳統束縛著。對話與情節都是以宣敘調在連續低音（continuo）的伴奏下演進；各個角色的思想與情感

則是以編號的返始（da capo）詠嘆調表現：這是一種分成三部分的形式，首先是陳述性的A段落，跟著對比強烈且通常較為緩慢、較具反思性的B段落，再導向（第三部分）A段落的再現部（recapitulation），此時還會有附加的、往往更加華麗的歌手裝飾音。韓德爾歌劇的形式元素，即使在他有生之年也已經顯得陳舊過時。這當然是他的作品在十九世紀末期與二十世紀初期幾乎消失的主要原因。有人曾認為韓德爾的歌劇不但過氣，而且充滿戲劇性的荒謬。

　　但若認為韓德爾的歌劇只是由朗誦調連結起來的一系列曲調，既不正確也不公平。讓韓德爾這些作品引人注目的重要原因，在於他的音樂精巧出眾、變化無窮、極盡華美，而他的朗誦調具有清晰的感染力。就算情節看起來似乎是倉促拼湊而成，韓德爾仍是個洞察力強悍的戲劇家，他的音樂也能透視人類行為背後的心理狀態。

　　韓德爾歌劇在一九五○年代復甦，重新引燃人們的興趣，並與傳統樂器音樂同時在一九八○年代蔚為風潮，這要多虧許多指揮家、歌手與舞台導演，他們懂得欣賞韓德爾音樂中強而有力的戲劇效果。就讓我們以一七二四年在國王劇院演出的《凱撒大帝在埃及》做為例子吧。

　　劇本的背景座落在西元前四八年到四七年之間，凱撒參訪埃及的歷史場景。雖然劇中大多數角色都是真實的歷史人物，大多數的情節卻都是虛構的。韓德爾利用這個故事，趁機探索兩大永恆人類事物的互動關係：性與政治。歌劇一開始，埃及由克麗奧佩特拉（埃及艷后）與她的弟弟——托勒密（Ptolemy）共同治理。凱撒帶領大軍前往埃及追捕他的死敵——戰敗的羅馬大將軍龐培（Pompey）。當凱撒進入埃及時，埃及人熱烈地歡呼。龐培的妻子柯涅莉亞（Cornelia）與兒子賽克斯都（Sextus）懇求和談，使凱撒必須停火。但就在此時，埃及將軍阿奇里斯（Achilles）卻帶著一樣他認為可以取悅凱撒的禮物前來：龐培的項上人頭。凱撒大

吃一驚。

在第二場時，克麗奧佩特拉出現，得知龐培之死是出自托勒密的命令。她決心要色誘凱撒，成為埃及唯一的統治者。在一段極度冷酷、意志堅決的詠嘆調中，她蔑視她的弟弟是個外行人，只會浪費他的時間與權威而進行無意義的性征服；而她知道如何利用性來獲取權力。

但在第二幕時，克麗奧佩特拉的計畫卻因為她對凱撒毫無招架之力而變得複雜。她偽裝成莉迪亞（Lydia），一個受辱的貴族小姐，但卻盛裝打扮，端坐在貞節寶座上，唱出韓德爾歌劇中最為奢華挑逗的詠嘆調「我仰慕你，熱情的眼」（"V'adoro, pupille"）。她發現自己真正愛上了這位英勇的羅馬皇帝。凱撒在歌劇中的形象是二十來歲的年輕男子，儘管史實上當凱撒遇見克麗奧佩特拉時，已經五十四歲了。她並不習慣因為浪漫的感覺而心慌意亂。稍後，凱撒違背克麗奧佩特拉的意願，必須去面對密謀推翻他的陰謀分子，於是她唱著充滿悲傷的詠嘆調 "Se pietà"，混合著小提琴如泣如訴的對應旋律，熱切地祈求上蒼緩解她所受的磨難。

情節不斷出現突如其來又匪夷所思的變化。克麗奧佩特拉與托勒密開始短兵相接、彼此對抗，托勒密戰敗，克麗奧佩特拉被判處死刑。但凱撒征服了埃及的兵力，在最終場景與克麗奧佩特拉手牽手出現，然而，軍隊號角的曲調以及幾乎有強迫性蠻橫的最後大合唱，似乎透露出韓德爾對於最終結局的正義性抱持著懷疑。

結構上來說，因為連續不協調地插入了第二角色的曲調，這齣歌劇在第三幕的後半段並不完美。但是首演時的特殊情況要求讓這些著名的藝術家都必須有可以發揮的部分。此外，還有一位學者安東尼‧希克斯（Anthony Hicks）指出，在這齣歌劇的後期，有太多企圖自殺與攻擊柯涅莉亞貞節的橋段。但是這些樂曲豐富多彩而震撼人心，算是補償了戲劇

性僵硬的缺點。

　　這部作品有許多重要的唱片版本。整體最好的表演是在最近期錄製的，因此也最容易到手：德國留聲（Deutsche Grammophon）旗下的阿奇夫（Archiv）出品的版本，由馬克・明可夫斯基（Marc Minkowski）指揮巴黎的羅浮宮音樂家（Les Musiciens du Louvre）演奏；這是一個卓越的古樂器樂團。此一現場演出是二〇〇二年在維也納音樂廳（Vienna Konzerthaus）錄製，演出卡司（事實上可以說是次女高音大會）包括許多出眾的歌唱家；他們真正是了解這部作品的音樂風格與戲劇效果。次女高音瑪麗迦娜・米揚諾維奇（Marijana Mijanović）營造出劇名主角的陰沈、豐富的色調、機智與性情。瑪嘉蓮娜・柯傑娜（Magdalena Kožená），一位初露頭角的捷克次女高音，呈現了爆發力強、聲音魅惑迷人的克麗奧佩特拉。偉大的次女高音安・蘇菲・馮歐塔（Anne Sofie von Otter）創造了熱烈的賽克斯都（Sextus, Sesto），還有另一位傑出次女高音夏洛特・赫勒肯（Charlotte Hellekant），演出高貴動人的柯涅莉亞。衝擊力十足的男高音畢俊・梅塔（Bejun Mehta）飾演詭計多端的托勒密（Ptolemy, Tolomeo），也是表現得不同凡響。有了這樣精緻的卡司與樂團，明可夫斯基刻畫了內涵清晰、娓娓道來、不斷引人入勝的表演。

Archiv Produktion, from Deutsche Grammophon (three CDs) B0000314-0

Marc Minkowski (conductor), Les Musiciens du Louvre; Mijanović, Kožená, von Otter, Hellekant, Mehta

29. 喬治・費德利克・韓德爾

《奧蘭多》

(Orlando)

劇本：無名劇作家改編自卡洛・希吉斯孟多・卡貝伽（Carlo Sigismondo Capece）的
《奧蘭多》（*l'Orlando*）（西元一七一一年），原作是魯德維哥・阿里歐斯多（Ludovico
Ariosto）的詩作《憤怒的奧蘭多》（*Orlando furioso*）
首演：西元一七三三年一月二十七日，倫敦國王劇院（King's Theatre）

　　韓德爾歌劇重現於世後，西元一九八二年在麻州劍橋的美國保留劇
目劇院（American Repertory Theatre）演出的《奧蘭多》極具突破性，當
時是由彼得・謝勒斯（Peter Sellars）擔任導演，那年他才二十四歲，雖
然性子急躁卻才華出眾，勇於嘲諷世俗價值。謝勒斯及其製作團隊，加
上敏銳的指揮克雷格・史密斯（Craig Smith）以及堪稱典範的班底，如
此的合作關係不但充滿活力，而且證明了當觀眾在想像層次理解當代的
意象手法時，不僅不會使韓德爾的歌劇淪為新奇花招，還能讓今日的觀
眾打從心底理解韓德爾筆下人物的困境、激情、痛苦與諷刺。

　　《奧蘭多》這部作品非常亮眼，我個人認為它是韓德爾所有歌劇中最
能在心理層次上引起觀眾共鳴的一部作品。故事裡的主要人物取自阿里
歐斯多的史詩《憤怒的奧蘭多》。在歌劇裡，奧蘭多這位聲名遠播的武
士、基督教世界的十字軍英雄，漸漸厭倦了以戰鬥來爭取榮耀，於是把
目光轉向愛情。不過巫師佐羅阿斯特（Zoroaster）——這是個新的人物，
並未見於阿里歐斯多的詩作——想要刺激奧蘭多回到英勇之途，於是引

領他走進一座被施了巫術的森林。在林子裡，愛情的糾纏與嫉妒讓奧蘭多發了狂，原來他愛上契丹王后安潔莉卡（Angelica），卻得不到佳人回應，深深引以為苦；愛慕安潔莉卡的還包括向她求婚的多位王子，但安潔莉卡輕蔑地一一拒絕，因為她正苦苦戀著非洲王子梅多羅（Medoro）。這齣歌劇還加入了朵琳達（Dorinda）這個角色，她是個無望地與梅多羅相愛的牧羊女，而梅多羅一遇見美麗絕倫又有王室血統的安潔莉卡，便拋棄了她；在新增這個角色後，故事情節又更複雜了。

在劇本裡，啟幕時的場景設在一處王國，背景有座山，山巔上亞特拉斯（Atlas）用雙肩撐著天；佐羅阿斯特則在前景倚著一塊大石，研究天體運行。

謝勒斯為此劇的簡介一開頭寫道：「故事在卡納維爾角（Cape Canaveral）甘迺迪太空中心（Kennedy Space Center）的地面指揮中心揭幕。佐羅阿斯特身兼數職：科學家、魔術師、計劃總監，正在細細觀察太陽系裡的遙遠銀河。」

美國保留劇目劇院的奧蘭多（這個角色是由假聲男高音傑夫瑞・果爾〔Jeffrey Gall〕與男中音桑佛德・希爾文〔Sanford Sylvan〕輪流飾演）身著橘色太空人裝，刻劃出瀟灑浪漫的人物形象，觀眾喜愛之情油然而生。景象在表演中接續出現，引人逐步進入作品核心。我們不是在牧羊的山谷中看到朵琳達，而是在大沼澤國家公園的森林空地遇見她，她身穿鮮豔的襯衫和牛仔長褲裁製而成的短褲，從一旁停放的露營車走下來。安潔莉卡不是身著長袍、珠光寶氣的貴族，而是穿著時髦騎馬裝的帥氣女繼承人。在劇本裡需要一座用巫術從地面升起的噴泉，以保護梅多羅不受因嫉妒而發狂的奧蘭多傷害，而在謝勒斯的製作中，則換成一具飲水機噴著水從舞台地板上升起──因為韓德爾時代的巴洛克舞台機械裝置製造出來的特殊效果曾經廣受歡迎，這個景象乃是向當時的巧思

致敬。

這場具歷史意義的演出如此強而有力，也得拜生氣勃勃的音樂演奏之賜。幾乎總譜裡的每一個音符、每一段反覆在這場演出裡都大為增色。雖然卓越的班底是以義大利原文演唱，不過他們似乎信心滿滿，相信舞台圖景與服裝能夠正確無誤地讓觀眾瞭解到底發生了什麼事、出現在舞台上的人物究竟是誰。

儘管韓德爾通常會遵守巴洛克歌劇的正統規定，這部作品卻滿是脫離常規的做法。典型的返始詠嘆調（da capo aria）屈指可數，而奧蘭多讓人憐憫又害怕的發狂場景，是韓德爾所譜寫過的音樂中實驗性最強的片段。

在家裡聽《奧蘭多》時，你當然沒辦法拿彼得・謝勒斯的製作來當作聆賞指南，不過一九九六年由威廉・克利斯帝（William Christie）指揮令人崇敬的絕藝樂團（Les Arts Florissants）所錄製的版本，會在你的腦海中創造豐富的舞台景像。一般認為克利斯帝是早期音樂（early music）運動的先驅，不過他的作品會這麼吸引人，不是因為他對巴洛克表演方式熟知甚詳，而是因為他會想方設法去啟發、刺激、驅使甚至脅迫（綜合所有報導看來）歌手和演奏者在表演時投入濃烈的激情以及撼動人心的熱忱。

在這場熱烈而犀利的演出中，劇名主角是由帕翠西亞・巴爾東（Patricia Bardon）演唱；她是位音色圓潤的次女高音。女高音蘿絲瑪莉・約書亞（Rosemary Joshua）飾唱安潔莉卡，女低音（contralto）希拉蕊・桑門斯（Hilary Summers）演出梅多羅，女高音蘿莎・瑪尼翁（Rosa Mannion）飾演朵琳達，年事已高但硬朗的男低音哈利・范戴康普（Harry van der Kamp）則飾唱佐羅阿斯特，他們每一位的表現都精準、細膩而且全心全意地投入。

一九八二年，傳統擁護者原本希望見到學者以及嚴厲的樂評家猛烈抨擊謝勒斯的《奧蘭多》，未料卻獲知備受尊崇的歌劇史學家愛德華・丹特（Edward Dent）受邀為該次製作的顧問。從韓德爾的音樂在一九五〇年代重現天日以來，丹特自始便是這場運動的倡導者。安德魯・波特（Andrew Porter）當時在《紐約客》（The New Yorker）撰寫樂評，讀者眾多；他描述這場表演「把韓德爾的豐饒、多變、機智、人性、才華公諸於世」（西元一九八二年二月二十二日）。

歌劇最終歸結於不容置疑的心靈止途——佐羅阿斯特先前讓奧蘭多發狂，如今又治癒了他，不過他免不了要將醒世箴言贈予奧蘭多。佐羅阿斯特解釋道，人們的思緒受到盲目之愛的牽引，在濃厚的黑暗中難以前進，而能夠把我們從這無底深淵解救出來的，唯有理性之光。

Erato (three CDs) 0630-14636-2

William Christie (conductor), Les Arts Florissants; Bardon, Joshua, Summers, Mannion, Van der Kamp

30. 喬治·費德利克·韓德爾

《阿爾辛娜》

(*Alcina*)

劇本：匿名劇本，改編自阿里歐斯多的史詩《憤怒的奧蘭多》第六與第七詩篇
首演：一七三五年四月十六日，於倫敦柯芬園劇院（Covent Garden Theatre）

　　韓德爾的許多歌劇作品都具有寓言奇幻故事的元素，但當中最好的，也是韓德爾作品中最為精緻的一部，就是《阿爾辛娜》。韓德爾寫這部作品是為了慶祝一七三二年在柯芬園新成立的劇院。（當地今日的皇家歌劇院是在一八五八年開幕，已經是位於該址的第三個劇院。）《阿爾辛娜》有許多舞蹈與合唱曲的場景，看得出法國歌劇的影響。不過，這部作品基本上還是一部義大利莊嚴歌劇（opera seria），有著壯麗雄偉的配樂、幽默且能引起共鳴的故事，開闢出多元詮釋的空間。

　　阿爾辛娜，一位美麗的女巫，誘惑英雄豪傑們來到她所統治的銷魂島。然而最後她都會厭倦這些俘虜，一個一個將他們變為岩石、小溪、野獸和樹木。她最後征服的對象是一位俊俏的騎士魯杰羅（Ruggiero）。而魯杰羅為阿爾辛娜神魂顛倒，完全忘了忠貞於他的未婚妻布拉達曼特（Bradamante）。然而，布拉達曼特為了尋找魯杰羅來到這個島嶼，而且偽裝成她的兄弟，一位戰士。透過摩立索（Melisso），布拉達曼特的忠誠好友兼指揮官的協助，她決定要將心愛的魯杰羅拉回現實中。

　　其他角色則為這個故事增添了浪漫插曲。摩嘉娜（Morgana），阿爾辛娜熱心的姊姊，對布拉達曼特假扮的戰士「里奇亞多」（Ricciardo）一見鍾情；還有奧龍特（Oronte），阿爾辛娜手下的將軍，愛慕著摩嘉娜，並且為了她對「里奇亞多」的興趣嫉妒得冒火；最後還有一位年輕小夥子奧伯托（Oberto），也為了尋找父親來到島上；他相信他的父親也是阿爾辛娜的犧牲品。

　　儘管該劇中性吸引力的多角關係複雜得荒唐，但韓德爾正是想要探索此種吸引力背後的荒謬性。如果我們的愛情選擇如此容易混淆，那麼正如歌劇中所暗示的，或許臣服於某個人排山倒海的誘惑是個比較容易的決定。這些英雄豪傑並不能完全看作是受害者，他們同時也是阿爾辛娜計畫的同謀。

　　這部歌劇刺激出創意無限的舞台製作。二〇〇三年在紐約市立歌劇院（New York City Opera）有一場引人注目的舞台表演，由法蘭契斯卡·贊貝羅（Francesca Zambello）指揮，以變裝為樹的男性舞群（馬丁·帕克雷丁納〔Martin Pakledinaz〕製作）來刻畫那些變形的英雄豪傑們。這些袒胸露背的樹人從指縫中延伸出瘦長纖細的枝椏，穿著粗糙蓬亂的土製褲裝，看來就像是阿爾辛娜脆弱而悲苦的俘虜。

　　《阿爾辛娜》也激發了創意無限的歌唱形式。一九九九年，加尼葉宮（Palais Garnier）的現場錄音（巴黎國家歌劇院〔Opéra National de Paris〕製作），帶給你超乎想像的壯麗。這場表演人才濟濟，由威廉·克利斯帝（William Christie）擔任指揮，帶領受人尊崇的早期音樂（early music）譯1合奏團——絕藝（Les Arts Florissant）以及幾位首屈一指的歌劇演唱家演出，他們無疑都是早期音樂的翹楚。女高音芮妮·佛萊明（Renée

譯1 早期音樂是指從中古時代開始到一七五〇年左右的西方音樂，包含中古時期、文藝復興時期與巴洛克時期。

Fleming）以華麗的聲音、靈巧的技術、高雅的品味唱出阿爾辛娜這個角色，她最突出的表現莫過於第二幕時唱出 "Ombre pallide" 這段晦暗詠嘆詞的柔情與強烈。次女高音蘇珊·葛拉漢（Susan Graham）詮釋熱情熾烈並且聲調豐富的魯杰羅，特別在那不勒斯風格（Neapolitan-style）的詠嘆調 "Stanell'Ircana" 中，她那高難度的華麗歌聲與管弦樂團響亮的高音號角相得益彰，表現令人讚嘆。飾演摩嘉娜的是花腔女高音娜塔莉·迪塞（Natalie Dessay），也發揮了熱力四射、無拘無束的表演，爐火純青地運用角色所需要的高度聲音技巧，令人眼睛為之一亮。女低音（contralto）凱斯琳·庫爾曼（Kathleen Kuhlmann）飾演布拉達曼特，男低音洛宏·諾希（Laurent Naouri）飾演摩立索，也都十分出眾。

在這場表演中，可以清晰感受到表演者的合作無間。克利斯帝將他的專業與感受融入巴洛克的歌劇風格；佛萊明以及她耀眼的夥伴將魔力賦予了這場表演。聆聽這場表演，您可以感受到當中每一個人的相互合作、學習以及因而充沛飽滿的活力。

Erato (three CDs) 8573-80233-2

William Christie (conductor), Les Arts Florissants; Fleming, Graham, Dessay, Kuhlmann, Robinson, Naouri, Lascarro

31. 保羅‧興德米特
（Paul Hindemith）1895-1963
《畫家馬蒂斯》
(Mathis der Maler)

劇本：保羅‧興德米特
首演：一九三八年五月二十八日，蘇黎世國家劇院（Zurich Stadttheater）

　　歌劇《畫家馬蒂斯》描寫十六世紀德國畫家馬蒂斯‧格呂內華德（Matthias Grünewald）的故事。很難想像，這部人性而且卓越的歌劇，竟是出自十五年前曾經衝動任性一時的年輕作家之手。他曾寫下一齣淫蕩下流、驚世駭俗、表現主義式（expressionistic）的獨幕劇，名為《謀殺——女人的渴望》（*Mörder, Hoffnung der Frauen*）。作家保羅‧興德米特非常希望這部早期作品能夠震撼觀眾。場景座落在古代，描繪兩組三重唱的戰士與女奴們所為的暴力色情聚會。一九一九年這部作品在斯圖加特（Stuttgart）的首演讓許多人惱怒不堪，相信作者本人一定對此相當滿意。

　　興德米特的職業生涯開始於法蘭克福歌劇院（Frankfurt Opera），當時他是一位勤奮的中提琴手。二十幾歲的他已經是個技藝高超的音樂家與作曲家。幾年之後，他成為大學教授，工作重心轉為鍛鍊年輕音樂家的專業技能與知識，特別是在耶魯大學。

　　當時許多德國作曲家還無法擺脫後華格納浪漫主義（post-Wagnerian

romanticism），年輕的興德米特也對此潮流大加針砭，而戲劇是他挑戰如此建制的方式。當然，他並沒想到在一九二九年他諷世的喜歌劇《當日新聞》（ Neues vom Tage ）上演時，阿道夫‧希特勒竟然曾經出現，而劇中女高音在舞台上入浴的表演也讓這位未來的暴君領袖心生反感。

　　一九三三年希特勒掌權之前，興德米特放棄早期反叛性格強烈的作品風格，開始致力於當代作曲家與聽眾間的相互了解。但是納粹分子記得他的過去，將他標為布爾什維克主義者（Bolshevist），對他的表演多所阻撓。這番經驗或多或少導致興德米特去探索政治動亂時的藝術家困境，而這正是他的大作《畫家馬蒂斯》的核心主題；這部作品就在這兩年間創作完成（一九三三年到一九三五年）。

　　劇情場景設定在一五二五年農民戰爭時的美茵茲（Mainz），興德米特大略根據畫家馬蒂斯的生平寫下劇本；這部歌劇質疑如果藝術不能幫助那些因為匱乏與不公不義而受苦的人，那藝術還有什麼意義。在七大場景的第一場，面對著史瓦波（Schwalb），一位熱情而莽撞的農民領袖，馬蒂斯承認，繪畫無力給人崇高的理想，但馬蒂斯也問：「你又何必干涉藝術呢？」，藝術「住在靠近上主的地方，自有其依循的法則。」

　　當街道上充斥暴力，市場燃起篝火，天主教高層一聲令下，成堆路德教派的書籍付之一炬，馬蒂斯也意會到他不能再自我孤立，因而加入農民起義。但敵意不斷升高，馬蒂斯也痛心發現，隨著每一次短暫的成功，農民已成為壓迫者，並且違犯每一條原本宣稱要捍衛的原則。

　　興德米特希望他的歌劇優雅而強烈，但音樂又要讓觀眾能輕易了解。因此，不像同時代其他作品，對位（contrapuntal）寫法較不厚重，劇中的和聲語言是諧調的，組織清晰明瞭、聲調滑順悅耳。興德米特也將讚美詩與歌曲融入配樂，即使在高低起伏的抒情調（arching lyricism）中，歌詞也都盡量遵循德語對話的態勢與韻律。

但就在熱烈而愁悶的和諧表面下，音樂卻是錯綜複雜。雖然大部分配樂都著墨於對話與沈思性獨白的緩和替換，但還有扣人心弦的戲劇性插曲，比如狂亂的焚書場景，或是馬蒂斯勾勒聖安東尼（Saint Anthony）的誘惑的場景，這也是真實生活中馬蒂斯在伊森海姆（Isenheim）教堂的聖壇畫。

事實上，〈聖安東尼的誘惑〉（"The Temptation of Saint Anthony"）雖是興德米特《畫家馬蒂斯》交響樂的第三樂章，但這部份的音樂早在創作歌劇之前便已經完成。由於此段配樂，作家才發想出整部歌劇的想法，這也成為他最偉大、最知名的演奏曲目。作為這齣歌劇的交響樂序曲，即第一樂章〈天籟音樂會〉（"Angelic Concert"）則包含平和巧妙的對位法與天籟般美妙的讚美詩；這部序曲所給我的感動前所未有。第二樂章〈埋葬〉（"Entombment"）表現出停頓、和諧的尖銳、悲痛難忍的音樂，這是為了芮琦娜（Regina）的葬禮——她是農民領袖史瓦波節制、端莊又勇敢的女兒。

《畫家馬蒂斯》最重要而且也是第一流的錄音，是由拉斐爾·庫貝力克（Rafael Kubelik）指揮巴伐利亞廣播管弦樂團暨合唱團（Bavarian Radio Orchestra and Chorus）演奏的版本。錄於一九七七年的唱片已經絕版，但在多年之後，科藝百代古典（EMI Classic）讓它重見天日。因此，你應該還找得到。狄崔希·費雪—狄斯考（Dietrich Fischer-Dieskau）以他男中音優雅的音色、敏銳的知性、動人的高雅來表現馬蒂斯。聲音雄偉的男高音詹姆斯·金（James King）演出多變又自我懷疑的樞機主教阿爾布萊希特（Cardinal Albrecht）。烏蘇拉·柯絲祖特（Urszula Koszut）飾演芮琦娜，呈現一場美麗而困難的表演。庫貝力克的指揮則含有可觀的熱情，以及對戲劇結構的確切把握。

本劇一九三八年在蘇黎世首演。在德國，納粹禁演他的作品一直到一九四六年，二次戰後。

EMI Classics (three CDs) 5 55237 2

Rafael Kubelik (conductor), Bavarian Radio Chorus and Orchestra; Fischer-Dieskau, King, Koszut, Wagemann

32. 列奧希·楊納傑克

（Leoš Janáček）1854-1928

《顏如花》

（Jenůfa）

劇本：列奧希·楊納傑克，改編自蓋博拉·普列索娃（Gabriela Preissová）的戲劇
首演：一九〇四年一月二十一日，捷克布爾諾（Brno）國家劇院

　　列奧希·楊納傑克是一位大器晚成的摩拉維亞（Moravian）作曲家。儘管起步較晚，讓他在歌劇的發展上面臨限制，但弔詭的是，這也讓他有時間去重新檢視既有的體裁，並設計別出心裁的新式手法，使其成為二十世紀初期原創力十足的歌劇作曲家。

　　父親與祖父都是捷克的學校教員，負責教授音樂，而小鎮純樸的風情孕育了楊納傑克從小開始的教養與陶冶。很幸運地（在歌劇史的意義上），因為家中太過擁擠，使得楊納傑克十一歲時被送到布爾諾城的一所修道院參加唱詩班，接受了堅實的音樂訓練。在這裡他可以聆聽歌劇，儘管他總是經濟拮据，不太有機會聽歌劇，但還是足以滋養他為舞台創作的雄心壯志。

　　在布拉格（Prague）修習管風琴、萊比錫（Leipzig）與維也納（Vienna）音樂學院進修之後，楊納傑克繼承家業，並擔任布爾諾風琴學校校長。譜《顏如花》一劇時，楊納傑克已經五十五歲，這是他第三部歌劇，在布爾諾首演就開創突破性的重大成就。《顏如花》好評不斷，

聲名逐漸傳播開來，引發大家對於楊納傑克作品的興趣。一九二四年，首演二十年後，《顏如花》在維也納國家歌劇院（Vienna State Opera）與紐約大都會歌劇院（Metropolitan Opera）獲得重量級的上演機會。楊納傑克因此享有國際盛名。四年後他便與世長辭。

從楊納傑克的樂器與交響樂曲作品看來，他似乎是個技巧純熟、平易近人且色彩鮮明的捷克民族主義作曲家，與他同時代的其他作曲家雷同。然而楊納傑克的歌劇卻遠遠更加大膽而具現代性。這樣的說法是有根據的。

首先，在歌劇寫作上，角色與故事軸線激發楊納傑克的靈感，放鬆他和聲語言中的調性基礎，並以捉摸不定的形式變化和不諧和音點綴音樂。其次，當時許多東歐作曲家都在援用摩拉維亞村落生活的氣氛與民謠，而楊納傑克由於童年生活與親身體驗，運用起摩拉維亞文化，更是精純惹眼、入木三分。再者，最重要的是，楊納傑克為捷克語的蜿蜒與氣韻而神魂顛倒，迷戀不已。他曾經因為不經意聽到的隻字片語，就在五線譜上為其譜曲。他的歌劇特意避免優美的曲調，以寫出他稱之為「話語旋律」（speech-melody）的東西。因此，當劇中角色置身抒情時刻，而管弦樂團演奏著悠長的旋律和聲，就產生雙重的強烈效果。最後，楊納傑克的歌劇採用全譜曲的作曲方式（through-composed），每一節皆有不同旋律，毫不重覆，又富含強烈的對話場景與頻繁的獨白。昂首闊步的敘事速度則幾乎不曾為了點綴其間的詠嘆調與重唱稍作停頓。

在經過與前兩部劇作家的緊張關係後，楊納傑克決定自己動筆寫作《顏如花》的劇本。另外八部歌劇中，有七部都是他獨立寫劇本或是擔任共同劇作家。筆者最喜愛楊納傑克的三部歌劇均改編自現有戲劇，這並非偶然。對作者來說，現成戲劇擁有公認的戲劇張力，為此寫曲比較有效率。

　　顏如花，改編自蓋博拉・普列索娃的戲劇，描寫十九世紀晚期摩拉維亞的斯洛伐克村莊中一位迷人的年輕女孩的故事。女孩由她的繼母撫養長大，繼母自命清高，壓抑又心胸狹窄，而身旁的鄰居也好論是非長短，幾乎毀滅了這個女孩。繼母名為寇斯特妮卡（Kostelnicka）（或稱她教堂司事〔Sacristan〕），負責看守城中的小教堂，並向人宣導道德律令。歌劇剛開始時，柔和、重覆的木琴音符讓人想起小鎮磨坊風車不間斷地轉動，這個磨坊就是故事的核心。史特瓦（Steva），一位膽大妄為的年輕人，小鎮居民眼中的浪蕩子，因過世的父母留給他這個磨坊，使他成了當地的重要人物。人高馬大的拉卡（Laca）是史特瓦同母異父的兄弟，在磨坊擔任助手，但心中忿忿不平，並和史特瓦一樣對可愛的顏如花（Jenůfa）充滿興趣。然而這個年輕女孩卻深深戀慕著史特瓦。第一幕落幕前，顏如花斷然拒絕了拉卡，妒忌於是在拉卡心中糾結扭曲，在無能但駭人的惱怒席捲下，拉卡用刀劃傷了她的臉龐，在她臉上留下永久的刀疤。拉卡尖聲咆哮，要我們看看史特瓦現在是否還會喜愛這個玫瑰般的臉頰！

　　第二幕由寇斯特妮卡主導。顏如花躲在家中，轉眼五個月過去，生下了史特瓦的兒子。寇斯特妮卡還是個女孩的時候，嫁給了短命、愛吹牛的酒鬼，因此決意要阻止繼女犯下同樣可悲的錯誤。況且，她自命為小鎮上正義的化身，不能容忍家門之內竟然有私生子的醜聞。這一幕結束時，寇斯特妮卡與不安但固執的顏如花反覆爭論，對她惱怒非常；最後，寇斯特妮卡帶走嬰孩，下一幕你就明白她將在河中把小嬰孩淹死。這可能是所有歌劇的瘋狂場景中最狂亂的一幕。寇斯特妮卡一角需要氣勢有力、戲劇性強的女高音，是個挑戰性高而且難以抗拒的角色。

　　第三幕，工人們發現凍僵的嬰孩屍體。在令人心寒的一刻，寇斯特妮卡自承她所作的事。當寇斯特妮卡被帶去接受審判時，顏如花終於明

　　白她繼母做出這種慘絕人寰的行為的原因，並原諒了她。這齣歌劇是一部關於救贖的故事，終幕時，深受打擊的顏如花與心懷罪疚的拉卡，在雖不浪漫但卻平靜的相互對望中得到了庇護。

　　指揮家查爾斯・馬克拉斯爵士（Sir Charles Mackerras）是楊納傑克歌劇首屈一指的大師，特別在英格蘭。他與瑞典女高音伊莉莎白・索德斯彤（Elisabeth Söderström）聯手形成了絕妙的組合；索德斯彤音色豐富，表達出深刻的微妙細節以及別具風格的敏銳，完全呈現出顏如花這位女主角飽受折磨的風采。從一九七〇年代中葉開始，他們兩人開始陸續錄製楊納傑克的重要作品。因此，儘管還有其他錄製版本，而且大多為捷克人的卡司陣容演出，卻還是不能匹敵一九八二年馬克拉斯與索德斯彤合作的這個版本，這個始終是萬中選一的最佳選擇。熾熱的捷克次女高音艾娃・藍朵娃（Eva Randová）演出扣人心弦的寇斯特妮卡，聲音渾厚的波蘭男高音魏斯洛・歐何曼（Weislaw Ochman）飾演爆發性的拉卡，斯洛伐克男高音彼得・德沃斯基（Peter Dvorsky）詮釋史特瓦，表現出恰到好處的膽大妄為與一絲絲華而不實的味道。高雅的匈牙利女高音露琪亞・波普（Lucia Popp）也極佳地演出了劇中的次要角色卡洛卡（Karolka）。而馬克拉斯也激發出維也納愛樂（Vienna Philharmonic）起伏有緻、活力十足又色彩鮮明的演奏。

Decca (two CDs) 414 483-2

Sir Charles Mackerras (conductor), Vienna Philharmonic Orchestra; Söderström, Randová, Ochman, Dvorsky, Popp

33. 列奧希・楊納傑克
《卡蒂雅・卡芭娜娃》
(*Kát'a Kabanová*)

劇本：列奧希・楊納傑克，改編自亞歷山大・尼可拉雅維契・奧斯特洛夫斯基（Alexander Nikolayevich Ostrovsky）戲劇
首演：一九二一年十一月二十三日，捷克布爾諾（Brno）國家戲院

　　一八八一年，楊納傑克二十七歲，與齊登卡・蘇兒左拉（Zdenka Schulzova）結婚；她是他的鋼琴學生，結婚時甚至還未滿十六歲。那年他們在布爾諾定居，楊納傑克擔任當地的風琴學校校長。打從一開始，他們的婚姻就不幸福。

　　楊納傑克是捷克民族主義者，出身微寒的音樂老師家庭，齊登卡卻在傳統嚴明的德國中產階級家庭中長大。小孩子出生後，又為他們的生活再添悲劇，兩人關係雪上加霜。他們的第一個孩子奧嘉（Olga）長成一個好鬥的年輕女孩，二十歲時過世。他們的第二個孩子是個男孩，只活了兩年便死於腦膜炎。

　　楊納傑克的許多風流韻事破壞了他的婚姻，但真正使他動心的這段關係卻似乎不太浪漫。在他晚年的一九一七年，他遇見了卡蜜拉・史特斯洛伐（Kamila Stösslova）與她丈夫大衛・史特斯洛伐，一位古董商人。卡蜜拉二十六歲，六十二歲的楊納傑克熱烈愛慕著她。他寫給卡蜜拉的情書超過七百封，見證了他們超常的友誼（但她的回信卻僅存寥寥數

封）。一九二一年，楊納傑克給卡蜜拉的信上寫著，在戰爭中第一次遇見她時，他看見一個女人如何真正深愛他的丈夫。這也給了他靈感創作《卡蒂雅・卡芭娜娃》，楊納傑克晚年重要時期的第一部作品。這齣歌劇刻畫一位美麗已婚年輕女子的婚外情故事，帶著深刻的同情，但也充滿十足的悲劇性。

《卡蒂雅・卡芭娜娃》開場的場景設定與角色刻畫簡明精要，高妙無比。故事發生在一八六〇年代，伏爾加河（Volga）畔卡林諾夫（Kalinov）小鎮上。管弦樂以充滿穿透力的曖昧音樂鋪陳場景。低音弦上持續而深沈的和絃，不斷強化為愁悶的旋律，定音鼓柔和持續的基調則強化了這段旋律。當音樂變得更加慷慨激昂時，似乎讓人想到河流自強不息的流動與生命不斷循環的模式，還有故事中起作用的命運之力。

類似中世紀某些摩拉維亞民謠的主旋律輕快揚起，拉開第一幕，場景在伏爾加河附近的一座公園，庫德亞敘（Kudrjáš）是一位年輕的化學家與工程師，邀請附近卡巴諾夫（Kabanov）家宅的僕人葛拉薩（Glasa）共賞午後陽光與波光粼粼的風景。不久，庫德亞敘的老闆，商人迪可吉（Dikoj）與他的姪子波力思（Boris）一同前來，暴跳如雷的叔叔又以懶惰為由大聲斥責他，波力思百般忍讓。幾次一來一往的對話之後，整個故事的動能開始釋放。

波力思之所以忍受跋扈叔叔的虐待，是因為叔叔控制了他的父母親留給他與妹妹的遺產。但波力思向庫德亞敘吐露，他的生活因為對一位有夫之婦的愛，而活躍起來。她就是卡蒂雅（Kát'a），是狄克宏（Tichon）惹人憐愛的年輕妻子。狄克宏是個意志軟弱的人，但他的媽媽卡芭妮查（Kabanicha），一位富有商人的遺孀，卻是個嚴厲、苛刻而且佔有欲強烈的母親。

連綿不斷而和諧悠揚的演奏，扮演這些對話交談的背景，傳遞著閒

聊與謠傳中的情感暗流。但當卡蒂雅出場時，音樂轉為明亮溫柔，楊納傑克彷彿將卡蒂雅賦予了聖潔的光輝（卡蜜拉的替身？），並且在整個故事揭露卡蒂雅囚籠般的婚姻生活前，也為這位遭到群起圍攻的年輕女子醞釀了某種同情理解。以進場音樂為信號呈現心情上的轉換，研究楊納傑克的學者約翰・提瑞爾（John Tyrrell）認為這一段超凡卓絕，可與普契尼（Puccini）為蝴蝶夫人譜寫的進場音樂相比擬；楊納傑克這段音樂轉換的安排的確是大師級典範。

卡蒂雅在她婆婆眼中永遠不會是個好妻子。卡芭妮查責備卡蒂雅在眾人面前對狄克宏流露太多情感，但又怪她當狄克宏被派到外地出差時，她並未當著眾人的面表示合宜的悲傷。因此，卡蒂雅與波力思同樣都有著備受壓迫的家庭生活，也就難以避免會屈服於彼此的渴望。

然而，卡蒂雅卻無法承受內心罪疚的譴責，因而坦白了她的罪行，使卡芭妮查對著卡蒂雅痛罵詛咒不已。由於在婚姻上無法保有忠誠——這也是她唯一被期待的事——痛苦而迷惘的卡蒂雅於是投河自盡。最後，狄克宏頂撞他的母親，責怪她逼迫卡蒂雅自殺。但是卡芭妮查唯一的回應，卻只是對鎮上居民的關心公開表示謝意。在樂曲的高峰，管弦樂團演奏著使人煩躁的和絃，而舞台後的合唱團則為善良的卡蒂雅唱頌著無言、神祕的祝福。

一九五一年，查爾斯・馬克拉斯（Charles Mackerras）指揮《卡蒂雅・卡芭娜娃》，當時他才二十六歲，該場表演是楊納傑克歌劇在英國的第一次演出。一九七六年，他與女高音伊莉莎白・索德斯彤（Elisabeth Söderström）錄製了這部作品，後來成為楊納傑克重要歌劇系列集錦的第一部。這個版本由維也納愛樂演奏，是不能錯過的作品。雖然索德斯彤的聲音相對於卡蒂雅的角色似乎過於成熟，但她呈現了令人悸動的強度、豐富的聲音表情與女主角的楚楚可憐。次女高音娜蝶絲姐・可妮波

洛娃（Nadezda Kniplová）則以具有爆發力又樸實自然的聲音飾演卡芭妮查。

　　一九九七年，馬克拉斯指揮，由著名的捷克女高音蓋博拉‧貝娜奇科娃（Gabriela Beňačková）飾演劇名角色，又重新錄製這部歌劇，卡司陣容大多為捷克人，由捷克愛樂管弦樂團演奏。貝娜奇科娃的表現聽來不復盛況；而且對我來說，次女高音艾娃‧藍朵娃（Eva Randová）飾演卡芭妮查，也有多處強度不穩。不過，這個版本是熱情又具有獨特語言質地的歌劇表演，雖然缺乏權威性地位，還是可作為馬克拉斯一九七六年版本之外一個不錯的選擇。

Decca (two CDs) 421 852-2

Sir Charles Mackerras (conductor), Vienna Philharmonic; Söderström, Kniplová, Dvorsky, Krejcik

Supraphon (two CDs) SU 3291-2 632

Sir Charles Mackerras (conductor), Chorus of the Prague National Theatre, Czech Philharmonic Orchestra; Beňačková, Randová, Straka, Kopp

34. 列奧希・楊納傑克

《馬可普洛斯事件》

(Věc Makropulos)

劇本：楊納傑克，改編自卡瑞・恰佩克（Karel Čapek）的戲劇
首演：一九二六年十二月十八日，捷克布爾諾（Brno）國家劇院

　　《馬可普洛斯事件》雖是楊納傑克倒數第二部作品，卻是生前最後一部演出的作品。有人說這部歌劇是他最為精巧的音樂表現，而樂團的演奏難度顯然也極高。一九二二年，楊納傑克在布拉格觀賞了卡瑞・恰佩克的黑色幽默驚悚劇，並將之改編為歌劇，雖然故事情節錯綜複雜，這部歌劇還是具備了精巧的結構。但要成功搬上舞台還要吸引觀眾，《馬可普洛斯事件》還需要具備相當戲劇技巧與舞台表演能力的歌手陣容。若是能有恰當的女高音主角，那麼這部歌劇便能動人肺腑。二〇〇一年的格林德堡音樂節（Glyndebourne Festival）在布魯克林音樂學院（Brooklyn Academy of Music）有一場引人入勝的表演，當時安雅・吉亞（Anja Silja）出神入化的演出，讓我永遠也無法忘懷。

　　這個黑暗而有隱喻性的故事，背景設在一九二二年的布拉格，是一件纏訟將近百年的訴訟案「奎格訴普魯斯」（Gregor v. Prus），事涉死於一八二七年的拜占庭男爵約瑟夫・普魯斯（Josef Prus）的遺產爭議。愛蜜莉雅・馬蒂（Emilia Marty），盛極一時的當紅歌劇女高音卻對此一案件

備感興趣，並對於這些遙遠已逝的雙方有著不尋常的熟悉程度。最後我們會知道，事實上馬蒂認識他們每一個人。她生於一五八五年的克里特島，名為愛琳娜・馬可普洛斯（Elina Makropulos），已經三百三十七歲了。愛琳娜的父親是神聖羅馬帝國皇帝魯道夫二世（Holy Roman Emperor Rudolf II）的御醫；愛琳娜十六歲時，她的父親給她一劑試驗中的生命魔藥。幾個世紀以來，基於生命必死原則，也是出於某種慣性，愛琳娜已經創造又離棄了好幾個不同的身分。現在終於到了她必須再次飲用魔藥的時刻，但是她父親的魔藥處方卻與「奎格訴普魯斯」的文件混在一起了。

這個案子千絲萬縷，正如故事情節本身糾結錯雜，剪不斷，理還亂。有時，第一幕看來就像律師脣槍舌戰中一堆法律論辯的謎宮。當然，楊納傑克就是要讓觀眾覺得這些法律行話混淆不清。對應於人生中與日俱增的無意義文書工作與短暫的依戀，這個法律案件其實是個隱喻。而馬蒂所領悟到的，正是沒有這些依戀，長生不老也沒有意義。

楊納傑克豐富的和聲語言充滿大膽的創造力，但贏得真正現代主義名聲的主要原因，是因為楊納傑克在準朗誦調（quasi-recitative）中佔優勢的人聲與豐富、跳動又癲狂的管弦樂之間，為兩者設計出某種獨立空間。要在狂亂的樂譜中帶入一致性與清晰度，挑戰甚鉅。楊納傑克的著名詮釋者查爾斯・馬克拉斯（Charles Mackerras）爵士在一九七八年與維也納愛樂共同錄製了極具說服力的迪卡（Decca）版本。他的表現超乎水準地完成了這個挑戰，捕捉到席捲而來的狂想曲與節制的力量強度。馬克拉斯的長期合作者伊莉莎白・索德斯彤（Elisabeth Söderström）因為扮演了馬蒂，一位要讓任何相遇者都為之神魂顛倒的女人，而建立起職業生涯的里程碑。索德斯彤的羞怯歌聲閃耀又感情充沛，讓她所詮釋的馬蒂既有超凡魅力，又令人憤怒。整體的演員陣容包括多位捷克歌手，個

個出類拔萃，尤其男高音彼得・德沃斯基（Peter Dvorsky）飾演的艾爾柏・奎格（Albert Gregor），他是這個法律案件中的一造當事人，這個案件在百年後仍舊牽扯著他。

　　一九六五到一九六六年間，Supraphon唱片公司在捷克共和國（Czech Republic）錄製的版本，儘管音效不算頂好，但卻提供了該劇在語言意境方面的表現，而由捷克與東歐歌手所組成的演員陣容令人印象深刻。雖然女高音麗波絲・普麗洛娃（Libuse Prylova）的聲音沒有索德斯彤迷人，但飾演馬蒂卻相當有爆發力，而且充滿魅力。布拉格國家管弦樂團（Prague National Orchestra）在波胡米爾・奎格（Bohumil Gregor）指揮下，表現熱情又別具風味，頗具代表性。此外，因為楊納傑克非常強調要在人聲中呈現捷克語的韻律、把握捷克語的獨特性質，所以聆聽由當地母語唱出的歌劇文本，可說是一大享受。

Decca (two CDs) 430 372-2

Sir Charles Mackerras (conductor), Vienna State Opera Chorus and the Vienna Philharmonic; Söderström, Dvorsky, Krejcik, Czakova

Supraphon (two CDs) 10 8351-2 612

Bohumil Gregor (conductor), Prague National Chorus and Orchestra; Prylova, Zidek, Vonasek

35. 捷爾吉・李格第

（György Ligeti）b. 1923

《大死神》

（*Le Grand Macabre*）

劇本：麥可・梅斯克（Michael Meschke）與捷爾吉・李格第合撰，改編自米歇爾・德・蓋爾德羅德（Michel de Ghelderode）劇作
首演：一九七八年四月十二日，斯德哥爾摩（Stockholm）皇家歌劇院（Royal Opera）

匈牙利作曲家捷爾吉・李格第是二十世紀作曲家的代表性人物，曾在布達佩斯學院（Budapest Academy）接受專業訓練。在當時蘇維埃共產國家中，文化深受限制。因此他的早期音樂主要受巴爾托克（Bartók）影響，而對於當時音樂的基進潮流所知有限。

弔詭的是，他的孤絕卻反而可能對他有益。一九五六年，李格第離開匈牙利，投身於西歐的音樂與文化，結合了狼吞虎嚥的好奇心與對教條慎思明辨的創新態度。這些被檢視的教條，尤指堅定的十二音列支持者（twelve-tone serialists）所要求的高度知識基礎。李格第靠著自己對於和聲與響度（sonority）的敏銳聽覺與不受拘束的想像力，採納各個陣營的元素，實驗氣氛般的效果（類似音樂的聲音拼貼）與重複的韻律結構，並大膽將清晰的和聲與迷人的旋律融入尖銳的無調性作品中。

《大死神》是一部大膽創新的二幕歌劇，正集結了所有這些元素。這部天啟意味濃厚的歡鬧劇，劇本是由李格第與麥可・梅斯克完成（改編自米歇爾・德・蓋爾德羅德劇作），一九七八年在斯德哥爾摩的皇家歌劇

院舉行首演。以作曲者的話來說，這部劇描繪「恍若柏魯蓋爾筆下的無間道（Brueghelland）[譯1] 中欣欣向榮的小國，它可能存在於『任何時空』，行將頹敗卻又自由自在。」這個地方似乎聚集了鄉下人、傀儡、怪胎，還有那些從柏魯蓋爾（Brueghel）畫布上活脫躍出的奇人怪物。

這部歌劇開演的一幕是在廢棄墳場，我們見到皮耶特・若帕（Piet the Pot），一位「現實主義的桑丘」（realistic Sancho Panza）[譯2]；李格第描述他是個專業品酒師，因此總是處在微醺的不清醒狀態。他的仇家（nemesis）便是孽國札（Nekrotzar），即劇名的「大死神」（Great Macabre）；他從一處裂開的墳墓重返人間，以李格第的話來說，他「非常邪惡、陰暗、唯恐天下不亂、嚴厲、自命不凡，還有不可動搖的使命感。」他的使命便是要向一般大眾宣示：他即是死神化身，要來毀滅世界，就在今夜。

一對璧人亞曼達（Amanda）（女高音）與亞曼多（Amando）（次女高音）在墓地中尋找可以交歡的安靜場所。宮廷占星師阿斯特達摩（Astradamors）工作的場所雜亂無章，看起來像是觀測台、實驗室與廚房的混合體。暴虐的老婆麥斯卡琳娜（Mescalina）令他難以忍受，她鞭笞阿斯特達摩，吐他口水，還把可怕的蜘蛛吊在他嘴前。當孽國札現身，身上散發權力與陽剛的誘惑，令麥斯卡琳娜神魂顛倒。但孽國札卻像吸血鬼一樣，囓咬她的頸子，使麥斯卡琳娜失去知覺，跌落在地板上，阿斯特達摩見狀高興不已。

譯1 影射畫家小柏魯蓋爾（Pieter Brueghel〔the younger〕, 1564-1638）。他以畫地獄著名。

譯2 指賽萬提斯（Miguel de Cervantes Saavedra, 1547-1616）作品《唐吉訶德》（Don Quijote）中吉訶德先生的忠實侍從。吉訶德先生與桑丘・潘薩兩者常被視為理想與現實的映照。桑丘・潘薩常用來指涉無知、卑俗、乖巧而唯利是圖的人（參見遠流字典通解釋）。

作曲家捷爾吉・李格第

這個地方由無效率、幼稚、貪婪的勾苟王（Prince Go-Go）統治。黑白兩位佐政大臣，彼此意見相左，處心積慮操控勾苟王的意志。但在奇怪的糾結交纏後，世界末日到來，管弦樂團也擊出炮響，卻見孽國札掉落地面。結局竟是死神之死？

我們不得而知。在終幕時，每個人都在困惑中重見天日。世界到達末日了嗎？難道他們死而復生，不過是又回到同樣的例行公事：飲酒、放縱、爭論與交歡？孽國札只是個無能的幽靈？

對現代音樂卻步的聽眾，一開始可能會厭惡刺耳的和絃、粗糙的人聲風格，還有遍佈李格第音樂中全然現代風格的吵雜背景。但如果敞開自己聆聽他的音樂，你將會發現他的配樂相當醒目搶眼，充滿令人敬畏的能量與推陳出新的創意，也有讓人屏氣凝神的音樂效果。從簡短的序曲中聽到十二響汽車喇叭聲，你即可明白這部歌劇的基調。但是在喇叭

鳴響的喜劇效果後，你將對音樂中錯綜複雜的交互作用目瞪口呆。

皮耶特‧若帕在首幕零零落落唱著「末日經」（Dies irae）譯3，對應管弦樂團嚶嚶哀訴的盤旋曲調。但在癲狂中，李格第卻能彈指間改變聽眾的心情，像亞曼達與亞曼多的愛情二重奏，以渴望又纏繞的口白配上仙樂繚繞般的管弦樂背景。最終幕，主角們共同朗讀這部歌劇的奇異道德觀：「好傢伙，不用怕死！無人知曉何時大限將至。當那天到來，就由它去……說聲再會；在那之前，且讓我們今朝有酒今朝醉！」

音樂的主要結構是精緻的帕薩卡利亞舞（Passacaglia），即一種以重覆低音線構成的變化形式。飄忽不定的旋律與紛然無序的對位法（counterpoint）與正式的結構結合，生動表現出李格第的曖昧企圖。

這部歌劇的原始版本有很大一部分的口白內容，但接下來的舞台表演經驗使李格第覺得口白對話的效果太弱。他重新修改樂譜，並將許多內容轉為音樂演唱。黑白兩位大臣原本是說話的角色，就變成演唱的角色。李格第曾表示應為了演出而將劇本轉譯為適合的語言，而這部歌劇的原劇本雖是以德文寫成的，但在首演時已譯為瑞典文。對他而言，對戲劇的理解比起音樂與文本的配合要來得重要多了。

李格第這部作品的一九九七年版本據他說也是最後的版本，其現存的錄音取自於一九九八年巴黎的一場現場演出，由夏特萊劇院（Théâtre de Châtelet）與薩爾茲堡音樂節（Salzburg Festival）共同製作，以英譯劇本演出。艾沙培卡‧薩隆納（Esa-Pekka Salonen）指揮愛樂管絃樂團（Philharmonia Orchestra）與倫敦小交響樂團（London Sinfonietta Voices），讓整部歌劇中的表演生氣勃勃，時時刻刻清晰而精彩，也傳遞

譯3 「末日經」，意為「震怒之日」，屬於安魂曲（requiem）中的一段，天主教儀式中用以追悼死者。安魂曲是彌撒曲的一種，歌唱的部分包括：1. 安息經（Requiem）2. 末日經（Dies irae）3. 奉獻經（Offertorium）4. 審判經（Tuba Mirum）5. 耶穌經（Domine Jesu）。

出他對這部作品的讚賞。演員陣容出色，由盪氣迴腸的次男中音魏勒‧懷特（Willard White）飾演慄怖可畏的孽國札，靈活的男高音德瑞克‧李‧瑞金（Derek Lee Ragin）飾演孩子氣的勾苟王，男高音葛拉漢‧柯拉克（Graham Clark）飾演粗言穢語的皮耶特‧若帕。女高音蘿拉‧克蕾岡（Laura Claycomb）、次女高音夏洛特‧赫勒肯（Charlotte Hellekant）則飾演愛侶亞曼達與亞曼多，為這部特立獨行而且狂野刺激的歌劇作品創造出令人愉悅的渴望感觸。

Sony Classical (two CDs) S2K 62312

Esa-Pekka Salonen (conductor), London Sinfonietta Voices, Philharmonia Orchestra; Claycomb, Hellekant, Ragin, White, Clark, van Nes, Olsen

36. 朱雷斯・馬斯奈

（Jules Massenet）1842-1912

《維特》

（Werther）

劇本：愛德華・布勞（Edouard Blau）、保羅・彌列特（Paul Milliet）、喬治・哈特曼
（Georges Hartmann）著，改編自歌德（Goethe）的原著
首演：西元一八九二年二月十六日於維也納宮廷劇院（Vienna, Hofoper）

　　朱雷斯・馬斯奈的歌劇曾經受到盛大的歡迎，同時也富於影響力。
即使如此，他仍然經歷過一段冷嘲熱諷的窘境。作曲家文生・丹第
（Vincent d'Indy）就曾經抱怨馬斯奈的作品是「既不連貫同時又偽宗教的
的色情主義」。還有一些法國評論家，被馬斯奈混合了華格納曲風與法國
精緻文化的奇異組合所激怒，乾脆叫他「華格納小姐」。不過他多數的作
品仍然在舞台上表現搶眼，擁有許多追隨者，甚至包括普契尼在內。近
年來，他的作品如《泰綺絲冥想曲》（*Thaïs*）、《希律雅德》（*Hérodiade*）
及《瑪儂》（*Manon*）在傑出女高音佛萊明（Renée Fleming）的詮釋下，
再次展現其優越性。

　　但是，就像許多歌劇愛好者一樣，我發現馬斯奈的歌劇在音樂上較
為薄弱，偏偏劇情又戲劇化得令人煩膩。瀰漫於樂曲中的抒情性常顯得
陳腐而令人厭煩；像作品當中的《希律雅德》，除了每一幕表現出的強度
外，音樂的表面則充滿著甜膩與迷人的氣息。然而對於馬斯奈的作品，
我不會像某些評論家那麼失望；例如我在紐約時報的同事伯納・哈倫

（Bernard Holland）就曾經寫過一段令人難忘的評語：有關《泰綺絲冥想曲》，他將馬斯奈形容成一位鋪路工人，而不是一位挖掘者：「他那平順的、間歇出現而可愛的、溫和的音樂，將人類的極度痛苦劇平，變成平坦毫無顛簸的柏油路面。」（見紐約時報二○○二年十二月十七日藝術專欄）儘管如此，沒有這些歌劇作品，我還是可以繼續介紹馬斯奈。

只有一齣作品例外，那就是《維特》。這是馬斯奈的歌劇中，音樂性最出色且最具心理洞察力的一部。本故事根據歌德的作品改編，敘述十八世紀末的德國，有一位無所事事的年輕朝臣——維特；他略懂詩，總是陶醉在自以為是的生活方式中，在經歷一段大傷元氣的感情糾結並失去所愛後，他跑到鄉村尋求慰藉。結果他立刻無可救藥地愛上一位好心腸的姑娘——夏綠蒂——她是寡婦（即一位維茨拉爾的皇家地產管理員）的長女，因為母親已經過世，而變成所有孩子的代理母親。然而，夏綠蒂答應亡母將嫁給一位生意人艾爾伯特一事，卻讓維特更加著迷，認定她就是那位完全符合理想卻又遙不可及的夢中人。這次馬斯奈讓歌德筆下那位無力的、自我的、卻又無比熱情的悲劇英雄在他的音樂中復活，也因此讓美麗的音樂時常被苦悶情緒的強度所干擾。

如果沒有適當的男高音，以上的情緒就完全表現不出來了。因此，你絕對不能錯過EMI於西元一九六九年的錄音，收於世紀偉大錄音系列（Great Recordings of the Century series），由尼可萊·蓋達（Nicolai Gedda）擔綱演出維特。蓋達在聲音上的份量或許還不夠表達男主角情緒上的爆發力，但他的演出卻呈現出美麗、幽微的細緻、與令人驚艷的自然。女高音維多莉亞·安赫莉絲（Victoria de los Angeles）在其他表演中有時會擔任次女高音，而在這齣劇中她就是擔任這個角色，詮釋出一位解人煩憂但自己卻十分憂鬱的夏綠蒂，不但聲音甜美，言詞的描繪也非常敏銳。至於指揮喬治·普烈特（Georges Prêtre），他對於歌劇的情感與投

入，再加上巴黎管弦樂團（Orchestre de Paris），讓這齣歌劇的表現格外特出與亮麗。另外像女高音瑪迪・梅普蕾（Mady Mesplé）所飾演的蘇菲及男低音羅傑・索耶（Roger Soyer）扮演的阿爾伯特，則是名單上兩位重量級的成員。

　　至於比較近代、在技術上有新嘗試的版本，也是由EMI在西元一九九九年製作，由羅貝多・阿藍尼亞（Reberto Alagna）與安琪拉・蓋兒基爾（Angela Gheorghiu）擔綱演出。EMI為了票房的緣故已經讓這對夫妻檔合作太多的作品，但對這齣劇作而言，這確實是一對絕佳組合。阿藍尼亞以他聲音的魔力與優雅來呈現維特，蓋兒基爾則以暈染著淡淡憂傷的聲音表達出夏綠蒂心理層面的深度。湯瑪斯・漢普森（Thomas Hampson）的阿爾伯特聲音雖然強悍，卻能表達出心中帶有哀傷的困惑。安東尼奧・帕帕諾（Antonio Pappano）則讓倫敦交響樂團（London Symphony Orchestra）也有很好的表現。

　　普契尼的粉絲應該會注意到，就在第一幕前，序曲剛開始的時候，樂團逐漸降低的和弦，這一段柔和且富於色彩的旋律，與《托斯卡》（*Tosca*）中安傑羅第（Angelotti）的音樂非常相似。就這一點而言，普契尼是夠聰明的了。

EMI Classics (two CDs) 5 62630

Georges Prêtre (conductor), Orchestre de Paris; Gedda, de los Angeles, Mesplé, Soyer

EMI Classics (two CDs) 5 56820 2

Antonio Pappano (conductor), London Symphony Orchestra; Alagna, Gheorghiu, Hampson, Petibon

37. 奧立佛‧梅湘

（Olivier Messiaen）1908-1992
《艾西斯的聖方濟》
（*Saint Francois d'Assise*）

劇本：奧立佛‧梅湘（Olivier Messiaen）
首演：西元一九八三年十一月二十八日於巴黎歌劇院（Paris, Opéra）

　　梅湘唯一的歌劇《艾西斯的聖方濟》在二十世紀的作曲家與深刻的
天主教神祕主義中，是一部令人驚喜、生氣蓬勃、並且絕不輕易妥協的
作品。同時它的困難度之高令人沮喪。這部作品長達四小時，而樂團則
至少需要一百二十位演奏者，包括十位打擊樂器的樂手（其中五位負責
敲擊樂器，如木琴與馬林巴琴）、三位演出馬特諾音波琴（ondes martenot）
的樂手（需製造出科幻音樂中毛骨悚然的效果），然後再加上一百人的合
唱團。特別的是，梅湘故意不理會音樂戲劇的傳統，反而去創造一種改
變時間感的特殊形式，使得這齣歌劇給人的感覺比四小時還長。怪不得
自西元一九八三年於巴黎首演後，就極少再看到它的演出。至於第一次
在美國的演出則是在西元二○○二年，地點是舊金山歌劇院（San
Francisco Opera）。

　　極少作品膽敢走極端，偏偏這一齣就是。從《聖方濟》全劇中，可
以看到一位卓越的天才作曲家是如何無法遏制地表達自己獨特的想法。
每時每刻似乎都可以聽到梅湘在說：「我才不管世俗對歌劇的定義為

何，我寫的是我的靈魂與精神。」

揚棄以傳記方式敘述一位十三世紀的聖者，梅湘親自撰寫聖方濟內在心靈的旅程。我們看到聖方濟是如何談論他成為耶穌基督兄弟的絕對歡愉、把自己孤立在單人祈禱室中、以及強迫自己去親吻痲瘋病人以面對人類巨大的痛苦。他夢見好奇的天使，又對小鳥佈道，甚至失去對世俗的時間與空間的連結感。我們看到聖方濟祈求自己受傷，顯現有如耶穌基督身上的烙印，以戰勝自覺渺小的感受，直到最後天使引領他走向死亡，終於得到他長久以來渴望的完美歡愉。

沒有一部歌劇在音樂上的表現像這齣一樣。整個樂曲設定在緩慢的基調上，配合溫柔的抒情詩文，再加上經常是無伴奏的狀況，使得每個音節都好像是設計用來沉思的一般。然而作品本身卻經常重複著急劇變化的敲擊，連續迸發的鐺鐺聲，彷彿是巴里島人的木琴混合著尖銳的當代管絃樂曲。整齣作品就這樣在嚴厲與虛無的音樂之間游走，就像梅湘自己的形容，這部作品的性格是豐富的、光亮的、脫俗的，並且奇特地陶醉在強烈的和諧當中。對梅湘而言，心靈的領域就是如此讓人震驚而又迷惘的。

只有那些擁有傑出技巧的音樂家與歌唱家，確實被這齣歌劇所感動後，才能夠面對演出的嚴厲挑戰。指揮家肯特・長野（Kent Nagano）於西元一九九八年的薩爾茲堡音樂節（Salzburg Festival）當中指揮這齣歌劇，德國留聲（Deutsche Grammophon）則在現場錄音後當作里程碑一般地慎重發行。

梅湘是長野的導師，因此長野指揮時的投入程度可想而知。不過長野也帶進了身為加州嬰兒潮一員特有的敏感度，他一方面對節奏做出敏銳的詮釋，一方面又極力讓音樂的變化不至於失去對梅湘的尊敬。他汲取了哈雷管絃樂團（Halle Orchestra）充滿活力與豐富的演出以及荀白克

詩班（Arnold Schoenberg Choir）完整而令人喜悅的歌聲。演出的卡司也極為出色。次男中音荷西・范丹（José van Dam）的表演應該是這位演唱家生涯中的高峰之一；女高音唐・阿布蕭（Dawn Upshaw）帶來的天使則有著天堂般的光輝；男高音克力斯・梅力特（Chris Merrit）所飾演的雷波，先是嚴厲地斥責聖方濟後，而後又完全真情告白，其中的苦惱由他演來非常有說服力。梅湘其實對歌劇在二十世紀是否還有發展性是沒有把握的，然而矛盾的是，梅湘可能已經寫出二十世紀最偉大的歌劇作品之一而不自知了。

Deutsche Grammophon (four CDs) 445 176-2

Kent Nagano (conductor), Halle Orchestra, Arnold Schoenberg Choir; van Dam, Upshaw, Merritt

38. 克勞狄歐 · 蒙台威爾第
（Claudio Monteverdi）1567-1643
《奧菲歐》
（*Orfeo*）

劇本：亞歷山卓 · 史特利久（Alessandro Striggio）改編自歐達維歐 · 李努契尼
（Ottavio Rinuccini）的戲劇作品
首演：西元一六〇七年二月二十四日，曼圖亞（Mantua）公爵宮（Ducal Palace）

　　西元一五九〇年代末期，義大利（特別是佛羅倫斯〔Florence〕）的
作曲家、詩人、藝術人士，在研究古老的希臘悲劇時十分入迷，於是聚
集在一起，嘗試以當代的義大利表現形式創造出連續不斷的音樂戲劇，
這也是我們如今所熟知的歌劇之由來。當然，在此之前已經出現了音樂
戲劇，譬如表演會、田園劇（pastoral）、宗教劇（liturgical play）等等，
不過由佛羅倫斯的新古典創作家組成的這個新興團體想發展的是融合
式、而且情感更為濃烈的音樂戲劇類型。

　　在此方面具突破性的作品出現於一六〇〇年，即亞可波 · 貝里
（Jacopo Peri）的《尤莉蒂潔》（*Euridice*），劇本乃是由歐達維歐 · 李努契
尼所編寫。貝里當時所稱的 "drama per musica"（音樂劇）運用了 "stile
reappresentativo" [譯1] 這種編寫歌詞的新方式，其乃是讓朗誦式的聲樂歌
詞契合人類語言的音調曲線及節奏，隨之起伏，並自始至終由緩慢的旋

[譯1] 戲劇化表現風格。

律伴奏。隨著這種創新形式的出現，朗誦調（recitative）誕生了。

倘若貝里的《尤莉蒂潔》是首部真正的歌劇，那麼克勞狄歐‧蒙台威爾第於一六○七年譜寫的《奧菲歐》（*Orfeo*）便是首部偉大的歌劇、首部天才的作品。蒙台威爾第當時譜寫的聲樂牧歌（madrigal）與器樂重奏風格獨特，讓他聲名大噪，富有的曼圖亞公爵（Duke of Mantua）便在宮廷裡聘用了他。蒙台威爾第因而擁有充裕的人力可供調用，其中包括大型樂團、舞者、合唱歌手等等，《奧菲歐》就是蒙台威爾第為了曼圖亞宮廷的狂歡節而譜寫出來的。

貝里及早期的其他歌劇形式創作家所創造出來的朗誦調，讓蒙台威爾第受益匪淺，不過身為一位天生的戲劇人才，豐富的經驗讓他擁有敏銳的直覺，知曉新的這種朗誦風格在編寫對話、讓故事繼續往下發展以及表達劇中人物的內心思慮時，儘管成效斐然，篇幅過長時卻會顯得單調乏味。蒙台威爾第認為，歌劇最基本的條件是劇情的步調能夠打動人心、音樂力求多樣化；在譜寫牧歌時，他也體會出如何在音樂裡反映文字意象。蒙台威爾第善用了這些知識，並且融入了歌曲與舞蹈方面的學識以及對器樂風采的鑑賞力。用這般功力寫出的作品，既是宮廷式的表演，亦是深入人心、步調輕巧的音樂戲劇。

在譜寫這部受委託的作品時，當然得遵循一些協議，此劇因而先以活潑的管弦樂觸技曲（toccata）啟幕，演奏三次後，緊接著便不間斷地演奏旋律豐富、縈繞人心的開場白（prologue），開場白的結構是重複出現的低音聲部樂器所組成的樂曲變化，音樂神靈 "La Musica" 在此向觀眾——特別是向善心的公爵與其家族——致意，她並且向大家自我介紹，說自己是一種力量，不但能撫慰煩惱的心靈，也能從常人身上激發出熱情，即便是世上最冷酷無情的人也不例外。奧菲歐和尤莉蒂潔的神話，講述的正是奧菲歐以詩和音樂迷倒眾生的本領，而由於蒙台威爾第此劇

開啟了新的音樂藝術形式，因此故事本身就是種再貼切不過的隱喻。

　　第一幕與第二幕的前半段實際上屬於田園劇的類型，新婚的奧菲歐和尤莉蒂潔與仙女及牧羊人一同慶祝兩人的愛情。然而接下來信差席爾薇亞（Silvia）便帶來口訊，告訴奧菲歐尤莉蒂潔不幸的命運；在此景中，蒙台威爾第充分發揮了戲劇天份與心理洞察力。信差想把訊息告訴奧菲歐，可是才一提到尤莉蒂潔的名字，奧菲歐便陷入激昂的朗誦調裡，音樂也變得浮動不安。信差把音樂引回中心調好安撫住奧菲歐，接著就宣告了令人心痛的消息：尤莉蒂潔死了。奧菲歐只用了兩個音符唱出悲嘆：“Oime”（「哎呀」），這般輕描淡寫的安排，宛如神來之筆。然後信差緩緩道出可怖的詳情：毒蛇咬了尤莉蒂潔。奧菲歐大為震驚，渾身發軟，爾後漸漸轉為狂暴的憤怒，他誓言深入冥府，向冥王普魯托（Pluto）討回尤莉蒂潔。在第四幕裡，奧菲歐逮到機會用歌聲迷住普魯托；他所唱的詠嘆調一節比一節精緻而令人沉醉，充滿了不可思議的器樂效果。

　　關於《奧菲歐》起初的演出形式已有大量史料，不過今日的表演者仍舊得花不少功夫去猜測當時的演唱與器樂演奏風格究竟是什麼樣子。在演出《奧菲歐》時使用古樂器較為適切；此外，若能讓這齣戲劇作品深深打動今日的歌手與觀眾，我會更加激賞。就這一點而言，一九八五年由約翰・艾略特・賈第納（John Eliot Gardiner）指揮的阿奇夫（Archiv）錄製版本，可算得上令人滿意了。賈第納具備學術眼光，正是早期音樂運動所需要的先驅；在他的引領下，英國巴洛克獨奏家（English Baroque Soloist）的演奏情感充沛、輕快活潑，蒙台威爾第合唱團（Monteverdi Choir）的歌聲層次豐富。演出班底的表現非凡，值得引以自豪——我們在男高音安東尼・羅爾夫―強森（Anthony Rolfe-Johnson）身上見到一位優雅而熱情的奧菲歐，在女高音茱莉安・貝爾德（Julianne Baird）身上則

看到一位脆弱而嗓音甜美的尤莉蒂潔。次女高音安・蘇菲・馮・歐特（Anne Sofie von Otter）音色圓潤，飾演帶來不幸消息的苦惱信差，其詮釋引人注目。次男中音魏勒・懷特（Willard White）則是冥府裡令人不寒而慄的普魯托。

Archiv Produktion (two CDs) 419 250-2

John Eliot Gardiner (conductor), The Monteverdi Choir, The English Baroque Soloists; Rolfe Johnson, Baird, von Otter, Tomlinson, White

39. 克勞狄歐・蒙台威爾第

《波佩亞的加冕》
（*L'Incoronazione di Poppea*）

劇本：姜・法蘭契斯可・布塞內洛（Gian Francesco Busenello）
首演：西元一六四三年，威尼斯，聖喬凡尼與保羅歌劇院（Teatro S.S. Giovanni e Paolo）

　　克勞狄歐・蒙台威爾第的第一齣歌劇《奧菲歐》在西元一六〇七年完成，最後一齣歌劇《波佩亞的加冕》則是製作於一六四三年。在這段期間，他的生命、作曲生涯以及義大利歌劇的整體狀況，隨著時間飛逝而變化甚大。歌劇原本只是為了供君王欣賞而誕生的；當時《奧菲歐》只在曼圖亞公爵宮演出過，表演次數可能還不到三次。然而在一六三〇年代，一般大眾對歌劇越來越好奇，歌劇走進民間已經勢不可擋。義大利的第一間公立歌劇院於一六三七年在威尼斯啟用，只要有錢，誰都可以買票入場。從一六一三年起，蒙台威爾第便受聘於威尼斯的聖馬可教堂（Basilica of Saint Mark's），在那兒擔任樂長，這在義大利是聲望最為顯赫的音樂職位；他也在一六三二年開始擔任牧師一職，這麼做或許也是為了在年事漸高的同時，確保自己的財務狀況無虞。

　　民眾掏出錢後，他們的需求便對歌劇這種藝術形式起了很大的改變作用。歌劇的題材內容——無論歷史、神話或憑空杜撰的故事——都必須平易近人，甚至聳動煽情。劇院老闆開始煩惱利潤，雖然音樂名家的酬

金仍然非常豐厚，但歌劇創作者被迫把樂器、合唱者、舞者方面的需求減至最低。至於歌劇音樂得吸引一般觀眾，則是最基本的條件。

要符合上述要求，《波佩亞的加冕》的題材再理想不過了。姜・法蘭契斯可・布塞內洛的劇本令觀眾聚精會神，還在對話裡高明地運用了家鄉的方言。故事主軸是史上著名的尼祿大帝（Emperor Nero）與波佩亞之間的外遇戀情，而波佩亞的丈夫是貴為羅馬領主的奧梭（Otho），在劇中被稱為奧多內（Ottone）。尼祿的導師賽涅卡（Seneca）想勸他回到妻子奧黛薇亞（Ottavia）身邊，然而縱慾貪歡的波佩亞控制慾極強，她已下定決心要成為新皇后。歌劇揭幕時，被尼祿為了一己之私而派到立陶宛地區駐紮的奧多內回到了羅馬，獲悉妻子對自己不忠，既悲傷又憤怒，內心絕望無比。儘管在身出名門的奧黛薇亞（尼祿之妻）勸說下，奧多內決定殺了波佩亞，卻又沒那個膽子果敢地付諸行動。最後，當他終於扮成皇宮侍女，準備把波佩亞刺死時，卻被庇護波佩亞的邱比特（Cupid）阻擋了。賽涅卡自盡身亡，奧黛薇亞遭流放他方。在老百姓的歡慶聲中波佩亞接受了加冕，而歌劇的尾聲則是她與尼祿歌唱絕美而歡欣至極的愛情二重唱（duet）。

這齣歌劇的主旨是愛情能夠戰勝一切，即使這愛情根本無情而且違反道德嗎？就某個層面而言，《波佩亞的加冕》是以冷酷而諷刺的眼光來審視羅馬皇宮，當代的威尼斯人應會感到饒富趣味。再者，蒙台威爾第的觀眾也應當知道完整的故事情節，亦即尼祿最後謀殺了波佩亞。因此，我們應該從歷史脈絡來看這則愛情傳說，就像今日的觀眾在觀賞約翰・亞當斯（John Adams）的《尼克森在中國》（*Nixon in China*）時，對於尼克森後來是怎麼結束總統任期的一事了然於心一般。

蒙台威爾第在譜寫這部作品時已經快滿七十五歲，是他那種大師級的作曲家暨劇作家才有本事駕馭的感染力，使得這部作品這般生動鮮

明。總譜裡充滿了詠嘆調、重唱、對白，鮮活地從各個角度塑造出有血有肉的人物。舉例而言，在第二景裡旭日升起，觀眾見到整夜未眠的衛兵，他們再度一夜在波佩亞的宮殿外頭站崗放哨，而尼祿身處殿內，與波佩亞共享溫柔軟床。一個衛兵對夥伴說道，我們又能怎樣？畢竟邱比特保佑他倆在一起；另一人答道：「該死的愛神，該死的波佩亞、尼祿、羅馬和這爛透了的軍隊。我連短短一個小時的休息時間也沒有。」

劇裡的小角色都令人難忘，譬如皇后的侍從侍女瓦雷多（Valletto）和達蜜潔拉（Damigella），這對可愛的年輕人陷入愛河，為後來不計其數的歌劇情侶設下雛形，莫札特《喬凡尼君》（*Don Giovanni*）中的馬瑟多（Masetto）與采玲納（Zerlina）便是一例。奧黛薇亞這個角色雖然被唾棄，但是蒙台威爾第的妙筆卻讓她的音樂顯得優雅動人且高尚尊貴。不過由稍嫌老派的演員演唱奧黛薇亞的樂曲，容易讓觀眾對她那滿是委屈的情感流洩感到有些厭倦。

蒙台威爾第的歌劇總譜大都散佚無蹤，這齣歌劇的手稿同樣缺了幾個片段，只勉強有些器樂的部分流傳下來；而且蒙台威爾第當時顯然根據演出需要，插入自己或他人譜寫的器樂間奏曲。《波佩亞的加冕》當中某些回復段（ritornello）（管弦樂的反覆部分）便是只用數字低音的方式留存下來，而令人陶醉不已的最後一曲二重唱 "Pur ti miro"，原先也可能並不是由蒙台威爾第親筆譜寫的。

《波佩亞的加冕》把歷史在觀眾之間傳遞下去，更在現代人心中引發共鳴，所以我喜愛此劇甚於《奧菲歐》。也正因如此，我要再次推薦指揮家約翰・艾略特・賈第納（John Eliot Gardiner），他在一九九三年的倫敦現場表演由阿奇夫（Archiv）發行，當時他的表現真是出色。賈第納選擇器樂間奏曲的做法非常明智，而這些間奏曲裡，有些是由彼德・霍爾曼（Peter Holman）特地用蒙台威爾第的原始低音手法為這張唱片譜寫而成

的。雖然霍爾曼讓器樂維持適中的力道，不過賈第納運用了豐富多樣且變化多端的低音樂器（continuo instrument）來為朗誦調伴奏，其中包括魯特琴、吉他、維吉諾古鋼琴（virginals）、風琴和豎琴。英國巴洛克獨奏家（English Baroque Soloists）的演奏急速而輕快活潑，引人入勝；演出班底的表現始終非常傑出，其中的女高音修薇雅‧麥克奈兒（Sylvia McNair）是誘人的波佩亞，女高音達娜‧漢查德（Dana Hanchard）飾演狂暴的尼祿（這角色原本是寫給閹人歌手飾唱），次女高音安‧蘇菲‧馮‧歐特（Anne Sofie von Otter）是心痛而憤怒的奧黛薇亞，假聲男高音邁可‧強斯（Michael Chance）則是苦惱而唯唯諾諾的奧多內。義大利歌劇的發展，從早期的佛羅倫斯地方上的努力一直到蒙台威爾第的《波佩亞的加冕》，只花了短短四十年工夫，進展急速、強勁而充滿活力，除了爵士樂的最初發展期間之外，恐怕再無其它音樂發展時期可以比擬。

Archiv (three CDs) 447 088-2

Sir John Eliot Gardiner (conductor), The English Baroque Soloists; McNair, Hanchard, von Otter, Chance

莫札特歌劇：前言

　　為莫札特的歌劇作品做個初步的概述，讀者就能明白他為歌劇帶來了多麼出色的作曲工具。在編寫詠嘆調時，莫札特只需草擬文句的聲音設置與低音線，並在各處飾以一個韻律動機或一、兩個和弦。當然，他腦中也早已計劃好其他內容了：包括內在隱晦的和聲、管弦樂編曲等，都具有音樂上的複雜性。

　　其實，莫札特的工具得來不易，他可以說是有史以來受訓最良好的歌劇作曲家。他的父親列奧波德（Leopold）帶著全家離開家鄉薩爾茲堡，周遊奧地利與歐洲各地的理由之一，莫過於炫耀他這個既是天才鋼琴師又是器樂作曲家的神童兒子，以求找到一位皇室的贊助人。不過還有另一個目的，就是讓年輕的莫札特獲得各種法國歌劇、德國歌劇以及尤其是義大利歌劇風格的薰陶，再見識見識德國與英國的主流風格。莫札特在英國師事約翰‧克利斯提安‧巴哈（Johann Christian Bach），他是老巴哈（Johann Sebastian Bach）最小的兒子，從事當時看來奇特的文化活動，身為德國人的他竟成為高尚義大利歌劇的專家，將之提供給英國大眾。

　　九歲以前，莫札特就能即興創作義大利風格的朗誦調與詠嘆調，並引發相應的情緒狀態。一七七二年末，十六歲的莫札特特地探訪米蘭時獲得了榮耀，因為他的《露琪亞‧席拉》（Lucia Silla）在公爵宮上演成功。設想如果他就此獲得職位、留在米蘭的話，他的人生將會變得如何，這可是饒富興味的一件事；或許他會活到六十歲，寫出另一大堆義大利歌劇。然而，僱用列奧波德的薩爾茲堡大主教認為天才小莫札特也是他的僱員，因此召他回鄉。

廣泛的訓練或許可以解釋莫札特的技能與專業程度，但沒有一件事能解釋他對戲劇的直覺。他太過著迷於音樂，很難想像他心中還有空間給其他事情。他對歷史沒有興趣，對政治更是漠不關心，也不怕人恥笑；雖然他當時發生了法國大革命，但你研究他所有的信件，除了間接點到歐陸上的鉅變外，什麼也沒有。他對自然沒有感覺，對視覺藝術也興味索然。他在周遊歐洲各地時寫回家的家書裡，只會談到所有他聽到的，而不曾有他看到的。

研究顯示他只專注自己的事，甚至有點不文明，然而他的歌劇卻透露出對人性的神祕洞察。出於對傳統的尊敬，他並不打算改革歌劇。不過，在他探索各種喜、悲劇的戲劇風格後，他決定讓人物更加人性化，反而造成了改革的結果。如果《伊多梅尼歐》這部受惠於葛路克法式抒情悲劇的作品，是莫札特在莊嚴歌劇傳統中第一部真正的大師級作品，可說他這時找到了自己的精巧技法，能夠創造莊重、優雅而戲劇效果橫掃全場、勢不可擋的作品，同時譜出切中要害的曲調，省去不必要的技藝展示。在《費加洛婚禮》這部突破性的作品中，他證明向來被認為淺薄的詼諧歌劇，也可以是濃烈、廣闊的，在音樂上也可以是精巧複雜的；莫札特透過他的詼諧歌劇探討了階級衝突、社會道德以及兩性間的戰爭。接著，儘管《魔笛》保留了德國說唱劇的基本特質，含有口說對白，莫札特仍使這部天馬行空的童話故事變成了深刻的道德劇，同時飽含稀奇古怪的喜劇成份。

就像許多愛戲的人一樣，莫札特喜歡眾人合作的過程；對於自己創作中的作品，他喜歡等，等到演員選角完成了，他才能在腦中為特定的歌手作曲，或者像他父親說的，「為演員量身訂做戲服」，而他父親總認為這樣很輕率。想必莫札特跟史蒂芬·桑德翰（Stephen Sondheim）會很有話聊，因為兩人都喜歡同樣的工作方式。莫札特會很快回應演員的需求，

而不是與他們發生衝突。像《喬凡尼君》在布拉格首演後一年（一七八八年）於維也納上演時，演唱歐塔維歐先生（Don Ottavio）的男高音抱怨說華麗的詠嘆調 "Il mio Tesoro" 太難了——沒問題，莫札特馬上親切地用溫柔而抒情的 "Dalla sua pace" 取而代之。今天，演唱這個角色的男高音兩首都會唱，這是標準做法，導致後者被尷尬地插進全劇中不怎麼適合的地方。不過，當你可以聽到這麼驚人的音樂時，誰還在乎呢？

　　莫札特在他的時代可謂歌劇作曲家中的少數，因為他對這歌劇並沒有熱切的抱負，卻投身其中。一七八〇年代，為了尋找適合的主題，莫札特讀了大量的劇本，但無一滿意，之後就開始誘拐當時當紅的羅倫佐・達・彭特（Lorenzo da Ponte）一起工作。羅倫佐本來在義大利學習成為教士，但因觸犯通姦罪而被教會除名，一七八三年搬到維也納，並在帝國劇院獲得詩人的職位。雖然他與維也納的每一位重要作曲家合作過，但要不是他與莫札特合作了《費加洛婚禮》、《喬凡尼君》、《女人皆如此》，並使詼諧歌劇大放異彩，他可能會被遺忘得一乾二淨。然而，負債累累的情況迫使他在一八〇五年逃到美國避風頭，最後他在哥倫比亞大學成為義大利文學教授，並寫了一本淫穢猥褻的自傳，自比為當代的情聖卡薩諾瓦（Casanova）。

　　羅倫佐的劇本給了莫札特靈感，讓他想改造歌劇的重唱形式。先前在大部分的喜劇中，情節的推演與訊息的傳達都是靠朗誦調，詠嘆調與重唱只是用來總結情感。但是在莫札特的重唱裡，人物會互相侵越（通常還經過喬裝）、在窗戶或櫥櫃爬進爬出、落入困境、洩漏祕密、計劃復仇等等，同時音樂則繼續緩步推進，從三重奏不間斷地演變為四重奏、五重奏、六重奏，最後通常達到節奏越來越快的高潮，所有的人物齊聚舞台演出終章。

　　人們經常評論莫札特歌劇在旋律與和聲上的精巧，但是較少注意到他對節奏與舞蹈元素的創意運用，也因此我發現一九八三年《莫札特的

節奏表現》（*Rhythmic Gesture in Mozart*）一書相當重要。魏‧傑米森‧艾蘭布魯克（Wye Jamison Allanbrook）是位有洞見的音樂史家，在那本書中他分析了《費加洛婚禮》與《喬凡尼君》，證明事實上這些作品中每首詠嘆調與重唱是如何造成常見的舞蹈節拍，以引發觀眾的共鳴。艾蘭布魯克推想，莫札特甚至在定下特定詠嘆調的旋律與主調之前，就已經為它選好了節奏特質。事實上，莫札特有他的節奏與舞蹈語言，用以和聽眾產生關聯，正如當今的電影配樂作曲家可能引用搖擺樂（swing music）、藍調、狐步舞（fox-trot）或搖滾樂連復段（rock riff）來告訴觀眾某個人物或戲劇情境的特質。

艾蘭布魯克的討論先從《費加洛婚禮》第二幕的終章開始，伯爵夫人、費加洛、蘇珊娜剛剛勉強智取了伯爵，逃過他最新的計劃，並在短暫的時刻質問伯爵，請他停手放棄破壞蘇珊娜與他的僕從費加洛的姻緣。他們強烈而懇切的請求採取濃重的穆塞特－嘉禾舞曲（musette-gavotte）形式，這是一種與田園劇相關的舞曲，飽含自然秩序、鄉下的平靜、樸實真愛的田園美德。當然，今天許多看歌劇的人不會有這樣的共鳴。但是即使如此，這段音樂還是能給人深刻而強烈的感受；我就是如此。在我讀過艾蘭布魯克的研究之後，我才更深入領悟到原來是這麼回事。

再者，我們都知道莫札特是個靈活敏銳的舞蹈家，也為室內合奏團和管弦樂團寫了不少舞曲。事實上他真的靠這些作品賺了一些錢，不過主要還是出自對舞蹈的熱愛。因此，艾蘭布魯克的分析完全是有說服力的。

莫札特是史上唯一在器樂與歌劇兩方面都達到偉大巔峰的作曲家，不過他的許多器樂作品，尤其是鋼琴協奏曲，可以當作事實上的迷你歌劇來聆賞，因為它們具有戲劇性的換景效果、在獨奏與管弦樂之間的變換、個別樂器的沉思獨白以及無語的朗誦調。莫札特也是第一個在死後他的作品馬上榮登保留劇目，而且至今仍在其核心、歷久彌堅的歌劇作曲家。

40. 沃夫岡・阿瑪迪斯・莫札特

（Wolfgang Amadeus Mozart）1756-1791

《伊多梅尼歐》

（Idomeneo）

劇本：喬凡尼・巴蒂斯塔・瓦烈斯科（*Giovanni Battista Varesco*）
首演：西元一七八一年一月二十九日，慕尼黑行宮劇場（*Residenztheater*）

　　西元一七八〇年，慕尼黑的巴伐利亞宮廷委託莫札特譜寫一部大型莊嚴歌劇（opera seria），好在隔年年初的節慶期間上演；年輕的莫札特一向對自己的才華信心十足，但是在接受這份委託工作時，態度卻十分謙遜。當時他已經完成了十部舞台作品，然而那些作品所涉及的範疇較狹隘、內容也比較輕鬆，難以與這部委託作品相提並論，不過莫札特的企圖心卻正好獲得良機，他打算寫出一部讓觀眾讚嘆不已的歌劇，藉此爭取在慕尼黑的終身職位，如此一來，便終於可以逃離家鄉、逃離薩爾茲堡（Salzburg），畢竟他在那裡不過是個沒什麼地位的宮廷風琴師，得為傲慢專橫的大主教奏樂。

　　但是他先得改一改這份委託的劇本《伊多梅尼歐》，這是由喬凡尼・巴蒂斯塔・瓦烈斯科這位喋喋不休又十分傳統的義大利詩人根據七十年前的法國抒情悲劇改編而成的；從身分尊貴的伊多梅尼歐的故事裡，莫札特看到了浩瀚無盡的可能性。伊多梅尼歐是克里特（Crete）國王，從特洛伊戰爭返家歸來的海上遇到狂風暴雨，幾乎罹難；船隻被毀後，國

王在最後的掙扎中向海神涅普頓（Neptune）祈求並發誓，如果海神能讓他活命，他就會拿上岸後所見到的第一個生物獻祭給海神。暴風雨平靜下來，國王被海浪打上岸後，見到的第一個人正是伊達曼特（Idamante）——他的親生兒子。

莫札特來到慕尼黑後，便開始譜曲工作，並大幅重修劇本。由於瓦烈斯科當時住在薩爾茲堡，因此莫札特便把自己對於劇本的要求寫信告訴父親，再由父親轉告瓦烈斯科；從這些信的內容看起來，這位當時才二十四歲的作曲家已是一位見多識廣的戲劇專家，相當瞭解戲劇與調整速度的技巧。後來劇本歌詞皆依莫札特的詳細要求，刪改重修。

莫札特的音樂也顯示他相當瞭解義法莊嚴歌劇傳統裡的精華，且十分推崇葛路克（Gluck）提倡的改革內容；葛路克刪去了十八世紀莊嚴歌劇中過度充斥的音樂，改而推行樸素無華卻十分出色的古典風格，這種做法在當時可說是相當前衛的。

不過，在《伊多梅尼歐》劇裡，莫札特開創了更新的視野。總譜裡的和聲——特別是在戲劇朗誦調的片段裡——相當大膽，調配安排管弦樂時創意十足，戲劇結構更是前所未見，其中美妙的詠嘆調和重唱交疊成不斷飄揚的音樂，在在使得總譜顯得美妙非凡，既優美細緻、又高雅尊貴。

雖然《伊多梅尼歐》經常在歌劇院重演，卻始終是莫札特最受大眾忽略的圓熟作品，所幸現有多張

作曲家沃夫岡·阿瑪迪斯·莫札特

177

相當精采的錄製版本。在我撰寫本文時，全部版本裡最令人滿意的一張已經絕版，它是一九七〇年代初期，由指揮家柯林・戴維斯（Colin Davis）與英國廣播公司管弦樂團暨合唱團（BBC Symphony Orchestra and Chorus）合作，為飛利浦（Philips）錄製的第一張唱片。這場表演頗具權威性，由美國男高音喬治・席爾利（George Shirley）領銜與一群出色的班底共同演出；席爾利的聲樂表現雖然時好時壞，這兒的表現卻讓人印象深刻，歌聲獨具風格又充滿力道。在第二幕裡，悲不自勝的國王在氣勢磅礡、技巧高超的詠嘆調 "Four del Mar" 裡唱道：海浪雖猛烈狂暴，卻遠不及自己內心的翻騰，這兒的經過段（passagework）迅疾無比，席爾利在詮釋時處理得相當明快而巧妙。

你可不能錯過的一張唱片是科藝百代古典（EMI Classics）二〇〇一年的錄製版本，其中由查爾斯・馬克拉斯爵士（Sir Charles Mackerras）指揮蘇格蘭室內管弦樂團（Scottish Chamber Orchestra），還有一組優秀的劇團；馬克拉斯曾經廣泛研究早期音樂運動，也多虧了當初的研究工作，這場表演才得以迅速敏捷卻又清楚分明，教人精神大振。伊達曼特這個寫給閹人歌手飾唱的重要角色，在戴維斯指揮的版本裡是由男高音李蘭德・戴維茲（Ryland Davies）詮釋，在這張唱片裡則是由光芒四射的次女高音羅蘭・韓特・利勃松（Lorraine Hunt Lieberson）演唱，她是位造詣頂尖的藝術家。嗓音圓潤的女高音芭芭拉・芙瑞托莉（Barbara Frittoli）演活了衝動易怒的艾蕾特拉（Elettra）。在大膽的角色分派之下，伊多梅尼歐由英國男高音伊恩・博斯崔吉（Ian Bostridge）演唱，他在詮釋這個角色時，歌聲裡的抒情怡人悅耳、才智敏銳過人、態度堅定不撓，不過你應該會覺得由比較具有英雄氣概的嗓音來演唱 "Four del Mar"，將會更加完美。

在一九九四年德國留聲（Deutsche Grammophon）錄製的版本裡，普

拉西多·多明哥（Plácido Domingo）展露的正是英雄氣概，當時乃是由詹姆斯·李汶（James Levine）指揮大都會歌劇院（Metropolitan Opera）的管弦樂團與合唱團。李汶的表現一如往常，簡捷明快、細膩無比，適時釋放濃烈的情感，又別具獨特的洞察力。劇團眾星雲集，其中由賽西莉亞·芭托莉（Cecilia Bartoli）飾唱伊達曼特，海蒂·葛蘭特·墨非（Heidi Grant Murphy）飾演悲切的伊莉亞（Ilia），卡蘿·瓦涅斯（Carol Vaness）演出情緒反覆無常的艾蕾特拉——這位女高音的歌聲經常聽來尖銳刺耳，然而這張唱片裡的嗓音卻相當美妙。男中音湯瑪斯·漢普森（Thomas Hampson）則貼切地扮演了國王的親信阿巴斯（Arbace），儘管這是個男高音的角色。次男中音布萊恩·特菲爾（Bryn Terfel）則打趣地擔任一個小角色——從遠方傳來的神諭之聲。多明哥在詮釋伊多梅尼歐時，壯麗的歌聲帶有些許哀傷，並顯露出一種悲劇質地的宏偉莊嚴。

唉，可惜的是，由於多明哥的聲樂技巧不足以應付 "Four del Mar" 裡華麗花俏的急奏，因此他演唱的是這首詠嘆調簡化後的另一個替代版本；當初莫札特是為了在維也納投資的業餘演出而譜寫這個簡化版本的，他冀望藉此讓自己停滯不前的歌劇事業獲得新生。在歌劇院聆賞多明哥現場演唱替代版本，這種折衷的辦法還堪稱令人滿意，不過在聆聽錄製唱片時，可就令人大失所望了。

EMI Classics (three CDs) 5 57260 2

Sir Charles Mackerras (conductor), The Scottish Chamber Orchestra; Bostridge, Hunt Lieberson, Frittoli, Rolfe Johnson

Deutsche Grammophon (three CDs) 447 737-2

James Levine (conductor), Metropolitan Opera Orchestra and Chorus; Domingo, Bartoli, Vaness, Grant Murphy, Hampson, Terfel

41. 沃夫岡・阿瑪迪斯・莫札特

《後宮誘逃》
(*Die Entführung aus dem Serail*)

劇本：史蒂芬尼（Gottlieb Stephanie the Younger）採自布瑞茲納（Christoph Friedrich Bretzner）的劇本
首演：西元一七八二年七月十六日於維也納城堡劇院（Vienna, Burgtheater）

西元一七八二年，薩爾茲堡（Salzburg）大主教帶著大批的侍從及家僕，遠從薩爾茲堡到達維也納，就近照顧他年邁體衰的父親。而當時擔任大主教宮廷樂師的莫札特，也從更遠的奧格斯堡（Augsburg）遷移到維也納。莫札特在寫給他父親的信中提到，他發現維也納非常華麗動人，是對他「職業生涯最有幫助的地方」。當時年僅二十五歲的莫札特確信，他在維也納可以得到全新的發展與演出，爭取更多的作曲委託、賺取更多的佣金，更可以在此建立自主的職業地位。所以在當年的仲夏，莫札特的背叛使得他與大主教的關係正式決裂。儘管莫札特的父親因此感到萬分氣餒，但莫札特還是決定在維也納自尋出路。

莫札特一定是得到了上帝的眷顧，因為在他獲得自由之後不久，天上就掉下來一份佣金，城堡劇院希望他根據布瑞茲納的劇本《貝爾蒙特與康絲坦采》（*Belmont und Constanze*），編寫一部三幕歌劇，計畫在俄羅斯大公爵訪問維也納時盛大上演。

以母語來為受歡迎的劇院創作具有口說對白的喜歌劇，莫札特對此

事業前景非常興奮。雖然他大致上對劇本感到滿意，但他還是一如往常會做修改與改進。史蒂芬尼是劇院經理，同時也是莫札特佣金的來源，幫著莫札特一起編修劇本的內容。

　　儘管當時大公爵的行程延誤，然而該劇已經完成編曲的幾個部分卻受到史蒂芬尼與歌手們的極度喜愛。該劇顯然未演先轟動，預訂次年就要上演。該劇後來定名為《後宮誘逃》，首演當年可說是盛況空前、聲名遠播，聞名到奧地利之外。三年內，華沙、波昂、法蘭克福、萊比錫及其他城市都陸續上演該劇，轟動程度屢創紀錄。

　　從古至今，一直有人批評莫札特在這部輕薄短小的喜歌劇中，將太多的比重揮霍在豐富歌劇的音樂性上。在這部歌劇中，一位充滿熱情的西班牙貴族青年貝爾蒙特，前往洋溢著異國風采的土耳其帕夏（Pasha）皇宮，企圖營救他的未婚妻康絲坦采。康絲坦采當時是在航海中遭海盜襲擊而俘虜，並且連同她那美如天仙的女僕布隆德（Blonde）被賣到帕夏皇宮，帕夏國王於是迷戀上康絲坦采。因此，康絲坦采在第二幕唱出了「即使面對桎梏枷鎖，我依然堅貞不移」（"Martern aller Arten"）。在這首詠嘆調中，這位遭受脅迫的年輕女子堅定地宣告，她寧願接受任何痛苦與折磨，也不會背叛她的貝爾蒙特而屈從帕夏。這首長達九分鐘之久的詠嘆調，以冗長的管絃樂導引，並以長笛、雙簧管、小提琴及大提琴協奏，人聲部分則以充滿活力且華麗的花腔奔馳，聽起來像是一首炫技之作及大協奏曲的混合體。莫札特雖然把康絲坦采塑造成刻意賣弄花腔技巧的角色，卻也賦予這個女高音令人咋舌的超高難度，使得這個角色著實添加了熱鬧的元素，並讓觀眾看得津津有味。

　　莫札特當然知道自己在做什麼。他了解若要製造喜劇效果，演員的演技必須非常直接而誇張，並且要入木三分，才能忠實表達戲劇角色，而莫札特的音樂正好是這種喜劇的典範。這部歌劇從渾沌曖昧的序曲開

始，接著在熱鬧歡騰的快板中，呈現土耳其風的進行曲式，並運用許多鼓聲陪襯。接著這個C大調的樂段，突然轉換成躊躇、蹣跚及憂傷的三拍中板曲調，最後序曲仍以快板結束。當舞台上的布幕升起時，觀眾第一眼就看到貝爾蒙特，他剛剛到達帕夏皇宮，企圖營救他的康斯坦采，在管絃樂聲中緩緩唱出一首溫柔且感人至極的曲調。貝爾蒙特雖然以堅定無比的信心唱著，但在他的歌聲中我們似乎也隱約聽出一些猜忌。

　　我寧願看到該劇的表演是出自尊重豐富的音樂性與極深層的角色詮釋，而非單純營造笑點。卡爾・貝姆（Karl Böhm）於西元一九七四年指揮德勒斯登歌劇院管絃樂團（Staatskapelle Dresden Orchestra）的該劇演出，在淺薄與複雜之間、在活力蓬勃與內省收斂之間，掌握得恰到好處。與貝姆搭配合作的演出者，都是超強卡司：愛琳・奧格（Arleen Auger）飾演康絲坦采；蕾莉・葛莉絲德（Reri Grist）飾演布隆德；彼得・史萊亞（Peter Schreier）擔任貝爾蒙特；特別值得推薦的是受人喜愛、糊裡糊塗的歐斯明（Osmin），由當時火紅的德國男低音科特・莫爾（Kurt Moll）擔綱。不過令人不解的是，為何在這個錄音版本當中，口說對白部分是由另一組演員來幫這些歌手演出，不過為了要使錄音版本更簡潔，大部分對話均已經刪除。

　　另外有一個非常優秀的版本，是德國留聲（Deutsche Grammophon）的原音系列。這個版本是由匈牙利指揮家佛倫克・弗利塞（Ferenc Fricsay）帶領柏林RIAS管弦樂團於西元一九五四年錄製的，相當具有里程碑意義。他將管絃樂團的力度減低，並採用較輕快的速度，使戲劇脈絡的透明度十足。在角色安排上則充滿了日耳曼色彩：由瑪麗亞・史塔德（Maria Stader）飾演康絲坦采；瑞塔・史特萊希（Rita Streich）飾演布隆德；約瑟夫・哥倫德（Josef Greindl）飾演歐斯明，特別令人讚嘆的是貝

爾蒙特這個優雅無比的角色竟請到了偉大的瑞士男高音恩斯特·赫夫利格（Ernst Haefliger）大力助陣演出。

Deutsche Grammophon (two CDs) 429 868-2

Karl Böhm (conductor), Staatskapelle Dresden Orchestra; Auger, Grist, Schreier, Moll

Deutsche Grammophon (two CDs) 289 457 730-2

Ferenc Fricsay (conductor), Berlin RIAS Symphony Orchestra; Stader, Streich, Haefliger, Greindl

42. 沃夫岡・阿瑪迪斯・莫札特

《費加洛婚禮》
(*Le Nozze di Figaro*)

劇本：羅倫佐・達・彭特（Lorenzo da Ponte）著，根據皮耶——奧古斯丁・卡隆・包瑪榭（Pierre- Augustin Caron de Beaumarchais）所作之喜劇
首演：西元一七八六年五月一日，維也納城堡劇院（Burgtheater）

　　《費加洛婚禮》是法國宮廷詩人包瑪榭費時二十餘年所寫的三部曲喜劇中，其中第二部曲的歌劇版。作家喬凡尼・派謝羅（Giovanni Paisiello）早在西元一七八三年於維也納演出首部曲的歌劇版：《塞維利亞理髮師》（*Le Barbier de Seville*），獲得空前的熱烈迴響。在首部曲改編的歌劇裡，主角費加洛不僅是一位理髮師，同時也精於斡旋。他巧遇了年輕有為的伯爵阿瑪維瓦（Almaviva），並且擔任他的短期僕人。他的主人喬裝成一位窮學生，並對著美麗的蘿希娜（Rosina）唱著小夜曲。蘿希娜被巴托羅醫生（Dr. Bartolo）監護，而腦滿腸肥的巴托羅醫生想娶羅希娜為妻。費加洛智取巴托羅醫生並為伯爵贏得蘿希娜的芳心。

　　時空轉換到二部曲，過了幾年，伯爵對於與蘿希娜（也就是《費加洛婚禮》中的阿瑪維瓦伯爵夫人）的婚姻，感到食之無味。費加洛的角色變成伯爵的男僕，與美麗的蘇珊娜（Susanna），即伯爵夫人的女僕，訂有婚約。但是喜歡拈花惹草的伯爵，對蘇珊娜垂涎三尺，並且想盡辦法引誘她。同時，巴托羅醫生不甘於老是被愚弄，於是決心報復。

　　莫札特突發奇想，搭著派謝羅的喜劇大受歡迎的順風車，於西元一七八四年將二部曲改寫為歌劇，並想在巴黎演出。當時，來自平民階級一股不可抑遏的民怨，隨時可能爆發法國大革命，使得統治階級對於這齣機智僕人計戲腐敗貴族的戲碼，顯得投鼠忌器。可想而知，隨後這齣戲在維也納也被禁演。因此達‧彭特與莫札特必須掩飾反抗意識以爭取演出的許可。

　　只要是明眼人都可以看出莫札特在本劇的音樂中使用的語法，潛藏著他對統治階級的反抗意識。例如，當費加洛發現伯爵仍然繼續強迫蘇珊娜屈服於他的淫威時，這位僕人譴責了伯爵——若沒有繼承的財富與世襲的階級，他怎麼會有這樣的地位與權力。費加洛以尖刻的獨白吟唱著：「你上輩子修了什麼福，可以得到這樣多的好處」，「你只是生來惹麻煩的，你什麼都不是」。

　　在歌劇中相同的橋段裡，費加洛在第一幕唱出〈當主人跳舞時〉（Se vuol ballare）的詠嘆調，換成白話文說，就是：「伯爵先生，你想跳舞嗎？好啊！但是你必須照著我的節奏來跳。」莫札特本來可以在費加洛身上展露報復的強烈憤怒。然而這首詠嘆調卻是一首冷靜、有禮，但有稜有角的小步舞曲。費加洛彈奏吉他的聲音，以小提琴的撥奏來暗示，但持續的法國號卻流露出費加洛具有諷刺意味的挑釁。費加洛以儀態高貴的小步舞曲來傳達他對伯爵的藐視，在在證明這齣歌劇在音樂語法上的豐富性。

　　莫札特對於減弱這齣歌劇的政治意涵，其實並不特別在意。吸引莫札特將這齣戲劇改寫為歌劇的地方，其實是劇中人物浪漫交織的羅曼蒂克關係。在錯綜複雜的第一幕當中，我們看到陰險的伯爵癡情放縱，千方百計想引誘蘇珊娜上床，但我們從他嘴巴聽到的，卻都是關於他妻子的一切。第二幕，莫札特以極具感染力的戲劇性筆觸，描繪伯爵夫人獨

坐於房間內，感嘆著丈夫的喜新厭舊，憂傷地唱出蝕刻人心的詠嘆調，怨訴著〈求愛神給我安慰〉（Porgi amor）。與伯爵夫人成為閨中密友的蘇珊娜，她的類型讓我們立刻聯想到蘿西娜（《塞維利亞理髮師》）。然而在第三幕中，這兩位女士串謀互換身分，以揭發伯爵的不忠，並證實費加洛對於蘇珊娜的猜忌毫無根據。此時，伯爵夫人唱出著名的詠嘆調〈昔日的愛情何在〉（Dove sono），訴說著一個糟糠妻的悲傷以及挽救婚姻的企圖。

第四幕，在誘陷計畫開始進行前，雖然新婚，但是還來不及洞房的蘇珊娜，唱著〈親愛的，別遲疑〉（Deh vieni, non tardar），一首充滿迷惑的簡單朗誦調以及極富心理矛盾糾結的詠嘆調。蘇珊娜深知費加洛在暗地裡監視她；她也知道費加洛誤以為她在新婚之夜等待的人是伯爵。蘇珊娜氣憤傷心，但是她仍然深愛著她那個笨老公，她故意唱出一首曖昧且充滿暗示的小夜曲，大意是，「夠了吧！停止你所有的計謀，來我身邊。親愛的，我已經準備好了」。她給費加洛好好上了一課，並邀請他一起度過幸福的初夜。

包瑪榭的喜劇在當時不僅被評為政治不正確，而且被認為是傷風敗德的。正因如此，莫札特與達・彭特不得不刪除關於伯爵夫人與年輕侍從凱魯畢諾（Cherubino）之間的一些具有性暗示的橋段。在包瑪榭的喜劇中，伯爵夫人並非單純天真的角色，事實上，在該喜劇的第三部曲中，我們可以發現，伯爵夫人竟然懷了凱魯畢諾的孩子。莫札特筆下的凱魯畢諾是一位正值青春期的青少年（由次女高音反串），特別迷戀年紀稍長的異性。

然而，對於任何一場費加洛婚禮的演出來說，在柔和音樂的表象下，觸及情慾暗流以及階級仇恨這兩大戲劇元素是必須而且重要的。這齣歌劇有許多很好的錄音版本，但是維也納愛樂交響樂團的兩個錄音版

本，將這齣歌劇多層次的豐富性格處理得淋漓盡致。艾瑞希·克萊伯（Erich Kleiber）於西元一九五五年指揮的錄音版本，見於迪卡（Decca）的傳奇再現系列，時至今日，這個版本仍然是個傳奇。老克萊伯以指揮莫札特作品著稱，整個交響樂團的演出節奏均勻，音色優雅且明亮。卡司陣容也是典範，由抒情女高音希爾德·葵登（Hilde Gueden）飾演蘇珊娜，渾厚內斂的男低音伽薩雷·西葉比（Cesare Siepi）飾演費加洛，女高音麗莎·戴拉·卡薩（Lisa della Casa）飾演伯爵夫人，伯爵則由音色粗獷的次男中音阿弗瑞德·波爾（Alfred Poell）擔綱，音色清澈明亮的蘇珊·丹蔻（Suzanne Danco）飾演凱魯畢諾。

年代近一點的版本，推薦聽聽德國留聲（Deutsche Grammophon）西元一九九四年的版本，由克勞迪歐·阿巴多（Claudio Abbado）指揮，這是一個超棒的版本。大部分的樂段都以比較明快的速度處理，阿巴多指揮維也納愛樂交響樂團，表達出的樂念準確有力，兼具柔和婉約。整體而言，流露出完美的輕盈與自然。演出者路奇歐·加羅（Lucio Gallo）以及修薇雅·麥克奈兒（Sylvia McNair）分飾費加洛與蘇珊娜。波·史柯福斯（Bo Skovhus）飾演伯爵，綺蘿·史都德（Cheryl Studer）則飾演具有皇室氣質且富有同情心的伯爵夫人。賽西莉雅·芭托莉為凱魯畢諾這個角色注入了品味高尚的音樂性及靈性。

Decca (three CDs) 289 466 369-2

Erich Kleiber (conductor), Vienna Philharmonic; Gueden, Siepi, Poell, della Casa, Danco

Deutsche Grammophon (three CDs) 445 903-2

Claudio Abbado (conductor), Vienna Philharmonic; Skovhus, Studer, McNair, Gallo, Bartoli

43. 沃夫岡‧阿瑪迪斯‧莫札特

《喬凡尼君》
(*Don Giovanni*)

劇本：羅倫佐‧達‧彭特改編自喬凡尼‧伯塔第（Giovanni Bertati）的歌劇
首演：西元一七八七年十月二十九日於布拉格國家劇院

　　近來劇院經理們在製作《喬凡尼君》這齣歌劇時，都會特別著墨於
這個歌劇故事本身的陰暗面，以及主要角色的邪惡性格，而這樣的製作
手法，似乎逐漸蔚為風潮。畢竟，這部歌劇是從一個強暴的企圖，緊接
著謀殺被強暴者的老父親開始的。製作經理們由於不想把喬凡尼君這個
瀟灑的王公貴族角色，描繪得像淫蕩縱慾的唐璜（Don Juan），於是紛紛
轉而加重這個角色的邪惡面。西元二〇〇二年為薩爾茲堡節慶所製作的
這部歌劇，承襲這樣的製作風格，被喬凡尼君在淫慾驅使下所玷汙的女
子，衣衫襤褸，雙眼無神，衣服沾滿血漬，像鬼魂一般徘徊在舞台後
方。這樣的製作手法，把這齣歌劇較輕鬆的元素處理得像黑色喜劇中最
邪惡的部分。如果你在現場觀賞這樣的歌劇，一不小心噗嗤噗嗤地笑出
聲音，你一定會被旁邊的人翻白眼，讓你覺得自己很有罪惡感。

　　製作經理們用這種手法處理《喬凡尼君》這齣歌劇，稱之為「詼諧
劇」（drama giocoso）或滑稽劇，並將它列為標題，還會認為自己對此劇
大有功勞。這種普遍的處理態度隱藏在無可言喻的詭異表演背後，似乎
透露了一種訊息：莫札特跟達‧彭特根本就沒有抓住他們寫的歌劇背後

人性危險及陰暗面的寓意，那就讓我來告訴你們吧！

事實上，我認為莫札特跟達‧彭特當然知道他們在做什麼，而隱藏在這部歌劇裡的東西，是大膽而隱晦的。喬凡尼君著實是個惡魔，但是，他是個很迷人的惡魔。他也是富有、具威脅性的，而他的訴求則是恣意的非道德。他引誘高貴美麗的安娜小姐（Donna Anna），而她已經滿足於與未婚夫歐塔維歐先生（Don Ottavio）的婚約了，可見其企圖是何等殘酷。然而同時我們也可以看到安娜可笑的高傲與歐塔維歐僵化得可笑的正直個性。我們也發現愛爾維拉（Donna Elvira）這個女子，根本就已經與喬凡尼君有過曖昧關係，而自認是他的老婆，在整部歌劇中，追著喬凡尼君到處跑，滿懷欲望，徒呼負負，斥責著他的背叛，幾近瘋狂似的連續以花腔詠嘆調串場。然而劇情設計上，她是個既可憐又可笑的角色。另一方面，如果我們稍微留意一下劇中所謂的「名單詠嘆調」（Catalog Aria），可以發現在喬凡尼君身邊的僕人雷波雷諾（Leporello）揭露出來的所謂主人的戰績中，有一些很令人不齒的資料。例如，喬凡尼君有時候之所以會去「釣」一些老太婆的原因，竟然只是變態地為了增加他的名單人數。如果你聽到這個「名單詠嘆調」還不覺荒唐可笑，那這齣歌劇就白演了。

維吉爾‧湯姆森（Virgil Thomson）於西元一九四〇年為紐約先驅論壇報（*New York Herald Tribune*）所寫的一篇文章中，將這部歌劇驚人的隱晦做了一個言簡意賅的註腳：「《喬凡尼君》這部歌劇是世界上最風趣的表演之一，也是最令人震驚的。全劇的精神是關於愛情，但卻嘲笑愛情的完美。它是世界上最偉大的歌劇，也是世界上最偉大的反諷歌劇。他消遣了人性的道德面，如此感動及觸動人性，以致於如果這部歌劇沒有誕生，道德將會蕩然無存。」

基於這些理由，我寧願處理《喬凡尼君》這部歌劇的演出方式是幽

默中帶有陰森，並且是靈活流暢的。聽過很多錄音版本之後，我還是覺得我所擁有的第一張唱片是最好的：西元一九五五年擅長於莫札特作品的約瑟·克利普斯（Josef Krips）指揮維也納愛樂交響樂團，並由無人比擬的男低音伽薩雷·西葉比（Cesare Siepi）領軍飾演喬凡尼君，音質細緻的麗莎·戴拉·卡薩（Lisa della Casa）飾演安娜小姐。蘇珊·丹蔻（Suzanne Danco）飾演的愛爾維拉小姐令人印象深刻。而希爾德·葵登（Hilde Gueden）則想當然耳是扮演夢幻的采玲納（Zerlina）的最佳人選。安東·德墨塔（Anton Dermota）飾演優雅的歐塔維歐，詼諧男低音費南多·柯雷納（Fernando Corena）則扮演討喜而糊塗的雷波雷諾。迪卡（Decca）在它的傳奇系列重新發行這張錄音。如果你找不到這張錄音的話，可以試試西元一九九八年德國留聲（DG）由阿巴多指揮歐洲室內管絃樂團（Chamber Orchestra of Europe）的版本。阿巴多的詮釋，結合了學院派的理性與貼近趨勢的敏銳度。管絃樂團的表現柔軟靈活而且層次清晰。次男中音賽門·金利賽德（Simon Keenlyside）飾演喬凡尼君，次男中音布萊恩·特菲爾（Bryn Terfel）飾演雷波雷諾，是一位後起之秀。索耶·伊索柯絲基（Soile Isokoski）及卡蜜拉·芮米琪歐（Carmela Remigio）分別飾演愛爾維拉與安娜，其餘卡司也都很強。但是總體來看，阿巴多的表現特別搶眼。

Decca (three CDs) 466389; Legends series（傳奇系列）

Josef Krips (conductor), Vienna Philharmonic; Siepi, della Casa, Danco, Gueden, Dermota, Corena

Deutsche Grammophon (three CDs) 457 601-2

Claudio Abbado (conductor), The Chamber Orchestra of Europe; Keenlyside, Terfel, Isokoski, Remigio, Heilmann

44. 沃夫岡・阿瑪迪斯・莫札特
《女人皆如此》
(*Così fan tutte*)

劇本：羅倫佐・達・彭特
首演：西元一九七〇年一月二十六日於維也納城堡劇院（Vienna, Burgtheater）

　　如同我在前面的莫札特導論中所提及的，如果說《喬凡尼君》的演出總是太過嚴肅，那《女人皆如此》又顯得太不正經。劇中的各種計謀可以說是很殘酷，卻又令人感覺窮極無聊。阿方索（Alfonso），一位憤世嫉俗的光棍老學究，總是在他的兩位軍官朋友古格列莫（Guglielmo）與費蘭多（Ferrando）大嗣吹擂自己對女友無懈可擊的忠誠時，對他們譏諷挖苦。他認定女人都是善變的，所以阿方索跟他的兩位軍官朋友設了一個賭局：這兩位年輕軍官先佯稱他們應召入伍打仗，然後喬裝成陌生男子出現，設法勾引對方的未婚妻。這兩個年輕人接受了這個賭局，而兩位未婚妻則是傷心欲絕。

　　在莫札特那個時代，《女人皆如此》這部歌劇被評論為道德淪喪，一點也不像莫札特的作品。但在這部歌劇膚淺的外表下，卻潛藏著一種怪異的曖昧關係以及紛擾的暗流。二位未婚妻毫無抵抗能力，迅速鍾情陌生人而琵琶別抱，不但非常荒謬，尤其兩位男主角還是喬裝成阿爾巴尼亞人或類似的外國人，則更加令人感覺荒謬與不解。至於這兩位年輕

人操縱、引誘他們的未婚妻背叛而感到罪惡一事，則似乎無關緊要。

　　然而，當夜幕低垂，這兩個決心一賭的男人，卻在這場換妻遊戲當中，玩得很起勁。劇中並強烈暗示，這二個男人事實上已經跟對方的未婚妻發生了性關係，儘管這個情節並未在舞台上演出來。相反地，在《喬凡尼君》這部歌劇中，儘管有著反覆的曖昧企圖出現，但沒有一次引誘是成功的。

　　在本劇中，費歐迪莉姬（Fiordiligi）與朵拉貝拉（Dorabella）是一對姐妹，她們被許多評論家認為是在影射韋伯（Weber）家的兩姐妹：阿洛伊希亞（Aloysia）與康絲坦采（Constanze）。莫札特在曼海姆（Mannheim）結識她們，而莫札特對阿洛伊希亞一見傾心。但當時（西元一七八一年）阿洛伊希亞已經是有婦之夫了，於是莫札特轉而愛慕康絲坦采。在韋伯太太催促之下，他們不顧莫札特父親的強烈反對，迅速締結連理。

　　對我而言，雖然在這部作品深層有著召喚韋氏姐妹的意義，但是難道莫札特是在暗示男人選擇老婆都是出於一種衝動下的武斷決定？在莫札特短暫如流星的生命裡，他滿腦子只有音樂。阿洛伊希亞、康絲坦采，從某種程度上說有何不同呢？而這只是《女人皆如此》這部歌劇探討的擾人問題之一而已。

　　莫札特的音樂在這部歌劇的情節中充分展現曖昧詭譎的氣氛。在第一幕的五重唱裡，當費蘭多與古格列莫來到因未婚夫被徵召入伍而感到極度憂傷的一對姊妹家中時，管絃樂團以四拍子進行，兩個年輕人佯裝沮喪，以猶豫的音調，斷斷續續唱著從軍計畫。而二位幾乎要崩潰的姊妹，仍然存著一絲希望，以極優美的歌聲，勾勒出婉轉縈繞的音樂線條。阿方索則在後面得意地笑著，但一方面又在盤算，如果他們四個年輕人再這樣纏綿不捨，那麼這場賭局他一定會輸掉。看到這裡，觀眾一

定會為他們的愚蠢行為覺得好笑。但是當音樂急轉直下，逐漸變成強烈緊繃時，你會突然不知道要如何看待這種感覺。一則極其可笑，一則又毛骨悚然。

由二姊妹與阿方索在兩位年輕軍官即將出發時所唱的三重唱〈微風輕吹〉（Soave sia il vento），是一首備受推崇的樂段，但是我寧可在我的葬禮上聽到這首曲子。甚至在費歐迪莉姬堅決向那兩個喬裝的阿爾巴尼亞人宣稱她的忠誠，任憑海枯石爛也不會變節時所唱的詠嘆調〈堅如磐石〉（Come scoglio），也依然出現令人不安的曖昧詭譎。這首曲子戲劇化地在高低音之間來回跳躍；華麗的音樂線條，其實已經逼近大型歌劇詠嘆調的規模。然而它的宏偉壯麗著實激動人心。同時它也是一首對於瀕臨崩潰邊緣的女人刻劃極深的樂曲。

《女人皆如此》一劇清風和煦的喜劇形式及其所引發的心理共鳴，在演員與導演極力的詮釋下，達到無與倫比的超凡境界。卡爾·貝姆（Karl Böhm）所指揮的經典錄音，搭配伊莉莎白·史瓦茲柯芙（Elisabeth Schwarzkopf）、克莉絲塔·露德薇希（Christa Ludwig）、阿佛雷多·克勞斯（Alfredo Kraus）以及朱賽佩·塔第（Giuseppe Taddei）等超強卡司的完美演出，是我一直以來最為推崇的版本。但是我在這裡要推薦另一個版本，西元一九九四年由蕭提爵士指揮歐洲室內管絃樂團（the Chamber Orchestra of Europe）的演出。演員陣容十分堅強：音色明艷四射的芮妮·佛萊明（Renée Fleming）飾演費歐迪莉姬，次女高音安·蘇菲·馮·歐特（Anne Sofie von Otter）擔任溫柔婉約的朵拉貝拉。抒情男高音法蘭克·羅帕多（Frank Lopardo）則是飾演費蘭多的不二人選。音色淳厚且極具爆發力的男中音歐拉夫·貝爾（Olaf Bär）則是古格列莫。然而最吸引眾人目光的還是蕭提爵士，他所指揮的《女人皆如此》具有一種很特別的親和力。在這個位於倫敦皇家慶典大會堂（Royal Festival Hall in

London）所錄製的版本，在錄製當時蕭提已經高齡八十一歲，展現了他對於早期音樂的睿智理解與詮釋方法。在與這樂壇數一數二的樂團合作無間之下，蕭提的演出流暢、抒情且引人入勝。

　　同時，因為出於好奇，我對於西元一九五二年大都會歌劇院英文版的演出，也有一份特別的評價。理查・塔克（Richard Tucker）飾費蘭多、法蘭克・葛瑞拉（Frank Guarrera）飾古格列莫、蘿貝塔・彼德絲（Roberta Peters）飾德絲比娜、布蘭琪・德朋（Blanche Thebom）飾朵拉貝拉；而其中表現最突出的則是莫札特式女高音艾蓮諾・史蒂芭（Eleanor Steber）——飾費歐迪莉姬。費利茲・史帝瑞（Fritz Stiedry）的指揮則充滿了生動活潑的氣息。然而美中不足的是，這個演出刪除了部分橋段。但是以簡潔的英語來演出，卻令人感到異常興奮與親切。在西元一九五二年那個時代，《女人皆如此》的演出非常罕見，極其稀有。這個錄音版本卻詳實地捕捉了大都會歌劇院令人驚豔的製作品質。

Decca (three CDs) 444 174-2

Sir Georg Solti (conductor), The Chamber Orchestra of Europe; Fleming, von Otter, Lopardo, Bär, Scarabelli, Pertusi

Sony Classical Masterworks Heritage Opera series (two CDs) MH2K 60652

Fritz Stiedry (conductor), The Metropolitan Opera Orchestra and Choir; Steber, Thebom, Peters, Tucker, Guarrera, Alvary

45. 沃夫岡・阿瑪迪斯・莫札特

《魔笛》

(*Die Zauberflöte*)

劇本：艾曼紐・席卡內德（Emanuel Schikaneder）
首演：西元一七九一年九月三十日於維也納之維登歌劇院（Theater auf der Wieden）

　　如果可以讓我穿梭時光，回到那個時代，出席聆賞任何歌劇戲碼的首演，我想我一定會選擇西元一七九一年九月三十日《魔笛》的維也納首演之夜。無庸置疑的，我也非常希望去觀賞威爾第的《奧賽羅》（*Otello*）於西元一八八七年在米蘭的首演，或者是華格納的《崔斯坦與伊索德》（*Tristan und Isolde*）於西元一八六五年在慕尼黑的首演，或其他任何一個劇碼的第一場演出。我可以想像那些首演之夜的熱烈盛況。但是我翻遍了所有描述魔笛這齣歌劇首演情節的文獻，卻始終無法在腦海中勾勒出一個清楚的輪廓。那個時候位在維也納郊區的維登歌劇院究竟是個什麼樣的場地？這齣歌劇的製作型態究竟吸引了哪些類型的觀眾？

　　雖然御用作曲家與貴族們經常定期出現在這座歌劇院，但本質上這座歌劇院根本就是一座平民化的歌劇院，經常上演仰賴舞臺機械裝置以及盡可能使用各式新奇特效的低俗喜劇。《魔笛》正是一齣為這座劇院量身訂做的說唱劇（Singspiel）。怎麼不是呢？寫作這齣歌劇劇本的人，正是演員兼歌手的艾曼紐・席卡內德（Emanuel Schikaneder）。他是這座

歌劇院的經理,而帕帕吉諾(Papageno)這個喜劇角色,正是他寫給自己來演的。荒誕無稽的劇情配上有點埃及風格的服飾,劇本沒有指明故事發生的時間地點,提供了一個充分發揮想像,使舞台佈景奇異而壯闊的有利條件。巨蟒被三個侍女殺死,她們的主人正是從天而降、謎樣的夜后(Queen of the Night)。劇中的英雄角色是年輕的塔米諾(Tamino)王子,他允諾夜后去尋找遭誘逃的女兒帕米娜(Pamina),一路上由三個仙童指引,並且獲贈可以馴服群獸的魔笛。為了要營造出塔米諾與帕米娜必須忍受水火試煉的顫慄氣氛,舞台工藝必須非常具有創意。而為夜后工作,鳥樣造型、憨厚粗壯的捕鳥人帕帕吉諾,則是個表演誇張、取悅大眾的角色。

然而,莫札特與席卡內德兩個共濟會(Freemason)的成員,也為魔笛這齣歌劇中宗教儀式的神祕性,注入了寓意深遠的博愛精神。雖然這齣歌劇充斥著鬧劇式的低俗幽默,但是其間的崇高性與音樂性卻深深地鑲入整齣劇中。全曲洋溢著動聽易記的曲調及詼諧的合唱,例如帕帕吉諾因說謊而遭三位侍女處罰時出現的五重唱。而帕帕吉諾的嘴巴被三位侍女用掛鎖封住,只能「哼……哼……哼……」的唱著。莫札特為了要增加戲劇的共鳴度,很巧妙地引用舊曲式,就是當兩個守護著試煉之門的武裝守衛警告塔米諾即將步入險境時,以小調旋律唱出堅定且嚴厲的曲調,幕後則傳來對位式和聲,管弦樂團伴之以流暢的低音線,聽起來如同一些在巴洛克神劇中出現的詠嘆調。

與其他大部分的曲子比起來,莫札特總是完全掌握了譜曲的目的;在帶給大眾歡樂的同時,也蘊藏著只有行家才懂得欣賞的細膩。舉個例子,帕帕吉諾唱來介紹他自己的小曲兒〈我是一個捕鳥人〉(Der Vogelfänger bin ich ja),乍聽之下,只是一首輕快活潑、四分之二拍子的反覆旋律。然而從旋律上觀察,整首曲子是以兩小節為一段,串接而成

的。每一段都不同於其他段落，而且直到整首曲子終了，完全沒有重複。這樣細膩的手法，至少會使聽眾在潛意識中聯想到：帕帕吉諾是個大自然的創造物，他活在當下，無憂無慮，船到橋頭自然直。

撇開它的魅力與奇特性，始終縈繞著我的，還是這齣歌劇的精神層面。每每觸及樂曲的精神層面及本質的演出，都是我最喜歡的。奧圖．克倫培勒（Otto Klemperer）在西元一九六四年EMI古典系列的錄音，可以說無人得出其右。卡司陣容包括渾厚的次男中音華特．貝瑞（Walter Berry），飾演帕帕吉諾。克倫培勒精確地掌握了這部作品略帶土氣的幽默。但自始至終，他均以寬裕的速度，導引出倫敦愛樂交響樂團光芒璀璨的演出，並使整部樂曲的精神面提升至與莫札特的安魂曲（Requiem）一樣崇高的地位。

至於總是以重唱形式出現的三位女侍，這個錄音版本請到了三位卓越的聲樂家擔綱演出，伊莉莎白．史瓦茲柯芙（Elisabeth Schwarzkopf）、克莉絲塔．露德薇希（Christa Ludwig）與瑪嘉．霍芙根（Marga Hoffgen），她們的演唱遊刃有餘，輕鬆愉悅。超級男高音尼可萊．蓋達（Nicolai Gedda）以他溫暖的音色、詩般的熱情以及細緻的音樂技巧，為塔米諾這個角色做了最佳的詮釋。女高音崑杜拉．雅諾維茲（Gundula Janowitz）以其細緻的音質飾演帕米娜。遠近馳名的男低音果特羅．傅利克（Gottlob Frick）飾演氣勢宏偉的神殿主人薩拉斯妥（Sarastro）。而你可能沒聽過比年輕時的露琪亞．波普（Lucia Popp）唱得更出神入化的夜后，她的花腔高音航行在險峻的高音域，並且精準地點到高音F，自始至終以甘美的音色演唱，而且完美地控制呼吸。許多花腔女高音唱夜后這個角色時粗糙刺耳，但是波普面對這首極少人能唱的高難度樂曲，卻以不可思議、輕盈省力的唱法、清澈美麗的音色，完美地詮釋了夜后惡魔般的力量。

EMI Classics (two CDs) 5 55173 2

Otto Klemperer (conductor), Philharmonia Orchestra; Janowitz, Gedda, Popp, Berry, Frick

46. 莫德斯特・穆索斯基

（Modest Mussorgsky）1839-1881

《鮑里斯・古德諾夫》

（*Boris Godunov*）

劇本：莫德斯特・穆索斯基，改編自亞歷山大・普希金（Alexander Pushkin）的歷史悲劇
首演：一八七四年一月二十七日，聖彼得堡馬林斯基劇院（Mariinsky Theatre）（修訂版）

　　一八五八年，十九歲的莫德斯特・穆索斯基辭去他在禁衛軍軍校的職位，這一抉擇衝擊到他的家庭生計，但對於歌劇音樂史而言卻帶來豐饒沃土。他得天獨厚，早年便對音樂志業熱血沸騰，然而他的家人卻希望他入伍從戎。一直到一八五七年，穆索斯基決心成為作曲家，尤其是歌劇作曲家。他開始師事米力・巴拉契瑞夫（Mily Balakirev），而他是俄羅斯音樂民族主義革命運動的領導者。但是在他放棄軍職之後兩年，農奴解放了，他們也因此家道中落。因而終其一生，他都必須斷斷續續從事政府文職人員的工作，以維繫他的音樂生涯。

　　要討論《鮑里斯・古德諾夫》這部穆索斯基最重要的作品，並非易事，因為該劇有眾多版本，並且後起的幾位作曲家也有各種修改版本與重新配樂，如著名的林姆斯基—高沙可夫（Rimsky-Korsakov）。學者理查・塔魯斯金（Richard Taruskin）在《新葛洛夫歌劇大辭典》寫下了《鮑里斯・古德諾夫》的權威性詞條，其中明白表示在十九世紀中的俄羅斯，歷史戲劇是最具優勢的戲劇類型；這反映出當時的普遍信念，亦即

藝術應該承擔「公民義務」（civic obligation）：「當人民不得公開討論國家的公共政策時，這種對藝術的態度就會特別盛行。」這部作品是以無情又備受折磨的沙皇為主角，深深吸引了穆索斯基。一五九八年，劇中主角謀害了合法的皇位繼承人——還是個年輕男孩的迪米崔王子（Prince Dimitri），隨後登基成為沙皇。透過他敏銳的戲劇嗅覺與人性洞察，穆索斯基認為鮑里斯會是個引人注目的戲劇角色：一個人品有瑕疵、自我懷疑的悲劇英雄。

當時大部分俄羅斯作曲家都試圖雕琢出某種有獨特俄羅斯風格的歌劇。話語自然呈現，宛轉入樂，即是俄羅斯風格的正字標記。但穆索斯基將此原則推向了極致，當他創作音樂時，鉅細靡遺地捕捉住俄語的氣韻、聲調、節奏、流動。《鮑里斯·古德諾夫》一劇的運轉擁有輓歌般抒情的朗誦調質感，儘管當主角對話時，管絃樂團多以讚美詩的和弦、哀傷的旋律與反覆的主題與動機（motif）提出評論。

穆索斯基的劇本改編自普希金的歷史悲劇。一八六九年末，他完成了這部歌劇的第一個版本，它是個緊密的作品，以七個場景組成四幕，但稱為四部。穆索斯基篩減普希金枝枝節節的故事，幾乎淘汰每一個沒有鮑里斯出現的場景。雖然如此，穆索斯基將這齣歌劇送交帝國劇院（Imperial Theatre）的評選委員會時，仍舊吃了閉門羹。他們拒絕的理由是因為該劇缺乏女主角。於是，穆索斯基修改樂譜，擴編了所謂的波蘭幕（Polish act）（四幕中的第三幕）。第三幕場景一開始設在閨閣之中，隨後則在波蘭桑多梅日城堡（Sandomierz Castle）的大噴泉旁，這一幕的中心人物是葛烈格里（Grigory），檯面上是個莫斯科修道院的見習修士，但對鮑里斯的權力濫用與犯罪行為怒不可遏，因此他偽裝成沙皇太子迪米崔，試圖激起波蘭對俄國的民怨。他也尋求波蘭公主瑪琳娜（Marina）的協助，而她早與耶穌會士藍格尼（Rangoni）密謀嫁給葛烈格里所假扮

的沙皇太子，企圖奪取俄國皇位。

第二版的《鮑里斯・古德諾夫》完成於一八七二年，一八七四年在聖彼得堡的馬林斯基劇院首演。儘管這個版本內容豐富，但也有評論認為穆索斯基樂譜的編曲等其他技巧不夠充分。一八八一年，穆索斯基以四十二歲辭世，出於良善美意，林姆斯基—高沙可夫重新編曲配樂，希望能讓他欣賞的這部作品得到觀眾認可。往後數十年，高沙可夫的版本一直被奉為標竿。一九四〇年蕭士塔高維契（Shostakovich）將樂譜重新編曲，而一九六〇年代後，他的版本就經常在馬林斯基劇院上演。不過，在一九七〇年代以後，穆索斯基的編曲版本演出的機會也越來越多。原作的器樂演奏雖說簡樸得有些古怪，多處頗具反傳統色彩，卻帶有奇異的吸引力，對我來說，也更符合聲樂的自然風格。

雖然一八七二年的《鮑里斯・古德諾夫》版本在結構上更為傳統，語句的自然風格設置也較不那麼基進，但許多評論家還是同意塔魯斯金的論點，認為比起今日很少演出的第一版，第二版確實更加優越。一九九八年，指揮家凡勒利・葛濟夫（Valery Gergiev）與馬林斯基劇院（基洛夫歌劇院〔Kirov Opera〕）通力合作，而飛利浦挾二者之力發行五片裝特別版，兼收兩個版本。第一個版本令人目眩神迷，是由俄羅斯男低音尼可萊・普堤林（Nicolai Putilin）飾演陰冷的鮑里斯，因此一炮而紅。一八七二年的版本則由強壯的男低音弗拉基米爾・瓦尼夫（Vladimir Vaneev）具體呈現鮑里斯與自我的戰爭，英雄男高音弗拉基米爾・蓋魯欽（Vladimir Galuzin）飾演葛烈格里，明亮的次女高音歐嘉・博羅汀娜（Olga Borodina）飾演瑪琳娜。葛濟夫透過俄羅斯農民的厭世合唱以及鮑里斯登基時強迫大家舉國歡騰的場景——多虧狡猾的波亞爾（Boyar）從中操作——捕捉了一八七二年版鮑里斯心中永無止息的激盪與矛盾曖昧。在葛濟夫引領下，絃樂器陰鬱又動人的曲調、管樂器悲傷纖細的音

色、銅管樂剛硬的裝飾樂段,流洩而出。

另一值得考慮的唱片版本,是科藝百代古典在一九七七年發行的版本。耶爾齊・桑姆可夫(Jerzy Semkow)指揮波蘭廣播電台國家管絃樂團(Polish Radio National Orchestra),演出一場沈鬱美麗、激動人心的表演。優雅的男高音尼可萊・蓋達(Nicolai Gedda)以充滿超凡魅力的聲音詮釋葛烈格里,讓你不得不同情這個老謀深算的角色。馬爾帝・塔威拉(Martti Talvela)則以沙啞低沈的嗓音飾演極具爆發性的鮑里斯。沙皇之死是整齣歌劇中最具啟發性的橋段。譫妄發狂的痛苦與悔恨的折磨下,鮑里斯將王位傳給摯愛的兒子,而他年紀尚輕,還只是個孩子。鮑里斯將手放在孩子頭上,感覺到教堂的大鐘在他腦中轟然作響。

最後,這部歌劇的修訂版有著福至心靈的神來一筆,以傻瓜辛普鈍(Simpleton)此一角色作結。正當起義的農民在森林中集結,卻傳來鮑里斯的死訊。於是迪米崔皇太子的偽裝者即位為王。眾人歡呼愉悅,向城市前進。傻瓜卻獨醒。他輕聲唱著幾句神祕怪異的語句:眼淚無數,悲哉俄羅斯,命運如故。

Philips (five CDs) 462 230-2

Valery Gergiev (conductor), Chorus and Orchestra of the Kirov Opera of the Mariinsky Theatre; Putilin, Lutsuk (1869 version); Vaneev, Galuzin, Borodina (1872 version)

EMI Classics (three CDs) 7 54377 2

Jerzy Semkow (conductor), Polish Radio Chorus of Krakow and the Polish Radio National Orchestra; Talvela, Gedda, Kinasz, Haugland

47. 莫德斯特・穆索斯基

《霍萬希納事件》

(*Khovanshchina*)

首演： 一九一一年十一月七日（二十日），聖彼得堡馬林斯基劇院——此為該劇的專業性首演，由林姆斯基—高沙可夫編曲

　　如果你覺得穆索斯基的國民歌劇（folk-music drama）《霍萬希納》讓你一頭霧水，那你絕不孤單。哄鬧的故事情節，反映出這齣歌劇所描繪的動盪年代。

　　故事約莫發生在一六九〇年前後的莫斯科，歷史事件與故事融為一體。主軸是年輕的彼得大帝（Peter the Great）與同父異母的姊姊蘇菲亞（Sophia）之間的權力鬥爭。

　　彼得在劇中並未露臉，因為依照當時俄羅斯的審查制度，不能在舞台上演出俄國沙皇。弔詭的是，此一限制卻讓這部作品更富有戲劇性，因為穆索斯基不得不聚焦在彼得當權後俄羅斯人民不同派系間的鬥爭悲劇。年輕的沙皇因為倡導宗教改革與西化，導致反抗沙皇的叛亂此起彼落，不斷爆發。暴動的領導者即是地方上的軍閥——伊凡・霍萬希納王與他的兒子安德烈（Andrei）——與嚴格的傳統教派「舊信徒」（Old Belivers）的結盟。劇名的英譯便為《霍萬斯基事件》（*The Khovansky Affair*）。

這齣歌劇的混亂打從創作的一開始便存在，因為混合了不同的元素。穆索斯基運用了諸多史料來源來撰寫劇本，一八七二年開始寫作，直到一八八一年穆索斯基四十二歲死於酒精中毒的併發症，這部作品尚未完成。他完成了鋼琴及人聲的總譜，但只來得及為兩個短短的場景配樂，還有兩幕的結尾也都只是半成品。最後由林姆斯基—高沙可夫完成最終的樂譜與編曲。

國民歌劇與史詩般的歷史歌劇並不容易結合。然而，穆索斯基卻以某種方式大功告成了。穆索斯基編寫的人聲變化無窮，忠實捕捉了俄語中流洩而出的抑揚頓挫與多采多姿的語言特色，成就了穆索斯基音樂的正字標記。穆索斯基創作的旋律則浸淫在俄羅斯民謠的憂鬱風格裡。但是所有的人聲，不論是合唱曲中讚頌般的反覆，還是王權強硬的宣傳，抑或一般平民愁苦優美的曲調，都涵蘊在撼動人心而有宗教情懷的和弦之中。

穆索斯基盡量避免使用對位法。因此你可能會覺得，他似乎如同舊信徒教派一般畏懼著西方文化的滲透。你所聽到最接近真正獨立聲部寫作的部分，出現於合唱曲或木管樂曲中讚美詩般的旋律，並以行走低音（walking bass line）伴奏。

《霍萬希納事件》可視為有史以來最崇高（有人會說是過度崇高了）的國民歌劇。因為整部歌劇中沉鬱的美麗、懾服人心的音樂，也可能顯得冗長遲緩。不過，當伊凡王子皇袍加身，高居白馬背上，群眾合唱著或多或少被強迫的讚美詩歌時，快速而變化劇烈的音樂，也能在電光火石的一瞬間讓你突然立正肅穆。

凡勒利・葛濟夫（Valery Gergiev）注重樂譜中沈潛的美麗，並汲取樂曲中少有的爆發點，將兩者巧妙兼顧，無人能出其右。一九九一年，在馬林斯基劇院的基洛夫歌劇院（Kirov Opera）協助下，葛濟夫現場演

奏的錄製版本是一份值得珍藏的作品。因為覺得林姆斯基—高沙可夫的編曲過於華麗，葛濟夫演奏的是迪米崔·蕭士塔高維契（Dmitri Shostakovich）的配樂，他偏好這個版本較為簡潔的結構。卡司陣容由聲音洪亮的男低音布拉特·閔耶濟夫（Bulat Minjelkiev）領軍，飾演伊凡；精力充沛的男高音弗拉基米爾·蓋魯欽（Vladimir Galuzin）演出伊凡精於算計的兒子安德烈；善用鼻音唱腔的男高音阿列克西·斯台伯李揚科（Alexei Steblianko）則飾演偏執多疑的瓦希利·戈利欽（Prince Vasily Golitsyn），一位效忠蘇菲亞的政治家。

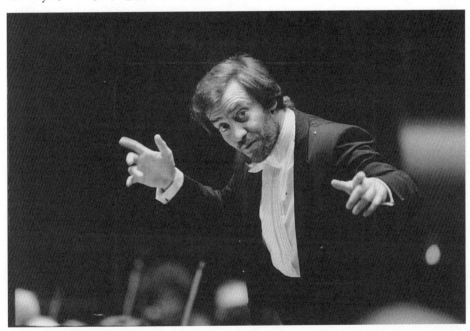

指揮家凡勒利·葛濟夫

最值得一提的是，偉大的次女高音歐嘉·博羅汀娜（Olga Borodina）以朝氣蓬勃的光輝明亮飾演瑪爾華（Marfa），安德烈的未婚妻，後來成為舊信徒教派的虔信者。透過瑪爾華與安德烈，穆索斯基將一段橫遭阻撓的虛構愛情故事融入以宏偉大時代為背景的歷史劇中。而穆索斯基清

楚明白他正在做什麼。在無邊無盡的政治密謀中，瑪爾華成為明顯的人性指標。最後，當彼得下令鎮壓異議份子，焚燒舊信徒教派的教堂，瑪爾華也投身舊信徒教派的集體自殺行列。這一部國民歌劇也就在悲劇的烈焰中，劃上句點。

Philips (three CDs) 432 147-2

Valery Gergiev (conductor), Chorus and Orchestra of the Kirov Opera of the Mariinsky Theatre, St. Petersburg; Borodina, Minjelkiev, Galusin, Steblianko

48. 雅克・奧芬巴哈
（Jacques Offenbach）1819-1880
《霍夫曼故事》
（Les Contes d'Hoffmann）

劇本：朱爾・巴比葉（Jules Barbier）改編自他與米榭・卡烈（Michel Carré）的劇作
首演：一八八一年二月十日，巴黎喜歌劇院（Opéra-Comique）

由德裔猶太人改宗為巴黎天主教徒的雅克・奧芬巴哈，是一位偏好創作輕鬆歌劇的作曲家，而他在十九世紀中葉的數十個年頭曾經享有無與倫比的成功地位。他的特長是喜歌劇（opera bouffe），典型做法是以諷刺手法呈現嚴肅的戲劇或神話，搭配優美而悅耳的曲調，比方說奧芬巴哈的《天堂與地獄》（*Orpheus in the Underworld*），極盡戲謔巧思，重新述說奧菲歐（Orpheus）與尤莉蒂潔（Eurydice）的悲傷傳說。

但到他五十多歲時，他開始擔心成堆的喜歌劇作品雖然愉快有趣，卻可能只是曇花一現。為了在最後能夠展現他身為作曲家的深度，奧芬巴哈抓緊了一個主題：《霍夫曼故事》。這個故事的腳本是由朱爾・巴比葉（Jules Barbier）與米榭・卡烈（Michel Carré）合著，以霍夫曼（E. T. A. Hoffmann）為主角。這個人物是混合虛幻創作與真實人生的浪漫呈現；他身兼畫家、作家、作曲家與律師，生於一七七六年，白天是法庭的技術官僚，晚上卻是陶然忘機的藝術家。奧芬巴哈從一八七七年起，直至三年後逝於六十一歲，一直致力於這部奇幻歌劇（opéra

fantastique）；該作音樂豐富飽滿，心理上的勾勒亦別具微妙共鳴。

　　故事在紐倫堡（Nuremberg）的路德酒店拉開序幕，樂音複雜而繞樑不絕；這家酒店就座落於歌劇院旁；歌劇院裡正上演著莫札特的《喬凡尼君》（Don Giovanni），而霍夫曼現任情人史黛拉（Stella）首次演出安娜小姐（Donna Anna）一角。葡萄酒與啤酒的精靈擔任隱藏在一旁的合唱團，為這部作品定下了超自然的基調。霍夫曼的謬思女神（次女高音）偽裝成尼可勞斯（Nicklausse）的模樣，他是霍夫曼的密友與知己，為詩人縱情聲色而荒廢藝術感到惋惜。一群喧鬧的學生衝入，後面跟著霍夫曼，然後如往常一樣，他們要求霍夫曼說個故事來娛樂大家。霍夫曼迫不得已，講了個侏儒可萊扎克（Kleinzack）的辛辣挖苦故事。

　　但是當他以一首迷人嘹亮的男高音曲調敘述這個故事時卻不斷岔題，進入支離破碎的夢境回憶當中，遙想夢中的性感女郎。學生們想發笑，又覺得實在太反常。霍夫曼該不會已經發瘋了？平靜下來以後，他們開始催促霍夫曼說說他的愛情生活。這一段落銜接了以下三幕，每一幕都是悲劇迷情的重新展現。

　　首先，奧琳琵雅（Olympia）上場。她是個機器歌唱玩偶，是古怪的物理學家斯帕朗扎尼（Spalanzani）的新發明。霍夫曼戴上斯帕朗扎尼借給他的神奇眼鏡，透過眼鏡望出去的奧琳琵雅如此鮮活動人，使他深愛上她。然而，惡劣的庫貝琉斯（Coppelius）卻為了索取製作玩偶眼睛的報酬，囂張無禮，將奧琳琵雅摔得支離破碎，霍夫曼的滿腔狂喜也化為碎片。

　　如果奧琳琵雅是膚淺迷情的對象，那麼小提琴工匠克里斯貝爾（Crespel）之女安東妮雅（Antonia）則是望眼欲穿的真實，卻無法觸及。她是個美麗的年輕女孩，卻受心臟病所苦，母親也死於同樣的疾病。因而克里斯貝爾不許她歌唱，以免歌唱消耗的力氣與激烈情感會危及她的

健康，然而那卻是安東妮雅唯一的樂趣。霍夫曼熱愛著她。但是治療她母親的米洛克醫師（Mr. Miracle）是個惡毒的庸醫，他誘惑安東妮雅唱歌，導致她香消玉殞，也將霍夫曼推向絕望的深淵。

威尼斯交際花茱麗葉塔（Giulietta）的故事則是個道德故事，探討經過想化的愛。在邪惡魔法師達佩圖特（Dapertutto）慫恿之下，茱麗葉塔勾引霍夫曼，使霍夫曼滿腔熱情、魂牽夢縈，又唆使他與自己的愛人夏勒米（Schlemi）決鬥。霍夫曼殺了對手，最終卻發現茱麗葉塔在某個俊俏僕從的懷抱中。

在終幕時，場景回到小酒館，我們終於遇見了神祕又天賦異稟的史黛拉，霍夫曼在她身上體會到了愛情的其他不同面向。但是史黛拉卻挽著霍夫曼的敵人——律師林道夫（Lindorf）出現，於是當尼可勞斯催促霍夫曼要將情感化為藝術時，詩人頹然醉倒、不省人事。

為了展現出四段愛情即理想女人的不同面向，奧芬巴哈認為這些角色應該統由一位女高音來包辦。同樣地，在每個故事中阻擾霍夫曼的反派角色——林道夫、庫貝琉斯、米洛克醫師、達佩圖特——也都應該要由同一位男低音來詮釋。

不過，奧芬巴哈的用意如何也很難有個定論，因為他過世時，歌劇總譜都還殘缺不全。一八八一年的首演是由作曲家恩斯特・吉羅（Ernest Guiraud）補遺，普遍認為是某種曲解。這部歌劇在長達數十年間都以各種版本大雜燴的方式表演，直到有較嚴肅的學院派努力，才扭轉了一般人的認知，尤其在一九八〇年代期間。學者麥克・凱伊（Michael Kaye）大力讚揚某些當時發現的原始材料與手稿的價值。然而，如同奧芬巴哈學者安德魯・蘭姆（Andrew Lamb）所述，我們不可能知道這部歌劇的最終形式原本該是什麼樣子，因為奧芬巴哈是個舞台演出的實用主義者（pragmatist），隨時準備轉換他的作品，以適應各種舞台表演的特殊狀

況。

以凱伊的修訂版為基礎，一九九六年艾拉多（Erato）著名的錄製版本，錄自里昂國家歌劇院（National Opera of Lyon）的現場演出，由肯特・長野（Kent Nagano）指揮，男高音羅貝多・阿藍尼亞（Roberto Alagna）詮釋霍夫曼。雖然分明的沙啞質感略微破壞了阿藍尼亞的聲音，但是他具有學養豐富的法式風格與優異的聲音天賦。次男中音荷西・范丹（José van Dam）飾演四個反派，讓人卸下心防的優雅歌聲更能顯示他的威脅力量。這場表演中，霍夫曼的愛情對象皆由不同的女高音飾演，雖然是普遍的處理方式，不過也遭許多學者批評違背了原劇的精髓。無論如何，這場演出仍是光輝耀眼，里歐緹娜・伐都瓦（Leontina Vaduva）飾演脆弱的安東妮雅，周淑美（Sumi Jo）則是個唱腔明亮的茱麗葉塔，搶眼的花腔女高音娜塔莉・迪塞（Natalie Dessay）則飾演奧琳琵雅。演員陣容中有一些著名的法語老手，包括長青男高音米榭・塞內夏（Michel Sénéchal）飾演斯帕朗扎尼，偉大的男中音蓋柏里葉・巴克耶（Gabriel Bacquier）飾演克里斯貝爾。

另一個選擇是一九七二年迪卡（Decca）發行的版本，由瓊・蘇莎蘭（Joan Sutherland）以燦爛的美聲飾演霍夫曼的四個摯愛，十分年輕的巴克耶飾演四位反派角色，指揮家理查・波寧吉（Richard Bonynge）則與瑞士羅曼德管弦樂團（the Orchestre de la Suisse Romande）共同演出格調不凡、輕快柔順的韻味。這是在一九八〇年代學界重大突破之前完成的錄音，原劇內容經過剪裁。此外，此一版本還有一個值得珍藏的重要原因：因普拉西多・多明哥出演霍夫曼。他雖缺乏在地的法語風格，但卻以熱情與大膽的歌唱彌補回來。對多明哥來說，霍夫曼是個英雄男高音角色，不消說，多明哥扮演得相當稱職。他的歌聲能在瞬間令人陶醉低迴、顫動不已，這曖昧含混的反應，肯定就是奧芬巴哈想要的。

Erato (three CDs) 0630-14330-2

Kent Nagano (conductor), Chorus and Orchestra of L'Opéra National de Lyon; Alagna, van Dam, Vaduva, Jo, Dessay, Sénéchal, Bacquier

Decca (two CDs) 417363-2

Richard Bonynge (conductor), L'Orchestre de la Suisse Romande; Domingo, Sutherland, Bacquier

49. 法蘭西斯・蒲朗克
（Francis Poulenc）1899-1963
《斷頭台上的修女》
（*Dialogues des Carmélites*）

劇本：法蘭西斯・蒲朗克，改編自喬治・伯納諾斯（Georges Bernanos）劇作
首演：一九五七年一月二十六日，米蘭史卡拉劇院（Teatro alla Scala）

　　一八九九年出生於巴黎的法蘭西斯・蒲朗克，童年可謂得天獨厚且無憂無慮。他的父親是富有的藥商，母親是頗負盛名的鋼琴家。不過他幾乎是無師自通，發展出堅實的作曲技巧。並且，他很早便加入一個作曲家樂團，號為「六人行」，支持不連貫性，為那時暗沈、後華格納的法國音樂帶來強烈衝擊。蒲朗克的作品具有漫不經心、迷人而清楚明白的韻味。他對自己同性戀的性取向毫無罣礙，又有搞怪巧智，朋友戲稱他是「半僧侶、半流氓」。

　　但是一九二〇年時，他開始對自己的音樂產生信心危機，向查爾斯・柯克蘭（Charles Koechlin）學習音樂，希望能發展個人技術竅門，以創作更深刻的作品。受到史特拉汶斯基（Stravinsky）的啟發，蒲朗克開始試驗無調性的音樂元素。繼音樂創作危機之後，一九三六年他又面臨了性靈上的危機，因為他的一位摯友在車禍中喪生。他前往霍卡瑪都聖母院（Notre-Dame de Rocamadour）朝聖，此後便重新擁抱了天主教信仰，並創作了一部美麗、虔誠、莊嚴的作品：《黑聖女祈禱文》（*Litanies*

à la Vierge Noire）。

因此，當黎柯第出版社（Ricordi publishing house）希望他為米蘭史卡拉劇院創作一部歌劇，蒲朗克毫不猶豫選擇了一九五〇年代早期的一部啟發性靈的劇本作為題材。這部不成熟的電影劇本，以發生在康白尼（Compiègne）加爾默羅會修女的真實故事為底；她們因反抗法國大革命的反宗教敕令，而在一七九四年被送上斷頭台。然而，典型的敏捷多產型作家蒲朗克，卻從一九五三年到一九五六年，總共花了三年的時間，才完成《斷頭台上的修女》一劇。

他自己打造劇本，設計儉約又急切的敘事方式，重心放在白蓉雪（Blanche）這個角色上；她是福斯侯爵（Marquis de la Force）的女兒，一位擔驚受怕的年輕女孩，被大革命的恐怖時期嚇壞了。一七八九年，白蓉雪為求遠離巴黎日日夜夜的恐怖暴政，渴望加入卡爾默羅修道院組織。在康白尼的修道院裡，身處意志堅定的女性團體，白蓉雪的焦慮也緩和不少。

白蓉雪抵達後不久，受病痛折磨的老院長克蘿西女士（Madame de Croissy）便過世了，她的死嚴重撼動了整個修道院。老院長過世時已經瘋狂，滿腔憤怒的苦楚與絕望無助的恐懼，並沒有讓修女們感受到泰然面對生老病死的風範。大多數的修女都對院長近乎瀆神的死亡避而不談。討人喜歡的康絲坦絲修女（Sister Constance）是個健談的實習生，以她的話說，她是因為「如果服事神使我愉悅」而想要成為修女。只有她試圖解釋院長的苦痛。康絲坦告訴白蓉雪：也許我們並不光是為自己而死，也許我們是為他人而死，或甚至以他人之死而死。康絲坦絲想：一定是這樣的吧！也許上帝給了院長「錯誤的死亡，就好像衣帽間的侍者不小心給錯披肩一樣。」說不定有某個人死時是極度輕鬆的。

康絲坦絲這段表面上看來簡單的話，卻似乎一語成讖。在歌劇結

尾，所有的修女（除了白蓉雪，因為她成功逃跑了）都被逮捕判刑；當輪到康絲坦絲上斷頭台時，她完全被恐懼籠罩了。但在那一刻，隱身在旁觀群眾間的白蓉雪，卻走出人群，加入其他卡爾默羅姊妹們殉教的行列。她們手挽著手，滿溢著靈性的喜悅。

蒲朗克坦承這部歌劇多虧穆索斯基（Mussorgsky）、蒙台威爾第（Monteverdi）、威爾第（Verdi）、德布西（Debussy）給他的啟發，並經常為此作品中保守的和弦而道歉，「似乎我的卡爾默羅姊妹們只會唱調性樂曲」，他寫道，「你得原諒她們」。

其實根本沒啥好原諒。本劇中蒲朗克微妙而深奧的調性語言，既如讚美詩集，又扣人心弦。雖然是為大型管絃樂團譜的曲，但經常以較小組群來使用樂器，創造出特殊的效果與音色。總譜中最出類拔萃的元素即是自然而美妙的人聲創作，在富表現力的音樂中捕捉住劇本的韻律與情感流動；音樂會縈繞著你，但你幾乎不會察覺。

如果是二流的作曲家，最後一幕很可能會變得過於煽情而毀於一旦。但在蒲朗克深刻的描繪下，修女們唱著安詳而沈鬱的「聖母頌」（Salve Regina），一個接一個步上斷頭台，從容就義。死亡場景設在舞台幕後，每當刀鋒落下，都激起嘶咬般的和絃，營造銳利切割的音樂，同時也打斷修女們的吟唱，隨後修女們又唱起「聖母頌」，聲音隨次遞減，直至最後剩下康絲坦絲與白蓉雪同唱。

此部歌劇的米蘭首演以義大利譯文呈現，之後幾個月，《斷頭台上的修女》在巴黎演出，由作曲家挑選並訓練演員陣容。一九五八年，原班人馬與巴黎歌劇院首席指揮皮耶・德佛（Pierre Dervaux）合作錄製了此部作品。這一版本始終都是最具權威性的紀錄，收錄在科藝百代古典（EMI Classics）世紀原音（Great Recordings of the Century）系列之中。老院長由經驗老到的女低音（contralto）丹妮絲・夏莉（Denise Scharley）

飾演,她能刻畫出狂亂的死亡場景,將絕望的境界呈現得入木三分。院長身邊鎮定沈著的助手瑪麗修女,以及繼任的新院長里德娜(Lindoine)女士,分別由聲音樸實自然的次女高音瑞塔‧歌爾(Rita Gorr)與閃亮的女高音蕾金妮‧克雷斯邦(Régine Crespin)飾演。甜美的抒情女高音莉莉安‧柏頓(Liliane Berton)演唱康絲坦絲。演出的情感核心無疑當屬演唱白蓉雪的女高音丹妮絲‧杜瓦爾(Denise Duval),她動人地呈現這個角色的成長,從一個膽怯懦弱的年輕女孩,成為堅定不移的殉道者。杜瓦爾以純淨的聲音與溫暖的共鳴,讓她所飾演的白蓉雪顯得更加高潔,成為二十世紀歌劇中最令人難忘的角色。

EMI Classics (two CDs) 5 62768 2

Pierre Dervaux (conductor), Chorus and Orchestra of the Théâtre de l'Opéra de Paris; Duval, Crespin, Scharley, Gorr, Berton

50. 瑟吉・普羅高菲夫

（Sergey Prokofiev）1891-1953

《賭徒》

（*The Gambler*）

劇本：瑟吉・普羅高菲夫，改編自費奧多・杜斯妥也夫斯基（Fyodor Dostoyevsky）中篇小説
首演：一九二九年四月二十九日，布魯賽爾（Brussels）錢幣劇院（Théâtre de la Monnaie）

　　普羅高菲夫大膽的第二部歌劇《賭徒》改編自杜斯妥也夫斯基一八六六年的中篇小說，但這部歌劇直到近年，才開始在西方引起恰如其分的注意。當大都會歌劇院（Metropolitan Opera）二〇〇一年首次上演《賭徒》一劇，由凡勒利・葛濟夫（Valery Gergiev）指揮時，即讓所有觀眾嘆為觀止。為什麼這樣一部動聽的作品，長久以來卻不曾在紐約上演？況且，這竟然是普羅高菲夫第一部在大都會歌劇院演出的作品。

　　杜斯妥也夫斯基有趣迷人的故事場景設在一座虛擬的城市——輪盤騰堡（Roulettenberg）；城中的賭場是城市的招牌吸引力，故事軸線則環繞著某家豪華德國旅館中那些勢利又狡猾的常客。杜斯妥也夫斯基對賭博成癮有直接而深刻的了解，而普羅高菲夫的音樂與杜斯妥也夫斯基的敘事同樣由衷傳達了此種賭癮狀態中的強大衝動。

　　劇中的主角阿萊克賽（Aleksey）是個擁有大學學歷的年輕小夥子，但卻因為賭債而失去了他的社會地位，現在是倨傲的退休老將軍的家庭教師，負責教導將軍的孩子。阿萊克賽為將軍的繼女寶琳娜（Paulina）

神魂顛倒。寶琳娜跟阿萊克賽同樣沉迷於賭博，但她仍然是個必須依賴他人且待價而沽的良家婦女，對這方面可得謹慎一點。將軍他自己也債台高築，欠了一位阿諛奉承的法國侯爵一大筆錢；他專放高利貸，獵取旅館中易受騙的房客。

在這篇小說中，杜斯妥也夫斯基反覆咀嚼賭徒的心理。阿萊克賽分析了兩種賭徒：「紳士典型」與「粗俗、惟利是圖一類」，但他尤其憎惡所有「肥胖又富裕的道德家」，他們只敢小額賭博，以為這樣比較不那麼貪婪。

然而作曲家編寫的劇本中，這些賭徒心理的觀察均被略去。相反地，普羅高菲夫是靠著他急率與表現主義式（expressionist）的音樂，來擷取這個故事中的心理潛流。《賭徒》是一部閃耀且朝氣蓬勃的樂譜，在一九一七年普羅高菲夫二十六歲生日之前完成，不過他也為了一九二九年才進行的首演做過修改。

這部歌劇的音樂富有拉扯磨擦般的不和諧音與現代主義的手法。作品中的基進色彩實際上源自於普羅高菲夫企圖揚棄所有歌劇的老規矩。這部歌劇很少高揚的旋律段落，沒有詠嘆調，而三十一個角色中，兩個以上的角色齊唱的場景也相當罕見。相反地，普羅高菲夫將語言的文本配上他獨門的朗誦調，亦即經過抒情強化的戲劇化朗誦調，並放置在他豐富的管絃樂上：跳動又持續不斷的主題插曲系列、突然的暴發、匆忙的韻律連復段落（riff）、中斷的旋律流動，以及偶爾的反思段落，當你剛開始習慣的時候，又旋即休止。

應該挑選哪一張唱片呢？無疑首推飛力浦公司（Philips）發行的一九九六年版本，該版本由葛濟夫指揮基洛夫歌劇院（Kirov Opera）樂團，在聖彼得堡的馬林斯基劇院（Mariinsky Theatre）演出。葛濟夫根本是以一己之力戮力要使俄羅斯歌劇如《賭徒》等成為基洛夫歌劇院的保

留劇目，希望能讓西方人熟悉俄羅斯歌劇就如同他們熟悉普契尼的歌劇一樣。葛濟夫認為二十世紀歌劇的重要人物中，普羅高菲夫並不亞於布列頓（Britten），他的判斷很可能是正確的。

　　低沉的喉音是俄語的代表性特色，這特色也根植於普羅高菲夫的人聲台詞中。正因如此，俄羅斯的演員陣容在這部歌劇中具有特殊的權威性，而葛濟夫在這張唱片上的權威性，也是同樣令人印象深刻。劇名主角乃是由精力充沛的男高音弗拉基米爾‧蓋魯欽（Vladimir Galuzin）飾演，他將聲音中的響亮與熱烈投注到歌聲之中，並沈浸在主角毫無羞恥心的賭癮之中。女高音柳波芙‧卡札諾夫斯卡雅（Ljubov Kazarnovskaya）飾演寶琳娜，也有同樣傑出的表現，在歌聲中展現光輝又變化多端的聲音。葛濟夫將樂譜指揮得洶湧澎湃、帶有狂想曲風采，並且從旋律中的每個小片段中萃取出最高精華。但你必須仔細聆聽，否則這些短暫的旋律片段就會在你還沒意識到前轉瞬即逝。基洛夫管弦樂團透過沉鬱的弦音、纖細的木管、圓潤的銅管，演奏出具有權威性的音樂，說著：「每個人都站出來吧，這是我們的音樂！」

Philips (two CDs) 289 454 559-2

Valery Gergiev (conductor), Kirov Opera Chorus and Orchestra, Mariinsky Theatre,
St. Petersburg; Galuzin, Kazarnovskaya, Alexashkin, Gassiev

51. 瑟吉・普羅高菲夫

《希姆揚・柯特克》

(Semyon Kotko)

劇本：瑟吉・普羅高菲夫與瓦倫廷・卡塔耶夫（Valentin Katayev）
首演：西元一九四〇年六月二十三日於莫斯科的斯坦尼斯拉夫斯基劇院（Moscow, Stanislavsky Theatre）

　　把普羅高菲夫的《希姆揚・柯特克》放入這本書，當作是我認為最重要的歌劇之一，並不表示我建議這部鮮為人知的作品，認為比我所沒選上的作品如古諾（Gounod）的《浮士德》（Faust）在歌劇史上更具關鍵性。我選擇普羅高菲夫這部奇特的作品，是因為如果大家想知道歌劇這種藝術形式，如何被不計一切、一心想成功的作曲家拿來當成政治宣傳工具，則這部作品非常具有代表性。

　　在西方世界歷練十五年後，充滿挫折感的普羅高菲夫於西元一九三三年返回俄國，然而此時的他比過往更加野心勃勃。他回國的時機實在不好，當時的領袖史達林已經開始提倡符合社會寫實主義的藝術政策。普羅高菲夫因此常常配合政策。配合的結果之一就是創作出《希姆揚・柯特克》這齣第十五號歌劇作品，取材自瓦倫廷・卡塔耶夫歌頌史達林的一部小說。

　　劇中故事主要是描述第一次世界大戰之後，一位俄國士兵退伍返回故鄉烏克蘭的農村。這位士兵在政治上得到布爾什維克（Bolshevik）黨

的啟蒙。布爾什維克黨最初是協助普羅大眾抵抗殘暴的德國軍隊及那些墮落的反革命份子。

希姆揚‧科特克全劇共有五幕，普羅高菲夫期望藉此一方面贏得大眾的喝采，維持住藝術的誠實性；一方面則希望得到蘇維埃委員會的支持。大概是太多的「誠實」元素而太少的政治宣傳，這部作品竟然在西元一九四〇年莫斯科首演時，靜悄悄地失敗了。

然而，這終究是一部吸引人的好作品。普羅高菲夫與卡塔耶夫共同撰寫劇本時，必須忍受蘇維埃藝術審查員對作品的非難，他們還堅持小說中的革命主題必須表現出英雄般的莊嚴華麗。於是普羅高菲夫嘗試以少一點掩飾、多一些受大眾歡迎的格調來作曲。他早期的歌劇《賭徒》（*Gambler*），故事及對白均十分戲劇化，配樂卻相當內斂低調。《希姆揚‧柯特克》正好相反，為達到明確的戲劇化效果，每一幕都精心設計，不只是對比鮮明，同時也不連貫。劇中音樂再次證明一個技巧高超的作曲家，能夠立即創作出容易為大眾所接受、同時又非常精心巧妙的作品。

普羅高菲夫為農夫的角色所創作的音樂，有部分是使用烏克蘭民謠，不只帶有憂愁而抒情的色彩，更伴隨著豐富動人的的和絃與響亮的樂器效果，使農民的角色變得非常高貴。另外還有一些幽默的片段，例如有一幕是愛管閒事的女村民向希姆揚大拋媚眼，因為剛自戰場歸來的希姆揚對村民而言，簡直像稀奇的寶物一樣。

其中主要的一幕在描述男女主角──希姆揚與蘇菲亞（Sofia）──配對錯誤的窘況。蘇菲亞的父親特卡琴科（Tkachenko）非常反對布爾什維克黨，他想要把女兒嫁給一位有錢地主的兒子，而不是希姆揚。普羅高菲夫創作出令人驚艷的愛的二重唱：當飽受折磨的希姆揚激昂地高唱愛的告白時，焦躁的蘇菲亞則吟唱出帶著神經質的音符，兩者的背景則搭

配了明亮且搖擺的交響樂。

　　為了讓劇中政治意味更明確，普羅高菲夫為入侵的德軍創作出折磨人的、不和諧的、硬梆梆的旋律。在第三幕延長的結尾，也是全劇最引人注目的一個片段，是在描述一位女孩柳柏卡（Lyubka）發瘋的經過。她是一位高大健壯的水手——塔薩尤夫（Tsaryov）的未婚妻，而塔薩尤夫是忠誠的布爾什維克黨員，在入侵行動中被德軍處決。當發瘋的女孩在極度痛苦中歌唱時，背景的音樂不斷沉重地翻攪著，整個場景被重複的嗡嗡聲所包圍，那正是合唱團如嗚咽哭泣般的歌聲。

　　儘管《希姆揚·科特克》長久以來一直因為它的政治主題而受到忽視，但是指揮凡勒利·葛濟夫（Valery Gergiev）仍然堅信這是一部卓越的作品。他與聖彼得堡（St. Petersburg）馬林斯基劇院（Mariinsky Theatre）中的基洛夫歌劇管弦樂團及合唱團（Kirov Opera）合作，在西元一九九九年於維也納（Vienna）的Grosser Saal 音樂廳現場錄製本劇，成為一部里程碑之作。它的卡司是由強而有力的男高音維克特·盧齊烏克（Viktor Lutsiuk）領銜擔任男主角，生動地傳達俄語粗獷及喉音之美，而這正是普羅高菲夫自然流露的設計。塔堤安娜·帕夫洛夫斯卡雅（Tatiana Pavlovskaya）擔任蘇菲亞的角色；她冷靜、如微光般閃亮的聲音，彷彿是蘇俄的卡瑞塔·瑪蒂拉（Karita Mattila）。而柳柏卡則是由艾克特瑞娜·斯洛菲伐（Ekaterina Solovieva）唱出令人難忘的第三幕，以黯淡的音色傳達那令人悲憫的巨大憂傷。維克特·車諾莫斯夫（Victor Chernomortsev）頑強的聲音，則是柳柏卡無助的未婚夫最好的詮釋。葛濟夫的演出敏銳而堅持，令人陶醉卻又無限折磨的感覺不斷交替著；他用自己的實力證明這部處處妥協但迷人的歌劇，其實是多麼的傑出！

Philips (two CDs) 289 464 605-2

Valery Gergiev (conductor), Kirov Opera Chorus and Orchestra, Mariinsky Theatre, St. Petersburg; Lutsiuk, Pavlovskaya, Chernomortsev, Solovieva

52. 瑟吉・普羅高菲夫

《情定修道院》

（*Betrothal in a Monastery*）

劇本：瑟吉・普羅高菲夫與米拉・亞歷山卓薇娜・曼德森（Mira Alexandrovna Mendelson），改編自理查・布林斯里・薛瑞登（Richard Brinsley Sheridan）的劇本

首演：西元一九四六年十一月三日於布拉格的國家劇院（Prague, Narodni Divadlo Theatre）

　　《情定修道院》是一部感情奔放、創新的，並且相當有人情味的喜劇，可說是普羅高菲夫版的《法斯塔夫》（*Falstaff*）。在西元一九四〇年《希姆揚・柯特克》無聲無息的首演之後，普羅高菲夫面對自己以充滿政治色彩來討好當局的作品，最終卻失敗的事耿耿於懷，所以這一次他想創作既安全又有娛樂性的歌劇。正好當時他的妻子米拉・亞歷山卓薇娜・曼德森與朋友一同翻譯英國劇作家理查・薛瑞登於西元一七七五年的喜劇作品《嬤嬤》（*The Duenna*），普羅高菲夫受到這部作品的啟發而得到靈感，最終與曼德森一同撰寫了自己的劇本。

　　理查・塔魯斯金（Richard Taruskin）在他對《新葛洛夫歌劇大辭典》的導讀中表示，薛瑞登的《嬤嬤》是典型的十八世紀幽默劇作，風格既古怪又詼諧，描述了「一個還在受到監護的未成年人（或女兒），如何用計謀打敗監護人（或父母），而嫁給求婚者（或她自己的選擇）」。劇情發生在十八世紀西班牙的塞維爾，西班牙大公傑若姆（Don Jerome），想把他的女兒露意莎（Louisa），嫁給一位葡萄牙的有錢猶太人艾薩克・曼度

薩（Isaac Mendoza）。經過一連串的計謀、偽裝、誤解等種種曲折後，終於得到快樂的結尾——三對戀人終於找到真愛，並且得到祝福：分別是曼度薩與露意莎的的女伴（即劇名的嬤嬤）；傑若姆的兒子費迪南與則露意莎的朋友克拉拉小姐（Donna Clara）——她父親原本希望她在女修道院過一生；還有露意莎與一貧如洗卻高大健壯的安東尼歐先生（Don Antonio），三對結為連理。薛瑞登的原著包括了二十首精采的歌曲，因此音樂在劇中原本就是混合的形式。

這樣的劇情自然使得對話既輕巧又生氣勃勃。而普羅高菲夫也儘量在每一段落或故事的轉折處，安排抒情的音樂。這些抒情的段落雖然短暫，卻能帶給全劇溫暖的共鳴，而又不至於影響喜劇的本質。交響樂本身和弦的複雜性、節奏的配置與花俏的諷刺性都極其豐富，不過聽眾必須非常注意，才能感受到其複雜性所帶來的愉悅。普羅高菲夫的成就，讓我想起莫札特對自己創作於西元一七八二至八三年的三首鋼琴協奏曲，曾有一番特別的評論：「許多樂曲的小節散布各處，只要是行家就能自己從中找到樂趣，」他寫道：「但也有一些段落是專門為欣賞層次不夠專精的大眾所創作的，他們聽了以後會感到非常愉快，但卻不知道為什麼。」

《情定修道院》代表著普羅高菲夫為自己的作品築起的一道防禦工事。除此之外，這仍是一部極為賞心悅目、音樂表現也非常燦爛的作品，如果非俄國籍的演出者能夠舒坦地用俄語表現的話，本劇將能夠像《法斯塔夫》一樣風靡西方世界。用翻譯後的語言表演也是一種很好的方式，只是似乎不適用於本劇。因為這齣歌劇的魅力、幽默、創意，大多來自於普羅高非夫對自己母語既辛辣又敏銳的運用。

因此這齣歌劇值得珍藏的錄音，是由凡勒利・葛濟夫（Valery Gergiev）指揮聖彼得堡馬林斯基劇院中的基洛夫歌劇管弦樂團，在西元

一九九七年的現場演出，也是這個劇院在一九四六年贊助了本劇於蘇俄的首演。你可能會一下子挑剔這位歌唱者，一下子又不滿意另一位的演出，但總括來說，從頭到尾的卡司都呈現出特有的權威性與相當大的娛樂性，能夠讓聽眾立刻融入他們的表演。本劇卡司包括了出色的男高音尼可萊‧葛席耶夫（Nikolai Gassiev）扮演傑若姆，次女高音萊瑞莎‧基阿德科娃（Larissa Diadkova）飾演嬤嬤，強有力的男高音艾夫葛尼‧艾克莫夫（Evgeny Akimov）擔任安東尼歐，閃亮的女高音安娜‧聶翠柯（Anna Netrebko）扮演露意莎。葛濟夫詮釋本劇既明亮而充滿活力，同時又能大膽表現刺耳的干擾、令人吃驚的和弦移轉，甚至是極其危險的不和諧。

Philips (three CDs) 289 462 107-2

Valery Gergiev (conductor), Kirov Opera Chorus and Orchestra, Mariinsky Theatre, St. Petersburg; Gassiev, Gergalov, Netrebko, Diadkova, Akimov

53. 瑟吉・普羅高菲夫

《戰爭與和平》
(*War and Peace*)

劇本：瑟吉・普羅高菲夫與米拉・亞歷山卓薇娜・曼德森著，改編自李奧・托爾斯泰（Leo Tolstoy）的同名小說
首演：十三幕完整版演出於西元一九五九年十二月十五日，莫斯科大歌劇院（Moscow, Bolshoi Theatre）

　　受到托爾斯泰史詩般的作品所影響，普羅高菲夫的《戰爭與和平》亦是冗長如蔓生的樹藤，將近四小時的音樂配上十三幕的演出，場景從莫斯科與聖彼得堡歌舞昇平的大廳，一直延伸到西元一八一二年拿破崙遠征蘇俄卻大敗的戰場。普羅高菲夫從西元一九四〇年代初期開始這齣歌劇的創作，期間不斷修改，直到他離開人世為止。整齣歌劇需要至少一百人的合唱團、夠大的交響樂團，以及足夠的演唱者，好應付全劇六十八個角色（因為角色實在太多，所以演出者重複是必要的）。

　　托爾斯泰的鉅作涵蓋了數以百計的角色、極其複雜的次要情節、三不五時出現的說教，還有廣闊的歷史事件，想把它變成歌劇的形式，看起來還真像有勇無謀的行為。但是普羅高菲夫與妻子曼德森撰寫劇本的同時，卻已先假設他的觀眾都很熟悉戰爭與和平這部小說。換言之，他認為這齣歌劇其實是小說中某些重要角色的再度呈現，只是以音樂的形式更加戲劇化。

　　至於整齣歌劇的步調則是相當從容不迫的。普羅高菲夫為模仿小說

中貴族聚會的散漫對話，特別給予劇中角色足夠的時間閒扯、交換祕密或講悄悄話，音樂則在不知不覺中巧妙地融入其中，交響樂團則以和諧卻敏銳的方式伴隨演唱者的歌聲。至於作曲的部分則充滿了難以捉摸的旋律，例如娜塔莎（Natasha）與安芮王子（Prince Andrei）第一次共舞時，所跳的華爾滋便充滿了暗示性，那樣的旋律很難不在腦海中盤旋，但真要人清楚地記得時，卻發現無法明確的想起來。

托爾斯泰的哲學性省思到了普羅高菲夫手中，變成激勵反抗的俄國人民而作的愛國大合唱。事實上，當普羅高菲夫在創作這齣歌劇時，受到很大的壓力，史達林政府的藝術委員會，一直希望把這齣歌劇當成是政治宣傳工具。如果覺得刺耳的大合唱實在太誇張，那是因為在不和諧且不均勻的樂聲中，普羅高菲夫把不祥的預警埋藏其中。

儘管歌劇只能反映小說部分情節，但故事的精髓早已貫穿全劇。我認為這其中的原因說起來苦味雜陳，因為普羅高菲夫經常流露的反諷語調，正好抓住托爾斯泰說故事的習慣，那是一種不帶感情、荒謬而又諷刺的感覺。兩部作品都是以嘲諷的態度重現歷史事件，卻反而讓人類的悲劇更形深刻。

放眼現今的指揮家中，仍以凡勒利·葛濟夫（Valery Gergiev）指揮聖彼得堡馬林斯基劇院（Mariinsky Theatre）中的基洛夫歌劇管弦樂團（Kirov Opera）於西元一九九一年的現場錄音，表現最好。儘管這齣歌劇充滿振奮人心的合唱與激烈的戰爭場面，葛濟夫卻不會讓全劇停留在表面的浮誇上，相反的，他把重心放在音樂中那種苦中帶甜的優雅與豐富的和諧性之上，因此整齣歌劇呈現出令人感動的莊嚴。他也帶領著樂團表現出明亮但敏銳的演奏，合唱團的歌聲更是狂野、強壯而有力。

優秀的演出卡司詮釋本劇更形權威。演出一向讓人激賞的男中音亞歷山大·葛格洛夫（Alexander Gergalov）飾演安芮王子；女高音葉琳

娜‧普基娜（Yelena Prokina）飾演娜塔莎；次女高音史薇特蘭娜‧維可娃（Svetlana Volkova）扮演娜塔莎迷人的表親桑雅（Sonya）。男高音葛根‧葛烈果里安（Gegam Gregorian）則演出皮耶伯爵（Count Pierre），這位圓胖又正派的伯爵，平時總是一派輕鬆，但當他的朋友及國家陷入危難時，他總是如英雄般挺身而出。至於其他的角色表現亦非常稱職，如男高音尤里‧馬魯辛（Yuri Marusin）飾演的王子安那托‧古拉金（Anatol Kuragin）；還有目前已是國際巨星的次女高音歐嘉‧博羅汀娜（Olga Borodina）飾演伯爵夫人貝祖科娃（Countess Bezukhova）。

　　另外一個選擇則是錄製於西元一九六一年，莫斯科大歌劇院（Bolshoi Theater），指揮是亞歷山大‧梅立克―帕夏耶夫（Alexander Melik-Pashayev）的版本，這張錄音最接近全劇十三幕的完整版，是在作者於西元一九五九年過世後六年完成的。本張錄音最吸引人的演出是偉大的女高音蓋琳娜‧薇許涅芙絲卡雅（Galina Vishneveskaya）所詮釋的娜塔莎，另外強悍的男中音耶夫金尼‧基博卡羅（Yevgeny Kibkalo）也將安芮王子表現得可圈可點。

Philips (three CDs) 434 097-2

Valery Gergiev (conductor), Orchestra and Chorus of the Kirov Opera, Mariinsky Theatre, St. Petersburg; Gergalov, Prokina, Gregorian, Borodina, Marusin

Melodiya (three CDs) 74321 29350 2

Alexander Melik-Pashayev (conductor), Chorus and Orchestra of the Bolshoi Theater, Moscow; Kibkalo, Vishnevskaya, Petrov, Arkhipova

54. 賈科摩・普契尼

（Giacomo Puccini）1858-1924

《瑪儂・雷斯考》

（*Manon Lescaut*）

劇本：多梅尼可・歐利瓦（Domenico Oliva）與魯伊吉・意利卡（Luigi Illica）改編自阿貝・普雷沃斯特（Abbé Prévost）之小說
首演：西元一八九三年二月一日，杜林（Turin）皇家劇院（Teatro Regio）；西元一八九四年二月七日，米蘭史卡拉劇院（Teatro alla Scala）（改編版本）

　　普契尼還是位年輕的音樂學生時，便與一群志同道合的人組成了一個團體，其中包括藝術家、作家、記者、作曲家等等，他們自稱為 Scapigliatura Milanese，意即「米蘭浪蕩者」（the Disheveled Ones from Milan）；這場運動始於一八六〇與一八七〇年代，運動分子以革新義大利藝術、音樂、戲劇為己任，而在歌劇領域裡，此即意味著批判義大利歌劇的重要前輩威爾第，並朝德法兩國尋找新方向。華格納讓他們有典範可供參考，進而習得了進階的和聲思維、連綿不絕的結構以及精緻的旋律動機（也就是華格納的主導動機〔leitmotif〕技巧的義大利版本）；而偏愛寫實主義的馬斯奈（Massenet）則大幅影響了義大利歌劇的「寫實主義」（"verismo"）運動。

　　普契尼早期的歌劇成就頗受好評，尤其是他拿給黎柯第出版社（Ricordi publishing house）出版的《女妖》（*Le Villi*）一劇。他在表明譜寫《瑪儂・雷斯考》的意願之前，就已經疏遠了「浪蕩者」。一八八四年，馬斯奈根據阿貝・普雷沃斯特的小說撰寫了一齣歌劇，當時迴響熱

烈，因此普契尼選擇譜寫《瑪儂‧雷斯考》，題材正與馬斯奈的作品一樣，可謂肆無忌憚之舉。

　　黎柯第出版社想勸普契尼打消念頭，可是這位正值而立之年的作曲家不為所動。此外，亦如學者朱利安‧柏頓（Julian Budden）所言，《瑪儂‧雷斯考》在創作初期所遇到的麻煩，比普契尼任何一部歌劇作品都來得多，這似乎也意味了些什麼。為了讓此劇登上舞台，普契尼前前後後找了五位劇作家，然而每一位在嘗試填詞後，都打了退堂鼓，沒人想見到自己的名字出現在印刷出版的總譜原稿劇名頁上。同時，普契尼還介入別人的家庭；一八八四年，《女妖》才剛為普契尼打響了一點名號，他便與有夫之婦艾薇拉‧潔米納尼（Elvira Gemignani）有染，而艾薇拉在暗結珠胎後，只好逃離怒氣沖天的丈夫身邊；他倆的兒子安東尼奧（Antonio）應是普契尼的獨生子。在譜寫《瑪儂‧雷斯考》期間，普契尼與艾薇拉的生活同樣是一團糟。

　　這位作曲家雖然固執愚笨，但對於自己在歌劇方面的所作所為，腦筋似乎還挺清晰的。普契尼沒有任何一部歌劇如《瑪儂‧雷斯考》般立即受到大眾推崇，而且馬上在保留劇目裡取得一席之地。雖然劇中有些安排不夠縝密，與馬斯奈天衣無縫的專業版本相較時更是明顯，不過（法國歌劇迷請見諒），我仍覺得普契尼版本的劇情較具說服力，音樂也更激動人心。

　　第一幕裡，阿米亞旅館（Amiens）的公共廣場到處是士兵與鎮民，一開始我們就在人群中見到瀟灑的迪‧格雷宇（des Grieux）騎士；他是個窮學生，除了頭銜外身無長物。在 'Tra voi belle, brune o bionde' 這曲迷人的男高音詠嘆調中，迪‧格雷宇忸怩作態，想從學生裡找一位女子來談戀愛；此首詠嘆調輕鬆活潑，將迪‧格雷宇花言巧語的魅力展露無遺。普契尼在這裡展現了純熟的手法，光用一首曲子便迅速塑造出人物

的性格。瑪儂正在前往一間修道院附屬學校的路上，哥哥雷斯考是皇家侍衛隊的中士，個性毫無擔當，亦無品行可言。迪・格雷宇深受瑪儂吸引，完全拜倒在她的風采下，而唱出熱烈且技巧高超的詠嘆調 "Donna non vidi mai" 向她傾訴心意。緊接著是一首精巧的愛情二重唱，開頭的樂句彷彿日常談話一般，發音清晰卻又躊躇猶豫，爾後便逐漸化為感情充沛、高亢抒情的歌聲。

普契尼寫過的故事，沒有比這一齣更加懷疑人性的了。傑宏特（Geronte）是位家財萬貫的官員，也迷上了瑪儂；他讓哥哥雷斯考相信自己原本想與這位年輕姑娘私奔，可是後來瑪儂卻衝動地與迪・格雷宇遠走高飛了。傑宏特發現此事後，雷斯考反而向他擔保，妹妹極愛奢華，跟著年輕的迪・格雷宇吃苦，一定會受不了。普契尼的歌劇版本與馬斯奈的《瑪儂》（Manon）不同之處，在於普契尼省略了其中一景，此景敘述這對愛人在巴黎過著一貧如洗的生活，瑪儂為此痛苦不堪；但普契尼卻讓劇情直接跳至傑宏特富麗堂皇的客廳，此時瑪儂已身穿華衣麗服，成為傑宏特的情婦。普契尼的做法常受批評，而這種批評也算合情合理。

接著迪・格雷宇出現，求瑪儂立即與他一起逃走。瑪儂雖然答應了他，卻停下來收拾珠寶；躊躇之間，傑宏特已經領著衛兵前來，並以偷竊罪名逮捕了瑪儂。她與「其他妓女」一同被放逐到美國的路易斯安那州。不過迪・格雷宇也悄悄溜上這艘開往美國的船。

最終幕在「紐奧良荒郊的廣闊沙漠」發生。普契尼和同事顯然不知道路易斯安那州並沒有什麼廣闊的沙漠，他們應該是把它想成了德州的樣貌。雖然如此，普契尼的音樂與戲劇想像力仍大獲全勝。瑪儂歌唱詠嘆調 "Sola, perduta, abbandonata"，透過普契尼漸漸減弱的陰鬱音樂，此情此景深刻傳達出她內心的羞慚與絕望。迪・格雷宇四處尋找棲身掩蔽

之處，折返後卻發現瑪儂已即將沒了氣息。

　　劇中主角的嗓音必須兼具抒情的優雅風姿與戲劇的堅韌，對重抒情女高音（spinto soprano）而言，乃一絕技力作；不過迪‧格雷宇可能才是最艱鉅的角色。莉琪亞‧阿爾巴內瑟（Licia Albanese）與佑西‧比約林（Jussi Björling）於一九五四年錄製的版本激動人心；在我成長的日子裡，這張唱片被我聽得都磨損了。就劇中角色而言，阿爾巴內瑟的嗓音或許稍嫌清柔，不過她動人的歌聲仍能讓你傾心。比約林飾唱的迪‧格雷宇極具震撼力：遊戲人生的態度、耀眼順暢的力量、急躁衝動的個性，全都表現得宜而無所遺漏。男中音羅伯特‧梅瑞爾（Robert Merrill）飾演的雷斯考嗓音粗獷，表現出多行不義。喬內爾‧帕利亞（Jonel Perlea）指揮羅馬歌劇院管弦樂團暨合唱團（Rome Opera Orchestra and Chorus），演出的步調輕快流暢。

　　一九九二年的迪卡（Decca）唱片由米芮拉‧佛雷妮（Mirella Freni）與路奇亞諾‧帕華洛帝（Luciano Pavarotti）演出，雖然這個版本比較新，演出仍不失典雅的水準。此刻佛雷妮的嗓音已不若以往那般燦爛美好，不過她歌聲裡添增的份量、陰鬱的音調、大膽的激情，不但可彌補缺憾，甚至可謂有過之而無不及。帕華洛帝當時的音色正佳，為飾演的角色平添聲樂魅力，其詮釋獨具一格，令人印象深刻。不過聆聽這張唱片的主因，應該是詹姆斯‧李汶（James Levine）的指揮；他始終如一地表露出內心對總譜的敬意。此次乃是與大都會歌劇院管弦樂團暨合唱團（Metropolitan Opera Orchestra and Chorus）合作，而李汶指揮出一場生氣勃勃且變化多端的表演，並在普契尼這齣極具開創性的義大利歌劇裡，捕捉到了管弦樂譜中宛如交響曲般的變幻流動。

RCA Victor (two CDs) 60573-2-RG

Jonel Perlea (conductor), Rome Opera Orchestra and Chorus; Albanese, Björling, Merrill, Calabrese

Decca (two CDs) 440 200-2

James Levine (conductor), Metropolitan Opera Orchestra and Chorus; Freni, Pavarotti, Croft, Taddei

55. 賈科摩·普契尼

《波西米亞人》

(*La Bohème*)

劇本：朱賽佩·賈科撒（Giuseppe Giacosa）與魯伊吉·意利卡根據安立·穆爾紀
（Henry Murger）之作品改編而成
首演：西元一八九六年二月一日，杜林（Turin）皇家劇院（Teatro Regio）

　　我少年時首次觀賞普契尼的《波西米亞人》的經驗，真是再愉快不過了。當時是西元一九六五年，上演地點是大都會歌劇院（Metropolitan Opera），即**舊時的**大都會歌劇院的最後一季表演。當時我坐在第四層，位置靠近舞台邊，只能看見部分的舞台。大有名氣的蕾娜塔·提芭蒂（Renata Tebaldi）飾唱咪咪（Mimi），優雅卻未多獲賞識的匈牙利籍男高音善鐸·孔亞（Sandor Konya）演唱魯道夫（Rodolfo）。這場表演令人心醉神迷，其中的每一個細節我都還記得，甚至——至少從我視野不錯的座位看來是如此——在莫姆斯咖啡館（Café Momus）時，提芭蒂看起來好像真的在吃香草冰淇淋呢。

　　普契尼的這齣歌劇深受眾人喜愛，後來我又欣賞了多次非凡的演出，不過也常常得耐著性子看完不怎麼樣的表演；《波西米亞人》太受歡迎，反而為自身帶來過多負擔。不過一九九一年時，我為了替《波士頓環球報》（*Boston Globe*）撰寫樂評，在新英格蘭音樂學院（New England Conservatory）觀賞了一場根據英語譯詞演出的此部歌劇，那次

表演深深撼動了我，大出我意料之外。這些學生歌手既可愛又真誠，技巧雖然生疏卻惹人疼愛，見到他們全心投入這些偶像般的角色時，歌劇裡強而有力的情感刻劃再次震撼了我。大部分的音樂學生都得靠打工付學費，這些學生住在一起、分攤日常開銷，哪裡有得吃就往哪兒去，而且看來總是一副吃不大飽的模樣，這情形與普契尼根據真實人物塑造出的波西米亞生活，可謂如出一轍。劇本所參考的原作，出自住在巴黎的窮作家安立·穆爾紀；他與同樣身無分文的其他藝術家友人住在左岸，後來在一八四〇年間寫下了當時的生活情景，付梓出版。

這些故事引起了普契尼注意，因為裡面述說的，也正是他親身經歷過的故事。普契尼還在米蘭的音樂學院求學時，與弟弟及一位同輩的窮親戚分租一層公寓閣樓，他們互相花彼此的錢、吃彼此的東西、穿彼此的衣服。雖然那時的生活過得卑賤而惶惶不安，不過當然也有美好時光與閒聊戲謔的時刻；在這些年輕人於閣樓裡胡鬧、用惡劣的雙關語相互嘲弄對方的場景裡，普契尼便貼切地描繪出這種歡樂。

普契尼以及弟弟和親戚的生涯目標明確，當時也在受專業訓練；但是《波西米亞人》裡的藝術家對於各自的藝術領域就沒那麼全心全意奉獻了，他們的生活毫無方向，只會自吹自擂。魯道夫野心勃勃地想寫一部五幕戲劇，不過此劇對他而言似乎無足輕重，因為在寒冷的聖誕夜裡，他竟只因一時興起，就把劇本投進閣樓的鐵暖爐中，以求寥寥幾分鐘的溫暖。男性藝術家津津樂道於做愛這檔事，然而內心情感卻無對象可以依附。此外，從來也沒人提過自己家裡的事情。這些人都饒富魅力，卻也都處於社會傳統主流之外。

歌劇裡的兩個女性人物引出了愛情故事：年輕女子穆賽塔（Musetta）個性活潑果決，心裡深知自己丰姿綽約，與畫家馬伽婁（Marcello）的關係分分合合；還有迷人卻身子孱弱的裁縫咪咪，她手拿著熄滅了的蠟燭

出現在閣樓門口，霎時便俘虜了魯道夫的心——這一景充滿魔力，每一位歌劇迷都特別喜愛這個時刻。

然而咪咪還把其它東西帶進了這個藝術家圈子：疾病。當你還年輕、還身強體壯時，貧窮而無拘無束沒什麼不好；可是危及性命的疾病卻是個成年人的問題，需要成年人的責任感來面對。普契尼和劇作家朱賽佩・賈科撒及魯伊吉・意利卡在故事裡呈現出這個議題時，思慮纖細而敏銳，使得《波西米亞人》成為一齣超越時空而恆久的悲劇。

魯道夫深愛咪咪，無法繼續忽視咪咪的健康每況愈下。他還能怎麼辦呢？在第三幕裡，馬伽婁想從這位壓抑內心情感的的朋友口中探聽出這次與咪咪分手的真實原因，魯道夫終於承認：咪咪病了，而且可能不久人世。他對馬伽婁說的話，翻譯成六○年代的用語，就是：「老兄，咪咪病得不輕，我實在應付不來了。」

這些主題在精心砌造且極為簡潔的歌劇劇本裡不斷出現。然而是普契尼的音樂如此地巧妙、熱烈而抒情地升騰，才使得此劇這般真實而扣人心弦。在《瑪儂・雷斯考》劇中頻頻出現的交響曲般的音樂，在此劇中並沒那麼豐富。《波西米亞人》的總譜雖然熱情洋溢，質感卻也較為柔和，其中與人物、地方、事件連結在一起的旋律動機（motif）不斷出現並產生微妙的變奏（普契尼運用華格納的主導動機〔leitmotif〕技巧，將之修改為自己的形式），貫穿全劇。普契尼細膩地鋪陳這些動機，令歌劇充滿洶湧的情感暗流。譬如在最終幕裡，穆賽塔把垂死的咪咪帶回閣樓後，大家決定讓內疚的魯道夫與昏昏欲睡的咪咪獨處。眾人離開後，平穩祥和的小調和絃伴奏著美麗而絕望的旋律，此時咪咪告訴魯道夫她其實只是假裝睡著，這樣其他人才會離開一會兒；可是當她終於死去，魯道夫悲痛地大喊她的名字時，同樣的小調主題再度出現，這次卻是以激昂的小提琴聲將旋律演奏出來，並由大聲吹奏的銅管樂器以平穩的和

絃伴奏。音樂告訴我們，咪咪這回不是假裝的了。

倘若在歌劇院欣賞《波西米亞人》時，是由年紀尚輕、酷似普契尼筆下的波西米亞人來演出，當會令觀眾十分享受；不過這齣歌劇裡的角色，仍讓當代的幾位傑出歌手有機會突顯自己的特色。或許正是在大都會歌劇院裡首度觀賞此劇的體驗，使得我特別鍾情於一九五九年的錄製版本，其中也是由蕾娜塔·提芭蒂（Renata Tebaldi）飾唱咪咪。無論如何這張由圖里歐·塞拉芬（Tullio Serafin）於羅馬指揮聖賽西莉亞學院（Academy of Saint Cecilia）管弦樂團暨合唱團的迪卡（Decca）唱片，不論從哪個角度來看，都稱得上數一數二的作品。塞拉芬熟知普契尼的風格，在指揮時極為細膩，速度從容，讓歌手能夠以起伏有致的抒情型塑出樂句。提芭蒂的音色熱情無瑕且十分美麗，但不至於使人忽略了歌聲裡的溫柔與脆弱。偉大的男高音卡羅·貝岡吉（Carlo Bergonzi）以響亮的嗓音飾唱魯道夫，音色甜美的抒情女高音嘉娜·丹傑羅（Gianna D'Angelo）演出的穆賽塔活潑大方，其他波西米亞人則是義大利歌劇的演唱老手，陣容令人印象深刻：艾托雷·巴斯帝亞尼尼（Ettore Bastianini）演出馬伽婁，伽薩雷·西葉比（Cesare Siepi）演出柯林（Colline），雷納托·伽薩瑞（Renato Cesari）則演出蕭納（Schaunard）。

另一張備受珍愛的《波西米亞人》也是由迪卡發行，此乃一九七二年的錄製版本，路奇亞諾·帕華洛帝（Luciano Pavarotti）飾唱魯道夫，嗓音聽起來朝氣蓬勃，相當動人；米芮拉·佛雷妮（Mirella Freni）飾演的咪咪歌聲精緻優雅。雖然此齣老掉牙的義大利歌劇由指揮赫伯特·馮·卡拉揚（Herbert von Karajan）與柏林愛樂（Berlin Philharmonic）出色的演奏團隊合作表演，不算是最理想的組合，不過他們的表現仍然優美細膩，力道屢屢掌握得宜，而且他們似乎也全心熱愛這音樂。

男高音卡羅・貝岡吉

《波西米亞人》一八九六年的首演是由阿爾圖羅・托斯卡尼尼（Arturo Toscanini）指揮，因此一九四六年時為了紀念該劇五十週年，托斯卡尼尼與美國國家廣播公司交響樂團（NBC Symphony Orchestra）合作的現場錄製版本，實乃彌足珍貴的紀錄。[1] 雖然我是聽著它長大的，也很崇拜演出班底——特別是飾唱咪咪的莉琪亞・阿爾巴內瑟（Licia Albanese）——卻覺得托斯卡尼尼的速度有些急促；我難以想像在首演之時，普契尼准許如此緊急迫切的演出步調。不過這仍是歌劇唱片名錄裡不可或缺的一張。

湯瑪斯・畢勤爵士（Sir Thomas Beecham）與此部歌劇也大有關係。一九二〇年，他在倫敦與普契尼見面討論，對出版的總譜裡令人困惑的細節提出了許多疑問。畢勤於一九五六年指揮的錄製版本收錄在科藝百代（EMI）的世紀原音（Great Recordings of the Century）系列裡，該場表演優美細緻、令人振奮，而且比托斯卡尼尼的指揮來得從容奔放。演出班底無與倫比：迷人得令人卸下心防的女高音維多莉亞・迭・羅斯・安赫莉斯（Victoria de los Angeles）飾唱咪咪，歌聲驚人的男高音佑西・

[1] 撰寫本文時，《波西米亞人》的托斯卡尼尼版本已告售罄，不過仍可期待唱片公司不久後重新發行。

比約林（Jussi Björling）演出魯道夫，靈活機敏的女高音露西內·阿瑪拉（Lucine Amara）演唱穆賽塔，強壯剛健的男中音羅伯特·梅瑞爾（Robert Merrill）飾演馬伽婁，約翰·瑞頓（John Reardon）演出蕭納，喬吉歐·托齊（Giorgio Tozzi）則演出柯林。如果你只能收藏一張《波西米亞人》，那麼這張唱片是最佳選擇。不過我無法想像自己沒有卡拉揚以及——毋庸贅言——我鍾愛的提芭蒂這兩種詮釋版本。

Decca (two CDs) 411 868-2

Tullio Serafin (conductor), Orchestra and Chorus of the Academy of Saint Cecilia, Rome; Tebaldi, Bergonzi, D'Angelo, Bastianini, Siepi, Cesari

Decca (two CDs) 421 049-2

Herbert von Karajan (conductor), Berlin Philharmonic, Chorus of the German Opera, Berlin; Freni, Pavarotti, Harwood, Panerai, Ghiaurov, Maffeo

EMI Classics (two CDs) 5 67753 2

Sir Thomas Beecham (conductor), RCA Victor Orchestra and Chorus; de los Angeles, Björling, Amara, Merrill, Reardon, Tozzi

56. 賈科摩・普契尼

《托斯卡》

(*Tosca*)

劇本：朱賽佩・賈科撒與魯伊吉・意利卡改編自維克多利安・薩杜（Victorien Sardou）之劇本
首演：西元一九〇〇年一月十四日，羅馬寇斯丹吉劇院（Teatro Costanzi）

西元一八九五年，普契尼在佛羅倫斯觀賞了《托斯卡》（*La Tosca*）的演出，這是由名劇作家維克多利安・薩杜為了捧紅莎拉・伯恩哈特（Sarah Bernhardt）而編寫的法語通俗劇；當時普契尼其實覺得伯恩哈特的表演不夠生動，不過他還是認為這齣劇作可以拿來當作歌劇的絕佳素材。

把薩杜冗長的作品（總計五幕及二十三個人物）精簡成一部結構簡潔的三幕劇作，可謂工程浩大，這位興致勃勃的作曲家也因此再度和早被他弄得心煩意亂的劇作家朱賽佩・賈科撒與魯伊吉・意利卡陷入了一場長期角力。批評這齣歌劇的人堅稱，故事的步調變得飛快，結果得不償失。原作背景設在一八〇〇年的羅馬，當時拿破崙在馬倫戈戰役（Battle of Marengo）裡打了勝仗；評論家認為，普契尼未在劇裡說明故事細節，導致劇中人物的動機顯得不合理，且在僅僅一百多分鐘長的音樂裡，就塞進了宗教盛典、病態的虐待傾向、逼供、意圖強暴、謀殺、處決、兩樁自殺等情節，讓歌劇似乎變得不只是一齣情節巧妙的通俗劇。

　　話雖如此，薩杜的戲劇卻早已消失在舞台上，而普契尼的《托斯卡》在一九〇〇年首演過後的數年內，便翻譯成二十多種語言、搬上各國舞台，包括挪威語、克羅埃西亞語、希伯來語等等，彷彿早已注定成為保留劇目裡的重要劇碼。

　　普契尼的《托斯卡》廣受觀眾歡迎，是因為他編寫的音樂可以在一瞬間傳達出薩杜喋喋不休的人物花上一整晚也講不清的事情。的確，像原作一樣敘述托斯卡是位遠近馳名又富有的女高音，她正在羅馬的阿根廷歌劇院演出，而當時的觀眾皆為之風靡等等，對這齣歌劇的觀眾而言不無益處，不過普契尼的音樂從一開始便生動分明地呈現了她的女伶身分。托斯卡來到聖安德烈亞・德拉・瓦杰教堂（Church of Sant'Andrea della Valle），她的戀人馬里歐・卡瓦拉多西（Mario Cavaradossi）正在這兒畫壁畫；一到此地，托斯卡發現小禮拜堂的門沒來由地上了鎖，又確信聽見裡邊傳來低語聲和衣服摩擦的窸窣聲，於是忌妒衝上心頭。她大步走進教堂，一面努力保持端莊儀態、一面焦急地張望各個角落，看看是否能找出愛人背叛了自己的蛛絲馬跡。管弦樂隨即開始演奏輕柔迷人的愛情主題，這也是接下來馬里歐十分熱烈演唱的主題，這音樂向觀眾擔保——也向托斯卡擔保——她並無情敵。

　　只有在觀賞原劇的時候，觀眾才會得知佛羅莉雅・托斯卡（Floria Tosca）在童年時是個沒教養的鄉下孤兒，是本篤會（Benedictine）修女組成的一間修道院收容了她、把她撫養長大，她也始終過著有許多束縛的修道院生活，直到動人的嗓音受到賞識，教宗親手讓她投向自由的音樂生涯為止。不過普契尼也相當明確地傳達出托斯卡對宗教抱持的可愛態度；在第一幕裡，托斯卡原本在誠心誠意地禱告，緊接著卻又在聖母像跟前飛奔過去吻馬里歐，音樂活潑地表現出她這種突如其來的心境轉換。托斯卡雖然虔誠，卻正在談一場不合傳統的戀愛。這當然是一樁罪

行，然而她和聖母的關係匪淺，她們彼此交談，而且就某種意義而言，這種交談是女人之間的私語；托斯卡深信聖母能夠瞭解，她既然走了歌劇這一行，生活就無法遵循傳統。

同樣地，觀眾也只有在觀賞原劇時才會更清楚馬里歐的出身與政治觀點。富有的馬里歐是羅馬貴族的後代，他於法國大革命時期在巴黎長大，現在和羅馬當地反對保皇黨的共和主義者站在同一陣線。馬里歐平日在小禮拜堂畫壁畫，好讓保皇黨以為他效忠於黨，如此一來，便可以順利無礙地援助地下組織的戰友。

馬里歐的個性在他演唱的第一首詠嘆調〈奇妙的調和〉（"Recondita armonia"）裡展露無遺，而這也僅僅是其中一例。他把抹大拉的畫像工作放下片刻，開始大不敬地比較起熱情的棕眼托斯卡特有的南方魅力以及最近常到小禮拜堂禱告的陌生金髮女人擁有的吸引力——他已把這位女人的身影畫到了壁畫上。

歌劇裡的反派角色是史卡畢亞（Scarpia），他的身分雖然是羅馬的警署署長，同時也是一位男爵——自然亦為保皇黨——因此他派任此職後，便不計手段鎮壓起義造反的行動；普契尼挖空心思，展現出史卡畢亞這個人物高貴而有教養的一面。當托斯卡回到小禮拜堂，想找馬里歐改變原本講好的晚間活動時，史卡畢亞把手浸到聖水裡沾起一些聖水，好讓她的手指碰到他的手後可以在胸前畫十字。在些許樂句裡，他的音樂顯得莊重且撫慰人心、和藹可親而令人迷惑，但是和聲漸漸轉變，緊張的氣氛瞬間爆發，史卡畢亞異常的色慾畢露——托斯卡越是厭惡他、害怕他，他就越是想占有她。

在這齣歌劇的總譜裡，普契尼再度借用了華格納的主導動機（leitmotifs）技巧，亦即把短主題（theme）和動機（motif）與故事裡的人物及事件連結在一起，最明顯的是在揭幕時突如其來地奏出的三和弦

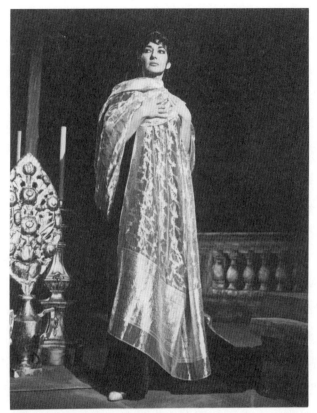

《托斯卡》中的女高音瑪莉亞·卡拉絲

——也就是史卡畢亞的動機——，這三個和聲毫無連帶關係，暗示這個人物的個性與言行舉止反覆無常；普契尼在其他總譜裡運用主導動機時，都不及這份總譜裡來得細膩敏銳。史卡畢亞分明的三和弦動機小心翼翼地藏在最意想不到的地方，譬如當第三幕開始時，在聖安傑洛城堡（Castel Sant'Angelo）上，天色才剛破曉，遙遠的教堂傳來鐘聲，此刻大家暫時忘卻即將被處刑的馬里歐；而在遠方牧童開始唱出曲子之前，管弦樂團奏出了史卡畢亞的動機，並將之變成節奏感強烈、不斷重複的三和弦，彷彿是男爵正在說道：「你們這些羅馬市民還不知道我的結局呢，就算是在墳墓裡，我也要毀了馬里歐，得到托斯卡。」

公認完美無缺的歌劇錄製版本十分少見，而少數出類拔萃的唱片便包括了一九五三年的《托斯卡》，其中由瑪莉亞・卡拉絲（Maria Callas）、朱賽佩・狄・史迭法諾（Giuseppe di Stefano）、迪多・戈比（Tito Gobbi）等人領銜演出，並由維克多・德・薩巴塔（Victor de Sabata）指揮史卡拉劇院（La Scala）管弦樂團暨合唱團。這是卡拉絲最精采的詮釋之一，她在飾唱時十分輕快活潑，外在熾熱無比、內心深沉複雜，令人印象深刻；畢竟托斯卡這個女伶正與卡拉絲相仿，因而馬里歐也總是深情款款地以姓氏喚她「我的托斯卡啊」。薩巴塔的指揮相當引人入勝，在二十世紀中期的義大利，他的名號有如阿爾圖羅・托斯卡尼尼（Arturo Toscanini）一般響亮；史迭法諾和戈比的體能狀況則適逢巔峰。科藝百代古典（EMI Classics）絕對不會讓這張唱片絕版。

其他出色的版本中，我特別崇拜一九七三年美國無線電公司紅章（RCA Red Seal）的錄製版本，其中蕾昂婷・普萊斯（Leontyne Price）飾唱托斯卡時非常出色、極為動人，普拉西多・多明哥（Plácido Domingo）飾演的馬里歐則散發青春活力、英氣逼人，席利爾・米涅斯（Sherrill Milnes）扮演的史卡畢亞則讓人心生恐懼；在這張唱片裡乃是由祖賓・梅塔（Zubin Mehta）指揮新愛樂管弦樂團（New Philharmonia Orchestra）。

EMI Classics (two CDs) 5 56304 2

Victor de Sabata (conductor), The Orchestra and Chorus of La Scala, Milan; Callas, di Stefano, Gobbi

RCA Red Seal (two CDs) RCD2-0105

Zubin Mehta (conductor), New Philharmonia Orchestra; Domingo, Milnes, Price

57. 賈科摩・普契尼

《蝴蝶夫人》
(*Madama Butterfly*)

劇本：朱賽佩・賈科撒與魯伊吉・意利卡改編自大衛・貝拉斯可（David Belasco）的戲劇作品
首演：西元一九〇四年二月十七日，米蘭史卡拉劇院（Teatro alla Scala）（改編版本：一九〇四年五月二十八日，布雷西亞〔Brescia〕，大劇院〔Teatro Grande〕）

　　《蝴蝶夫人》改編自一九〇〇年普契尼於倫敦觀賞的戲劇，該劇乃是大衛・貝拉斯可為了糊口而草率寫成的作品。雖然普契尼只是略懂英語，卻仍受可用於歌劇的故事題材吸引。貝拉斯可的劇作不過是齣缺乏內涵的通俗劇，因此就某個角度來看，沒能完全聽懂劇中對白，對普契尼而言或許也沒什麼壞處；不過他仍然情不自禁地憐惜蝴蝶（Butterfly）這個角色，並隨即領會若將此劇改編成歌劇，將會是多麼強而有力。

　　《蝴蝶夫人》對主要角色的聲樂技巧要求甚高，吸引了許多首席女高音競相演唱，但是她們身材矮胖，演起年輕藝妓顯得荒謬至極，也使得此劇時而惹人發笑。然而，倘若演出適切合宜，這齣歌劇仍是普契尼最為撼動人心的作品。

　　在當時的年代，貝拉斯可未能在劇中好好處理種族歧視的議題，不過普契尼與劇作家朱賽佩・賈科撒及魯伊吉・意利卡卻對此別具洞察力，實屬難能可貴。暫駐在長崎的美國海軍上尉平克頓（Pinkerton）向年輕的秋秋桑（Cio-Cio San）——朋友都稱她蝴蝶——輕蔑傲慢地求婚，

然而他對此種舉動背後隱含的種族歧視，似乎不以為意；若我們將平克頓視為二十世紀初期的產物，他才能免於成為最壞的歌劇男主角。在改編後的《蝴蝶夫人》中，平克頓不再那麼不知世事、懵懂幼稚，這也是較常上演的版本。

平克頓深深吸引了蝴蝶，可是他對蝴蝶卻僅懷性慾。他安排了成婚儀式，並用少許的錢租下一棟新居，租約以九十九年為期；然而無論是租約還是婚約，他都輕率以待。美國領事夏布烈斯（Sharpless）想提醒平克頓，蝴蝶打從心裡看重這樁婚姻，平克頓卻不以為然，覺得根本不會有人認為這種婚姻具有法律效力。在一首旋律取自〈星條旗〉（"Star-Spangled Banner"）譯1 並以管弦樂誇張演奏的曲子中，他唱道：某天他將娶一位真正的妻子——一位美國妻子。

普契尼也痛切地傳達出蝴蝶心裡內化的種族歧視。對她而言，平克頓是出眾、特別的男人，一位高大魁梧、威風凜凜、身著潔白制服的大人物；他盡情大笑、有話直說，散發著勇往直前的精力，與日本男人宛如天壤之別。平克頓選擇了蝴蝶，令她自豪不已。

接下來是第二幕。三年過去了，平克頓音信杳然。夏布烈斯和婚姻掮客五郎（Goro）向蝴蝶解釋，日本法律規定，丈夫遺棄了妻子，婚姻便失效；他們想勸她接受山鳥王儲（Prince Yamadori）的提親；山鳥的身分如同黃哲倫（David Henry Hwang）於其劇作《蝴蝶君》（*M. Butterfly*）裡描繪的一般，像一位年輕多金的甘迺迪。蝴蝶雖然一貧如洗，仍拒絕了山鳥；她自認為是一位美國妻子。

從歌劇的結局，可以看出普契尼與劇作家皆認為自殺既是種責難，也是絕望之舉。平克頓終於回來了，不過還帶著真正的美國妻子凱特

譯1 美國國歌。

（Kate）；儘管此刻他發現無情對待蝴蝶所造成的後果，內心愧疚不已，卻仍打算帶親生兒子一道回美國。

蒙羞的蝴蝶萬念俱灰，她同意放棄孩子，但平克頓得親自前來帶走孩子。就在丈夫到達時，蝴蝶自刎而死。是平克頓逼她這麼做的，她死亡的可怕景象往後將永遠留在他的記憶裡。

普契尼在總譜裡融入了多首日本民謠旋律，好為他豐富的半音和聲添上一層亞洲色彩；儘管如此，音樂仍充滿義大利風格的抒情歌唱。演唱蝴蝶的女高音必須外表端莊害羞、內心熱情如火。飾演平克頓的男高音則需展現出這位玩世不恭的人物情深意重的一面。普契尼幫他安排好了橋段。譬如在第一幕的愛情二重唱（duet）裡——普契尼所有作品中最長、最精緻、最為絕美的一首，平克頓得以表達自己對蝴蝶的感受並不僅僅是肉慾；此刻他是真的迷戀著那心地單純的小新娘。

一九五八年，由蕾娜塔‧提芭蒂（Renata Tebaldi）詮釋主要角色的迪卡（Decca）版本，是無庸置疑的選擇。提芭蒂由一位日本戲劇指導從旁協助，學習寸步移動，並讓自己顯得較為嬌小；不過，她飾演的蝴蝶看起來就像一位身材高大、惹人注目、飲食豐足又親切友善的義大利女人；儘管如此，提芭蒂的演唱仍然無可比擬。對於一九五八年提芭蒂在大都會歌劇院（Metropolitan Opera）首度詮釋蝴蝶的表現，《前鋒論壇報》（*Herald Tribune*）傑‧哈里遜（Jay Harrison）評論道，儘管櫻花茂盛，《蝴蝶夫人》仍是部「義大利作品，這也正是提芭蒂小姐演唱的方式……帶有宏偉堂皇義大利風格的美感與壯麗。」此言實矣，不過提芭蒂在這張唱片裡還不只如此，她唱出輕柔的樂句時，流暢優美、溫和柔順，演出技巧精準無比。整個班底亦為一時之選，獨具風格的男高音卡羅‧貝岡吉（Carlo Bergonzi）演唱平克頓，超群絕倫的次女高音費奧蓮莎‧科索托（Fiorenza Cossotto）演出鈴木（Suzuki），體魄強健的男中音

恩佐‧索爾戴婁（Enzo Sordello）飾演夏布烈斯。圖里歐‧塞拉芬
（Tullio Serafin）指揮聖賽西莉亞學院（Academy of Saint Cecilia）管弦樂團
暨合唱團，帶領出一場朝氣蓬勃又優美精緻的表演。

在科藝百代古典（EMI Classics）一九五九年的錄製版本裡，維多莉
亞‧迭‧羅斯‧安赫莉斯（Victoria de los Angeles）飾演的蝴蝶音色甜
美、天真無邪，佑西‧比約林（Jussi Björling）演唱的平克頓嗓音熠熠、
饒富魅力，讓人無暇理會他實際上有多粗鄙。這張情感充沛的錄製版
本，乃是由卡布烈雷‧杉帝尼（Gabriele Santini）指揮羅馬歌劇院
（Rome Opera）的樂團。

另一張值得考慮的唱片，則會令某些人聽了大吃一驚，這是科藝百
代一九五五年的版本，由瑪莉亞‧卡拉絲（Maria Callas）飾演秋秋桑、
赫伯特‧馮‧卡拉揚（Herbert von Karajan）指揮史卡拉劇院（La Scala）
的樂團。卡拉絲只在台上演唱過三次這個角色（錄製此張唱片的同一
年，於芝加哥演出）；或許她覺得對這個端莊害羞的角色而言，自己的
表現是太過熱切了。話雖如此，她在唱片中的詮釋仍然扣人心弦。在一
處引人入勝的劇情轉折點，演出平克頓的尼可萊‧蓋達（Nicolai Gedda）
以甜蜜的嗓音抒情地歌唱，卡拉絲飾演的蝴蝶則純真而直率奔放，此刻
不僅令人心醉神怡，也為兩人的關係引出了讓人困惑的曖昧不明之處。
在這首愛情二重唱的關鍵時刻，蝴蝶歡喜得心蕩神馳，自喻為嫦娥；蓋
達飾演的平克頓則以動人的聲調說「妳還不曾說妳愛我」，接著問道，嫦
娥是否知道哪些話語能夠滿足內心的渴望？蝴蝶回答嫦娥知道，但或許
因為「害怕這些話語熾烈得令她死去」，而不願作聲。卡拉絲為這使人心
痛的樂句添入顫抖的激情，令你難以承受，無法自已。這般幸福可是
真？蝴蝶不敢置信。她猜得沒錯，結局正如她所料。

Decca (two CDs) 425 531-2

Tullio Serafin (conductor), Orchestra and Chorus of the Academy of Saint Cecilia, Rome; Tebaldi, Bergonzi, Cossotto, Sordello

EMI Classics (two CDs) 7 63634 2

Gabriele Santini (conductor), Orchestra and Chorus of the Rome Opera; de los Angeles, Björling, Pirazzini, Sereni

EMI Classics (two CDs) 5 56298 2

Herbert von Karajan (conductor), Orchestra and Chorus of La Scala, Milan; Callas, Gedda, Danieli, Borriello

58. 賈科摩・普契尼

《杜蘭朵公主》

（Turandot）

劇本：朱賽佩・阿達米（Giuseppe Adami）與雷納托・席莫尼（Renato Simoni）改編自卡羅・葛齊（Carlo Gozzi）之戲劇作品
首演：西元一九二六年四月二十五日，米蘭史卡拉劇院（Teatro alla Scala）

　　《杜蘭朵公主》是部差一點兒就完成的大師名作。西元一九二四年，普契尼以六十五歲之齡辭世，當時他還沒譜完《杜蘭朵公主》，大約從結尾的第三幕中間開始的最終一場長景並未譜曲。儘管如此，這仍是普契尼作風最大膽、造詣最高超的總譜。

　　有歌劇史學家認為，普契尼早在逝世（死因為喉癌手術併發症）前好一陣子就被這齣歌劇的結局給難倒了，他始終不確定到底該怎麼寫比較好。普契尼從一九二一年著手譜寫這部作品，不過眾所皆知他習慣拖拖拉拉，得先抽不少菸、灌下不少咖啡，引發一下恐慌焦慮後，才能進入作曲狀態，編寫《杜蘭朵公主》時也不例外。當時普契尼顯然還未腸枯思竭，因為直到停筆的那一刻，他寫出的音樂仍然大膽無畏地探索了新的奇思妙想以及前所未有的和聲方式；儘管如此，他始終對劇中的場景鋪陳不甚滿意。

　　此劇原作乃是卡羅・葛齊撰寫的寓言劇，普契尼和兩位煩惱不堪的劇作家朱賽佩・阿達米與雷納托・席莫尼改編了原始劇作，才解決場景

250

鋪陳的問題。在古老的北京城裡有位冷若冰霜的杜蘭朵公主，她打從心底憎恨所有的男人，想娶公主的求婚者得先回答她提出的三道謎題，答不出來就得領死；至今為止，猜謎者無一成功。此時一位身份不明的陌生人來到城中，他是隱姓埋名的卡拉富王子（Prince Calaf），其父乃是從前被流放的韃靼王（Tartar king）。卡拉富解開了謎題，向公主討賞，震驚的杜蘭朵公主方寸大亂，想找出不用履行承諾的辦法。

普契尼和劇作家夥伴把杜蘭朵公主對男人的恨意，描寫得比葛齊的劇作裡來得重，於是在最終一景，卡拉富必須靠愛情的力量去軟化杜蘭朵公主頑抗的態度，而公主那種找不出合理動機的轉變也必須透過音樂來描述。

雖然普契尼在表現情緒衝突時十分生動，手法相當高明，不過在描述較為晦澀的內容時，就略遜一籌了。對他而言，情感是極為強烈的心理狀態，就算是一份錯得離譜的感情亦然；他可以譜出一個暗藏著悲劇預兆的快樂愛情場景，譬如《波西米亞人》裡的景況，可是杜蘭朵公主的心情變化卻宛如迷霧一般，讓普契尼困惑難解。

普契尼去世時留下了十三頁草稿，最後一幕只寫到卡拉富吻了公主的關鍵時刻。普契尼的出版商把完成總譜的任務交給那不勒斯作曲家法蘭克·阿法諾（Franco Alfano），他在譜寫剩下的部分時，主要是根據普契尼的草稿加上自己的猜測而草草拼湊出來的。

雖然阿法諾譜寫的結尾（其實他總共編了兩種結局，較短的第二種結局比較常見）是相當嚴謹的專業作品，不過他的音樂缺乏創意，在管弦樂裡大量運用了華麗而俗氣的銅管樂器，以向觀眾宣告杜蘭朵公主終於跨越了情感的鴻溝（還是跨越了心理界線而精神崩潰呢？）。此外，《杜蘭朵公主》是普契尼在和聲方面實驗性最強的總譜，但是阿法諾的和聲語言卻較保守，使得最終場景回歸到義大利寫實主義傳統的主流。

　　許多作曲家都曾試過把最後一景譜完。到目前為止，以路奇亞諾‧
貝里歐（Luciano Berio）的補闕為最大膽、也最有意思的嘗試。貝里歐雖
然是個腦筋動得很快的現代主義者，但他天生情感豐富，不僅十分愛好
歌劇，對戲劇的鑑賞力也相當敏銳。經過貝里歐補遺的作品，展現出普
契尼探究和聲的過程可能會有什麼樣子的發展。貝里歐乃是以不確定的
情緒狀態來為歌劇作結，杜蘭朵公主表白愛意時帶著迷惑，似乎在說
「我是怎麼了？」北京老百姓回應她的合唱歌聲不像阿法諾編寫的歡呼聲

作曲家賈科摩‧普契尼

那般狂熱，而是小心謹慎地表現出驚奇。二○○二年，我在薩爾茲堡音樂節（Salzburg Festival）觀賞這齣歌劇時，貝里歐編寫的結尾引來了不同的評價，其中有褒有貶。他的做法可能過於前衛而難以理解，使得歌劇劇團仍舊傾向死守阿法諾可靠的版本，不過還是貝里歐的版本讓我較為欣賞。

無論如何，這部普契尼生前的最後作品，絕不因懸而未決的結局而有損其光采。這份氣勢磅礡的總譜富有想像力、異國風味濃厚，令人大開眼界；有兩張經典的錄製版本生動地捕捉到了這些特色。

美國無線電公司（RCA）於一九五九年與一組夢幻班底合作，錄製了這部歌劇作品。飾唱此劇女主角是碧姬‧尼爾森（Birgit Nilsson）的拿手絕活，而這張唱片錄下了她令人驚嘆的詮釋；尼爾森的華格納女高音（Wagnerian soprano）嗓音，雖然欠缺她個人保留劇目裡某些義大利角色所需要的特色與技巧，但是她的北歐氣勢沉著冷靜，對振動音相當精練，最終一幕裡流露的熱情顯得有點怯弱，飾唱起北京城裡領悟了愛情的冷酷公主，可說恰到好處。男高音佑西‧比約林（Jussi Björling）飾演的卡拉富熱情奔放，歌聲裡的激情強烈得令觀眾發顫，我敢保證一聽之下絕對會為之癱軟；即使是歌聲錚然響亮時，比約林的嗓音仍然顯得憂傷悒鬱，在如此詮釋之下的卡拉富，不論是最傲然不屈或最冥頑不靈的時刻，都仍保有極具同情心的形象。

卡拉富的老父帖木兒汗（King Timur）是一位被廢黜的君主，女僕柳兒（Liù）忠心耿耿地攙扶、守護這位眼瞎的主人，長久以來，她也始終自遠處暗戀著卡拉富。柳兒死亡的那一景，管弦樂演奏的不協和音縹緲縈繞，而柳兒唱出的樂句優美而傷感，便在這樂聲中迴旋，讓人不禁想揣測普契尼的作曲成就可能會達到哪種境界。蕾娜塔‧提芭蒂（Renata Tebaldi）飾唱柳兒這個舉足輕重的角色時嗓音甜美、靦腆害羞。

喬吉歐・托齊（Giorgio Tozzi）演活了一位睿智嚴肅、嗓音莊重而尊貴的帖木兒。雖然你可能希望艾利希・萊因斯朵夫（Erich Leinsdorf）指揮時多點靈活與溫情，不過在他的引導之下，羅馬歌劇院（Rome Opera）管弦樂團暨合唱團的演奏仍是充滿了活力。

另一張錄製版本是迪卡（Decca）一九七二年的唱片，由祖賓・梅塔（Zubin Mehta）指揮倫敦愛樂管弦樂團（London Philharmonic Orchestra）、約翰・歐爾蒂斯合唱團（John Alldis Choir）以及一組優秀班底。我認為梅塔在指揮生涯中的表現水準未能保持穩定，是相當令人失望的事情，不過唱片裡他指揮的這場演出扣人心弦，不僅十分精采、生動，又常能適時拿捏收斂，當音樂變得不祥時的演奏則又強烈得令人頭暈目眩。瓊・蘇莎蘭（Joan Sutherland）從來不曾在劇院裡飾唱過杜蘭朵公主，不過梅塔和迪卡唱片的經理合力說服她演出這個角色；普契尼筆下的公主冷若冰霜，選定這位美聲唱法的首席女高音來演唱，顯得有些令人費解。蘇莎蘭的高音符熠熠閃動、歌聲氣勢又相當符合此劇需求，本在意料之中，然而在梅塔的指揮下，她飾唱時不僅神采飛揚、咬字清晰，而且節奏感相當敏銳。蘇莎蘭平常飾唱美聲唱法角色時，這些特色常不知去向，令人不禁猜想，倘若她能夠常與挑戰自己的指揮家合作，而非總是在指揮家老公理查・波寧吉（Richard Bonynge）的呵護下避開風險，其演唱生涯將會是多麼卓越非凡。

路奇亞諾・帕華洛帝（Luciano Pavarotti）扮演的卡拉富出乎意料地急躁衝動，聲樂表現亦十分亮眼；剛開始聆賞《杜蘭朵公主》的人，倘若只聽過三大男高音演唱會裡專屬於帕華洛帝的歌曲——那首家喻戶曉的男高音詠嘆調〈公主徹夜未眠〉（"Nessun dorma"），那麼一旦聽他在原有的戲劇脈絡裡演唱這首詠嘆調時，絕對會聽得如痴如醉。夢瑟拉・卡巴葉（Montserrat Caballé）飾唱的柳兒在流露情緒時似乎稍嫌彆扭，不

過她的歌聲音色明亮，令人動容，極弱音的高音符在空中飄揚。尼可萊‧紀奧羅夫（Nicolai Ghiaurov）詮釋帖木兒這個角色時活用了他堅實的低音，在戲劇方面的直覺也十分準確。連德高望重的英國男高音彼得‧皮爾斯（Peter Pears）也跑來客串演出杜蘭朵公主的父王——年老的阿爾頓皇帝（Emperor Altoum）。

　　西元一九二六年《杜蘭朵公主》於米蘭首演時，指揮阿爾圖羅‧托斯卡尼尼（Arturo Toscanini）在普契尼親自譜寫的總譜結束之處放下了指揮棒，並宣佈自己也將指揮到此為止。（在後續的演出中，托斯卡尼尼指揮的則是阿法諾譜寫的結局。）正如某些歷史學家所指出的，在義大利歌劇的百年繁榮時代裡，那一刻可視為懸而未決卻戛然而止的句點，教人哀傷至極。

RCA Victor (two CDs) 09026-62687-2

Erich Leinsdorf (conductor), Orchestra and Chorus of the Rome Opera; Nilsson, Björling, Tebaldi, Tozzi

Decca (two CDs) 414 274-2

Zubin Mehta (conductor), London Philharmonic Orchestra, John Alldis Choir; Sutherland, Pavarotti, Caballé, Ghiaurov

59. 亨利·普塞爾

（Henry Purcell）1659-1695

《蒂朵與埃涅阿斯》

(Dido and Aeneas)

劇本：那烏·塔提（Nahum Tate）
首演：根據《新葛洛夫歌劇大辭典》等文獻所示，應為一六八九年十二月之前於切爾西（Chelsea）的一家女子寄宿學校上演

　　亨利·普塞爾只寫過一部真正的歌劇《蒂朵與埃涅阿斯》，而且是一部僅五十分鐘的奇蹟。只要一聽過這部卓越非凡的作品，你很難不為它本身及英國歌劇的可能發展方向感到婉惜，更別說它對音樂史的可能影響了。

　　在十七世紀的英國，一般大眾對歌劇非常漠不關心。在受過良好教養的人士當中，歌劇這種藝術形式是被嘲笑的。人們可能辯稱，英國已經可以驕傲且正確地主張在戲劇領域取得了制高點。然而對大多數英國人而言，戲劇是戲劇，音樂是音樂，而在表演中混合一些歌曲、舞蹈、合唱，也是另一回事。但是從頭唱到尾的歌劇，則相當荒謬可笑。一六七〇年代曾有些人試圖將義大利與法國歌劇引進英國，結果都不了了之。英國桂冠詩人約翰·德萊登（John Dryden）曾做過以下人人皆知的宣稱：英語與英國氣質是與歌劇格格不入、毫不相稱的。

　　然而，當一六八〇年代中期普塞爾譜寫《蒂朵與埃涅阿斯》時，他決心要改變這一切。他出生於倫敦，在皇家禮拜堂（Chapel Royal）受訓

成為一位唱詩班歌手，並成為國王的作曲家，最後任職西敏寺（Westminster Abbey）與皇家禮拜堂的風琴手。他的工作迫使他粗製濫造出一堆頌歌、讚美詩、進行曲等等以應付皇家活動的各種場合。然而，他私下越來越對戲劇音樂產生興趣。

《蒂朵與埃涅阿斯》是在什麼樣的情況下譜寫而成的，至今已不可考。在他一生中，這部歌劇似乎只上演過一次，而且是在切爾西的一家女子寄宿學校演出。演出後，沒有任何迴響。

《蒂朵與埃涅阿斯》完全是一部悲劇，是一部從頭唱到尾的歌劇。由於這部歌劇相當短（而這點也可能是時勢所迫），因此那烏‧塔提所寫的劇本必然是壓縮了埃涅阿斯旅居迦太基與寡婦蒂朵王后之間發生的浪漫故事。在很多方面，這部歌劇的體裁都受惠於義大利與法國歌劇在舞曲、詠嘆調、重唱上的做法。普塞爾的重大突破在於提出精巧的方法克服了將英語化成音樂的挑戰。由於斷斷續續的韻律、起伏不定的語調、堅硬的母音，一般認為英語不適合譜曲，至少不適合需要唱出綿長對話的歌劇形式。然而普塞爾的朗誦調掌握住了英語的不勻稱性與起伏不定。即使在抒情的宣洩時刻，他也能保持語句清晰流暢。《蒂朵與埃涅阿斯》若是表演得好，當中經過音樂提升並強化的語句就會蹦出舞台，在你面前奔騰。

實際上，儘管塔提的文本相當詩意而優雅，但是他敘說故事的方式則有很大的漏洞。我們從來不知道為何至尊巫女（Sorceress）與她的女巫們如此痛恨蒂朵，甚至要致她於死地。不過至尊巫女卻是個有趣的角色，她只是唱著尖銳強烈的朗誦調，不時來點「呵、呵、呵」的咯咯奸笑，還配上豐富的四部和弦樂曲。

為何蒂朵在第三幕的悲歌是所有歌劇中最著名的詠嘆調之一，其實是有良好理由的。至尊巫女施咒造出假的墨丘力神（Mercury）形像，指

示埃涅阿斯必須遠航。因為生性順從，所以埃涅阿斯聽從了神的指示。
（說實在話，這部歌劇裡的埃涅阿斯根本就是個軟弱無能的懦夫。）普塞
爾在這首悲歌中使用了標準的下降式反覆低音（ground bass），這恰好就
是威尼斯歌劇的做法。在緩慢前進的重覆低音音型中，心碎的蒂朵唱出
濃烈的抒情歌曲，吐露痛徹心扉的傷懷而意欲求死，因為她對埃涅阿斯
的愛太過強烈，當這種愛受到挫折，似乎唯有一死才能解脫。

　　在這首詠嘆調中，每當主旋律與低音線之間的和弦快要連接起來
時，音樂就會跳到另一個和弦繼續前進，造成一種循環不已、無窮無盡
的痛苦與被壓抑的煩躁之感。當王后不斷高聲唱出「勿忘我」的呼喊
時，管弦樂團中的反覆低音與悲痛的和弦還是繼續磨著，似乎一切都無
能為力。一直到華格納的《崔斯坦與伊索德》（*Tristan und Isolde*）中伊索
德所唱的「愛之死」（"Liebestod"）之前，沒有另一位心碎的歌劇女英雄
曾經唱出如此悲痛及強烈的求死意志。

　　《蒂朵與埃涅阿斯》有一些經典錄音，但是我想推薦最近（到撰寫本
文之前）的版本。二〇〇三年的真理（Veritas）版本提供了讓人神魂顛倒
的美國次女高音蘇珊・葛拉漢（Susan Graham），她飾演蒂朵王后；另有
出色的男高音伊恩・博斯崔吉（Ian Bostridge）飾演埃涅阿斯。指揮艾曼
紐・海伊姆（Emmanuelle Haïm）帶領亞斯帖古樂合奏團（Le Concert
d'Astrée）演出一場清楚分明、高潮迭起、敏銳、纖細而精緻的表演。博
斯崔吉輕盈清亮的男高音音色為埃涅阿斯增添了一份孩子氣的活力與可
愛的率直認真。葛拉漢則以精明的英國巴洛克風格平衡了她全身上下的
戲劇熱情。女高音卡密拉・蒂玲（Camilla Tilling）則演活了可愛的貝玲
達（Belinda），即蒂朵的閨中密友。女低音菲莉瑟蒂・帕瑪（Felicity
Palmer）飾演至尊巫女，曾經紅極一時。優異的歐洲之聲（European
Voices）合唱團的表現也相當激動人心。

　　我也很愛一張一九五九年的錄音，那是班傑明・布列頓指揮英格蘭歌劇團體管弦樂團（English Opera Group Orchestra）與普塞爾歌手（Purcell Singers）錄製的。出色的演出班底是由飾演蒂朵的克萊兒・瓦森（Claire Watson）與飾演埃涅阿斯的彼得・皮爾斯（Peter Pears）率領。布列頓演出的這部歌劇是他自己編輯過的版本，有些學者可能會對他的行為頗有微辭。然而閃過我腦海的意義則是，這位偉大的二十世紀英國歌劇作曲家是以此來表現出他對這部大師級作品的愛，而當初這部作品的作者可能就是十八世紀早期英國歌劇作曲家的領袖。

　　如果普塞爾活得夠久，他就可能會改變眾人的態度；這件事可從他對詩人德萊登的啟發而造成的轉變看得出來。在他鄙薄歌劇，說歌劇不適合英語之後幾年，德萊登就與普塞爾合作撰寫了兩部半歌劇（semiopera）：《亞瑟王》（*King Arthur*）與《印度女王》（*The Indian Queen*），並成為普塞爾最大的支持與援助者。

Veritas (one CD) 72435 45605 2 1

Emmanuelle Haïm (harpsichord and musical direction), Le Concert d'Astrée and the European Voices; Graham, Bostridge, Tilling, Palmer

BBC Music (one CD) BBCB 8003-2

Benjamin Britten (conductor), English Opera Group Orchestra and the Purcell Singers; Watson, Pears, Sinclair, Mandikian

60. 莫里斯‧拉威爾

（Maurice Ravel）1875-1937
《孩童與魔法》
（*L'Enfant et les Sortilèges*）

劇本：科莉特（Colette）
首演：一九二五年三月二十一日，蒙地卡羅歌劇院（Monte Carlo Opera）

　　第一次世界大戰方酣之時，莫里斯‧拉威爾這位瘦小而羞怯得厲害的男人，正好受巴黎歌劇院經理之邀與作家科莉特合作撰寫一部幻想的芭蕾舞劇；當時他還相當籍籍無名。這部作品的人物馬上就出現在他腦海裡了：一位小男孩，受夠了家庭作業與母親的折磨，而破壞家具、撕毀故事書、作弄他的寵物。然後，在他的想像中，被害者──動物與物品等等──開始向孩子說話，不但譴責他的邪惡，也可憐他的孤獨。

　　拉威爾很快就展望這部作品將是部短小的歌劇，而非僅是一部芭蕾舞劇，而科莉特也同意了。一九一八年，她將劇本完成交給拉威爾。可是，一直到他職業生涯的此時，拉威爾的工作速度向來緩慢得可怕。他花了五年編寫總譜，結果是長度只有一小時左右的獨幕作品。最後，這部歌劇的首演是在蒙地卡羅舉行，當中包括年輕的巴蘭欽（Balanchine）所編的一系列芭蕾舞。

　　拉威爾浪擲在這部歌劇上的時光最後證明值得了：《孩童與魔法》可謂拉威爾最精心製作而且充滿迷人魔力的作品。儘管外界一直把拉威

爾歸入法國音樂印象派運動的一員，本質上他卻是個新古典主義者，而且當他以陳舊的音樂形式為模範時，表現最佳。這部歌劇讓他有無限的可能性這麼做。

在一段簡短的管弦樂序曲中，你會聽到兩隻雙簧管演奏一連串似乎沒有目的的音程（平行四度與平行五度）；這樣的音樂奇異地掌握了孩童焦躁不安的心靈，而你不久就會看見他，他正無法專心做數學作業呢。

親切的母親鼓勵他要專心，然而當這招無效時，她立刻愀然變臉，命令男孩留在位置上，而她則轉身去工作。接著四下無人時，男孩馬上毀壞東西，盡情發洩他的憤怒。當他折磨自己的寵物松鼠與公貓時，管弦樂團則釋放出磨牙般的複調和弦，同時以鋼琴的演奏加以強化。筋疲力竭後，男孩走向扶手椅，想不到扶手椅卻怪異地遠離他，還發出揚揚得意的怪誕音樂。隨後這張老扶手椅與另一張路易十五世風格的躺椅開始響起歡樂但僵硬的小步舞曲。

男孩曾在椅子上踢了好幾個洞、將老爺鐘上的鐘擺拔下來、把壁紙撕得粉碎；當家具與其他物品開始抱怨男孩施加的虐待時，管弦樂團興起了一陣混亂。在一首辛辣的合唱中，你會想起文藝復興的舞曲，它有著典型的和聲與輕輕敲擊的鼓聲，而壁紙上被撕碎的牧羊人與牧羊女則唱出淒涼的歌曲。

最後，當黑色公貓與其花園中的白色配偶唱出可愛的牢騷二重唱時，施虐者的憐憫之情油然而生，而月亮已經露臉。羅傑‧尼可斯（Roger Nichols）在《新葛洛夫歌劇大辭典》中就此劇寫了一個相當有洞察力的條目：拉威爾與柯莉特都是愛貓人士，絕對不會讓牠們唱出人類的語言，否則就是貶低了這個族類。因此，拉威爾設計了貓的語言，都是以「咪奴」（miinhous）、「喵嗚」（moâous）之類的詞組成，而且「拉

威爾耗費了許多心力求取語言學上的精確性。」

　　在第二幕，外頭的花園裡，樹開始接近男孩，因為他曾經用小刀割開它們的樹皮，而蝙蝠與蜻蜓也參進一腳，因為牠們的配偶都被小男孩快樂地殺死了。在一場土裡土氣的蛙舞中，管弦樂驟然迸發，也有效形成了高潮迭起的序曲。動物們感覺到男孩的氣焰變小，開始群起挑戰他。松鼠才剛唱歌抒發多年來被男孩關在籠裡的哀愁以悼念逝去的青春，接著就在一場爭吵中受傷了。男孩隨即用絲帶包紮松鼠受了傷的爪子，這表現憐憫的一幕極具突破性。原本管弦樂中蜿蜒曲折的複調和聲，終於獲得些許平穩，動物們也共同唱起對位法形式的讚美詩，稱許男孩身上新生的慈悲心。

　　很自然地，這部歌劇需要富有想像力的舞台導演與場景設計。然而，若是談到氣氛般的魔幻效果，則要數一九六五年由洛林·馬澤爾（Lorin Maazel）指揮法國廣電總局國立管弦樂團（Orchestre National de la R.T.F.）的錄音版本最為豐富。讀過我在紐約時報上評論的人都知道，我對馬澤爾任職紐約愛樂管弦樂團音樂總監的工作表現並不是很滿意。不過馬澤爾根本上是個強而有力的音樂家，而他對這部歌劇的詮譯既靈敏、精巧又出色，可說是表現出巔峰狀態。他的手法總具有一絲一毫的冷酷，使得這部作品中險惡的面向得以存活，而一般強調音樂夢幻性的演出都會扼殺這點。演出卡司非常優秀，尤其是噪音清澈響亮的女高音法蘭索瓦絲·奧傑亞（Françoise Ogéas）擔綱演出男孩，濃重的次女高音珍妮·柯拉（Jeanine Collard）演出母親或者「媽咪」，因為當這部歌劇的最後，男孩被迫承認他可憎的所做所為時，他終於承認自己需要母親。

　　你可以買到馬澤爾的表演版本，還有額外的優惠。它屬於德國留聲（Deutsche Grammophon）的原音系列，以特價的兩片裝發售，還含有拉

威爾的早期歌劇作品《西班牙時光》(*L'Heure Espagnole*)、史特拉汶斯基
(Stravinsky)與林姆斯基－高沙可夫(Rimsky-Korsakov)的小型作品。

Deutsche Grammophon (two CDs) 449 769-2

*Lorin Maazel (conductor), Orchestre National de la R.T.F.; Ogéas, Collard, Berbié,
Gilma, Herzog*

61. 尼可萊・林姆斯基─高沙可夫

（Nikolay Rimsky-Korsakov）1844-1908
《隱城基特茲與少女菲弗羅妮雅的傳說》
（*The Legend of the Invisible City of Kitezh and the Maiden Fevroniya*）

劇本：弗拉基米爾・尼可萊葉維奇・貝爾斯基（Vladimir Nikolayevich Belsky）
首演：西元一九〇七年二月二十日，聖彼得堡馬林斯基劇院（Mariinsky Theatre）

　　林姆斯基─高沙可夫所譜寫的倒數第二部歌劇《隱城基特茲與少女菲弗羅妮雅的傳說》，被譽為俄國的《帕西法爾》（*Parsifal*），這部作品說故事的方式獨特而輕柔，內涵絕美而教人癡迷，極為偏重精神層次，音樂又巧妙驚人，一如華格納最後的代表作。故事內容從多首俄國史詩、傳說、歌曲、民間故事等融合改編而來，故事當中包括於西元一五四七年紀錄下來的〈穆隆王子彼德與王妃菲弗羅妮雅的一生〉（"The Life of Peter, Prince of Murom, and His Wife Fevroniya"），同一年他們也被追封為聖徒。

　　音樂學家理查・塔魯斯金（Richard Taruskin）在《新葛洛夫歌劇大辭典》為這部作品寫了一篇極具啟發性的文章，其中提到貝爾斯基的劇作本身已經成為俄國宗教思想的史料之一了。此齣歌劇結合了基督教信仰與基督教出現前的斯拉夫信仰，並將歷史事件、民間傳說、宗教神祕現象等等融合在一起。塔魯斯金也指出，儘管在歌劇中心點發生的神蹟顯然是上帝降下的奇蹟，但超自然的成因也在劇裡佔有一席之地，而菲

弗羅妮雅則被描繪為泛神論信徒，在世界裡的所有生物身上都見到神的存在。

　　雖然歌劇裡的神學和歷史意義豐富，思量起來相當教人著迷，也絕對能緊捉住觀眾的心思，不過我們也可以單純舒舒服服的坐著，沉浸在攝人心魂的音樂與傳說故事裡。歌劇以一首名為〈讚美荒野〉（"In Praise of the Wilderness"）的管弦樂前奏曲揭幕，纏綿悱惻的曲調穿梭在微微震顫而和聲不斷的管弦樂背景裡，迷人至極；這音樂每一分、每一毫都有如華格納的《齊格菲》（*Siegfried*）裡〈森林的呢喃〉（"Forest Murmurs"）一景，精巧而讓人聚精會神，事實上這兩段音樂也常被拿來比較。接下來觀眾便見到菲弗羅妮雅，她是居住在森林裡的年輕少女，與林間的動物和平共處，且調製出一種治百病的強效草藥。一位迷路的獵人遇見了這位姑娘，兩人隨即墜入情網；獵人從沒見過像她這般冷靜聰慧、體態如此美麗的女人，而獵人的魁梧身材和英雄氣概則讓她為之傾倒。獵人表明自己想娶她為妻的心意，可是打獵的號角聲卻把他引開了去。緊接著，獵人帶領的人馬出現，菲弗羅妮雅這才知道和自己訂下婚約的，原來是基特茲國王尤里（Prince Yuri of Kitezh）的兒子：弗塞沃洛德王子（Prince Vsevolod）。

　　在第二幕裡，小基特茲地區（Lesser Kitezh）的人民為這對年輕佳偶慶祝，王子由於娶了一位出身平民的新娘而受到人民歡呼擁戴，儘管鎮上狡獪的醉漢格里希卡（Grishka）以及一群有錢人非常不滿──他們認為王子與這位姑娘的婚姻太過魯莽、也不成體統──不過一切看來仍舊充滿了無限希望。

　　突然間，小基特茲地區遭受一群韃靼人襲擊，菲弗羅妮雅和格里希卡雙雙被俘虜，這群強盜的下一個侵襲目標是河流對岸宏偉的大基特茲地區（Greater Kitezh）。然而，正當菲弗羅妮雅祈求這座大城市隱形起來

的時候，奇蹟出現了，在這第三幕裡，音樂變得神祕而朦朧曖昧，和聲有如聖歌一般，教堂鐘聲則宏亮而持續地鳴響。由於這是一則傳說故事，糾葛還是免不了接踵而來，不過就在最終一景，寧願與韃靼人戰至氣絕倒下也不願束手就擒的弗塞沃洛德，終於和菲弗羅妮雅在極樂的歡欣中相結合，永遠地在隱城基特茲裡生活下去。

　　林姆斯基－高沙可夫在譜寫這份總譜時，內心交戰不已。一如當代許多非德裔作曲家，他受到自視甚高的華格納影響，卻又不願意承認這一點；儘管如此，在悠長遼闊、帶有華格納色彩的後浪漫主義時期和聲裡迴盪的，另有民俗曲調、有異國色彩、也有聖歌音樂，不僅塑造出莊嚴的天上恩典，也為總譜增添了俄式風味。這些特色顯然影響了當時還年輕的史特拉汶斯基（Stravinsky），他從一九〇三年開始拜林姆斯基－高沙可夫為師，而這位較年長的俄國人也是在同一年開始譜寫《隱城基特茲與少女菲弗羅妮雅的傳說》。史特拉汶斯基一九一〇年的芭蕾總譜《火鳥》（The Firebird）裡的片段也是從這部作品裡抄來的──至少基本上可以這麼說。

　　西元二〇〇三年，馬林斯基劇院的基洛夫歌劇院（Kirov Opera）於大都會歌劇院（Metropolitan Opera）舉辦了一場俄國作品節，其中由德米特里‧切爾尼阿科夫（Dmitri Cherniakov）演出的《隱城基特茲與少女菲弗羅妮雅的傳說》充滿了大膽的想像力，是當時的壓軸劇碼。這場演出包裹著一層現代化的構想，趣味橫生卻又十分敏銳，故事裡也加入了更濃厚的人性：原本的故事中曾經出現一隻能預知未來的鳥兒，好引領菲弗羅妮雅前往看不見的城市，但是現在這個版本中，鳥兒則被一位滿臉皺紋的俄國農婦取代，她點著一根菸，朝外傾靠著窗戶，指引菲弗羅妮雅前往蒼穹之門。

　　這部歌劇於一九〇七年在聖彼得堡的馬林斯基劇院首演，而馬林斯

基劇團於一九九四年現場錄製的版本，正是值得收藏的一張。指揮凡勒利‧葛濟夫（Valery Gergiev）相當推崇這份總譜，他所帶來的表演光芒四射、步調恰到好處、結構錯綜複雜，令此劇大獲成功。飾唱菲弗羅妮雅的女高音嘉麗娜‧高爾加科娃（Galina Gorchakova）與飾演弗塞沃洛德王子的男高音尤里‧馬魯辛（Yuri Marusin）攜手領銜與一群歌手班底同台表演，整個班底表現出完美而獨特的權威性，教人印象深刻。每一個角色都由實力堅強的歌手演唱，連小角色也不例外，譬如先知鳥兒阿爾科諾斯特（Alkonost）在這兒便是由嗓音憂鬱的次女高音萊瑞莎‧基阿德科娃（Larissa Diadkova）飾唱。

Philips (three CDs) 462 225-2

Valery Gergiev (conductor), Chorus and Orchestra of the Kirov Opera, Mariinsky Theatre, St. Petersburg; Gorchakova, Marusin, Galuzin, Putilin, Ohotnikov

62. 喬奇諾・羅西尼

（Gioacchino Rossini）1792-1868
《塞維利亞理髮師》
(*Il Barbiere di Siviglia*)

劇本：希薩雷・斯德賓尼（Cesare Sterbini）根據包瑪榭（Pierre-Augustin Caron de Beaumarchais）的喜劇所改編
首演：西元一八一六年二月二十日於羅馬的阿根提納劇院（Teatro Argentina）

　　羅西尼根據包瑪榭的《塞維利亞的理髮師》（*Le Barbier de Séville*），也是法國革命性喜劇的首部曲所改編的歌劇，在當時的義大利引起大眾的議論紛紛。受人敬重的作曲家喬凡尼・派謝羅（Giovanni Paisiello）早在西元一七八二年就已經譜成了一齣膾炙人口的同名歌劇，還比莫札特根據包瑪謝喜劇的二部曲所改編的歌劇《費加洛婚禮》的首演早了兩年。羅西尼當時才二十啷噹歲，是樂壇的新進，怎麼膽敢再寫一齣同名歌劇？

　　但是羅西尼非常堅持，他的《理髮師》在西元一八一六年舉行首演。該場首演被派謝羅的忠實支持者持續的喧鬧打斷。但是羅西尼對於喜歌劇的新嘗試與威爾第所說的他那「源源不絕的天才創意」，終究贏得觀眾的喝采。如今，派謝羅所寫的小巧而俏皮的歌劇，只不過是個小註腳，而羅西尼的《塞維利亞理髮師》卻名列主要的經典之作。

　　根據各種文獻顯示，羅西尼僅僅花了兩個星期的時間就完成了這部作品。當然，我想創作這部歌劇的所有構思已經在他的腦袋裡轉了不少

時間了。堪稱今日喜歌劇代表的序曲，事實上是「回收」自他早年的一部莊嚴歌劇（serious opera）《奧雷利人在帕米拉》（*Aureliano in Palmira*）。這怎麼可能？

我想，羅西尼之所以成為一個天才創作者的關鍵，在於他領悟到喜歌劇與莊嚴歌劇之間的區別，其實沒有那麼大。兩種類型的歌劇都是以音樂形式在劇院演出的。只要輕輕地轉個調、換個姿勢或者調整一下音樂的速度，都可能立即將一首讓人正襟危坐的音樂，轉換成傻不愣登的喜劇。所以，由此可知羅西尼在想什麼。例如，這首序曲，陰沉的小調，小提琴緊繃的節奏，伴之以短而持續反覆的和弦；如果換個詮釋方式，做個細微的調校，就可能變成一種懸疑緊張的喜劇表現。

在這部作品中，羅西尼創造了一些有血有肉的複雜角色。我們可以從他們表現出來的怪異行徑、神氣活現以及氣死人的矛盾，很輕易地辨認出每個角色。這齣歌劇充滿可笑的喜劇段子，儘管唱歌的演員必須嚴肅以對才能把戲演好。

例如在第一幕當中，阿瑪維瓦伯爵（Count Almaviva）喬裝成一名窮困落魄的無名小卒，僱了一班樂師，在一位姑娘的陽台下唱起小夜曲，因為她讓他一見傾心。在一陣七手八腳的混亂後，樂師們開始撥弄他們的樂器。阿瑪維瓦開始唱出優雅而充滿渴望、詩般的小夜曲。突然間，這齣喜劇變得溫柔而且寫實。被愛慕沖昏了頭的阿瑪維瓦伯爵與之前無數為這位女子所傾倒的年輕男士們一樣，深深地被這位不知名的女子觸動愛意，這位女子就是蘿希娜，被巴托羅醫生所「過度」看管的女僕。巴托羅甚至想取她為妻。但是，在阿瑪維瓦伯爵調情伎倆的背後，卻隱藏著一個很真誠的動機：他要蘿希娜愛他本身，而不是愛他的地位。

費加洛著名的詠嘆調〈好事者之歌——讓條路給城裡的大總管吧〉（Largo al factotum）是一首非常有趣的曲子，曲中充滿了不可遏抑的精力

與義大利式、連珠炮般的饒舌。這同時也是一位活蹦亂跳、精力旺盛的年輕人對於生命的宣示。費加洛，不只是一位理髮師，同時也是伯爵以前的僕人。他是一位萬事通，也是一位調解人。如果你想要他為你安排一個約會，幫你的女兒找一個如意郎君，或是要傳個口信兒，解決各種疑難雜症，或是要叫外賣到家？費加洛就是你要找的不二人選。行經各處，都有人叫著他的名字，每個人的生活都少不了他，這裡也費加洛，那裡也費加洛，真是煩死人了！但這就是讓他生意興隆的本事。當一個體型魁梧的男中音，以渾厚的嗓音與清晰的咬字唱出這首詠嘆調時，費加洛立即吸引舞台下所有的目光。

這齣喜劇的主要橋段幾乎都是以音樂性的幽默來詮釋，例如在第二幕當中，當阿瑪維瓦與費加洛幫助蘿希娜逃離巴托羅的寓所，想迅速逃走時，費加洛怎麼請也請不動這對情侶，因為他們還待在那兒互相表達愛意，以華麗的花腔，精緻地吟唱款款深情。

我很喜歡的一段是在第二幕，當蘿希娜在上音樂課的時候，不喜歡新潮音樂的巴托羅醫生，坐在大鍵琴前面，彈奏著他所喜愛的舊式曲調，一首洛可可風的三拍子小曲兒。突然間，蘿希娜讓我們看到巴托羅醫生的另外一面，他是個心軟的老好人，對於新音樂的接受度還挺高的。他其實並不是個壞傢伙，為什麼不能娶他的女僕為妻？他想，蘿希娜跟著他，生活會過得更好啊。而事後證明，巴托羅醫生對伯爵的疑心是有道理的。在包瑪謝喜劇三部曲的第二部《費加洛婚禮》當中，幾年過去了，伯爵對女伯爵蘿希娜感到厭倦，因此開始大動花心。

蘿希娜這個角色是為音色明亮的次女高音所設計的，而不是為了抒情女高音。現今這個角色卻多為女高音所取代，只為了將蘿希娜的高音部分唱得更淋漓盡致。到了十九世紀末及二十世紀初，這齣歌劇便經常被人瞎搞亂演或竄改。直到西元一九七二年，以樂思深刻見長的指揮阿

巴多，對這齣歌劇做了關鍵性的貢獻，他的錄音版本不但啟用了空前未有的卡司陣容，對於這齣歌劇的考究，也非常具有學術參考價值。這個由德國留聲（DG）錄製的版本，仍為當今的經典之作。

次女高音泰瑞莎‧貝爾岡札（Teresa Berganza）音色豐潤，技巧純熟靈活，飾演起大膽而敏感的蘿希娜，實在是唯妙唯肖。音質細膩的男高音路伊吉‧阿爾瓦（Luigi Alva）將阿瑪維瓦伯爵唱得甜美鮮明。男中音賀曼‧普萊（Hermann Prey）飾演費加洛，雖然稍嫌缺乏靈活的花腔技巧，但他的溫文儒雅以及機智表現，絕對讓聽眾值回票價。阿巴多的指揮，忠於原著，並且激發出演員及倫敦交響樂團豐富的能量，同時也留給音樂本身充分的感受空間，並且讓這齣歌劇的喜感，植刻於聽眾的心靈。

另一個值得鑑賞的版本是科藝百代（EMI）1958年的錄音，由瑪莉亞‧卡拉絲（Maria Callas）飾演蘿希娜。與其他許多女高音一樣，早年的卡拉絲常常飾演一些強調高音技巧的角色。但是在這張錄音當中，她卻發揮了次女高音所擅長的中音域。她極度讓人讚許的表現，不但將花腔技巧發揮得從容不迫，雍容華貴，並且很輕省地將聲音向較為沉鬱而顯得城府較深的低音域延伸。這位蘿希娜知道她自己比任何一位她所遇到的男人都來得聰明，但是做為一位女性，她必須仰賴機智來贏得她心裡想要的。

卡拉絲演唱蘿希娜著名的詠嘆調〈我聽到一縷歌聲〉（Una voce poco fa），訴說著：如果必須的話，她可以很溫柔順從。卡拉絲延長了旋律的最後一個音，以滑音上行，並將整個樂句結束在一個清脆的字眼：“ma”，就是義大利文的「但是」。她說，「但是」，若是她生起氣來，也是很陰險惡毒的。卡拉絲先是散發蘿希娜純真的氣息，然後以「但是」（“ma”）這個字，將整首詠嘆調的氣氛轉為不容置疑的堅定，這樣的詮

釋方法，非常獨到。

　　路易奇‧阿爾瓦在這個版本中同樣飾演阿瑪維瓦，但是他的聲音比在阿巴多的版本中顯得年輕且清新許多。提多‧果比（Tito Gobbi）唱起費加洛的角色，因為佔著語言的優勢，所以非常道地。阿伽歐‧加里拉（Alceo Galliera）的指揮，則非常躍動流暢。很難說前後這兩個錄音版本孰優孰劣，但是如果一定要強迫我做個選擇的話，我想我勉強會多投一票給在詮釋上較具權威性的阿巴多。

Deutsche Grammophon (two CDs) 457733

Claudio Abbado (conductor), London Symphony Orchestra; Prey, Berganza, Alva, Dara, Montarsolo

EMI Classics (two CDs) 56310

Alceo Galliera (conductor), Philharmonia Orchestra and Chorus; Gobbi, Callas, Alva, Rossi-Lemeni

63. 喬奇諾・羅西尼

《灰姑娘》

(*La Cenerentola*)

劇本：亞可波・斐烈狄（Jacopo Ferretti）
首演：西元一八一七年一月二十五日，羅馬瓦雷劇院（Teatro Valle）

在一八一七年年初的二十二天之內，羅西尼完成了《灰姑娘》（或稱《辛德蕾拉》〔*Cinderella*〕）一劇，雖然這位多產創作家原本就習慣以生產裝配線般的效率創造歌劇，但這對他而言仍算是極快完成的作品。當然，他得採取常走的捷徑。他沒譜寫序曲（overture），而是從另一齣新上演的諧歌劇（opera buffa）《報紙》（*La Gazzetta*）裡直接挪用。學者理查・奧斯彭（Richard Osborne）認為，首演時演唱的部分朗誦調和十六首編號詠嘆調（number aria）當中的三首，實際上是由共事的路卡・阿哥里尼（Luca Agolini）譜寫的（不過近代研究指出，當時加入這些詠嘆調，乃是為了讓羅馬的特定歌手演唱；在羅西尼參與的後續演出中，他便刪除了這些詠嘆調）；此外，羅西尼也從《塞維利亞理髮師》的最終幕中，取用阿瑪維瓦伯爵技巧精湛的詠嘆調，將之改編為安潔莉娜（即灰姑娘）精美絕倫的輪旋曲（rondo）〈Nacqui all'affanno〉，為全劇劃上句點。

這種作曲方式聽起來真像大雜燴，對吧？就某方面而言，確實如

此。然而羅西尼身處的時期，人們對於歌劇的需求正是漫無止境，與一九二○年代至一九三○年代百老匯的情況如出一轍——當時百老匯的聽眾渴望欣賞音樂劇，類似蓋希文（Gershwin）兄弟的作曲與作詞家團隊，每季就可寫出二、三部音樂劇。在這兩種不同的時空裡，加快工作速度、固守傳統手法，未必妨礙創造力與靈感。

在出色的演出中，《灰姑娘》是齣自始至終生動有趣的喜歌劇（comic opera）；羅西尼還將此部作品形容為「滑稽劇」（"drama giocoso"），這也正是莫札特賦予《喬凡尼君》的封號，由此可見《灰姑娘》的本質意義。《灰姑娘》乃是根據夏荷·貝洛的童話故事《辛德蕾拉》法語版改編而成，不過羅西尼的劇作家亞可波·斐烈狄消去了故事中大部分的超自然成分，將之化為具現實人性的喜劇。羅西尼別具才華，能夠冷靜省思人類本性中可怕、貪昧、殘酷的一面。然而儘管《灰姑娘》具有滑稽的特質，其實並不全然那麼有趣。

在揭幕後的場景中，我們看到克羅琳達（Clorinda）和蒂絲貝（Tisbe）姊妹倆正如往常每日般，又為了流行時裝、華麗服飾而爭辯。在羅西尼的描繪下，她們尖牙利嘴的意見交流雖然引人發噱，卻也惡劣至極。於此同時，繼母的女兒安潔莉娜——大家都叫她辛德蕾拉（灰姑娘）——一面悶悶不樂地打掃家裡、用風箱升火，一面唱出她最喜愛的曲子；那是一首憂鬱的民謠，這首簡單的小調歌曲訴說一位孤獨的君王尋找生命中的另一半，辛酸地傳達出辛德蕾拉感情空白的伶仃生活。

馬尼費哥（Don Magnifico）是縱容克羅琳達和蒂絲貝的父親，也是虐待辛德蕾拉的繼父，而羅西尼把他描繪成浮誇可笑的滑稽人物；馬尼費哥的內心世界在描述一場奇特的夢境時畢露無遺；在夢裡他有一頭神奇的驢子長出翅膀、飛上塔頂，他把這個夢境解釋為家族即將飛上枝頭，與皇室聯姻。雖然這首詠嘆調傲慢自大，卻展現令人驚奇的特性；

原來早在佛洛伊德出版《夢的解析》（ *The Interpretation of Dreams* ）八十年前，羅西尼便已對這個人物想要解釋潛意識的舉動大感興趣。

在隨後的場景中，馬尼費哥顯露出自己的心有多麼殘酷。以不同面貌出現的天使阿利多羅（Alidoro）（在此劇中相當於辛德蕾拉的神仙教母）身著宮廷官員服裝，來到他們家拜訪。他帶著一份普查報告，內容顯示此人並不若自稱般只有兩位女兒，而是共有三位。辛德蕾拉心頭一鬆，不禁流下淚來，步履踉蹌地上前翻看報告。這份官方文件不就能證明自己並非是個卑賤低微、微不足道的人嗎？然而在這全劇最令人緊張的時刻之一，馬尼費哥卻撒謊，告訴阿利多羅第三個女兒已經死了；後來，只剩辛德蕾拉在場時，馬尼費哥便把那紙文件撕得粉碎，留辛德蕾拉獨自撿拾她殘破不全的身分碎片。

近年來次女高音賽西莉亞・芭托莉憑藉其驚人的知名度，讓大家再度注意到《灰姑娘》。此劇的主角一直都是她最出色的成就，一九九三年迪卡（Decca）的錄製版本尤其精采，值得推薦。芭托莉演唱時大膽投入，花腔技巧無懈可擊，經常適時流露出憂鬱的美感。灰姑娘被詮釋為受壓抑的勞動女孩，同時也是現代聽眾能夠認同的對象。里卡多・夏伊（Riccardo Chailly）在指揮波隆納市立歌劇院（Teatro Comunale di Bologna）管弦樂團暨合唱團時，引領了一場愉快奔放的演出；表演班底令人讚賞，其中包括男高音威廉・馬特伍齊（William Matteuzzi）演唱王子拉米洛君（Don Ramiro），男中音恩佐・達拉（Enzo Dara）飾演馬尼費哥，男中音亞歷山卓・柯爾貝里（Alessandro Corbelli）則演出朝氣勃勃的王子隨從丹迪尼（Dandini）；他在歌劇中大半時間都裝扮為主子的模樣，以便協助王子窺見王妃人選的真實本性。

不過我珍愛的版本是德國留聲一九七二年的唱片，由克勞迪歐・阿巴多（Claudio Abbado）指揮倫敦交響樂團（London Symphony

Orchestra），並由泰瑞莎・貝爾岡札（Teresa Berganza）率領一團超群班底。此張唱片乃是學術作品的極致，將總譜的權威表演版本結集成輯；表演活潑生動、令人快慰，演奏則無與倫比，其中的技巧手法一點兒也不囿於傳統，完美地掌握了作品中的嚴肅寓意與離奇情節。貝爾岡札嗓音圓潤，是完美無暇的羅西尼女高音，刻劃出可柔可剛的灰姑娘。班底中表現較為突出的其他歌手則有：男高音路伊吉・阿爾瓦（Luigi Alva）扮演優雅抒情的拉米洛君，粗壯的男中音雷納多・卡貝奇（Renato Capecchi）飾演丹迪尼，喧鬧的男中音保羅・蒙塔爾梭羅（Paolo Montarsolo）則演唱馬尼費哥。

別忘了，《灰姑娘》乃羅西尼三週完成的驚人之作。

Decca (two CDs) 436 902-2

Riccardo Chailly (conductor), Orchestra and Chorus of the Teatro Comunale di Bologna; Bartoli, Matteuzzi, Dara, Corbelli, Pertusi

Deutsche Grammophon (two CDs) 423 861-2

Claudio Abbado (conductor), London Symphony Orchestra, Scottish Opera Chorus; Berganza, Alva, Capecchi, Montarsolo

64. 喬奇諾·羅西尼

《賽蜜拉米德》

（Semiramide）

> 劇本：蓋塔諾·羅西（Gaetano Rossi）改編自伏爾泰（Voltaire）的《賽蜜拉米斯》（*Sémiramis*）
> 首演：西元一八二三年二月三日，威尼斯鳳凰歌劇院（Teatro La Fenice）

　　一八二三年，羅西尼的三幕通俗悲劇《賽蜜拉米德》在威尼斯首演成功，年輕的羅西尼可謂當時名聲最響亮、產量最豐碩的作曲家，《賽蜜拉米德》在維也納上演後，貝多芬與他見面。根據記載，貝多芬當時建議羅西尼多寫點《塞維利亞理髮師》；換句話說，他勸羅西尼把心放在喜劇上。後代的歌劇院經理和歷史學家應該會藉由貝多芬的意見來支持一般大眾的論調，亦即羅西尼的莊嚴歌劇既缺乏內涵、也無法深入人心，有時甚至幼稚透頂。

　　如今，由於舉足輕重的演唱家與指揮家五十年來不斷地擁護、支持並進行學術研究，使得歌劇界越來越瞭解事實真相；原來渺視《賽蜜拉米德》的人，其實是錯失了一齣偉大崇高、激動人心的歌劇。倘若貝多芬沒搞懂，法國小說家斯丹達爾（Stendhal）可不然，他寫道：「人類的輝煌成就只受限於文明本身的極限，而羅西尼還不滿三十二歲。」羅西尼在巴黎寫了生平中最後五齣歌劇，爾後就早早結束了藝術生涯，《賽蜜拉米德》則是他去巴黎之前為義大利劇院譜寫的最後一部作品。

一九六二年此劇由瓊・蘇莎蘭（Joan Sutherland）與茱麗葉塔・希米歐納多（Giulietta Simionato）擔綱，在米蘭的史卡拉（La Scala）劇院重演，大幅扭轉了大眾對這部作品的評論。不只如此，由蘇莎蘭領銜主演、次女高音瑪麗蓮・霍恩（Marilyn Horne）飾演亞沙斯（Arsace）、理查・波寧吉（Richard Bonynge）指揮的一九六五年錄製版本，更是超群非凡，為《賽蜜拉米德》的賞析劃下了轉折點。霍恩的演唱尤其顛覆了一般大眾的印象；她是一位完美的羅西尼歌手（Rossini singer），彷彿天生就適合演這個角色，不過其成就尚未趕上天份。

根據伏爾泰的故事改編的情節，原本可能會變成一齣沉悶的通俗劇，在羅西尼的妙筆下卻化為令人信服的傳說，其中有家族世代間的陰謀詭計，還暗藏著戀母的氣氛。賽蜜拉米德是西元前八世紀的巴比倫女王，也是尼諾王（King Nino）的遺孀。不過我們馬上就發現，十五年前，女王與自稱為太陽神後裔的亞素爾王子（Prince Assur）共謀殺死尼諾王，也企圖殺死同樣名為尼諾的親生兒子，自立為王。但如今亞素爾想迎娶亦為太陽神後裔的亞瑟瑪公主（Princess Azema），以便繼承王位。

然而女王的兒子——現在名叫亞沙斯——很早就逃過一劫，且全然不知自己的真實身分。如今他在鎮守賽蜜拉米德領土邊疆的軍隊中效力，是位英勇的將軍。亞沙斯不知何故被召回了王宮，而當亞素爾開始擔心大祭司歐羅耶（Oroe）知悉太多過往之事時，情勢更加緊張了。與此同時，賽蜜拉米德深深地著迷於年輕的亞沙斯，亞沙斯則被亞瑟瑪公主吸引，對女王的愛戀之情感到不知所措。

羅西尼為人物譜寫了精緻豐富、情感複雜的詠嘆調；為了配合義大利歌劇院的主流風格，聲樂歌詞裡充滿了名家風采的經過段（passagework）和華麗精緻的裝飾巧思，有時甚至連音樂中抒情的優美典雅和宏偉的表現力道都相形失色。隨著情節發展，亞沙斯和賽蜜拉米德

發現彼此間的真正關係。在羅西尼的描繪下，這位女王雖然天生冷酷無情，最終仍被母愛征服，且被迫面對自己駭人的野心；而她的兒子雖然立下許多豐功偉業，活著的意義卻不過是渴望見到未曾謀面的母親，並為此痛苦不已；他如此想要找到母親，以至於無可抗拒地原諒了賽蜜拉米德，這也是你在聆賞他倆高貴而令人心酸的二重唱（duet）時，將會與之共享的情感。正值巔峰時期的羅西尼，將撼動人心的詠嘆調、柔和流暢的二重唱、令人忘我的合唱場景交織融入匠心巧思的音樂與戲劇結構之中。

霍恩在歌唱時融合了嘶啞嗓音與令人屏氣凝息的靈活技巧，精采無比；雖然她的嗓音仍帶有女性之美，然而其歌聲中全然的活力與熱情、大膽無畏的跳進（leap）、銳利明快的起聲（attack），使她化身為羅西尼筆下痛苦煩憂的英雄。 首屈一指的聲樂家蘇莎蘭，在台上演出時偶爾會稍顯呆板，然而她在此劇中感情豐沛，演唱時光芒四射、活潑輕快，展露出聲樂魅力以及完美無瑕的花腔技巧。班底的其他歌手——男低音約瑟・魯羅（Joseph Rouleau）飾演亞素爾、女高音派翠西雅・克拉克（Patricia Clark）演唱亞瑟瑪、男低音史畢洛・馬拉斯（Spiro Malas）飾演歐羅耶——個個實力堅強；飾演印度國王依德雷諾（Idreno）的男高音約翰・瑟吉（John Serge）嗓音緊繃，是其中小小的例外。波寧吉指揮出一場步調一致、極具風格的演出，而蘇莎蘭和霍恩的表現絕無僅有；迪卡（Decca）很清楚可不能在目錄裡把這張唱片給漏了。

羅西尼在巴黎的歲月，於一八二九年輝煌地以《威廉・泰爾》（Guillaume Tell）結束，此後他便退出歌劇事業；當時他年僅三十七歲，在十七年內便譜寫了超過三十部作品。為什麼他停筆了呢？當時已有新生代的作曲家將他的創新手法傳承下去，新潮流也蓬勃發展。或許他不想順應潮流，或許覺得想說的都已經說了，或許是感到精疲力竭了，也

或許只是沒那麼野心勃勃。他又活了三十九年，譜寫了一些作品，見到
威爾第與華格納大放異彩，儘管健康不佳、疾病纏身，卻能自得其樂、
享盡美食，而且越來越福態呢。

Decca (three CDs) 425 481-2

*Richard Bonynge (conductor), London Symphony Orchestra, Ambrosian Opera
Chorus; Sutherland, Horne, Rouleau, Serge, Clark, Malas*

65. 保羅・胡德斯
（Poul Ruders）b. 1949
《使女的故事》
（Tjenerindens Fortaelling〔The Handmaid's Tale〕）

劇本：保羅・班特利（Paul Bentley）改編自瑪格麗特・愛特伍（Margaret Atwood）的小說
首演：西元二〇〇〇年三月六日，哥本哈根丹麥皇家歌劇院（Royal Danish Opera）

　　時間是二十一世紀早期。在聖安德烈亞斯（San Andreas）斷層發生了一場地震，震毀了美國加州的核能發電廠。戰爭和自然環境的浩劫導致美國各地發生饑荒，不孕症發生率不斷上升。右翼基督教狂熱分子殺害了總統和所有的國會議員，把國土重建成由男性控制的極權國家，立國名為基列（Gilead），並剝奪了女性的全部權利；仍能生育的婦女遭到控制，並依據聖經裡雅各（Jacob）和拉結（Rachel）的故事稱為使女，她們被迫與高層大主教（commander）交合，而參與這卑賤難堪的三人交合儀式的，還包括了大主教不孕的妻子。^{譯1}

　　瑪格麗特・愛特伍的書迷應能輕而易舉認出《使女的故事》這本啟示錄般的小說裡的情節，雖然此書被人取笑為好辯而荒謬的作品，卻彷彿探討了美國的道德多數派（Moral Majority）向塔利班（Taliban）宣揚

^{譯1} 本文的故事人名及稱號（如大主教、嬤嬤）皆參照愛特伍原著的中譯本《使女的故事》（陳小慰譯，天培出版）的譯法。

基督教基本教義這行為背後的意涵，小說家幻想的情節竟與現實不謀而合，讓人不寒而慄，也更迫不及待地想讀下去。

　　想要在歌劇院裡一夜把故事演完，似乎有點強人所難，不過足智多謀的丹麥作曲家保羅‧胡德斯並不作如是想。《使女的故事》是他譜寫的第二齣歌劇，於西元二〇〇〇年在丹麥皇家歌劇院首演。近年來，已有太多新歌劇的構想相當出色，音樂卻不值一提。《使女的故事》的劇情已經可能讓觀眾暈頭轉向，這點毫無疑問，然而劇裡的音樂更是匠心獨具，無論如何都教人陶醉不已。

　　故事是以倒敘方式述說。西元二一九五年的一場國際視訊會議上，一位教授正在演講，內容是關於二十一世紀早期的兩個單一神權國家——伊朗和基列。會議中播放了一份剛出土的日記錄音帶給與會者聽，當初錄下這些日記的，是早已消失的基督共和國裡的一位使女。

　　接下來這部歌劇便揭開奧芙佛雷德（Offred）的生活，將之一幕幕呈現在觀眾面前。奧芙弗雷德的名字和其他使女一樣，取自她們所屬的大主教之名，意味著她是「弗雷德的」（of Fred）。敘事路線始終集中在奧芙弗雷德身上，劇作家為她安排了許多痛苦難當的獨白片段，在舞台上絮絮訴說。

　　英國劇作家保羅‧班特利的劇作原是以英文書寫，後翻譯成丹麥語在哥本哈根首演。在劇作裡，胡德斯和班特利還創造了新的人物，也就是奧芙弗雷德的分身（Offred's Double），這個人物詮釋的是舊日時光裡仍與丈夫和女兒同在的奧芙弗雷德。歌劇在使女於革命前與革命後所過的生活之間交叉變換，營造出有如電影一般的效果。

　　奧芙弗雷德的音樂和分身的音樂彼此緊密結合，兩人的歌聲在一首突破傳統的二重唱裡匯聚，達到高潮。她們齊聲唱出那充滿哀悼之情的旋律，而胡德斯譜寫的管弦樂和聲十分朦朧，加以古怪滑稽的不諧合音

與絢爛繽紛的色彩，使她們的旋律顯得更加神聖無比。

　　歌劇裡處處可見胡德斯以諷刺手法採用了舊式的音樂特色，在〈奇異恩典〉（"Amazing Grace"）裡出現的怪誕配樂便是一例；這首聖歌令觀眾聯想起賽麗娜・喬伊（Serena Joy），她以前是福音歌手，現在則是奧芙弗雷德服侍的大主教的夫人。這首家喻戶曉的聖歌原本具有的力量，被乏味的變化和弦與刺耳的不和諧音符削弱，聽似某種未來時代裡對聖潔音樂的拙劣模仿。嬤嬤（aunt）的職責是向使女傳授教義、強制執行生育的法律，而毫不間斷的極簡即興反覆樂段，則讓基列共和國裡狂熱的嬤嬤合唱更顯激昂。

　　總譜以熠熠生光的近無調性和聲（quasi-atonal harmony）喟然嘆出綿長的段落，一組電子樂器也加入演奏，使樂聲更加豐富，而劇裡人物的歌詞、對話聽來有些難以捉摸，但唱來十分動人。唯一例外的角色是狂熱的麗迪亞嬤嬤（Aunt Lydia），她那向上升騰的花腔刺耳無比，使她看來恍若莫札特那位急欲復仇的夜后（Queen of the Night）在科幻小說裡的翻版。

　　故事本身可能看來迂迴曲折，但是這齣大膽無畏的歌劇不僅能讓觀眾沉迷其中，也能讓想像力豐富的導演玩得不亦樂乎。在美國，這部劇作只曾經於二〇〇三年在明尼蘇達歌劇院（Minnesota Opera）搬上舞台；當時是根據班特利的英文劇本演出，備受矚目。所幸，美國的歌劇迷在引頸期盼這部作品再次演出的同時，還能享受到達卡波（Dacapo）唱片公司於此劇在丹麥皇家歌劇院首演時錄下來的版本，當時乃是由瑪麗安・侯宏（Marianne Rorholm）和漢娜・費雪（Hanne Fischer）分別飾唱奧芙弗雷德與其分身，蘇珊・雷斯馬克（Susanne Resmark）則扮演賽麗娜・喬伊，另外還有優秀的其他歌手也參與了表演。在麥可・雄萬特

（Michael Schonwandt）的指揮下，這場勢不可當的演出顯得耀眼奪目、
十分引人入勝。

Dacapo (two CDs) 8.224165-66

Michael Schonwandt (conductor), Royal Danish Opera Chorus, Royal Danish Orchestra; Rorholm, Fischer, Elming, Dahl, Resmark

66. 阿諾德・荀白克

（Arnold Schoenberg）1874-1951

《摩西與亞倫》

（*Moses and Aron*）

劇本：阿諾德・荀白克
首演：西元一九五七年六月六日於蘇黎世國家劇院

　　許多主流歌劇迷認為荀白克的《摩西與亞倫》實在是有點令人倒盡胃口。它被認為是一部流動著極端複雜與不和諧的說教性作品。所幸，許多歌劇院終於設法上演這部歌劇，使得觀眾得以一窺究竟。大都會歌劇院（The Metropolitan Opera）於西元一九九九年第一次上演《摩西與亞倫》，在導演葛拉罕・維克（Graham Vick）及指揮詹姆斯・李汶（James Levine）無間的合作之下，這部歌劇展現了大膽而且現代的製作風格，以及令人激賞的音樂演出。大都會歌劇院對於這部歌劇的推出能得到觀眾熱烈的迴響，感到非常訝異。聽眾不需要一邊聆賞這種極度不穩定、神出鬼沒而且非常模稜兩可的音樂時，一邊還得專心去分析當中的十二音技法。

　　荀白克非常相信猶太歷史及宗教，他認為先知在現實生活中，無可避免地會遭到迫害，而他所相信的一切以及現代藝術美學，都在這部野心勃勃的歌劇中得到了淋漓盡致的展現。荀白克想寫三幕的劇本，藉著聖經故事中摩西與亞倫兩人戒慎恐懼的關係，來諭示一種天啟的衝突模

式。荀白克在西元一九三二年，也就是他重新皈依猶太教的前一年，只完成這部歌劇的前二幕。後來他為了躲避德國納粹，流亡美國，最後定居在洛杉磯。之後，荀白克在美國活了十八年，卻一直沒有執筆完成最後一幕。他經常抱怨教書的工作，並且到頭來還被迫退休，只拿到不成比例的退休金。必須養活一家人的經濟重擔，也使他無暇完成這部作品。然而，這部歌劇中引發的問題本來就沒有解答，所以你可以想見，荀白克若是完成了《摩西與亞倫》，他可能會否定這部作品。

這部歌劇是敘述一對兄弟的故事，描述他們在生命中最關鍵的時刻。摩西被上帝召喚，賦予帶領上帝的選民——以色列人的重任。由於不善言詞的緣故，摩西擔心他自己無法勝任上帝賦予的任務。他的人民甚至對於無法觸及、無從認識的神所揭諭的意念，感到半信半疑。亞倫，一位具有神祕魅力的演說家，正式摩西最好的助力。但是摩西卻擔心亞倫對於以色列人崇拜偶像的渴望所表現出的同情心。荀白克大膽地將這兩個角色以聲音區分：摩西，由男低音擔任，以一種混合著談話與歌唱的語調（Sprechtstimme）演唱。這種唱法若由具有強大聲音力量的聲樂家演唱，必能精準、深刻地表現出摩西這個角色莊嚴神聖的人性。而亞倫則由男高音擔綱，因理想中的聲音曲線必須透露出一股玲瓏狡點的氣質。

這部歌劇第三個主要角色就是合唱團，劇中合唱團擔任了詮釋以色列人恐懼、具爭議性、適應力強的民族性格。一位歌劇導演若以強大的想像力來執導這部作品，必定能夠風靡觀眾。劇中安排摩西遭遇火燒荊棘的異象，以及從尼羅河取水變成血水的神蹟。依據舊約聖經的情節，摩西離開他的子民四十天，獨自上西奈山等待神諭。隨著時間的逼近，由七十個合唱團成員飾演的長老們向亞倫發出警告，這些以色列的子民已經開始鼓譟不安了。於是亞倫叫人製作了一尊具體可觸摸的金色牛

犢，供以色列人膜拜。之後，以色列人縱酒狂歡、色舞雜交。假若有任
何一個歌劇院膽敢依照荀白克的舞台編導方向演出這樣的場景，一定會
被當地傷風敗德的混混擠爆劇院，中斷演出。不過，實際上取而代之的
飲酒狂歡之作，是荀白克為合唱團與管弦樂團譜寫的音樂。

　　將近兩個小時的音樂，持續在嚴峻的預言、依依的離別、可怖的背
叛等等之間迴旋轉換。擔任這部作品演出的指揮，必須要有與生俱來的
特質，才能心領神會荀白克的風格，還要具有純熟的技巧，以達到完美
的演出境界。皮耶‧布列茲（Pierre Boulez）接受這部作品的挑戰，並於
西元一九九五年錄音中指揮荷蘭阿姆斯特丹大會堂管弦樂團（Royal
Concertgebouw Orchestra）與荷蘭歌劇院合唱團（Chorus of the
Netherlands Opera）。男低音大衛‧彼得曼—耶寧（David Pittman-Jennings）
擔任音色宏亮、令人憐憫的摩西。具有魅力及說服力的亞倫則由聲音略
帶沙啞的戲劇男高音克里斯‧莫利（Chris Merritt）演出。合唱團則全力
演出反覆鼓譟的群眾。而布列茲緊緊地抓住合唱團與管弦樂團，閃閃發
光、栩栩如生地呈現了這部作品。

　　第二幕結束在摩西的全然沮喪中，由於他的子民意志不堅、反覆無
常，一看到具體的新符號——火柱，則又點燃了信仰。摩西獨自站在舞
台中央，自忖他的理想是否只不過是另一種試圖以語言的意象來掌握既
不可也無需被表達的理念。至此，《摩西與亞倫》戛然而止，沒有解決
任何問題。然而，很少有歌劇的結尾是如此觸動人心。

Deutsche Grammophon (two CDs) 449 174-2

*Pierre Boulez (conductor), Royal Concertgebouw Orchestra, Chorus of the
Netherlands Opera; Pittman-Jennings, Merritt*

67. 迪米崔・蕭士塔高維契

（Dmitri Shostakovich）1906-1975
《穆臣斯克郡的馬克白夫人》
（*Lady Macbeth of Mtsensk District*）

劇本：迪米崔・蕭士塔高維契與亞歷山大・普瑞斯（Alexander Preys）改編自尼可萊・雷斯考夫（Nikolay leskov）的短篇故事
首演：西元一九三四年一月二十二日，列寧格勒小歌劇院（Maliy Opera Theatre）

　　西元一九三四年一月底，迪米崔・蕭士塔高維契譜寫的第二部歌劇《穆臣斯克郡的馬克白夫人》於列寧格勒和莫斯科兩地同時首演，演出的劇團互為歌劇界的競爭對手，所以我們亦可將當時的演出稱為一決高下的首演。雖然先在列寧格勒展開的表演是正版首演，不過這兩個劇團演出的內容都與原劇稍有不同，而兩場表演皆立即產生了巨大衝擊。在這部歌劇裡，十九世紀中期居住在俄羅斯鄉下地方的一位富商有個老婆，這位年輕婦人總覺得日子無聊難耐。歌劇所敘述的她生性多麼熱情、對生活感到多麼挫敗、殺人時又有多麼殘忍，還生動逼真地呈現了性愛與暴力，並以滑稽可笑的方式諷刺了俄羅斯的權力人士（尤其是警察）。劇中音樂力量十足，奔放著現代主義的風格，在在令觀眾目瞪口呆，讓樂評大開眼界。

　　接下來兩年期間，這齣歌劇上演了大約兩百次。研究蕭士塔高維契的學者勞瑞爾・費伊（Laurel Fay）為《新葛洛夫歌劇大辭典》寫的文章裡提到，光是在一九三六年的一月份，莫斯科就有三個地方同時演出

《穆臣斯克郡的馬克白夫人》，其中兩個是當地劇團，另一個則是巡迴演出的列寧格勒小歌劇院劇團。

然而，就在那一個月的二十六號，約瑟夫·史達林（Joseph Stalin）帶了一團蘇聯官員來到大歌劇院（Bolshoi Opera）觀賞這齣歌劇，不過他們氣得沒等最終幕（第四幕）開始，便先行離去。兩天後，一篇題為〈混沌而非音樂〉（"Muddle Instead of Music"）的評論出現在《真理報》（Pravda）上，語氣尖刻嚴厲，儘管並未署名，但顯然是由史達林口述寫成的。

文章內容譴責這部作品的「聲流刻意地不和諧而混亂」，以「尖叫」取代了「歌唱」，以丟人的自然主義描寫愛情場景時，則訴諸「聒噪聲、叫囂聲、氣喘吁吁聲」。評論裡也揶揄了這部歌劇意欲諷刺社會的企圖心。史達林的這種個做法鼓動了一項高壓的文化政策成形：爾後所有的藝術作品都必須服從社會寫實主義的美學教條。

眾所皆知，這條命令頒布後，出現了許多戰戰兢兢、平庸無奇的蘇維埃藝術作品。當時蕭士塔高維契還不到三十歲，雖然他原本將《穆臣斯克郡的馬克白夫人》設定為女性歌劇三部曲裡面的首部曲，但這條命令卻使他一生中再也沒寫過歌劇了。蕭士塔高維契轉而把天份用在交響曲、弦樂四重奏，以及其他器樂作品上，無論他想傳達的訊息有多諷刺、多無奈、多頑強不屈，都可以神不知鬼不覺地藏在這類音樂作品裡面。雖然蕭士塔高維契轉換創作類型，使得器樂演奏家受惠無窮（其中又以弦樂四重奏的演奏家最高興了），但是他不再譜寫歌劇而對音樂史造成的損失，仍是難以估計。

史達林死後，蕭士塔高維契修訂了《穆臣斯克郡的馬克白夫人》，他刪去故事裡引起攻訐的內容，也消去了彆扭音樂中的稜稜角角。修訂版在一九六三年通過審查後於莫斯科上演，劇名為《卡塔琳娜·伊絲麥洛

娃》（Katerina Ismailova）。不過在一九七八年，穆斯提斯拉夫‧羅斯特羅
波維奇（Mstislav Rostropovich）指揮倫敦交響樂團（London Symphony
Orchestra）與女高音蓋琳娜‧薇許涅芙絲卡雅（Galina Vishnevskaya）領
銜主演原版劇作，當時科藝百代（EMI）錄下了這部聳壑昂霄的歌劇，
從此以後公認的權威版本也就是原劇了。

　　蕭士塔高維契是從尼可萊‧雷斯考夫的短篇故事改編出這齣歌劇
的，不過他把劇裡的中心人物變得更令人喜愛。丰姿綽約的卡塔琳娜是
商人吉諾威‧波利索維契‧伊茲麥洛夫（Zinoviy Borisovich Ismailov）的
老婆，這位膝下無子的年輕婦人終日閒晃、百無聊賴，婚姻生活裡沒什
麼值得歡喜的事，而且她連一個大字都不識。卡塔琳娜丈夫的工廠裡有
個叫做賽傑伊（Sergey）的工人，以引誘女人的手段高超而聞名。某日卡
塔琳娜身邊一位身材豐滿的女僕被一群毛手毛腳的工人戲弄，卡塔琳娜
為了保護她挺身而出時，賽傑伊一把將卡塔琳娜抱進懷裡。於是在賽傑
伊強而有力的擁抱之下，孤單又脆弱的卡塔琳娜便屈服了。

　　卡塔琳娜的公公是個暴躁苛刻的怪老頭，一直以來始終對媳婦感到
不甚滿意，賽傑伊離開卡塔琳娜的房間時，不巧被他撞見，把他氣得火
冒三丈。於是卡塔琳娜把毒藥摻入他用餐時吃的蘑菇菜餡裡，在一陣痛
苦難當的痙攣後，老頭兒斷了氣。卡塔琳娜的老公外出旅行回來後，質
問究竟發生了什麼事，接著就開始摑她巴掌，最後卡塔琳娜和賽傑伊兩
人聯手勒死了他。

　　他們把屍體埋在地窖裡，可是一個骯髒邋遢的農夫卻在無意中發現
了屍體，報警後警察匆匆趕來，此時卡塔琳娜和賽傑伊的婚禮正舉行到
一半，而卡塔琳娜已不在乎世俗名利，便坦承自己犯下的一切罪行。這
對愛人被送往西伯利亞的勞改營，然而賽傑伊卻喜歡上另一個年輕貌美
的女囚犯，卡塔琳娜方寸大亂，可是卻只得到他們的雙雙嘲笑，這時卡

塔琳娜憶起了從前受人尊敬的日子，最後絕望地投湖自盡。在這齣歌劇的結尾，一位老囚犯問道，生命怎麼會如此黑暗、如此駭人。

在蕭士塔高維契看來，這個故事想要傳達什麼樣的旨意，其實不難猜測：故事內容影射，在受高壓統治、充斥一堆教條、麻木不仁的蘇維埃國家裡，人民過的是什麼樣的生活。正如學者梭羅蒙・沃爾科夫（Solomon Volkov）為科藝百代寫的唱片說明裡提到的，早在譜曲生涯的初期，蕭士塔高維契便從親身體驗中發現，越來越嚴酷的官僚體系可能會限制住「不同思想潮流裡的任何一種企圖心」。在極權主義的直接壓制下，再怎麼卓越出色的人都會輕易地被「永無止境而令人昏沉的俄國式枯燥無趣」給壓垮。

儘管卡塔琳娜的行逕十分恐怖，蕭士塔高維契仍讓觀眾不得不佩服她的意志力與生命力、她對當權者的輕蔑，以及她那種拒絕忽視內心渴望的毅然態度。蕭士塔高維契把劇裡僅有的抒情而情感澎湃的音樂片段給了卡塔琳娜，讓這位女英雄贏得了觀眾的同情。反而所有的其他角色則似乎是以極度滑稽的方式模仿了現實生活中出現的人物：卡塔琳娜的丈夫與公公、工廠工人，還有警官——在一個特別加入了銅管樂器、辛辣諷刺的緊張場景裡。

羅斯特羅波維奇是蕭士塔高維契的密友，他在指揮這部作品時，運用了自己在文化、音樂、情感、心理方面的專業權威，帶來一場饒富興味的演出。雖然他的太太蓋琳娜・薇許涅芙絲卡雅無意掩飾卡塔琳娜的可怖之處，不過她的歌聲中帶有悲哀、溫暖、熱情，讓這個劇中人物傾洩的情感以及獨處時的沉思皆顯得十分真實，令人生起憐憫之心。男高音尼可萊・蓋達（Nicolai Gedda）的音色明亮清脆，為賽傑伊添上了危險又極具誘惑力的派頭。次男中音狄米特・佩特科夫（Dimiter Petkov）飾唱卡塔琳娜的丈夫吉諾威，男高音維亞納・克瑞恩（Werner Krenn）則

飾演公公，他們兩人的演出都令觀眾心生恐懼。小角色的表現也十分成功，由出色的男高音羅伯特・提爾（Robert Tear）扮演的邋遢農夫便是一例。

　　這張唱片收錄了蕭士塔高維契扣人心弦的作品，當你聆賞這超凡的錄製版本時，實在無法不去猜想，倘若史達林當初沒有變身成音樂評論家，蕭士塔高維契的成就將會是多麼驚人。

EMI (two CDs) 7 499552

Mstislav Rostropovich (conductor), Ambrosian Opera Chorus, London Philharmonic Orchestra; Vishnevskaya, Gedda, Petkov, Krenn, Tear

68. 史蒂芬・桑德翰

（Stephen Sondheim）b. 1930

《小河街的惡魔理髮師：史溫尼・陶德》

（*Sweeney Todd: The Demon Barber of Fleet Street*）

劇本：休・惠勒（Hugh Wheeler）編劇；史蒂芬・桑德翰編寫歌詞
首演：西元一九七九年三月一日，紐約尤里斯劇院（Uris Theatre）（現為蓋希文劇院
〔Gershwin Theater〕）

　　倘若說史蒂芬・桑德翰對歌劇既愛又恨，此話雖然接近事實，卻並非全然無誤。桑德翰並不憎惡歌劇，反而對歌劇裡的不同層面頗感興趣，不過由於他太過在意歌詞的編寫以及將歌詞與音樂融合在一起的藝術手法，以致於對歌劇這種藝術形式漸感不耐。在他看來，大部分的歌劇在音樂方面都太浮誇做作，而戲劇內容則過於冗長。《小河街的惡魔理髮師：史溫尼・陶德》是一九七九年開始在百老匯上演的劇碼，桑德翰便將它視為音樂劇，而非歌劇。

　　當然，音樂劇與歌劇之間的分際常常模糊不清，不過只要看看劇作是在什麼場所上演，便可依此判斷其性質。由哈羅德・普林斯（Harold Prince）執導的《小河街的惡魔理髮師：史溫尼・陶德》原劇已於一九八○年晚期停演，自此之後在百老匯就再也沒有原規模的重演了（另有一種刪減版本，有些樂評極為著迷，且有人將之稱為《泰尼・陶德》〔*Tenny Todd*〕）。不過這部作品在歌劇院的際遇卻不錯，在我撰寫本文時，紐約市立歌劇院（New York City Opera）正在上演此劇，倫敦科芬園

（Covent Garden）的皇家歌劇院（Royal Opera）也即將演出這部作品，而二〇〇二年在芝加哥抒情歌劇院（Lyric Opera of Chicago）的表演，則是由當代歌劇明星次男中音布萊恩‧特菲爾（Bryn Terfel）擔綱演出主角。

在桑德翰當初的設想中，《小河街的惡魔理髮師：史溫尼‧陶德》是一部在百老匯舞台上演出的劇碼，並由擁有音樂劇嗓音的歌手來演唱，一如首次演出劇中主角的兩位巨星：飾演史溫尼的連‧卡黎歐（Len Cariou）與飾演勒薇特太太（Mrs. Lovett）的安琪拉‧蘭斯巴利（Angela Lansbury）。不過《小河街的惡魔理髮師：史溫尼‧陶德》裡的音樂十分縝密而精巧，和聲相當大膽，歌詞唱來給人的印象鮮明，掌控大型重唱與合唱的技巧絕佳，巧妙而具文學素養的歌詞與音樂靈活地融合在一起，使得歌詞化為天籟、翱翔天際；這些精采特色讓這部作品比起桑德翰一生寫出的大部分歌劇，不僅更是高明、也更加重要。

總譜裡的音樂幾乎不曾稍歇片刻。雖然這齣音樂劇少了休‧惠勒編寫的出色腳本便很難這麼成功，不過劇裡的口語對話並不多；桑德翰說過，這麼做並非是想要寫一齣歌劇，而是為了向十九世紀的英國通俗劇致意，那些通俗劇中的器樂在樂池裡激動狂亂地演奏，簡直毫不間斷。

不過恐怖通俗劇卻很少像《小河街的惡魔理髮師：史溫尼‧陶德》這麼令人毛骨悚然。這部作品講述一位理髮師從前遭壞心法官羅織入罪、送到囚犯勞改營，當初被誣衊的這位理髮師如今回來復仇。觀眾得知，法官垂涎他如花似玉的老婆露西（Lucy），陶德一被送走，法官就染指了露西，然後又將她棄而不顧，最後還領養了她年輕漂亮的女兒——也就是陶德唯一的孩子。陶德回到倫敦後，遇見勒薇特太太，由於肉價高得令人望而卻步，她的肉派生意已大不如前。勒薇特太太勸陶德重操舊業，可是陶德滿腦子都是復仇的念頭，於是這兩個人開始經營一場雙贏的事業：很多人一去給陶德理髮，就再也沒從理髮店的椅子上站起來

回家去了，而勒薇特太太似乎多了一個供貨源，那兒送來的肉料可是新鮮又免錢的呢。

桑德翰的總譜一開始便用匠心獨具的迷人音樂吸引住觀眾，在第一幕裡，觀眾漸漸得知兩位主角的本性時，音樂卻越來越輕鬆，緩和了觀眾內心漸增的驚愕感。在第一幕最後一景，勒薇特太太把自己的盤算告訴陶德，陶德認為她的計劃不但巧妙、又可以伸張正義（就這麼一回，「高尚尊貴之流得伺候低賤卑下之民」），爾後他們唱出〈來一點神父嚐嚐〉（"A Little Priest"），這首諷刺歌曲生氣勃勃，你來我往的嘲諷話與低劣的雙關語穿插其中。但是從第二幕開始，故事越來越恐怖，桑德翰的音樂也無可避免地變得嚴峻冷酷，讓觀眾不由得譴責這對殺人兇手，不過音樂手法仍然非常細膩。舉例而言，勒薇特太太收容的弱智少年多比（Toby）年輕天真，在第二幕開始後沒多久，他就對陶德先生起了疑心，而對勒薇特太太唱出貼心的歌曲〈當我在妳左右，沒人可以傷害妳〉（"Not While I'm Around"），向她保證自己將會保護她不受傷害，勒薇特太太深受感動，於是向少年回唱一首疊歌（refrain）；就在同一幕裡，多比後來發現了他們私底下的勾當，勒薇特太太發狂似地尋找多比，想要把他做掉時，竟又一次唱出這首疊歌，令人不寒而慄。

雖然《小河街的惡魔理髮師：史溫尼‧陶德》和桑德翰另外幾齣重要的音樂劇都在歌劇院裡延續其藝術生命，叫人十分歡喜，不過歌劇形式的表演卻常常讓我大失所望。這份總譜需要的是貨真價實的演員，表演者必須生動地唱出歌詞、流露出情緒，但是歌劇裡大部分的表演藝術家都有一個弱點——他們熱愛的是自己的嗓音。表演要想成功，演出時就必須緊湊犀利，不論是音樂的諧和感還是歌詞，都必須清楚分明。

正因如此，一九七九年由首演的原班人馬錄製的版本頗值得收藏，演出的有蘭斯巴利和卡黎歐（他們因此劇裡的演出而獲得東尼獎〔Tony

Awards〕），此外維克特・蓋博爾（Victor Garber）飾演安東尼・霍普（Anthony Hope）、梅兒・路易斯（Merle Louise）扮演乞丐婦（結果她竟是陶德那被遺棄而瘋了的妻子）、莎拉・萊斯（Sarah Rice）飾唱喬安娜（Johanna）、肯・詹寧斯（Ken Jennings）則演出多比亞斯（Tobias）。本領驚人的強納森・圖尼克〔Jonathan Tunick〕負責調度配置管弦樂。不過最重要的還是指揮保羅・傑米納尼（Paul Gemignani），他為桑德翰的多部音樂劇擔任過音樂總監，也比我所知道的任何一位指揮都來得瞭解桑德翰音樂劇的風貌。

RCA Red Seal (two CDs) 3379-2-RC

Paul Gemignani (conductor); Lansbury, Cariou, Garber, Louise

69. 理查・史特勞斯
（Richard Strauss）1864-1949
《莎樂美》
（Salome）

劇本：理查・史特勞斯著，取材自赫德維希・拉赫曼（Hedwig Lachmann）德譯自奧斯卡・王爾德（Oscar Wilde）的劇作
首演：西元一九〇五年十二月九日於德勒斯登宮廷劇院（Dresden, Hofoper）

　　十九世紀末期，理查史特勞斯的交響詩贏得國際樂界的喝采，〈唐璜〉（Don Juan）與〈死與變容〉（Death and Transfiguration）就是其中的佼佼者。但他的歌劇在那個時代還處於邊緣。他第一部不成熟的作品《昆特蘭》（Guntram），是一齣中世紀風的歌劇，其後是《火荒》（Feuersnot），一部猥褻下流的單幕史詩歌劇，在西元一九〇一年首演，評價兩極。夾著西元一九〇五年《莎樂美》一劇首演轟動的氣勢，史特勞斯宣稱自己是一位傑出的歌劇作曲家，於是，歌劇影響他的作品及生活長達半世紀。

　　《莎樂美》的成功關鍵之一是因為在它之前，王爾德已經成功地推出了同名舞台劇。該劇同時也為莎拉・伯恩哈特（Sarah Bernhardt）翻譯成法文版，但是她從來沒有在該劇擔綱演出。史特勞斯曾經於西元一九〇三年在柏林參與該劇的製作，將該劇稍事刪修，並由赫德維希・拉赫曼譯為德文，當時的史特勞斯立即決定將該劇依照拉赫曼的劇本改編為歌劇。在改編的過程中，史特勞斯對原劇的修剪非常謹慎。

　　王爾德的《莎樂美》一劇，詞藻華麗，洋溢著豐盛的詩意，是這個驚世駭俗的聖經故事搬上舞台的指標鉅著。然而從我們大家所熟知的照片中，王爾德玩世不恭，怪模怪樣裝扮成莎樂美，不難得知他是以何種心態在看待他自己的作品。

　　相反的，史特勞斯卻是以一種嚴肅的態度來對待這部轟動社會的作品。他不太注重潛藏在這部作品中的心理暗流。他將《莎樂美》轉化為一齣明顯情慾奔流、情感生動的單幕史詩歌劇。施洗約翰被囚禁於舞台底下的水牢中頌唱著預言，展現出史特勞斯對於戲劇的想像力。即使在處理有著戀屍癖的莎樂美，當她抱著施洗約翰被割下來的頭顱，飢渴般地親吻著約翰的嘴唇，刻劃的並不是這位年輕女子的病態心理，而是驚人的音樂戲劇效果。

　　當這齣歌劇在德勒斯登首演的時候，史特勞斯與所有演員們的謝幕多達三十八次。但是它仍然被認為是一部令人髮指、露骨至極而且震懾人心的作品，就如極為讚許這齣歌劇的佛瑞（Fauré）所言，整齣歌劇充滿著無法解釋的「殘酷的不和諧」（cruel dissonances）。時至今日，這種不和諧似乎少了殘酷，而多了一些熟悉感，但是這齣歌劇仍然震撼著人心。史特勞斯以反差對比莎樂美與約翰的音樂：處理莎樂美的部分，採用大膽的色彩、和諧的不穩定、持續在調性間移動著；而施洗約翰的預言擲地有聲，充滿著公義的剛強。

　　如史特勞斯所言，他理想中的女主角，應該是一位「有著依索德（Isolde）的聲音、年約十六歲的公主」，例如華格納式的女高音碧姬‧尼爾森（Birgit Nilsson），雅絲翠‧瓦妮（Astrid Varnay）以及蕾歐妮‧芮莎妮可（Leonie Rysanek），都是演出這個角色的卓越人選。至於音色較輕的女高音，如瑪莉‧嘉爾登（Mary Garden），泰瑞莎‧史特拉塔斯（Teresa Stratas）以及菲莉絲‧克爾汀（Phyllis Curtin）則將這個角色迷人的抒情

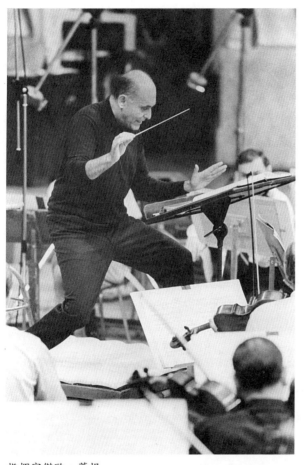

指揮家傑歐・蕭提

之處發揮得淋漓盡致。當然，理想上這個角色需要一位跳起迴旋在音樂間的「七紗舞」（Dance of the Seven Veils）時，能夠使觀眾感受到那種魅力的女高音。雖然體型較為壯碩的尼爾森（Nilsson）嘗試以最小限度的肢體語言詮釋這個角色的感官誘惑力，看起來有點勉強，但是她那超凡的聲音表現，絕對會讓觀眾接受她是演這個角色的正確人選。相信我，她做到了。

尼爾森在西元一九六一年與蕭提（Georg Solti）指揮維也納愛樂交響樂團的經典錄音，至今仍是最好的選擇。尼爾森以她來自北歐的聲音詮釋劇中的音樂，並以震撼人心的力量抓住每個音符的高度。她將史特勞斯每個要求柔軟轉折的樂句，拿捏得恰如其分，這是一般抒情女高音都冀望達到的境界。蕭提以極度緊繃及激盪的手法詮釋全曲，而沒有他晚年那種過度支配樂曲的傾向出現。男中音依伯哈特・維希特（Eberhard Wächter）飾演施洗約翰，次女高音葛瑞絲・霍芙曼（Grace Hoffman）飾演希羅底

（Herodias），而由男高音葛哈特‧史托茲（Gerhard Stolze）所飾演的希律王（Herod）也令人印象深刻。

卡拉揚在西元一九七八年率領維也納愛樂交響樂團與希德嘉特‧貝倫絲（Hildegard Behrens）飾演莎樂美的錄音，則是另一種不同的選擇。卡拉揚以驚人的克制與璀璨的樂團音色成就了全曲的飽和度與強度。他並且在短暫出現的維也納式華爾茲曲調中，帶領出式微的日耳曼音樂風格。貝倫絲的音色並不完全符合莎樂美這個角色的原始設計，但是她克服了障礙，唱出了震顫的激情與濃郁的憂沉。假如史特勞斯並不仔細探究莎樂美陰暗的心理層面，貝倫的確發揮了這個角色的易變與精神違常。安奈絲‧巴爾莎（Agnes Baltsa）飾演質樸的希羅底，而荷西‧范丹（José van Dam）則飾演鎮定的約翰，都非常出色。

Decca (two CDs) 414 414-2

Georg Solti (conductor), Vienna Philharmonic; Nilsson, Wächter, Stolze, Hoffman

EMI Classics (two CDs) 5 67159 2

Herbert von Karajan (conductor), Vienna Philharmonic; Behrens, van Dam, Baltsa

70. 理查・史特勞斯

《伊蕾克特拉》

(*Elektra*)

劇本：胡戈・馮・霍夫曼斯塔爾（Hugo von Hofmannsthal）改編自索福克里斯
（Sophocles）之劇作
首演：西元一九〇九年一月二十五日，德勒斯登（Dresden）宮廷劇院（Hofoper）

　　西元一九〇三年，史特勞斯在馬克思・萊因哈特（Max Reinhardt）
於柏林建造的小劇場（Kleines Theater）觀賞了王爾德（Wilde）《莎樂美》
（*Salome*）的德譯版本一年後，又在同一間劇院出席了同一位女伶領銜主
演的另一齣戲劇，也就是胡戈・馮・霍夫曼斯塔爾根據索福克里斯的
《伊蕾克特拉》（*Electra*）新譯而成的德語版本；這兩齣戲雖然有不同的戲
劇情節，但結構都很簡潔，風格也同樣露骨，讓史特勞斯印象深刻。一
九〇六年，史特勞斯有了《莎樂美》的首演當後盾，便邀霍夫曼斯塔爾
一起把《伊蕾克特拉》（德文劇名的拼法與原著稍有不同，以便符合德文
拼音）改編成歌劇。於是，歌劇史上效應最大、譜寫過程中雙方爭論也
最多的合作計劃，由此展開。

　　霍夫曼斯塔爾出生在相當注重教養的銀行業世家，身上流著奧地
利、義大利以及猶太人的血液，他開始與史特勞斯並肩工作時，已是一
位學識豐富的詩人兼劇作家。雖然霍夫曼斯塔爾比史特勞斯年少十歲，
但他自認不論是社會地位還是聰明才智，都優於這位作曲家。

　　史特勞斯的身世背景就比較複雜了。他的父親是音樂家法蘭茲・史特勞斯（Franz Strauss），是非婚生的私生子，後來成為德國最出名的法國號手之一；元配過世後，他再娶的妻子出身於巴伐利亞一個富有的啤酒釀造家族，因此理查・史特勞斯出生後，夫妻倆便有能力讓他接受第一流的教育。

　　眾所皆知，這兩位一同合作的作曲家與劇作家大部分時間都住在不同城市，也不時對彼此的為人發點牢騷，因此常得靠大量的書信往返才能夠好好合作，況且霍夫曼斯塔爾也受不了史特勞斯的妻子波琳（Pauline）老是從旁干預又愛固執己見。不過他們之間留下來的書信詳細記錄了一場劃時代的工作夥伴關係；不管史特勞斯和霍夫曼斯塔爾之間的互動情形有多緊繃，他們都激發了彼此最好的一面，對此兩人也都瞭然於心。

　　《伊蕾克特拉》這齣現成的舞台劇極具影響力，跟《莎樂美》一樣深深吸引了史特勞斯。這個故事取材自希臘神話，觀眾在觀賞歌劇前必須先瞭解故事背景。阿格曼農（Agamemnon）是阿戈斯（Argos）國王，也是特洛伊戰爭時希臘軍隊的指揮官；他交代妻子克萊登妮絲特拉（Klytämnestra）在他外出打仗時掌權管理領土。阿格曼農離開後，克萊登妮絲特拉就找了一個情夫，他正是阿格曼農的仇敵阿易吉斯特（Aegisth）。一等到國王從特洛伊戰場上回到希臘，這對愛人便殘忍地謀殺了他。

　　觀眾在歌劇一開始便得知，與阿格曼農感情深厚的大女兒伊蕾克特拉因為痛失父親，悲慟萬分，心裡恨透了母親，並下定決心為遭謀害的父親復仇。如此的執著卻讓伊蕾克特拉的生命變了樣；她平時的舉止彷彿瘋子一般，家僕對待她就像對待動物似的。她飽受驚嚇的妹妹坷莉索緹夢絲（Chrysothemis）意志軟弱卻有副好心腸，姊妹兩人盼望從前被放

逐的兄弟奧瑞斯特（Orest）早日歸來，她們已經好幾年沒有他的消息了。

就在歌劇敘述的這一天，奧瑞斯特回來了，伊蕾克特拉並沒馬上認出他來。奧瑞斯特見到姊姊憔悴不堪，一時之間難以置信。伊蕾克特拉催促奧瑞斯特趕快動手，於是他設下圈套，逐一引誘母親和情夫踏入陷阱、被刀刺死。

史特勞斯這份總譜長一百一十分鐘，自始至終都充滿了緊張感，對當代而言，其中運用的不和諧音相當大膽，而和聲則十分前衛。許多指揮家都以非常激烈的方式指揮，誇張地表現出總譜中的殘暴與野蠻、原始的激情；不過感情較為細膩的指揮家則會配合音樂中稍縱即逝的低柔抒情片刻，姊妹倆痛苦悲傷的場景便是例子之一。坷莉索緹夢絲雖然對殘忍的母親感到畏懼，但伊蕾克特拉沉溺在自我毀滅的怒火中，在她看來同樣可怕，於是她請姊姊釋懷，放下過往的仇恨，這樣或許她們兩人還能在一生中真正地嚐到一些歡樂、溫情；史特勞斯以撫慰悲傷的音樂來緩和坷莉索緹夢絲的懇求，此刻的抒情感在悲苦中帶有喜悅。我想，歌劇希望傳達的訊息就是：緊抱著憎恨的情感與復仇的念頭不放，最後可能會讓自己步上毀滅之路。在最終一景，伊蕾克特拉渴望了那麼久，終於報了大仇後，興奮得忍不住跳起一場極樂而狂野的舞蹈，最後癱倒地上，沒了氣息。

《伊蕾克特拉》的演出，倘若能展現歌劇驚人的力量又不失犀利，最讓我佩服，而傑歐‧蕭提（Georg Solti）在一九六七年由白碧姬‧尼爾森（Birgit Nilsson）飾唱主角的經典版本中，便優異地取得了兩者的平衡。蕭提傳達出總譜裡的澎湃力量與陣陣的緊張感，並讓無與倫比的維也納愛樂（Vienna Philharmonic）演奏出一場燦爛多采、變化多端的演出；而他處理總譜裡每一次抒情時刻的方式，也讓觀眾可以趁機喘一口氣，讓

疑懼不停的心情暫歇一會兒。在啟幕的場景中，五個下女七嘴八舌地議論伊蕾克特拉老是蓬頭垢面、行為舉止又很瘋狂時，她們的配樂有種怪誕的喜劇感，令蕭提著迷不已。這種喜劇感與後來穿插在《玫瑰騎士》（*Der Rosenkavalier*）裡的譏諷趣味相去不遠。

　　光芒四射的女高音瑪麗‧柯利葉（Marie Collier）飾唱坷莉索緹夢絲，純樸的次女高音蕾吉娜‧雷斯尼克（Regina Resnik）演唱克萊登妮絲特拉，粗壯的男中音湯姆‧克勞斯（Tom Krause）演出奧瑞斯特，鼻音較重的男高音葛哈特‧史托茲（Gerhard Stolze）則是演出嗚咽個不停的阿易吉斯特，他們每一位的表演都十分出色。尼爾森在演唱時相當沉著，表現耀眼而充滿力道，於細微處的詮釋令人為之入迷，在最後一景的演出更是渾然忘我，使觀眾目不轉睛；她所飾唱過的角色中，這是最佳的表現之一。

　　另一張可聆賞的唱片是一九八八年由小澤征爾（Seiji Ozawa）指揮波士頓交響樂團（Boston Symphony Orchestra）的現場演唱會。小澤征爾長期在波士頓交響樂團任職，成果表現時有落差，頗令人氣惱，不過《伊蕾克特拉》是他最精采的成就之一。管弦樂團的演奏敏銳而充滿活力，而且顯然深受這部作品啟發。飾唱主角的希德嘉特‧貝倫絲（Hildegard Behrens）在演唱生涯的此刻，音色已開始顯得粗糙不穩，但她的表現仍然熱切而且頗具洞察力，十分引人注目。克莉絲塔‧露德薇希（Christa Ludwig）詮釋的克萊登妮絲特拉令人感動得發顫，娜汀‧瑟昆德（Nadine Secunde）扮演的坷莉索緹夢絲脆弱而敏感，玖瑪‧休尼南（Jorma Hynninen）則是一位剛毅堅強的奧瑞斯特。

　　這兩張唱片顯示《伊蕾克特拉》是二十世紀最大膽、也最具原創性的歌劇之一。

Decca (two CDs) 417 345-2

Georg Solti (conductor), Vienna Philharmonic; Nilsson, Resnik, Collier, Krause

Philips (two CDs) 422 574-2

Seiji Ozawa (conductor), Boston Symphony Orchestra; Behrens, Ludwig, Secunde, Hynninen, Ulfung

71. 理查・史特勞斯

《玫瑰騎士》

（Der Rosenkavalier）

劇本：胡戈・馮・霍夫曼斯塔爾
首演：西元一九一一年一月二十六日，德勒斯登國王歌劇院（Königliches Opera House）

　　史特勞斯以《莎樂美》和《伊蕾克特拉》連續漂亮出擊後，覺得接下來應該為歌劇觀眾帶來一些比較輕鬆的東西，類似莫札特喜劇的作品，而胡戈・馮・霍夫曼斯塔爾也有同感。西元一九〇九年，《伊蕾克特拉》首演數週後，霍夫曼斯塔爾寫信告訴史特勞斯，自己已經著手擬一齣娛樂性歌劇的劇本大綱，故事背景設定在瑪莉亞・泰瑞莎女皇（Empress Maria Teresa）時期的維也納。

　　故事裡一共有兩個主要人物：一位對於浪漫愛情充滿狂熱的年輕貴族，這個角色承襲莫札特筆下凱魯畢諾（Cherubino）的風格，由女性飾演；此外還有一位次男中音的角色，這位貴族自視甚高，老愛虛張聲勢恫嚇別人，正盤算著和一位有錢又野心勃勃的平民攀親，把他的女兒娶回家，但是那兩位年輕人相遇並雙雙墜入愛河後，他的計劃就完蛋了。

　　這兩個貴族角色後來分別成為年輕的歐克塔維安伯爵（Count Octavian）和歐克斯男爵（Baron Ochs）這兩位劇中人物。歌劇一開始，我們就見到歐克塔維安正在與一位較年長的女性私通，她是威登堡公爵

夫人（Princess of Werdenberg），也就是奧地利軍隊元帥的妻子，因而劇裡都稱她為元帥夫人（Marschallin）。霍夫曼斯塔爾和史特勞斯越沉浸在創作過程裡，就越愛這位元帥夫人，沒多久後，史特勞斯便把她視為這部歌劇的情緒焦點，而霍夫曼斯塔爾也欣然採用此種做法。

元帥夫人絕對是所有歌劇裡最寫實、也最受喜愛的角色之一。她在一所修道院附屬學校受教育，年紀輕輕就嫁給一位公爵，自己毫無置喙餘地，如今她似乎面臨了中年危機。不過史特勞斯在常被引用的注釋裡特別指出，這個角色不該由年紀太大的女高音演出，也不宜把這個人物詮釋成一個聽天由命的中年女性。史特勞斯寫道，元帥夫人應該是一個年紀還不到三十二歲、丰姿綽約卻悶悶不樂的女人，她可能覺得自己已經落伍了，也擔心生命中最美好的時光已經消逝。儘管如此，一位年方十七的少年卻非常仰慕她──不過這種情節是誇大了點。此外，就像史特勞斯在常被引用的一份回憶錄裡所強調的一樣，歐克塔維安「既非標緻的元帥夫人的首位愛人，也不會是最後一個；在第一幕的結尾中，元帥夫人毋須以多愁善感的方式飾演，亦毋須悲哀地向生命道別，而應流露出維也納式的高貴優雅與輕鬆自在，半帶著淚、半帶著笑。」

儘管史特勞斯如此闡明，許多女高音還是以悲哀的方式──至少是向生命裡較年輕的時期道別──來演出這一景，這樣的做法也很合情合理，畢竟在十八世紀的維也納，一般認為女人到了三十二歲就已經算是中年了，況且霍夫曼斯塔爾還讓元帥夫人對時光的流逝與下一個生命階段的展開吐露出明智卻感傷的想法。情竇初開的歐克塔維安熱戀過了頭，正為了愛情愁悶，於是元帥夫人對他說，或許是今天，也或許是明天，你就會為了更年輕貌美的女人離開我；歐克塔維安憤憤不平地責怪她鐵石心腸，元帥夫人便勸他道，對於生命──還有愛情──應該輕鬆以待，既該放鬆心情、也該放鬆雙手，擁有時把握它、擁有後放下它

（"halten und nehmen, halten und lassen"）。她還加上一句，誰不這麼做，就會被生命和上帝懲罰。史特勞斯則為元帥夫人的感觸配上了鬱鬱寡歡而傷懷的抒情音樂。

　　不過，由於《玫瑰騎士》的內容原是取材自十八世紀歌劇潮流裡的滑稽諷刺作品，但在表現形式上卻採用了令觀眾反思的音樂戲劇，使得史特勞斯在平衡劇中的喜感成分與悲劇元素時，失去了原有的判斷力。整部歌劇裡，我最喜愛的某些片刻便是在這份輕快而苦樂參半的總譜裡出現，而其中最令我著迷的就是元帥夫人在第一幕最後三分之一裡的獨白，她對著鏡中人自言自語，在身上見到了年華老去的小小徵兆，然後想和被愛情沖昏腦袋的男孩好好談一談。第二幕的「獻上玫瑰」（"Presentation of the Rose"）也是此劇備受推崇的一景。歐克塔維安把自己打扮成一位年輕騎士，在蘇菲・法尼納（Sophie Faninal）面前獻上了一朵銀玫瑰，也就是男爵送給未來新娘的信物；想當然耳，這兩位年輕人一見鍾情。史特勞斯在管弦樂中使用了不和諧平行和弦，這些和弦輕柔而罕見，聽來彷彿是任意組合出來的一般，為歐克塔維安與蘇菲兩人之間自制而優美的抒情談話加入停歇的片刻，傳達出一股神奇地在空氣裡流動的懸滯感，這神來之筆為原本該是拘謹而優雅的儀式注入一種「這兒怎麼了？」的質地。接下來當然就是精采的最終一曲三重唱（trio），元帥夫人一見到歐克塔維安和蘇菲，便知道發生什麼事了。她瞭解自己生命裡一篇可愛的章節已經結束，爾後她會繼續活下去，確確實實地把舞台讓給年輕愛侶，事情也本該如此。

　　不過在大部分的演出中，不雅的喜劇片段可能會變成突兀笨拙的笑話，扮演歐克斯男爵的演員也得表演得夠靈活，免得把這個人物變成對愚昧貴族的暗諷。其實《玫瑰騎士》大可刪去好些喜劇場景，這樣可省下一個半小時的演出時間，沒了枝枝節節的歌劇該會好得多。

　　也因此，我比較偏好這齣歌劇的表演不過於強調喜劇成分，而是以深思熟慮的優雅來處理總譜中迷人而令人卸下心防的片段；赫伯特・馮・卡拉揚（Herbert von Karajan）在一九五六年與愛樂管弦樂團（Philharmonia Orchestra）合作錄製的著名版本裡，便高明地做到了這一點。這張劃時代的唱片引起爭論已久，因為由伊莉莎白・史瓦茲柯芙（Elisabeth Schwarzkopf）飾唱的元帥夫人讓聽眾各自選了邊站──這已經不是這位德國女高音第一次引起這樣的情形了。有人認為她是聲樂藝術的典範，有人卻覺得她演唱時詮釋過度，太矯揉造作；我懂他們在反對些什麼，不過我仍覺得她的演出不僅在聲樂方面相當優異，在心理層次上的刻劃也十分深刻。整個班底亦非常突出，飾唱歐克塔維安的次女高音克莉絲塔・露德薇希（Christa Ludwig）當時正值演唱巔峰，嗓音相當圓潤；飾演蘇菲的抒情女高音泰瑞莎・史提區－藍道（Teresa Stich-Randall）音色甜美；還有粗壯的男低音奧圖・艾迪爾曼（Otto Edelmann），這位喜劇演員飾唱起男爵精準無比，極為出色。另外，這張唱片於一九九六年在史瓦茲柯芙的指導下，用單聲道的原版母帶重新壓製發行，成果的音質清晰溫暖，而且忠於原音。

　　就接下來的這張唱片而言，我可能是少數支持者之一，不過我仍十分珍愛它：一九七一年由里歐納・伯恩斯坦（Leonard Bernstein）指揮維也納愛樂（Vienna Philharmonic）及一流班底的錄製版本。這張唱片錄自一九六八年在維也納國家歌劇院（Vienna State Opera）的演出，當時是伯恩斯坦首度指揮這齣歌劇。伯恩斯坦既是作曲家，也是研究工夫作得十分詳盡的音樂家，他剛開始接觸這份總譜時，不願意就這樣採用這部作品裡日積月累而成的表演傳統；在他看來，那些傳統只是當節奏造成的緊張感太鬆散、或是維也納式的散漫有些過了頭時拿來自我辯護的藉口。伯恩斯坦的速度始終穩定而清楚，即使是在慢拍時亦然，而管弦樂

的諧和感也十分明確。這場表演既不時流露出廣闊而飄動的抒情感、亦適時呈現令人精神抖擻的緊湊性。維也納愛樂的表現相當有活力,他們可能在演出前就已經把總譜練得滾瓜爛熟了。

次女高音克莉絲塔‧露德薇希(Christa Ludwig)先前對歐克塔維安的詮釋備受讚賞,不過她在這次表演中改唱元帥夫人的女高音角色,其嗓音圓潤、表現傑出。至於飾演歐克塔維安的女高音葛妮絲‧瓊斯(Gwyneth Jones),聽起來有時帶點抖音,不過她仍然稱職地演活了一位慷慨激昂而敏感的伯爵。光芒四射的女高音露琪亞‧波普(Lucia Popp)可說是所有的錄製版本中最成功的蘇菲,她演唱時美麗而天真無邪,歌聲不斷向上升騰,卻始終不費吹灰之力,令人難以置信。華特‧貝瑞(Walter Berry)這位次男中音,則是看來精練而聲樂表現十分出色的歐克斯。

這兩張唱片我都非常喜歡,實在難以從中擇一;兩張唱片分別都向史特勞斯最受大眾喜愛的歌劇致上了敬意。這部歌劇雖然稍有缺憾,卻仍瑕不掩瑜。

EMI Classics (three CDs) 5 56113 2

Herbert von Karajan (conductor), Philharmonia Chorus and Orchestra; Schwarzkopf, Ludwig, Stich-Randall, Edelmann

Sony Classical (three CDs) 3 42564

Leonard Bernstein (conductor), Vienna Philharmonic, Chorus of the Vienna State Opera; Ludwig, Jones, Popp, Berry

72. 理查・史特勞斯

《納克索斯島的阿莉雅德妮》
（*Ariadne auf Naxos*）

劇本：胡戈・馮・霍夫曼斯塔爾
首演：西元一九一六年十月四日，維也納宮廷劇院（Hofoper）

　　《納克索斯島的阿莉雅德妮》變成觀眾今日所知的歌劇之前，換過多種樣貌。起初胡戈・馮・霍夫曼斯塔爾說服史特勞斯合作編寫一齣關於阿莉雅德妮傳說的幕間表演——這原本是霍夫曼斯塔爾把莫里哀（Molière）編寫的戲劇《平民貴族》（*Le Bourgeois gentilhomme*）翻譯成德語劇本後加進去的表演，不過這場戲劇的架構過於笨重，始終得不到觀眾青睞。史特勞斯和霍夫曼斯塔爾起初把它重新設定為一齣二幕歌劇，接著又刪掉了莫里哀的故事內容，最後把這部作品編成包含序幕的獨幕歌劇，這種歌劇形式比較通俗一點。當然，還是有人會批評說最後的版本仍是七拼八湊出來的，和原本的雜燴也沒什麼兩樣。

　　儘管編寫過程中的變動頗多，但是原始的想法仍然不變，亦即用低俗喜劇來揭露莊嚴歌劇（serious opera）裡的虛偽。序幕講述一場後台戲，十八世紀維也納最富有的人打算在家裡舉辦一場盛大的晚宴，為此大家都忙碌個不停，不過這個主人並未在劇裡出現。主人為賓客準備了一些娛樂節目，一開始是〈納克索斯島的阿莉雅德妮〉的首演，這是一位認真的年

輕作曲家寫的悲劇，緊接著則是一場由歌舞團帶來的逗趣表演。

可是晚餐的用餐時間遲了，於是總管家把音樂家和藝人通通召來，告訴他們主人的計劃有變：為了讓賓客都能及時觀賞到事先安排好的煙火秀，歌劇和歌舞秀得同時上演。

負責編寫歌劇的作曲家──他在劇裡就被直接稱為「作曲家」──聽到後一肚子火，接下來一個小時他可能根本就熬不過去；這鐵定是生命裡最慘的時刻。可是歌舞團裡嬌媚的明星瑟碧奈塔（Zerbinetta）安撫這位容易焦躁的年輕人，勸他「就算是比現在糟上幾倍，你還是熬得過來的啦。」這個年輕姑娘說自己雖然看來天真又無憂無慮，其實心裡也有複雜的一面；作曲家發覺自己被這個年輕女孩深深打動了，他自忖，接下來的這一小時或許也沒那麼恐怖。然後就是這段序幕的結尾：一首激動人心的讚歌唱頌著音樂所具有的鼓舞力量。

間奏曲之後就該演出作曲家的歌劇〈納克索斯島的阿莉雅德妮〉了，歌舞藝人的演唱與舞蹈則必須錯落地穿插在這部作品裡。於是，當傳說中這位被心愛的鐵修斯（Theseus）遺棄而孤寂又哀傷的阿莉雅德妮獨自在納克索斯島上唱出想要前往死亡國度的心願時，歌舞藝人就溜了進來，為她表演一些愉快的歌曲和舞蹈，希望讓她打起精神來。

如果在表演和製作時的情感夠敏銳、領悟力又夠高，《納克索斯島的阿莉雅德妮》就會變成一部神奇的作品，毫無罣礙地混合著憂傷與愚蠢。不過表演者得傳達出喜劇片段底下的溫暖，還有大膽思維底下奔放的奇思異想。我想，沒有哪一張唱片比得過赫伯特・馮・卡拉揚（Herbert von Karajan）在西元一九五四年與愛樂管弦樂團（Philharmonia Orchestra）一同錄製的版本。伊莉莎白・史瓦茲柯芙（Elisabeth Schwarzkopf）飾唱阿莉雅德妮，更確切地說，是飾唱序幕裡的那位首席女伶，這位女伶在「歌劇」中扮演阿莉雅德妮。史瓦茲柯芙的嗓音可能

比史特勞斯原先構想的來得輕柔了些，不過她在演唱時率真而沉痛，毫不矯揉造作；這是她所錄製下來的演出中最出色的表演之一。靈巧的花腔女高音瑞塔・史特萊希（Rita Streich）飾演瑟碧奈塔，音色憂鬱的女高音英加・吉弗利德（Irmgard Seefried）則詮釋作曲家，她們的表現同樣令人讚賞。

不過最讓人印象深刻的，還是卡拉揚的成就。這位嚴以律己的指揮家，出乎意料地在喜劇場景中展現了輕鬆愉快的手法；舉例而言，在他精采的引導之下，優雅的男中音賀曼・普萊（Hermann Prey）在演唱哈雷金（Harlekin）的韻文歌曲時純真得令人心痛，使得這首曲子聽起來就像是一首絕望卻又甜美的小情歌。

若想聆賞由華格納女高音（Wagnerian soprano）氣勢非凡地演唱本劇主角，你得聽聽二〇〇〇年由黛博拉・佛格特（Deborah Voigt）飾唱的版本。當時乃是由朱賽佩・希諾波里（Giuseppe Sinopoli）指揮德勒斯登國家管弦樂團（Staatskapelle Dresden）。這個角色對佛格特的重要性大到她把自己的演唱生涯稱為「阿莉雅德妮有限公司」；她在演唱這部作品時，相當巧妙地揉合了耀眼的力量與迷人的美感，如此出色的表演在別處再也找不到。而且佛格特在詮釋阿莉雅德妮時，有種羞怯、甚至是自我表露的巧妙特色，使得音樂裡的莊嚴流露出夢幻的味道。

嬌小的法國花腔娜塔莉・迪塞（Natalie Dessay）演出的瑟碧奈塔十分完美。在一個精心安排的場景裡，瑟碧奈塔以一首詠嘆調向悲切的阿莉雅德妮解釋自己的想法（更重要的說明對象是觀眾），這個片段常常顯得過長而乏味，甚至粗俗了點，不過在迪塞的詮釋下，那些沒完沒了的急奏裝飾音、急奏和裝飾樂句，變成了一連串精采迴盪的明亮歌聲；她所飾唱的瑟碧奈塔正經八百地問道，神把人創造成各式各樣的有趣模樣，她又怎能專情於一人呢？瑟碧奈塔露出本性，就這麼一回。次女高

音安‧蘇菲‧馮歐塔（Anne Sofie von Otter）則飾演出一位嗓音圓潤而滿腔熱情的作曲家。

巴克丘斯（Bacchus）是位神祇，前來幫助阿莉雅德妮從憂鬱中解脫，並應許她一份新的愛情，好讓她開心點；他還帶了一種神奇的愛情飲料，也就是俗稱的葡萄酒。雖然史特勞斯是歌劇界最極端的實用主義者，但是他在編寫演唱巴克丘斯的男高音人物時所下的判斷卻錯得離譜；這個角色的音域落在男高音的極高部分，聽起來十分不舒服，而且這位男高音在最後一首二重唱裡得精力充沛地唱個不停，跟華格納的任何一首二重唱一樣令人卻步。在卡拉揚的錄製版本裡，魯道夫‧修克（Rudolf Schock）演唱這個角色時相當出色，不過在希諾波里指揮的表演中，班‧赫普納（Ben Heppner）與佛格特搭配得更是完美。

我珍藏的唱片是希諾波里的版本，這也是他最後一場錄製的演出，因為希諾波里於二〇〇一年在柏林指揮《阿依達》（Aida）時，因心臟病發而在台上倒下，享年五十四歲。雖然希諾波里指揮管弦樂團按照總譜演奏了一場細膩而多變的演出，卻有點操心過度，一會兒忙著鋪陳這兒的樂句，一會兒又忙著使那邊的樂句精簡一點。儘管如此，他在指揮時並未陷於死板，而這部令人捉摸不定、卻又令人沉醉不已的作品，也很難找到比這張唱片更勝一籌的班底。

EMI (two CDs) 5 55176 2

Herbert von Karajan (conductor), Philharmonia Orchestra; Schwarzkopf, Streich, Seefried, Schock, Prey

Deutsche Grammophon (two CDs) 289 471 323-2

Giuseppe Sinopoli (conductor), Staatskapelle Dresden; Voigt, von Otter, Dessay, Heppner, Genz

73. 理查・史特勞斯

《沒有影子的女人》

(*Die Frau ohne Schatten*)

劇本：胡戈・馮・霍夫曼斯塔爾
首演：西元一九一九年十月十日，維也納國家歌劇院（State Opera）

　　理查・史特勞斯有次寫信給胡戈・馮・霍夫曼斯塔爾，提到自己在歌劇題材方面特別偏好「人物十分有趣的現實喜劇」，所以當霍夫曼斯塔爾提議一起根據一則童話故事來編寫歌劇時，史特勞斯深思熟慮而絲毫不敢大意，不過霍夫曼斯塔爾後來改編好的故事，卻讓他很感興趣。雖然《沒有影子的女人》中的某些成分難以掌控，而且故事裡形而上的困境所帶來的負擔太重，幾乎把內容給壓壞了，不過這齣歌劇仍可說是他們兩人的代表作。

　　《沒有影子的女人》的時代背景是在虛構的過往，故事則發生於三個存在界。靈界由神祇凱寇巴特（Keikobad）統御，不過他從未在台上現身。人界以巴拉克（Barak）為代表，這位染布匠雖然腦袋愚鈍卻有副好心腸；他的潑辣老婆每天都被例行工作累得半死，再加上兩人結婚快三年了，自己的肚皮卻還是沒消沒息，她覺得這種日子真是悲慘不堪。此外，還有一個半靈半塵的中間界，皇帝和皇后（亦即歌劇裡的Der Kaiser和Die Kaiserin）就住在這裡。凱寇巴特的女兒——也就是皇后——為了嫁

給一個半凡人，放棄了自己的神格；她沒有影子，這象徵著她屬於靈界的本質。凱寇巴特當初見到女兒衝動結了婚，心裡十分沮喪，於是要求她在一年之內得到影子而成為完全的凡俗肉身，否則丈夫就會化成石頭，她也會被召回靈界。

　　一年的期限快到了。皇后有個奶媽，她冷酷嚴厲又怪異詭祕，效忠的對象似乎是凱寇巴特；奶媽向小姐提議，兩人一起下凡到染布匠家找他老婆，勸這個不快樂的女人放棄自己的影子（實質上也就是她的生殖力）來交換財富、僕人、年輕愛人和她想要的任何一種世俗快樂。

　　史特勞斯苦惱地對霍夫曼斯塔爾說，這樣構想出來的人物太虛幻了，永遠也沒辦法像一位元帥夫人（Marschallin）或一位歐克塔維安（Octavian）那樣「充滿了紅血球」。其實他大可不必擔心，因為他編寫的音樂為人物添上了苦中帶甜的人性，使得歌劇成為一則講述成為凡人之過程的道德故事。皇后見到巴拉克和他老婆後，看到結了婚的夫妻努力想要釐清內心交錯的對立感受，還得想方設法求得每日溫飽，深受感動。皇后實在沒辦法履行雙方談好的交換協定，而染布匠老婆最終也無法放棄影子；最後，她們兩人都選擇了憐憫而非私利，也因而得到善報──凱寇巴特的咒語被打破，這兩對佳偶重聚，找回了溫和的柔情。你也料想得到，他們渴望已久的小寶寶很快就會來到世上了。

　　有評論認為，寫出《莎樂美》和《伊蕾克特拉》這兩部充滿前衛性的作品後，史特勞斯就變得相當保守，他的歌劇作品也一部比一部更固執地傾向使用調性的和聲語言，而《沒有影子的女人》比史特勞斯其他任何一份技巧圓熟的總譜都更有力地反駁了這種觀點。史特勞斯的確永遠無法同意荀白克（Schoenberg）把調性整個打破的做法，不過在《沒有影子的女人》劇中，他透過一些方式來重振他的調性：和聲浮動不定，音樂所展現的創意源源不絕，毫不停歇而令人亢奮難耐；這份總譜如此

新穎、神奇、驚人，實在難以用保守形容。

不過無論如何，使得這齣歌劇偉大無比的仍是其中的溫情與優美。總譜裡處處都是令人驚奇的音樂技巧及戲劇手法：台下的合唱團飾唱尚未出生的孩子們，他們盼望染布匠和老婆趕快和好、早日生兒育女。管弦樂團駭人的憤怒演奏，使得凱寇巴特宛然現身於觀眾面前。皇后出場時，伴隨著她的音樂美妙非凡，當中高音域的聲樂飛揚、和聲熠熠閃耀，將她刻劃為光與空氣的創造物。

正直但糊裡糊塗的巴拉克是史特勞斯最了不起的角色之一，他試著安撫滿腹苦水的老婆時，懷著依戀的心情回想起自己年輕的時光，當時他的大家庭雖然日子不好過，卻總是喧鬧而歡樂，這場景讓他贏得了觀眾的心。史特勞斯為巴拉克譜寫的音樂相當符合他吃苦耐勞又自我奉獻的本質，其中還包括一首唱給老婆的情歌——這也是史特勞斯的音樂中我最喜歡的旋律。劇中所有的角色都是以頭銜或身分分辨，只有巴拉克這個重要角色有名字，這種安排顯然別有涵義。

西元一九一九年，《沒有影子的女人》在維也納國家歌劇院（Vienna State Opera）首演，當時是由蘿緹·雷曼（Lotte Lehmann）飾唱染布匠的老婆，理查·瑪亞（Richard Mayr）飾演巴拉克，瑪麗亞·耶勒塔（Maria Jeritza）詮釋皇后。我特別推薦的唱片同樣是在維也納國家歌劇院現場錄製的，當時是一九七七年，由史特勞斯學派的大師卡爾·貝姆（Karl Böhm）指揮，配上難出其右的班底。碧姬·尼爾森（Birgit Nilsson）飾唱染布匠的老婆，演唱時沉著而光芒四射，既充滿力量又能適時流露出膽怯的脆弱，此外，她的歌聲聽來柔弱得那麼動人，相當少見；這次詮釋染布匠老婆是她演唱生涯中的里程碑。蕾歐妮·芮莎妮可（Leonie Rysanek）是位優秀的戲劇女高音，她在演出皇后的角色時，動人地揉合了熾熱的力量與細膩的手法。偉大的次男中音華特·貝瑞（Walter

Berry）飾唱巴拉克，粗壯的英雄男高音（heldentenor）詹姆斯‧金恩（James King）扮演皇帝，他們兩人的表現都無與倫比。貝姆捕捉了音樂中變化多端的氣氛與奔騰的美感，而他指揮的步調勢不可當，令觀眾完全喪失了對速度的判斷力。管弦樂團的演奏多采多姿、精力充沛，在細微之處的表現也十分奪目。

　　如今掌權的皇后是黛博拉‧佛格特（Deborah Voigt），一九九六年她在德勒斯登國家歌劇院（Dresden State Opera）現場演唱以便進行錄製計劃時，表現堪稱一流；當時乃是由朱賽佩‧希諾波里（Giuseppe Sinopoli）所指揮，表現銳氣十足。某些史特勞斯迷認為，男高音班‧赫普納（Ben Heppner）飾唱的皇帝嗓音響亮、充滿力量卻又毫不費勁，是所有錄製版本中最出色的表現。男中音法蘭茲‧古恩赫巴（Franz Grundheber）演唱巴拉克時有著相當罕見的細膩，薩賓娜‧哈斯（Sabine Hass）飾演的染布匠老婆雖然嗓音稍嫌不穩，音色卻淒迷感人。漢娜‧舒瓦茲（Hanna Schwarz）扮演的奶媽歌聲刺耳，令觀眾聽來非常疲累。整體而言，大部分的人都推薦這張完美的唱片，不過貝姆的版本實屬傳奇。

Deutsche Grammophon (three CDs) 415 472-2

Karl Böhm (conductor), Chorus and Orchestra of the Vienna State Opera; Rysanek, King, Nilsson, Berry, Hesse

Teldec (three CDs) 0630-13156-2

Giuseppe Sinopoli (conductor), Chorus and Orchestra of the Dresden State Opera; Voigt, Heppner, Hass, Grundheber, Schwarz

74. 伊格爾‧史特拉汶斯基

（Igor Stravinsky）1882-1971

《浪子生涯》

（*The Rake's Progress*）

劇本：奧登（W. H. Auden）與切斯塔‧柯爾曼（Chester Kallman）改編自威廉‧霍加斯（William Hogarth）的一組蝕刻版畫

首演：西元一九五一年九月十一日，威尼斯鳳凰歌劇院（Teatro La Fenice）

　　伊格爾‧史特拉汶斯基的工作速度十分緩慢，平均每年只完成一項大型的譜曲計劃。他活得很久，完成的作品大約也有百件左右，不過長度超過一個半小時的只有少數幾件；其中最長的作品，顯然就是他唯一的一齣多幕歌劇《浪子生涯》。這齣歌劇共有三幕，每一幕的作曲各花了一年時間才完成。

　　《浪子生涯》在威尼斯首演時的班底眾星雲集，包括了伊莉莎白‧史瓦茲柯芙（Elisabeth Schwarzkopf）、羅伯特‧朗塞維利（Robert Rounseville）、珍妮‧陶樂（Jennie Tourel）等人；那時是西元一九五一年，西方的音樂世界正急於探索新發展。而當時的當代作曲家裡最重要的那一位，都在忙些什麼呢？

　　當時史特拉汶斯基沉浸在新古典主義裡已經二十年了，他徹底改造了調性規則，並使用複雜的複合式變化拍子，竭力重振古典的音樂類型與形式，投注其中的心力十分驚人。現代主義的許多先鋒聽聞或注意到他當時的情況後，都感到十分納悶；在現代主義者眼中，《浪子生涯》

作曲家伊格爾・史特拉汶斯基

其實是根據莫札特歌劇而編成的一首混成曲（pastiche），其中加入了編號詠嘆調（numbered aria）和撥弦古鋼琴伴奏的朗誦調。這種創新做法引來的負面反應可能嚇到了史特拉汶斯基，因為沒多久他就摒棄了新古典主義，開始研究十二音列技法（twelve-tone technique）。

　　不過史特拉汶斯基的新古典主義不僅僅是想要徹底改造過往，他的新古典主義作品比較像是關於其他音樂的音樂作品。在《浪子生涯》中，你彷彿聽見史上最偉大的作曲家之一正和他所熱愛的音樂搏鬥，他大惑不解、不斷追問：「莫札特歌劇的傳統形式和常規裡面，到底是什麼東西吸引了我？我為什麼會做出這樣子的反應呢？」編寫這齣迷人而精巧的歌劇，就是史特拉汶斯基回答這些問題的方式。

　　這部歌劇的靈感在一九四七年出現。當時史特拉汶斯基在芝加哥參觀霍加斯的《浪子生涯》展覽，這是由八幅版畫組成的系列，描繪一位年輕的英國紳士墮落的過程。史特拉汶斯基腦中靈光一閃，便有了歌劇的雛形、劇名和故事主旨：一個沒什麼積蓄又散漫的英國人得到一筆遺產後，把錢拿去賭博召妓，過著鋪張的奢華生活，最後落得被關進精神病院的下場；從前與他有過婚約的一個女人心地十分寬厚，仍然真心誠意地去探望他。奧登和切斯塔·柯爾曼編寫的劇本不但贏得觀眾的熱烈喜愛，還順帶諷刺了波普（Pope）和康格里夫（Congreve）那些詞藻過於華麗的詩作，許多評論家也都特別指出了這一點。劇本裡的文字調皮而帶有英式風格，有時還富有華麗的詩意。史特拉汶斯基也用了快速的韻律和不規則的語句長度來安置詞語；儘管有人覺得這樣子安排文字不妥，但其中的不規則性卻彷彿為詩文增加了當代優勢。

　　主角湯姆·雷克威爾（Tom Rakewell）急著想發財，但軟弱又毫無遠見；安妮·特魯拉夫（Anne Trulove）是個鄉下鰥夫的女兒，心地善良而真摯；還有化身為尼克·夏多（Nick Shadow）的魔鬼，他成了湯姆的男僕，待在湯姆身旁誘惑他過揮霍放蕩的生活[譯1]。光讀劇本時，主要人物看起來可能僅僅具有象徵意義，但是史特拉汶斯基的音樂精準分明，情感拿捏得恰到好處，為這些人物增添了人性與複雜度。

　　在總譜中，史特拉汶斯基一次又一次努力試圖傳達此劇的主旨。在倒數第二個景，尼克已經賭輸了，得不到湯姆的靈魂，但他在回去地獄前，宣稱自己擁有的力量總還可以從湯姆身上榨出些什麼來做為報復，令人不寒而慄；緊接著他就讓湯姆發了瘋。湯姆接下來所演唱的音樂，

譯1 這幾位人物的姓氏在原文中各有涵義，Rakewell暗指浪子之意，Trulove為真愛，而Shadow則是陰影或幽靈。

由音調高而音色尖銳的木管樂器伴奏，聽起來就像是變得相當刺耳的英國田園曲，完全失焦而不平衡。至於安妮在最後一景中，為了安撫湯姆（當然這時他已經不認得安妮了）和精神病院裡痛苦的其他病人而唱的催眠曲，則十分優美而撫慰人心，在所有的歌劇中，比這更出色的詠嘆調並不常見。

　　由史特拉汶斯基親自指揮這齣歌劇的錄製版本共有兩種，其中一種是一九五一年於威尼斯首演時在鳳凰歌劇院錄製而成的版本，不過這張具有歷史意義的版本音質差強人意，而且演出中還有首夜裡浮現的焦躁不安。值得收藏的史特拉汶斯基指揮版本，是一九六四年他與皇家愛樂管弦樂團（Royal Philharmonic Orchestra）合作而在倫敦的錄音室為哥倫比亞唱片（Columbia Records）（現今的新力〔Sony〕）灌錄的版本。班底令人讚賞，其中由男高音亞歷山大‧楊格（Alexander Young）飾唱湯姆，女高音茱狄絲‧拉斯金（Judith Raskin）飾演安妮，還有男中音約翰‧瑞頓（John Reardon）扮演夏多。這次演出並非完美無缺，管弦樂團在細微之處的演奏有時稍嫌模糊，而總譜裡令人印象深刻的豐富內在層次和敏捷靈活的和聲，對史特拉汶斯基來說可能是理所當然而無需多慮的部分，因此在應該強調這些地方時反而顯得有點不足。不過他的觀點在本質上仍然不失允當，速度恰到好處，演奏團隊聽起來也頗受啟發。

　　近年來出現了幾張一流的錄製版本，其中由指揮家約翰‧艾略特‧賈第納（John Eliot Gardiner）與倫敦交響樂團（London Symphony Orchestra）合作的版本輕快活潑，為這部作品添上了史特拉汶斯基原先構想的英國風味，這有一部分也得歸功於兩位英格蘭表演藝術家——飾唱湯姆的男高音伊恩‧博斯崔吉（Ian Bostridge）與飾演安妮的女高音黛博拉‧約克（Deborah York）——和扮演夏多的威爾斯人布萊恩‧特菲爾（Bryn Terfel）。博斯崔吉的抒情男高音（lyric tenor）帶有唱詩班男童的純

真，特菲爾壞心的次男中音歌聲則低沉逼人，兩者之間的對比更突顯了人物間的意志對決。

　　另一張絕佳的選擇是一九九五年的錄製版本，由小澤征爾（Seiji Ozawa）指揮齋藤紀念管弦樂團（Saito Kinen Orchestra）；日本當地有個以小澤征爾所敬愛的這位老師命名以茲紀念的音樂節，而這個樂團的成員便是從參加這個音樂節的樂手裡面挑選出來的，這些年輕音樂家演奏時精準而敏銳，流露出他們對小澤征爾的敬重。演出班底非常優異，其中由安東尼・羅爾夫－強森（Anthony Rolfe-Johnson）飾演湯姆，修薇雅・麥克奈兒（Sylvia McNair）扮演安妮，還有保羅・普利希卡（Paul Plishka）飾唱尼克・夏多。想像一下奧登和柯爾曼聽到他們調皮的英文歌詞由東京歌劇歌手（Tokyo Opera Singers）的團員以訓練有素、清楚分明卻不道地的咬字方式演唱時，將會作何反應？這應該也是趣事一樁。小澤征爾指揮的這張錄製版本優異非凡，而《浪子生涯》在國際級歌劇的世界裡有多麼重要，已經不言而喻。

Sony (two CDs) SM2K 46299

Igor Stravinsky (conductor), Sadler's Wells Opera Chorus, Royal Philharmonic Orchestra; Young, Raskin, Reardon

Deutsche Grammophon (two CDs) 289 459 648-2

John Eliot Gardiner (conductor), Monteverdi Choir, London Symphony Orchestra; Bostridge, York, Terfel, von Otter

Philips (two CDs) 454 431-2

Seiji Ozawa (conductor), Tokyo Opera Singers, Saito Kinen Orchestra; Rolfe-Johnson, McNair, Plishka, Bunnell

75. 彼得·伊里契·柴可夫斯基
（Peter Ilyich Tchaikovsky）1840-1893
《尤金·奧涅金》
（*Eugene Onegin*）

劇本：康斯坦丁·斯帖巴諾維奇·希洛夫斯基（Konstantin Stepanovich Shilovsky）改編自普希金（Pushkin）之小說
首演：西元一八七九年三月十七日與二十九日，莫斯科小歌劇院（Malïy Opera Theatre），由莫斯科音樂學院（Moscow Conservatory）的學生演出

　　柴可夫斯基跟許多被歌劇吸引的作曲家一樣，老是抱怨很難找到合適的題材。他一開始嘗試編寫過歷史古裝劇和通俗喜劇，但結果都令人失望，他也面臨了空前的挫敗。

　　爾後，在西元一八七七年春季的一次社交場合中，柴可夫斯基認識的女低音（contralto）葉莉莎維塔·拉夫洛夫斯卡亞（Yelizaveta Lavrovskaya）建議他用普希金的《尤金·奧涅金》來編寫歌劇。這位作曲家後來寫信給弟弟──也是他生命中最親密的人──摩德斯特（Modest）時，提到自己原本用「荒唐」一詞就打發了拉夫洛夫斯卡亞的想法。

　　普希金的韻文小說是俄國文學裡最受歡迎的作品，那種全知的敘事風格、嘲諷譏刺、那種對俄羅斯社會階級意識的犀利見解，在在使之備受尊崇。然而故事內容卻又刻意地鋪排，使其乍看之下風平浪靜。

　　歌劇裡的人物跟普希金的小說一樣：鄉下的一位地主有兩個纖細敏感的女兒，如今已到了該結婚的年紀，其中一位是天生活潑的歐嘉（Olga），另一位則是害羞而常常陷入沉思的塔姬雅娜（Tatyana）；塔姬

雅娜愛看愛情小說，憧憬著戀愛。歐嘉已與廉斯基（Lensky）有婚約，廉斯基是個衝動魯莽的年輕人，也是位有抱負的詩人——不過觀眾會漸漸發現他沒什麼天份可言。某日，廉斯基從大城市來訪，還帶著瀟灑又風度翩翩的友人尤金‧奧涅金。雖然奧涅金很冷漠，又有點紈褲子弟味兒，塔姬雅娜卻馬上對他一見鍾情，認定為自己的靈魂伴侶。那夜她寫了一封熱情大膽的信給奧涅金，翌日他卻冷淡有禮地解釋自己尚未有成家的念頭。

　　不久，奧涅金在塔姬雅娜的生日舞會上跟平常一樣對鄉村社交活動感到百般無聊之際，無意間竟聽到自己的謠言：他不但是個酒徒——更令人震驚的還在後頭——還是個共濟會會員。於是他為了挑釁賓客，故意輕浮地和歐嘉共舞，使得廉斯基被激怒而向他下了挑戰書。次日，曾是好友的兩人會面決鬥後，廉斯基命喪黃泉。

　　第三幕開始時，已是數年過後。從前傲慢而無視於塔姬雅娜的奧涅金，如今已有所收斂，並渴望生命裡有一些意義，於是前往聖彼得堡拜訪塔姬雅娜，但她已經與一位年老而親切的公爵結婚。奧涅金向她坦言自己內心的渴望，塔姬雅娜雖然也承認自己還愛著他，不過她是不會拋棄丈夫的。最後奧涅金心灰意冷，獨自離去。

　　從柴可夫斯基寫給摩德斯特的一封信中，我們得知雖然他把《尤金‧奧涅金》改編成歌劇的建議拋在一旁，當晚他卻徹夜難眠，滿腦子都是這個念頭。第二天他已寫好了劇本大綱，後來希洛夫斯基也是用這份大綱寫出了劇作。為了表明自己並沒打算把普希金複雜的小說內容整個搬過來，柴可夫斯基把歌劇編成了七個「抒情場景」所組成的系列，這些場景都是從故事裡取出來的。

　　劇中的主要角色一開始非常冷酷無情，然而柴可夫斯基竟然深受吸引，此事頗值玩味。柴可夫斯基並未公開自己的同性戀身分，而自身的

性傾向也使他備感苦惱；在譜寫這齣歌劇時，他已經與音樂學院裡一位迷戀著他的學生結了婚，不過這椿短暫的婚姻多災多難，令他難以忍受。對於祕而不宣的熱切、渴望、焦慮、羞愧、憂鬱等感受，柴可夫斯基知之甚詳。不過這齣歌劇可被視為一個警世故事，敘述疏離內心的真實情感會導致多麼不幸的結果。

柴可夫斯基運用了自己無窮無盡的旋律才華與超凡的造詣，透過音樂來展現人物的特質。塔姬雅娜的「寫信場景」（"Letter Scene"）十分貼切地描繪了一位沉迷於書中世界但年輕又衝動的女人，在認識了一個幾乎無視於她存在的男人後，長久壓抑的情感終於宣洩而出的場景。普希金在原著裡用廉斯基寫的一些詩句為例，讓讀者了解廉斯基那些慘不忍睹的詩作到底有多粗糙；而柴可夫斯基也俏皮地藉由音樂來表現出這一點：廉斯基是以「迷人但陳舊的旋律」傾訴自己對歐嘉的愛意，用學者約翰・衛瑞克（John Warrack）的話來說。

柴可夫斯基還找了其他的音樂手法，以配合這部神聖的文學作品裡的微妙之處。在生動地描繪地方色彩、簡述人物的社會背景時，他熟練地運用了民俗音樂與舞蹈；啟幕時農夫那些土裡土氣卻美妙而充滿希望的合唱與舞蹈便是一例，不過這些音樂並非從歌曲選集裡抄過來的民俗音樂，而是他自行創造的純樸作品。柴可夫斯基的音樂也與普希金著作裡的嘲諷譏刺相呼應；舉例而言，在最後一景，奧涅金滿腔熱情地向已婚的塔姬雅娜承認自己還愛著她、責怪自己以前不該毫不在乎她時，奧涅金過去拒絕塔姬雅娜時曾經出現的音樂，此時便一連串地飛快出現。

柴可夫斯基執意要使《尤金・奧涅金》看起來令人信服，因此一八七九年世界首演時，他堅持由莫斯科音樂學院的學生來演出，這些未經世事的歌手的言行舉止與他們所詮釋的人物如出一轍，而那一場表演也只能算是勉強成功。等到兩年後，專業的首演在大歌劇院（Bolshoi

Opera）登台時，這部作品才開始受大眾歡迎。

柴可夫斯基原本要求劇中必須顯露出年輕人獨有的特性，這種構想在一九九二年的飛利浦（Philips）錄製版本裡成真了。當時乃是由精力旺盛的俄國指揮家謝蒙・畢契可夫（Semyon Bychkov）帶領巴黎管弦樂團（Orchestre de Paris）以及一組令人印象深刻的班底。西伯利亞籍男中音德米特里・赫維洛斯托夫斯基（Dmitri Hvorostovsky）對於奧涅金的詮釋相當完美，他細膩地展現出奧涅金的教養，演唱時所擺出的姿態也暗暗流露出奧涅金的傲慢自大，而那歌聲十分圓潤、充滿魅力，分明地表現出奧涅金心中滿溢卻又竭力漠視的情感。廉斯基的情緒由嗓音響亮的男高音尼爾・席柯夫（Neil Shicoff）演來，可謂展露無遺，非常生動。女高音努琪雅・佛希烈（Nuccia Focile）的音色對塔姬雅娜而言雖然稍嫌樸質，不過她的演出情感豐富，而且聲樂的表現相當靈巧。次女高音歐嘉・博羅汀娜（Olga Borodina）飾唱歐嘉時溫暖動人，原本這個角色可能有時會顯得歡樂過了頭。在最後一幕高貴的詠嘆調裡，嗓音宏亮的男低音亞歷山大・亞尼希莫夫（Alexander Anisimov）在扮演葛雷明公爵（Prince Gremin）時，把這位丈夫對年輕妻子以禮相待並真誠地敬重她的情形，詮釋得很感人。在畢契可夫的指揮下，柴可夫斯基這齣廣受歡迎的歌劇（理當如此！）的細微處皆拿捏得宜，狂想曲的特色亦掌握得十分恰當，表現相當耀眼。

Philips (three CDs) 438 235-2

Semyon Bychkov (conductor), Orchestre de Paris, St. Petersburg Chamber Choir; Hvorostovsky, Focile, Shicoff, Borodina, Anisimov

76. 彼得・伊里契・柴可夫斯基

《黑桃皇后》
(*Pique Dame* 〔*The Queen of Spades*〕)

劇本：摩德斯特・伊里契・柴可夫斯基（Modest Ilyich Tchaikovsky）與彼得・伊里契・
柴可夫斯基改編自普希金（Pushkin）於西元一八三三年出版之小說
首演：西元一八九〇年十二月七日（十九日），聖彼得堡馬林斯基劇院（Mariinsky
Theatre）

　　儘管我對《黑桃皇后》的音樂已經瞭若指掌，但是每當聽到《黑桃皇后》第二幕第二景開始的演奏時，仍是一次又一次地震撼無比，因為柴可夫斯基以歌劇作曲家的身分為這部作品寫出的戲劇情節非常細膩，在心理層次上相當具有洞察力，充滿在音樂裡的靈感巧思也無比驚人。

　　十八世紀末，在聖彼得堡有位愁眉苦臉的衛兵赫曼（Hermann），他情不自禁愛上了一位身分遠在自己之上的女人——年老凶悍的伯爵夫人的孫女麗莎（Lisa）；不過他嗜賭成性，迷戀賭博竟勝於愛戀麗莎。他聽聞伯爵夫人還年輕時，曾在巴黎的貴族圈子裡被稱為「莫斯科的維納斯」，當時她在牌桌上輸得傾家蕩產，後來用肉體向一位法國伯爵換來了贏三張牌組合玩法的祕密，把輸掉的錢都贏了回來，此後她只向兩個人吐露過紙牌的祕密。不過觀眾知曉伯爵夫人聽過一個預言，而且對此深信不疑——當她向第三個人透露紙牌組合的贏法時，將會死在這個人手裡；這也正是第二幕裡發生的事件。

　　心裡煩擾不堪的赫曼急著想知道這個祕密，好贏一大筆錢，把賭債

還清，然後把已有婚約在身的麗莎追到手。某夜，當伯爵夫人出席的一場化裝舞會結束後，赫曼潛入她空無一人的臥房裡。此時管弦樂輕聲奏出低音而不祥的頑固低音（ostinato），小提琴間斷地拉出悲切的旋律，同時以低音提琴撥奏出充滿懸疑感的動機。就在管弦樂繼續彈奏之際，赫曼斷斷續續唱出獨白，確認自己的計劃無誤，當中只停下來看一幅巨大的全身肖像，畫中是年輕騰達時的伯爵夫人，赫曼嘲笑道「這莫斯科的維納斯呀。」

此時伯爵夫人與貼身侍女們回房，赫曼聽見後趕緊躲起來。婢女對伯爵夫人唱出一首迷人卻涵意不清的合唱，聽起來就像是懷著依戀之情的老民歌，帶有一種輕柔穩定的節奏，曲調乍聽之下令人開心，卻又悲嘆重重。她們向這位老夫人逢迎問道「我們高貴的大好人今晚可過得愉快？」還把她稱為「我們眼中的光采」。她們恭維伯爵夫人在舞會上非常漂亮，並拍胸脯保證，雖然舞會上有女人比她來得年輕，但「沒人比她更美」。精疲力竭的伯爵夫人陷入扶手椅中，當然不相信她們的奉承話。話雖如此，這場例行的老規矩仍是她心所期待，而其中的歌劇手法亦相當精采。

《黑桃皇后》跟《尤金‧奧涅金》一樣根據普希金的著作改編而成，原著是一篇陰森的短篇小說，倘若是其他歌劇作曲家，可能會認為它只適合改編成一齣獨幕的恐怖劇，但是柴可夫斯基用了弟弟摩德斯特寫的劇本，大膽擴增了這個故事，並把故事背景從亞歷山大一世（Alexander I）時期往前挪到凱薩琳女皇（Catherine the Great, 1762-1796）統治時期，藉此追念他所鍾愛的莫札特年代。其實第二幕的舞會場景就納入了莫札特式的混成曲（pastiche），當時賓客正在觀賞娛樂表演〈忠實的牧羊人〉（"The Faithful Shepherdenss"），這場表演裡有取自莫札特歌劇《喬凡尼君》的田園曲、抒情的愛情二重唱、還有農夫合唱的輕柔模仿作品。故事尾

聲，心煩意亂的麗莎見到赫曼仍舊沉迷賭博，難以置信，於是投河自盡，而赫曼則在牌桌上，發現從驚嚇過度而喪命的伯爵夫人那兒強拿到手的組合祕密竟是假的，最後以刀自戕；故事內容這般黑暗，因此乍看之下，混成曲的樂章可能會顯得有點突兀，不過柴可夫斯基十分明白輕快活潑的音樂不僅可以令人憶起莫札特的時代，也能讓赫曼的賭癮有跡可循。

正如柴可夫斯基在劇裡呈現的一樣，赫曼深為賭癮所苦，最終也因賭癮而死。柴可夫斯基從未公開過自己的同性戀身分、又為自身的性傾向感到苦惱，因而相當能體會遭到禁止的迷戀是什麼滋味；他多多少少像赫曼一樣，覺得生命給了他一手壞牌、認為手上拿到的牌被動了手腳。柴可夫斯基筆下的赫曼，跟威爾第描繪的奧賽羅（Otello）如出一轍，遭受欺瞞矇騙、心裡憤憤不平、情緒反覆無常，使旁人深感威脅。對男高音而言，這個角色極具挑戰性。

西元一九九二年五月，在聖彼得堡馬林斯基劇院由凡勒利·葛濟夫（Valery Gergiev）指揮、基洛夫歌劇院（Kirov Opera）演出的現場錄製版本，與其他許多俄國歌劇大抵相較而言，是較值得收藏的一張唱片版本。葛濟夫引領基洛夫管弦樂團（Kirov Orchestra）演奏出一場陰鬱卻又十分細膩的表演，變化多端，扣人心弦，而出色的劇組在演出時顯然相當瞭解俄式風格。飾演赫曼的男高音葛根·葛烈果里安（Gegam Gregorian）擁有反覆無常且令人駭懼的力量，每當他焦急而深切地反省自己、開始引起觀眾同情時，卻又突然狂怒不已。女高音瑪莉亞·古雷吉娜（Maria Guleghina）飾唱麗莎時嗓音明亮、激情奔放，錄製完這張唱片數年後，她便轉型改以具有爆發力的嗓音演唱，這麼做的結果有好有壞。音色華麗的次女高音歐嘉·博羅汀娜（Olga Borodina）扮演麗莎的密友包莉奈（Pauline），十分迷人。男中音弗拉基米爾·契爾諾夫

（Vladimir Chernov）飾演耶烈斯基（Yeletsky）公爵，麗莎被赫曼的熱情攻勢征服前，曾與這位彬彬有禮的公爵有過婚約；契爾諾夫飾唱時將他憂鬱的情緒拿捏得恰到好處，表現相當突出。由經驗豐富的伊莉娜・阿爾希波娃（Irina Arkhipova）演出的伯爵夫人極具吸引力，雖然這個角色的聲樂份量並不重，但是就劇情而言，卻是此劇的核心。

Philips (three CDs) 438 141-2

Valery Gergiev (conductor), Kirov Opera and Orchestra, Mariinsky Theatre, St. Petersburg; Gregorian, Guleghina, Borodina, Chernov, Arkhipova

77. 維吉爾 · 湯姆森
（Virgil Thomson）1896-1989
《四聖徒三幕劇》
(*Four Saints in Three Acts*)

劇本：葛楚德 · 史坦因（Gertrude Stein）
首演：一九三四年二月八日，康乃狄克州哈特福（Hartford）魏茲華斯博物館
（Wadsworth Atheneum）的艾佛瑞紀念劇院（Avery Memorial Theatre）

　　儘管有二十二歲的差異，當一九二五年末維吉爾 · 湯姆森在巴黎遇見葛楚德 · 史坦因時，可以說是一拍即合，「相處得像一對哈佛男孩」，湯姆森後來這樣寫。他們所具有的重大共通點就是都熱愛史坦因的寫作。自從大學時代起，湯姆森就迷上史坦因著名而深奧難解的散文。在他見到渴望已久的史坦因後，他終於決定把她的文字化為音樂。

　　如同湯姆森後來在自傳中所寫的，他之所以希望將史坦因化為音樂，是為了「永久地突破、裂開、解決任何還有待解決的問題，而這幾乎就是英語的音樂性朗誦的所有問題。」他的理論是，如果文章是「正確地依聲音而設置」，則意義就會自行展現。就這個目的而言，湯姆森又說史坦因的文章可謂「天降甘霖」（manna），因為它們的意義早已是抽象甚至是缺失的。你不需要「以調性來描述像小溪潺潺或心事重重等情況」，你可以「只為了聲音與語法」而寫作。

　　湯姆森第一個譜曲的人物形象非常豐富，但是似乎很難了解，名為「蘇西 · 亞莎多」（Susie Asado）。史坦因對此結果感到很滿意，湯姆森也

是。不久，合作撰寫一部歌劇的想法自然水到渠成。

　　兩人都同意要做出一件驚人、美妙、基進的事，而不要任何寫實成分。他們的共識是隱喻性的，將背景設定在十六世紀西班牙聖徒的社群生活中，意在反映藝術家創作藝術的生活，換言之，就是湯姆森、史坦因以及他們的藝術家朋友們於一九二○年代在巴黎所過的日子。兩個主要角色是根據歷史人物改編：聖泰瑞莎・艾微拉（St. Teresa of Avila）與聖依納爵・羅耀拉（St. Ignatius of Loyola）。不過史坦因最後寫成的劇本充滿虛構的聖徒，而且比劇名所稱的「四聖徒」還要多。他們所表現出來的聖徒生活，是當他們將自己奉獻給比自己還偉大的上帝時，正如史坦因周遭的巴黎藝術家奉獻於比自己還偉大的藝術時，仍然過著歡樂而詼諧的社群生活。

　　史坦因熱愛這樣的理念，很快就靈思泉湧，儘管她曾寫信給湯姆森說將文字形諸歌劇是多麼掙扎。當你閱讀文字時，你可能會懷疑到底是怎樣的掙扎。試著讀讀開頭的幾句：

為明白明白如此愛她。
四聖徒準備是聖徒。
使魚又多又好。

　　或者讀讀這種典型的句子：「相信二三。與聚精會神地意欲著與歡快著比鄰鄰比，何事可悲。」

　　湯姆森極愛這些文字，為每個字都譜了曲，包括舞台的設置。當然，他並不太清楚這些文字的意義，也不明白發生了什麼事。關於這點，史坦因所給的提示相當少，也很模糊，僅表示可能發生了什麼事。在一個場景中，史坦因說那些聖徒有所靈視，看見天堂的宅邸，並為它

冥思默想：「裡面有多少門多少層多少窗櫺。」另一景顯然是葬禮儀式，有著咒語般的迭宕重覆：" in said led wed dead wed dead said led led said wed dead wed dead led."還有聖依納爵對於聖靈的奇妙靈視：「哎呀草上之鴿。」人物之中還有一位教父、一位教母充當晚會的主人與女主人，負責歡迎觀眾的到來、介紹新的場景並隨著歌劇進展提出評述。

　　這樣的文章激發湯姆森創作出一部在音樂上華麗無比、風格具現代感、以朗誦調支撐的莊嚴歌劇，既優雅、高貴，又不失詼諧機智，而且完全展現出新鮮、歡樂、活力四射、讓人喪失判斷力的奇景。湯姆森為這些文字所譜的曲，既有語法上的明晰性，又配合說話的自然韻律。好的演出會使史坦因的語言迴盪在舞台上，而湯姆森的音樂援用古老及南方浸信派的讚美詩歌、進行曲、小調歌謠、西班牙舞曲、兒童遊戲時的詩歌。湯姆森是以似詠嘆調的方式將綿長的語句譜成歌聲，他自況為「密蘇里素樸聖歌」（Missouri plainchant）。但是這部作品的簡樸性只是表面如此，湯姆森經過特別的巧思加工，使得人人熟知的音樂素材聽來十分令人迷亂。這部作品充滿細緻的和聲與清楚的對位法，管弦樂團的設計也富有想像力，包含手風琴與簧風琴。

　　話說回來，這部歌劇到底在講些什麼？當湯姆森完成編曲時，他將整部作品又交給了他的密友及分分合合的愛人：畫家莫里絲・葛蘿瑟（Maurice Grosser），並由她來設計劇情大綱。當中一系列的場景表現出聖徒從事每日的例行公事、互相禮敬、觀賞舞蹈、補破網，而最後的短短一幕（儘管劇名說三幕，但其實有四幕）則是他們享受死後天堂般的回報。

　　這部歌劇花了六年才上演，當中湯姆森與史坦因將近有四年的不合。一九三四年二月的首演恰巧登上美國前衛藝術的風潮，因而留下歷史紀錄。《四聖徒三幕劇》也剛好為一家博物館新成立的現代藝術劇院

剪綵，那就是康乃狄克州哈特福的魏茲華斯博物館。精緻優雅的戲服與奇幻的玻璃紙設計是出自藝術家佛洛琳·史戴特海默（Florine Stettheimer），編舞者是年輕的佛列德里克·艾希頓（Frederick Ashton），首度使自己作品登台的約翰·豪斯曼（John Houseman）則擔任創意製作及總監。指揮是亞歷山大·史莫倫斯（Alexander Smallens），次年他就擔任《波吉與貝絲》首演的指揮了。而且最值得注意的是，基於湯姆森的堅持，本劇的全部演出班底，不論是歌手或舞者等，都是黑人。在哈特福首演之後，本劇又繼續在百老匯（Broadway）上演六個禮拜，在觀眾與樂評家中間引發相同程度的著迷與嘲笑，兩個陣營也都非常堅持己見。不過只要是靈敏細緻的演出，《四聖徒三幕劇》絕對是一部勇敢無畏、讓人卸下心防、富有人文趣味及高度靈性的作品。

唯一可以買到的完整錄音版本是由無與倫比（Nonesuch）公司發行的，雖然不是最理想的，但也為這部作品做了可敬的詮釋。它是一九八一年卡內基廳（Carnegie Hall）的現場表演錄音，目的是為了慶祝湯姆森八十五歲大壽。喬伊·瑟姆（Joel Thome）這位能力頗佳的指揮懷著對本作品的明顯敬意，指揮當代管弦樂團（Orchestra of Our Time）與一批優秀的班底演出。其中由光芒四射的次女高音貝蒂·愛倫（Betty Allen）飾演教母，她也是湯姆森的終生好友；聲音宏亮的班傑明·馬太（Benjamin Matthews）演出教父，身強體壯的男中音亞瑟·湯普森（Arthur Thompson）則飾演聖依納爵，而卓越出眾的二重唱——女高音克拉瑪·戴爾（Clamma Dale）與次女高音佛羅倫絲·奎瓦兒（Florence Quivar）則分飾聖泰瑞莎一世與二世。（在收到史坦因完成的劇本後，湯姆森決定將份量太重的聖泰瑞莎一分為二。他認為意志力驚人的聖徒與她自己唱二重唱，這個點子一定相當具有現代感，而且迷人。）我很喜歡這個錄音版本，也推薦給大家。

　　很不幸的是，這部作品最閃亮的錄音是不完整的。一九四七年湯姆森本人在廣播電台親手指揮了這部作品的演出，班底中有好幾個成員與一九三四年的首演相同。可嘆的是正如史坦因所料，由於時間限制，他被迫將作品砍成一半。不過，這場演出仍是一個奇蹟。原先演出教父與教母的安東尼・希涅斯（Altonell Hines）與阿巴內・朵兒賽（Abner Dorsey）的表現，優雅得無以復加。原先演出聖泰瑞莎一世的女高音貝翠絲・羅賓森－韋恩（Beatrice Robinson-Wayne）則為其情感豐沛的表演帶來溫暖、溫柔與神祕魅力；如果一九三〇年代的歌劇世界沒有排斥黑人藝術家的話，她或許是個首屈一指的女高音，可以做一番事業。溫文有禮的男中音愛德華・馬太（Edward Matthews）擔綱聖依納爵，而他演出「哎呀草上之鴿」靈視的模樣，真讓人感到天啟降臨了。但無論如何，是湯姆森銳利而生氣蓬勃的指揮以及合唱團充滿靈性的歌聲，讓這部經過刪減的《四聖徒三幕劇》成為必要之選。

Nonesuch (two CDs) 9 79035-2

Joel Thome (conductor), Orchestra of Our Time; Allen, Matthews, Thompson, Dale, Quivar

RCA Victor Red Seal (one CD) 09026-68163-2

Virgil Thomson (conductor), Chorus and Orchestra assembled by Thomson; Robinson-Wayne, Greene, Matthews, Hines, Dorsey

78. 維吉爾・湯姆森

《眾人之母》

(*The Mother of Us All*)

劇本：葛楚德・史坦因
首演：一九四七年五月七日，紐約哥倫比亞大學布蘭德・馬太劇院（Brander Matthews Theatre）

一九八四年，博學的樂評家安德魯・波特（Andrew Porter）寫道，每當他聆賞《眾人之母》這部歌劇時，他都會「不由自主想它是所有美國歌劇中最好的作品」，即使經過冷靜思考，「也幾乎不會想變更它超越了『前三名佳作』的地位。」如果湯姆森的第二部也是最後一部與史坦因合作的作品是較廣為人知與廣受欣賞的，也比第一部更常上演，或許原因是《眾人之母》或多或少講了一個故事、有個情節，儘管還是有點破碎、不知所云，但仍然有個情節。

這部歌劇描述了蘇姍・安東妮（Susan B. Anthony）以及爭取婦女投票權運動的故事。我們在一個住家場景首次遇見了蘇姍（劇中角色也是用真人的原名），她正與忠心耿耿的夥伴安妮在一起；這個安妮或許指的是安娜・霍華・蕭（Anna Howard Shaw），也是一位支持婦女投票權的人物，陪伴蘇姍一直到她逝世。我們可以看到蘇姍涉入重大的公共爭議，與政治上的對手丹尼爾・韋伯斯特（Daniel Webster）脣槍舌戰。有許多場景描述蘇姍反思其理想的進展、描述她質問名為「黑男」（Negro Man）

的這個角色有關婦女平權的看法、描述她主持婚禮以及南北戰後所受的挫敗煎熬，因為政客只讓獲得解放的男性奴隸取得投票權，而女人則仍舊被忽略。這部戲劇的結尾十分神祕，只是揭開一座蘇姍・安東妮的雕像；而蘇姍生前一直未能看到自己的理想實現，即壯志未酬身先死。獨自一人時，蘇姍就反思「我這充滿奮鬥與衝突的一生」。

無庸置疑，既然這部歌劇是史坦因所寫的，那麼故事當然充斥著人物的展示——有些是虛構的，有些則改編自真實人物，包括朋友與同事；這些人物絕不可能在戲外也能如此互動。游蕩閒人喬（Jo the Loiterer）與公民克里斯（Chris the Citizen）最近才從南北戰爭中退伍，而喬其實是史坦因的朋友約瑟夫・貝瑞（Joseph Barry）的替身；約瑟夫是史坦因在二次大戰期間認識的美國大兵，後來當過記者與作家，而他也真的在當學生巡守員時被控遊蕩罪。我們也看到約翰・亞當斯（或許是指約翰・昆西・亞當斯, John Quincy Adams），他在舞台上大部分的時間都是在對一個女人獻殷勤，而很不幸這個女人康絲坦絲・佛萊徹（Constance Fletcher）正好受到他崇高的地位箝制。還有一位扳著臉的尤里西斯・葛蘭特（Ulysses S. Grant）、迷人的女演員莉莉安・羅素（Lillian Russell）、唐納・加侖（Donald Gallup, 此人也是史坦因鍾愛的另一位美國大兵，後來成為耶魯大學圖書館館員，也是史坦因檔案館的管理人）在台上與其他歷史人物安德魯・強森（Andrew Johnson）、塔多斯・史帝文斯（Thaddeus Stevens）互動。

湯姆森得以將劇本按照自己的目的安排，是因為最後它變成史坦因的遺作。由於哥倫比亞大學的佣金與愛麗絲・迪特森基金會（Alice M. Ditson Fund）的贊助，湯姆森自一九四五年起開始與史坦因合作撰寫這部歌劇。次年，在湯姆森還沒寫下任何一個音符之前，史坦因就因癌症辭世。他只好又找上曾經幫《四聖徒三幕劇》寫下劇情大綱的莫里絲・

葛蘿瑟（Maurice Grosser），請她讓《眾人之母》的劇情更加清晰。他們刪掉一些場景、調動一些場景的順序、並且恢復史坦因曾經考慮過而後來拒絕掉的一個想法：讓一位名為維吉爾‧湯（Virgil T.）的角色登台表演。湯姆森也將這個角色的一些語句拿掉，而給另一位名為葛楚德‧絲（Gertrude S.）的角色來演。因此，正如《四聖徒三幕劇》的教父與教母，維吉爾‧湯與葛楚德‧絲就在本劇中扮演我們的晚會主人，負責介紹人物與場景，並隨著歌劇進展而做些評述。在發生大辯論時，維吉爾‧湯還負責講些荒唐話，煽動群眾成為暴民呢。

　　湯姆森與史坦因創作這部歌劇的靈感是出於兩人都喜好十九世紀的政治雄辯術；當時雄辯滔滔、大言不慚的演說掌握了國家的生機命脈，每個階層的公民都會長途旅行，只為了聽林肯、道格拉斯（Douglas）等人的演講，聽他們辯論當時的重要議題，而且每次都好幾個小時。雖然，如同《四聖徒三幕劇》的做法，湯姆森將連綿的對話譜為他自鳴得意的「密蘇里素樸聖歌」，然而這部作品中的聲樂顯然是一九四〇年代美國人相當熟悉的：樂團在公園中演奏的華爾滋、軍樂隊在七月四日國慶日演奏的進行曲、教堂的管風琴、以鋼琴伴奏的室內樂、校園歌謠、黑人合唱福音詩等等。雖然軍號與號角曲直接介入歌唱，不過連綿不絕而使人陶醉的抒情線索則一直潛藏在整部作品中，將故事緊密連貫相扣。蘇珊在沉思自己的一生與事功時，音樂亦是旋律優美但哀愁的反覆。至於寒冷的天氣、理想遭受挫敗的前兆、葛蘭特將軍的咆哮、父權主義對女性的偏見，也都出現嚴峻而苦澀的複調性與不和諧的和聲。

　　到寫這篇文章為止，本劇的完整錄音版本只有一套。幸運的是，這是場優良的表演，在一九七六年為了慶祝美國建國兩百週年而於聖塔菲劇院（Santa Fe Opera）上演。當時享譽於早期音樂的雷蒙‧雷帕德（Raymond Leppard）指揮出一場生動活潑、組織嚴明、情感靈敏的詮釋

方式，可見他真的很讚賞這部歌劇。演出班底也深入了這部作品中歡樂、驚奇而迷人的靈魂。湯姆森很不高興是由米妮翁・唐恩（Mignon Dunn）來擔綱飾演蘇姍，因為唐恩是個聲音厚重的次女高音，而他理想中是要由強壯而高亢的女高音來演蘇姍。他曾經告訴我：「他們找錯人了！」唐恩或許不是最理想的，然而我越聽這張錄音，越讚賞她的詮釋中所含有的質樸力道與純粹、直接的魅力。其他成員在大部分時候的表現也值得嘉許，尤其是芭提亞・古德菲（Batyah Godfrey）飾演安妮、菲利浦・博斯（Philip Booth）演出丹尼爾・韋伯斯特、詹姆斯・亞瑟頓（James Atherton）飾演遊蕩閒人喬、琳恩・馬克士威爾（Linn Maxwell）演出喬的暴躁新娘印第安娜・艾略特（Indiana Elliot）、威廉・路易士（William Lewis）飾演約翰・亞當斯、海倫・凡妮（Helen Vanni）則演出康絲坦絲・佛萊徹。

　　一九四〇年湯姆森開始擔任紐約前鋒論壇報（*New York Herald Tribune*）的首席樂評家。因此在史坦因生命的最後六年裡，他很少見到她。他向來都說，不論是他或史坦因，都沒想到對方可能會死。「否則，」他說：「我們會每年寫一部歌劇的！」但願如此！

New World Records (two CDs) 288/289-2

Raymond Leppard (conductor), Santa Fe Opera Orchestra and Chorus; Dunn, Godfrey, Booth, Atherton, Maxwell, Lewis, Vanni

79. 朱賽佩・威爾第

（Giuseppe Verdi）1813-1901

《馬克白》

（*Macbeth*）

劇本：法蘭契斯可・瑪麗亞・皮亞威（Francesco Maria Piave），並經安德列・馬菲（Andrea Maffei）修訂潤飾
首演：西元一八四七年三月十四日於佛羅倫斯翡冷翠歌劇院；修訂版則於西元一八六五年四月二十一日於巴黎抒情歌劇院首演

　　威爾第是非常專注於研究莎士比亞劇作的音樂家。但他在寫作《馬克白》之前，已經寫了九部歌劇。這部歌劇的誕生，部分原因是因為當時佛羅倫斯劇院的委員會慷慨地提供了有利的環境，說服他寫作一部歌劇，而成為「人類最偉大的創作之一」；如同他在寫給劇本作家皮亞威的信中提及，「如果我們無法創造什麼偉大的作品，至少應該做些不平凡的事」。（引述自《新葛洛夫歌劇大辭典》）

　　委員會賦予了威爾第極大的創作空間。雖然他已經很滿意皮亞威所寫的劇本，但他還是執意修改皮亞威的劇本，於是他找上了馬菲來潤飾該劇。威爾第在《馬克白》正式演出前，幾乎出席了每一場綵排，他甚至強迫製作小組必須遵守他所希望的每個細節，並且親自訓練每一位精心挑選的演員。西元一八四七年的首演，雖然佳評如潮，但是威爾第還是不滿意。所以，他在西元一八六五年於巴黎演出之前，趁機又做了一些修改。現今我們所欣賞的版本，大多是修正版。

　　馬克白這個角色，是一位非常偉大的創作產物。威爾第在音樂中傳

達了馬克白被動的悲劇性格，汲汲於王位，卻又自縛於他那猶豫不決的複雜性格，如同在第一幕出現他自己手持匕首謀刺鄧肯國王（King Duncan）的幻覺時，所唱的〈出現在我眼前的是一把匕首嗎？〉（Mi si affaccio un pugnal?）。而在最後一幕當中，馬克白的告解〈憐憫、榮譽與愛情〉（Pieta, rispetto, amore），以其情感濃烈的詩句，在交響樂團無止境和諧調性的驅動下，成就了偉大的悲劇。

熟悉莎士比亞戲劇的聽眾，可以很清楚地分辨，在威爾第的改編下，馬克白夫人的戲劇份量比起原著來重了許多，幾乎可以說已經掌控了整部歌劇的支配地位。馬克白夫人的入場是一個精心傑作，而且極具吸引力。從她大聲朗讀寫著女巫預言的信開始，連續唱出了兩段凜厲的詠嘆調。首先是〈快馬加鞭趕回來吧！〉（Vieni! t'affretta）。在這首詠嘆調中，她以堅硬猛烈的聲音，伴隨著交響樂團冷靜卻急速的和弦，命令馬克白趕快回來，和她一起應驗女巫的預言。而當她從信差得知，鄧肯國王將於當天晚上來訪時，接著唱了一首聽起來非常兇殘的跑馬歌[譯1]〈起來吧！地獄官〉（Or tutti sorgete）；演唱這首曲子必須以極高難度的美聲唱法來駕馭詠嘆調的形式結構及連續不斷的伴奏，令人讚嘆。此時，樂團似乎努力追趕，再怎麼樣也無法控制這個女人血淋淋的野心。

威爾第曾說，馬克白夫人的聲音應該具有「僵硬、令人窒息、黑暗」的特質，也就是說，必須唱的像「著魔」一般。事實上，威爾第這樣的說法過於誇張，說得好像一些具有美麗音色的女高音都唱錯了。有一位女高音唱馬克白夫人，既可以表現出符合威爾第所要求的銳利、黑暗並且如魔鬼一般，同時也可以唱出美聲的修養、凜厲的權威以及發自內心深處的完美。雪莉・費芮（Shirley Verrett）於西元一九七五年與阿巴多所

譯1 cabaletta，一種節奏輕快，用以快速結束一幕的曲子

率領的史卡拉劇院（La Scala）的錄音，就唱出了這樣的馬克白夫人。不尋常的是，費芮在當時仍然被認為是次女高音，大家對她能演唱馬克白夫人多所質疑。但是，當她在史卡拉劇院成功地演出重量級女高音角色之後，所有聽眾的疑慮，一掃而空。之後，費芮便被邀請進錄音室錄製這部歌劇。費芮因此也被當時米蘭的歌劇迷封為「黑人卡拉絲」（La Negra Callas）。雖然她以次女高音較為深沉的音色演唱對於聲音品質要求極嚴的威爾第作品，顯得有點力有未逮，但是在馬克白夫人夢遊的場景，她以濃郁的抒情，吟誦心如刀割的詠嘆調，並以極弱音（pianissimo）唱出高音降D，那可是許多女高音窮其一生追求的境界。她那燃燒般的力量，清澈透亮的高音，魔鬼般的花腔裝飾，理解戲劇的深度，以及冷靜感性、引人入勝的表演功力，讓她成為威爾第作品的經典傳奇之一。

　　這個錄音版本的整體表現非常卓越。阿巴多處理音樂非常鮮明、靈活而嚴謹。男中音皮葉羅‧卡普契利（Piero Cappuccilli）是一位傑出的威爾第作品演唱家，他具有語言上的優勢，語意傳達非常清晰，並且在國王被迫面對馬克白的行兇時，表現出憐憫與痛苦間極大的矛盾。普拉西多‧多明哥（Plácido Domingo）以鮮明的音色飾演勇敢的關鍵角色馬克道夫（Macduff）。而尼可萊‧紀奧羅夫（Nicolai Ghiaurov）則飾演聲音沙啞的班可（Banquo）。

　　很高興德國留聲（Deutsche Grammophon）在它的經典原音系列重新發行了這個錄音版本，聽眾們很容易買得到這套CD。

Deutsche Grammophon (two CDs) 449 732-2

Claudio Abbado (conductor), Orchestra and Chorus of the Teatro alla Scala; Verrett, Cappuccilli, Domingo, Ghiaurov

80. 朱賽佩・威爾第

《弄臣》
(*Rigoletto*)

劇本：：法蘭契斯可・瑪麗亞・皮亞威改編自維克多・雨果（Victor Hugo）的悲劇作品
首演：西元一八五一年三月十一日，威尼斯鳳凰歌劇院（Teatro La Fenice）

　　每當把歌劇故事搬到現代背景時，其中的概念似乎是有意地為一部舊作添上新意，不過一九八二年於英國國家歌劇院（English National Opera）上演、由導演強納森・米勒（Jonathan Miller）改編製作的《弄臣》，卻是更深一層地探究了威爾第的作品本質。

　　米勒讓故事從十六世紀的曼圖亞（Mantua）跳到一九五〇年代曼哈頓的小義大利區（Little Italy）。強取豪奪的曼圖亞公爵（Duke of Mantua）變成當地風流倜儻、令人畏懼的黑幫老大——公爵（Duke）。而駝背的弄臣則在無比的想像力下，絕妙地化身為餐廳裡的酒保黎戈萊陀（Rigoletto），公爵和手下常在他那兒喝酒閒混。工作時，黎戈萊陀不僅得讓自己成為大夥兒嘲弄的對象，還得讓大家都開心滿意；而他娛樂眾人的方式，通常是模仿那些一看到公爵就嚇得一動也不敢動的人。黎戈萊陀把女兒吉兒達（Gilda）送到外地唸書，不讓別人知道這個女兒的存在，但是跟原作一樣，歌劇開始時，吉兒達才剛好回到家來。

　　公爵身邊的朝臣看待弄臣的眼光有的輕視、有的憐憫，而弄臣保護

自己的方式就是先自嘲一番，再用那些玩笑話回敬他們。不論把維克多·雨果的原作改編成什麼樣的場景，這齣劇都是有關權力關係的故事，而且讓人感到騷動不安。

不過在我看來，威爾第的《弄臣》還深入探討了隱藏祕密所可能導致的災難。黎戈萊陀認為只要不讓女兒知道家族背景、讓她遠離外頭的嗜血世界，就可以保護天真無邪的女兒，於是他不僅對自己的出身隻字不提，也很少談到她過世的母親，只說她是來自天上的天使。黎戈萊陀深怕那些朝臣會覺得誘拐一個駝子弄臣的女兒是件樂事，結果卻讓自己變成了一位過度猜疑的專橫父親。然而不斷遮掩一切，卻只是讓吉兒達更好奇外頭世界是什麼模樣，因此，在與管家一起上教堂的路上，吉兒達會被裝扮成窮學生的瀟灑公爵迷住，也就不足為奇了。

這個故事激發了威爾第的靈感，讓他寫出最自信滿滿、結構也最繁複的總譜。揭幕時出現的並非序曲，而是管弦樂演奏的前奏曲，其中含有作品一些重要的主題，頻頻散發出歌劇裡的陰冷氣氛。威爾第的作曲生涯早期十分努力，到了中期手法漸趨成熟，《弄臣》便標示了他在這兩個時期之間的轉變。劇中常有神來之筆，譬如職業刺客史巴拉夫奇烈（Sparafucile）在夜晚的街上遇到黎戈萊陀，向他表明如果有需要可以代為效勞，就在這兩個人用幾乎是自然口語的聲樂歌詞交談的當兒，一支無伴奏大提琴和一支低音提琴演奏出聽似平淡無奇的主題，並由低音部的弦樂以詭異的方式伴奏；黎戈萊陀感到一陣毛骨悚然，連忙把史巴拉夫奇烈趕走，不過方才的談話讓黎戈萊陀唱出一首激昂高亢的威爾第式獨白 "Pari siamo"，苦悶地反思自己和刺客其實在本質上也沒什麼不同——史巴拉夫奇烈拿刀殺人，黎戈萊陀以嘴殺人。

不過這份扣人心弦的總譜裡，也有幾首詠嘆調被巧妙地塑造成風靡許久的歌曲，其中最突出的就是公爵那首傲慢的 "La donna e mobile"，

作曲家朱賽佩‧威爾第

他在這首曲子裡唱頌女人可愛的善變性情。第四幕的四重唱（quartet）裡，公爵和另結的新歡——刺客的妹妹瑪達蕾娜（Maddalena）——正在偏僻河岸邊的旅店裡嬉戲笑鬧，而黎戈萊陀和吉兒達從外頭失望地看著他們倆。究竟是什麼使得歌劇成為歌劇，從這個經典的範例中便可窺見：四個心情互異的人物，同時在狂亂而令人陶醉的音樂裡表述內心想法；這就是歌劇做得到、而舞台劇卻做不到的事情。

《弄臣》的錄製成果相當不錯，以下將推薦三張值得一聽的版本。我仍舊十分喜愛從前聽的第一張唱片，也就是一九五〇年的美國無線電公司（RCA）專輯。當時乃是由無與倫比的威爾第男中音（Verdi baritone）雷奧納德‧華倫（Leonard Warren）飾唱主角、花腔女高音爾娜‧貝爾格（Erna Berger）飾演嗓音質樸的吉兒達，而公爵則是由廣受歡迎的美國男高音詹‧皮爾斯（Jan Peerce）飾演，雖然他的音色或許談不上氣勢磅礴，不過演唱時的鑑賞力與理解力都極具威爾第風格；指揮雷納托‧伽立尼（Renato Cellini）引領美國無線電公司維克多管弦樂團（RCA Victor Orchestra）演奏出一場生氣勃勃的表演。而想要聆賞壯麗非凡的聲樂，就絕不可錯過一九七一年的迪卡（Decca）錄製版本，其中由陽剛的席利爾‧米涅斯（Sherrill Milnes）飾唱黎戈萊陀、當時嗓音仍十分明亮的路奇亞諾‧帕華洛帝（Luciano Pavarotti）扮演優雅但有點搶鋒頭的公爵、

瓊‧蘇莎蘭（Joan Sutherland）則飾演吉兒達，雖然在需要表現出純真無邪的特質時，蘇莎蘭的嗓音稍嫌華麗，不過細細聆賞仍不失為一種享受；理查‧波寧吉（Richard Bonynge）曾仔細研究過總譜，在指揮倫敦交響樂團（London Symphony Orchestra）時的步調相當沉穩。不過，我最常放來聽的還是一九五五年在史卡拉劇院（La Scala）的演出，那時是由偉大的義大利名家迪多‧戈比（Tito Gobbi）飾唱黎戈萊陀，優秀的男高音朱賽佩‧狄‧史迭法諾（Giuseppe di Stefano）雖然平常的表現不算穩定，不過在演唱公爵時的嗓音光芒四射，而演唱吉兒達的瑪莉亞‧卡拉絲（Maria Callas），雖然僅僅在一九五二年於舞台上演出這個角色兩次，不過在這張唱片裡，她揉合了深刻的洞察力、熾烈的熱情，以及感人肺腑的纖細脆弱，楚楚動人；至於指揮圖里歐‧塞拉芬（Tullio Serafin）則有精準的判斷力，使得情節十分緊湊。

Preiser Records (two CDs) 90452

Renato Cellini (conductor), RCA Victor Orchestra; Warren, Berger, Peerce, Merriman

Decca (two CDs) 414 269-2

Richard Bonynge (conductor), London Symphony Orchestra; Milnes, Sutherland, Pavarotti, Talvela

EMI Classics (two CDs) 5 56327 2

Tullio Serafin (conductor), Orchestra and Chorus of Teatro alla Scala, Milan; Gobbi, Callas, di Stefano, Zaccaria

81. 朱賽佩・威爾第

《遊唱詩人》

(*Il Trovatore*)

劇本：薩瓦托瑞・卡瑪拉諾（Salvatore Cammarano）與雷奧內・艾曼紐・巴達瑞（Leone Emanuele Bardare）改編自安東尼奧・賈西亞・古提葉雷茲（Antonio Garcia Gutiérrez）的戲劇作品
首演：西元一八五三年一月十九日，羅馬阿波羅劇院（Teatro Apollo）

從吉爾伯特與蘇利文（Gilbert and Sullivan）到諧星馬克思兄弟（Marx Brothers），形形色色的滑稽演員都愛拿《遊唱詩人》開玩笑；連普拉西多・多明哥（Plácido Domingo）和路奇亞諾・帕華洛帝（Luciano Pavarotti）都曾在一九九三年大都會歌劇院（Metropolitan Opera）的開幕晚宴上，以《遊唱詩人》的玩笑為表演節目劃下句點：兩位持劍揮舞、穿著如出一轍的曼利哥（Manrico）在舞台上同時現身，見到對方後彼此都驚訝不已。

威爾第的這部作品極具開創性，不過喜愛此劇的樂迷得坦承，「一位吉普賽女人因為心亂如麻而錯把親生兒丟入火堆」這種故事情節以及滯悶的歌劇手法，容易招致戲謔。曼利哥得知自己的吉普賽母親即將被送上火刑柱，於是急著趕去救她，不過還得先等他用一首男低音詠嘆調 "Di quella pira" 裡的兩小節表明心意、召集部隊才行；這首在劇中有代表性的詠嘆調最終以不可或缺的高音C作結。

故事情節或許過於不切實際，然而威爾第這位偉大的心理學家卻深

深瞭解人物的境遇，並揭露暗藏其下錯綜複雜的人性困境。十五世紀的西班牙境內，一群吉普賽人居住在勢力強大的狄・露納（di Luna）伯爵的宮殿及土地附近；伯爵和麾下士兵皆知吉普賽人擁有令人畏懼的力量，與黑暗世界聯繫在一起。

《遊唱詩人》一劇講述的主要是乾癟衰老的吉普賽女人阿祖奇娜（Azucena）；她母親當年在火刑柱上被燒死前的最後要求：「替我報仇！」，常縈繞在她腦海中。阿祖奇娜在吉普賽營地凝望火堆，神情恍惚地唱出她的第一首詠嘆調 "Stride la Vampa" 時，擾動不安的音樂反映出她的心理狀態，而今天可能會將她的情況診斷為創傷後壓力症候群（post-traumatic stress disorder）。凝視著火焰，她再度感受到母親死時的那種恐怖，又一次面對自己未能復仇的無力感。曼利哥是這位吉普賽女人撫養的兒子，然而除了她以外，誰也不知道曼利哥其實是伯爵的親弟弟。在描述人物關係時，威爾第透過超自然的方式，傳達出這兩位絲毫不知互為親人的仇敵對彼此所感到的心靈聯繫。

倘若《遊唱詩人》的成就未獲重視，除了情節極為複雜之外，更可能是由於音樂方面的困難度過高。恩利柯・卡儒索（Enrico Caruso）說過，演出《遊唱詩人》時所需要的，就只是世界上最傑出的四位演唱家；他很清楚自己所言為何。在藝術風格方面，這齣歌劇徘徊於美聲唱法的全盛時期與威爾第正在探索的浪漫主義運動之間。演唱劇中主要角色——蕾歐諾拉（Leonora）（女高音）、曼利哥（男高音）、狄・露納伯爵（男中音）、阿祖奇娜（次女高音）——的歌手，必須能夠唱出並維持悠長、圓滑而具有裝飾音的美聲唱法歌詞，這些歌詞常出現在著名的詠嘆調中，只有威爾第正字標記的嗡吧吧（oom-pah-pah）樂聲伴奏；此外，這些聲樂角色的性格強烈而分明，因此演唱者需有強勁的嗓音與承載力。蕾歐諾拉這個角色必須能夠巧妙地融合抒情與戲劇的聲樂音質，或

許可稱之為歌劇之重抒情（lirico spinto）角色最經典的範例。

蕾昂婷・普萊斯（Leontyne Price）以演出阿依達（Aida）一角而聞名，然而一九六一年她在大都會歌劇院首演時，便是詮釋《遊唱詩人》裡的蕾歐諾拉，這個角色完全呈現了她在演唱時散發出的耀眼光芒；她也是我年輕歲月裡的蕾歐諾拉（同時也是威爾第女高音〔the Verdi soprano〕），而且可能繼續影響我偏愛有她的此劇的完整錄音。有她參與的唱片共有兩種版本，分別於一九五九年與一九七〇年由RCA（美國無線電公司）出品，兩種詮釋版本都十分細緻優美。較早的版本乃由阿爾杜羅・巴西里（Arturo Basile）指揮，並由理查・塔克（Richard Tucker）、雷奧納德・華倫（Leonard Warren）、羅莎琳・艾莉亞斯（Rosalind Elias）演出，這張唱片現已不易尋得；不過我敢保證，RCA紅章（Red Seal）系列永遠不會把一九七〇年的版本從目錄中撤掉。當時普萊斯的音色或許不再那般清新，但歌聲卻較為圓潤成熟，極為完美。該版本的班底相當出色，有普拉西多・多明哥，他在最壯盛的年輕時期演出曼利哥；偉大的席利爾・米涅斯（Sherrill Milnes）演出伯爵，經驗老練的義大利次女高音費奧蓮莎・科索托（Fiorenza Cossotto）則演唱阿祖奇娜。較少被視為威爾第風格大師的祖賓・梅塔（Zubin Mehta）與新愛樂管弦樂團（New Philharmonia Orchestra）合作，展現了一場生動且步調分明的演出。

在科藝百代古典於一九五七年錄製的版本裡，瑪莉亞・卡拉絲（Maria Callas）以深刻的洞察力與強烈的情感唱出了蕾歐諾拉，幾乎就如同她所唱過的每個角色一般；赫伯特・馮・卡拉揚（Herbert von Karajan）則以高超的控制力指揮史卡拉（La Scala）樂團，令人感動不已。演出班底眾星雲集，輝煌時期的朱賽佩・狄・史迭法諾（Giuseppe di Stefano）擔綱演出曼利哥，菲朵拉・巴比耶利（Fedora Barbieri）演唱的阿祖奇娜

則令人難忘。倘若你還找得到一九五六年的迪卡（Decca）錄製版本的話，那麼它乃是由蕾娜塔・提芭蒂（Renata Tebaldi）、馬利歐・狄・摩納哥（Mario Del Monaco）、茱麗葉塔・希米歐納多（Giulietta Simionato）領銜演出，也值得一聽。不過，如果我只能擁有其中一張，我會選擇一九七〇年的RCA錄製版本，在這張唱片裡，蕾昂婷・普萊斯無與倫比。

RCA Red Seal (two CDs) 74321-39504-2

Zubin Mehta (conductor), New Philharmonia Orchestra; Price, Domingo, Milnes, Cossotto

EMI Classics (two CDs) 5 56777 2

Herbert von Karajan (conductor), Orchestra and Chorus of Teatro alla Scala, Milan; Callas, di Stefano, Barbieri, Panerai

82. 朱賽佩·威爾第

《茶花女》

(*La Traviata*)

劇本：法蘭契斯可·瑪麗亞·皮亞威改編自小仲馬（Alexandre Dumas）之戲劇作品
首演：西元一八五三年三月六日，威尼斯鳳凰歌劇院（Teatro La Fenice）

若將小仲馬家喻戶曉的作品 *La dame aux camelias*（《茶花女》）劇名直譯成義大利文，那麼威爾第改編後的歌劇名氣便會更加響亮，可是他和劇作家皮亞威卻將歌劇取名為 *La Traviata*，亦即《墮落的女人》；聆聽威爾第為薇奧蕾塔·瓦列里（Violetta Valéry）譜寫的音樂，便可看出他有多麼敬佩這位女主角，因此我們不得不認為威爾第是故意尖刻地讓劇名帶有嘲諷之意。

劇中女主角是巴黎社會中一位美麗迷人且獨立自主的交際花，她家世清寒又無法靠聰明才智謀業維生，故事探討的便是這位女人的困境。薇奧蕾塔暗忖，那些賣身給毫無愛情之婚約的上流社會女人，和自己又有什麼不同呢？這位意志堅強的女主角藐視道德規範，而威爾第認同她的想法。在年輕妻子和兩個小孩相繼去世後，威爾第與女高音朱賽碧娜·史翠波尼（Giuseppina Strepponi）公開同居將近十五年，最後才於一八五九年祕密結婚。威爾第非常反對教會干預政治，他不僅輕視傳統慣例，身上也裝著偽善探測器；他原本想把《茶花女》套上當代背景，以

突顯故事的中心思想，可是歌劇首演的地點——威尼斯鳳凰歌劇院的管理人員全然不願考慮這種做法。如今這齣歌劇上演時，通常會將背景設在十九世紀，一如威爾第所願。

薇奧蕾塔的角色是出了名的難唱，因為威爾第在每一幕皆改變音樂的聲樂特性，以反映出她的心理變化。起初我們見到的薇奧蕾塔，是一位活潑而輕佻的舞女，雖然因為年輕的阿佛雷多（Alfredo）為自己神魂顛倒而開心得意，但仍然堅決拒絕了他；當時她已懷疑自己身染重病。跑馬歌 "Sempre libera" 中絕美奔放的花腔展現了她的高貴精神，在這首歌中她發誓要讓自己永遠不受束縛。

在第二幕中，薇奧蕾塔心滿意足地與阿佛雷多住在巴黎郊區的一處宅院，這房子的租金是她偷偷變賣珠寶首飾才得以支付的；然而此刻，阿佛雷多剛正不阿的父親喬吉歐·傑爾蒙（Giorgio Germont）卻前來找薇奧蕾塔；這時的音樂需要典型的重抒情女高音所擁有的強勁音色與承載力。在最終一幕，當薇奧蕾塔虛弱不堪、即將死去時，女高音必須能夠悠悠唱出薇奧蕾塔的人間告別曲 "Addio, del passato" 中飄渺的樂句，並鼓起精神唱出最終迸發的痛苦。

《茶花女》有許多種經典版本，包括一九四六年托斯卡尼尼（Toscanini）與美國的國家廣播公司交響樂團（NBC Symphony）的現場演出，由莉琪亞·阿爾巴內瑟（Licia Albanese）詮釋薇奧蕾塔。不過我推薦的是一場由傑出歌唱家所獲致的成就，他們的重唱曲實在無與倫比：一九七七年德國留聲（DG）錄製的唱片，當時是由卡洛斯·克萊伯（Carlos Kleiber）指揮巴伐利亞國家歌劇院（Bavarian State Opera）管弦樂團暨合唱團，並由優秀的羅馬尼亞女高音伊蓮娜·寇楚芭斯（Ileana Cotrubas）演唱薇奧蕾塔，她那渾厚動人的嗓音貼切地傳達了感傷之情。雖然花腔唱法並非寇楚芭斯的強項，但是她以高超技巧詮釋 "Sempre

libera"，流露出薇奧蕾塔內心的疑慮與脆弱的情感；在第二幕傑爾蒙出現後的場景中，她的表現則令人為之心碎。這裡的傑爾蒙是由優秀的威爾第男中音席利爾‧米涅斯（Sherrill Milnes）演唱，他將威嚴與魅力巧妙地融合在一起。普拉西多‧多明哥（Plácido Domingo）是在演唱生涯後期才把注意力轉移至較吃重的戲劇男高音角色，倘若你對他的瞭解僅止於該時期，那麼見到年輕時的多明哥詮釋的阿佛雷多竟是那般優美、善感且充滿激情時，你當會驚訝不已。

除了動用了整個合唱團的兩個大場景——在巴黎沙龍的那場化裝舞會是其一，當中還有裝扮成吉普賽人與鬥牛士的舞者出現——之外，《茶花女》通常是以一至三個角色之長場景的沙龍劇形式上演；克萊伯對此種特色知之甚詳，儘管《茶花女》劇情緊湊曲折，他仍捕捉住其室內歌劇的特質。

常被忽略的另一個絕佳版本，是一九七一年由貝芙莉‧席爾斯（Beverly Sills）詮釋薇奧蕾塔的科藝百代古典唱片。席爾斯少見地在錄音時表現得比現場演唱更好，在這張唱片中她顯得敏銳慧黠、技巧熟練且十分投入。嗓音優雅的男高音尼可萊‧蓋達（Nicolai Gedda）演出阿佛雷多時，歌聲極美且精確無比。羅蘭多‧巴內拉伊（Rolando Panerai）演唱的傑爾蒙嚴肅沉穩。阿爾多‧切卡托（Aldo Ceccato）指揮皇家愛樂管弦樂團（Royal Philharmonic Orchestra），表現流暢從容，且囊括了劇中常被略而不演的幾個片段，例如薇奧蕾塔的詠嘆調 "Ah, fors'e lui" 裡的第二小節。

Deutsche Grammophon (two CDs) 415 132-2

Carlos Kleiber (conductor), Orchestra and Chorus of the Bavarian State Opera;

Cotrubas, Domingo, Milnes

EMI Classics (two CDs) CMS 7 69827 2

Aldo Ceccato (conductor), Royal Philharmonic Orchestra; Sills, Gedda, Panerai

83. 朱賽佩・威爾第

《希孟・波卡涅格拉》

(*Simon Boccanegra*)

劇本：西元一八五七年版本，由劇作家法蘭契斯可・瑪麗亞・皮亞威編寫；西元一
八八一年版本，同樣由皮亞威編寫，但另由阿利哥・包易多（Arrigo Boito）修訂
首演：西元一八五七年三月十二日，威尼斯鳳凰歌劇院（原作）；西元一八八一年
三月二十四日，米蘭史卡拉劇院（修訂版本）

　　威爾第的《希孟・波卡涅格拉》是歌劇情節裡的百慕達三角區：一
旦踏入後可能再也尋不見出路。威爾第當然很清楚故事有多麼撲朔迷
離，不過在他看來，安東尼奧・卡西亞・古提葉雷茲（Antonio Garcia
Gutiérrez）戲劇裡的人物與際遇撼動人心，若能用音樂使之更加豐富飽
滿，是再適合不過了。希孟・波卡涅格拉是十四世紀中期效忠於熱那亞
共和國（Genoese Republic）的民兵船首領，個性倔強衝動的他與一位熱
那亞貴族的女兒瑪麗亞・菲葉斯科（Maria Fiesco）暗通款曲，兩人生下
了一個私生女。

　　在此劇的開場白中，波卡涅格拉得知（觀眾從未見過的）瑪麗亞已
然死去，不禁感到心志潰散，而唯有他答應放棄女兒的監護權，瑪麗亞
的父親才願意寬恕他；與此同一時間，期望在不斷的政治紛擾中尋求穩
定的熱那亞公民，熱切要求忠實可靠的波卡涅格拉接受熱那亞總督之
職。第一幕以二十五年後的場景揭幕，連所謂的「情節錯綜複雜」也不
足以描述接下來的牽連糾纏。

　　儘管如此，這故事讓威爾第得以刻劃具有人性弱點、失去方向、抱持宿命觀的人物，而這也是他無疑有所認同的角色。波卡涅格拉渴望擁有權力並受眾人擁護，可是與瑪麗亞之間破滅的關係卻始終讓他感到自己一無是處，除此之外，他雖然身為人父但心中深懷愧疚，渴望與女兒相認卻不敢面對她。這齣歌劇就像是一個嚴峻的道德故事，表達出年輕時所作所為會如何影響人生道路的方向，使人走向幸福或邁向不幸。

　　一八五七年在威尼斯的首演，《希孟‧波卡涅格拉》慘遭失敗；威爾第將觀眾的反應歸咎於瀰漫全劇的陰鬱氛圍，另一個原因當然便是錯綜複雜的情節。威爾第非常喜愛此劇的總譜，後來還將它大幅修改。當時修訂劇本的是作曲家兼劇作家阿利哥‧包易多，威爾第請他幫忙，其實也是在測試他是否有一同合作的潛力；包易多最終通過測驗，後來繼續為這位年事漸高的作曲家編寫《奧賽羅》（Otello）和《法斯塔夫》（Falstaff）的劇本。修訂後的《希孟‧波卡涅格拉》於一八八一年在史卡拉劇院演出，這也是今日常用的版本；其總譜是威爾第最精采絕倫而且備受肯定的總譜之一，故事本身則具有極佳戲劇張力與扣人心弦的時刻。

　　偶爾我們會見到某次錄製計劃的一切皆完美無瑕，當德國留聲（DG）於一九七七年招集了克勞迪奧‧阿巴多（Claudio Abbado）、眾星雲集的班底、以及史卡拉管弦樂團暨合唱團一同錄製《希孟‧波卡涅格拉》時，也正是如此。在阿巴多的帶領下，歌劇的節奏、組織結構、嚴肅性、雄偉壯觀，皆深刻而透徹地顯露出來。演出主角的皮葉羅‧卡普契利（Piero Cappuccilli）展示了何謂威爾第男中音（Verdi baritone）：他的歌聲優雅感性、自然而毫不費力、發音輕快活潑、威嚴中帶有氣概。米芮拉‧佛蕾妮（Mirella Freni）演出長大後的瑪麗亞，波卡涅格拉在第一幕中發現了她；當時是佛蕾妮的輝煌時期，你將難以置信，在開啟第一

幕的法式詠嘆調（French-style aria）"Come in quest'ora bruna"中，當她向曙光道早安時，歌聲是多麼美妙、分句又是多麼順暢；在總譜中，這首詠嘆調起初只有管樂伴奏，而阿巴多也運用創新的管弦樂伴奏施展了魔法。男高音荷西・卡列拉斯（José Carreras）的表現在罹患白血症之前便已起伏不定，然而這張唱片捕捉了年輕時歌聲強勁的卡列拉斯，當時他詮釋的是少女瑪麗亞愛慕的卡布烈雷・阿鐸諾（Gabriele Adorno），演唱時以激昂熾熱的方式詮譯樂句，嗓音響亮清澈，充滿魅力。

　　音色飽滿的尼可萊・紀奧羅夫（Nicolai Ghiaurov）演唱瑪麗亞的祖父亞可波・菲葉斯科（Jacopo Fiesco），優雅的次男中音荷西・范丹（José van Dam）則演出保羅・奧比阿尼（Paolo Albiani）。誰是保羅？嗯，一直沒人搞清楚過。我還是轉述我在《紐約時報》的同事伯納德・何藍德（Bernard Holland）說的話吧，他以《希孟・波卡涅格拉》的情節為題撰文時寫道：你只要記得「保羅是壞人」，就夠了。

Deutsche Grammophon (two CDs) 415 692-2

Claudio Abbado (conductor), Orchestra and Chorus of Teatro alla Scala, Milan; Cappuccilli, Freni, Ghiaurov, Carreras, van Dam

84. 朱賽佩·威爾第

《命運之力》

(*La Forza del Destino*)

劇本：法蘭契斯可·瑪麗亞·皮亞威根據安黑爾·狄·撒亞衛德拉（Angel de Saavedra）的戲劇作品改編而成
首演：西元一八六二年十月二十九日（十一月十日），聖彼得堡帝國戲院（Imperial Theatre）（原作）；西元一八六九年二月二十七日，米蘭史卡拉劇院（修訂版本，由安東尼奧·吉茲蘭佐尼〔Antonio Ghislanzoni〕增補歌詞）

　　《命運之力》劇中充滿了威爾第式的音樂瑰寶，然而若你期待見到強而有力的敘事連貫性，甚或是和諧一致的音樂風格與戲劇氣氛，那麼你將大失所望。威爾第對這種題材心馳神往，因為他能藉此從多重角度來描繪生命──悲的、喜的、圖像化的，皆匯聚成一齣無條理而延伸擴展的音樂戲劇；雖然此劇的品質常被詬病為有如七拼八湊一般，卻亦可視為威爾第獨樹一格的成就。

　　在十八世紀的塞維爾，命運──或「命運之力」──逼近了卡拉特剌瓦（Calatrava）侯爵與一對兒女：卡洛·狄·瓦卡斯君（Don Carlo di Vargas）和美麗的蕾歐諾拉（Leonora）。侯爵已為女兒的未來做好打算，但蕾歐諾拉卻和有印加血統的貴族阿爾瓦洛君（Don Alvaro）偷偷相戀，兩人即將在當晚私奔離去。入夜後，侯爵無意間聽到這對年輕戀人正在庭院說話，便趕出來拔劍朝向阿爾瓦洛。阿爾瓦洛將自己的手槍擲落地上，結果──哎呀──手槍走火了，侯爵被誤傷，當場死去。

　　自此刻起，劇中所有的人物都被自身之外的力量牽引著。卡洛君誓

言找到妹妹並懲罰她，此外也要為父親復仇。然而在《命運之力》這樣一齣戲劇裡，在戰場上結識並發誓永遠對彼此忠誠的兩個陌生人，卻正是互為死對頭的卡洛和阿爾瓦洛。至於蕾歐諾拉，她在父死當晚喬裝成年輕男子離開家，由於內心相信父親死去並非意外，而是老天對兩人的禁忌之愛降下的懲罰，因此她躲到一座修道院。院裡一位善心的修士讓蕾歐諾拉隱居在一個與世隔絕的山洞裡，她以遁世修道士的身分住在那兒，直到某天（當然是）在機緣巧合下，命運把阿爾瓦洛和卡洛引來此處，展開一場慘烈的決鬥。你抓到重點了嗎？

話雖如此，迥異的氣氛與風格並置於《命運之力》中，或許比故事情節更為出色及生動。第二幕在一個喧鬧狂歡的客棧揭幕，一群吵雜的農人和騾夫圍著吉普賽姑娘蒲雷秋吉拉（Preziosilla），等著讓她看手相。突然之間氣氛──和音樂──大變，一群前往參加聖週儀式的朝聖者出現，激勵了大家的精神，於是所有的人一同合唱飄逸精緻的祈禱詞。

由於音樂和劇情不時地轉換、分歧，指揮家必須讓聽眾瞭解，整體而言，此劇乃是陰鬱嚴峻之作，不論是稍縱即逝的喜劇時刻，還是衝動地表現出渴望或爆發強烈的敵意之時，表現皆需莊嚴肅穆並控制得宜。

表現最成功的這張唱片頗值得收藏：一九七六年詹姆斯・李汶（James Levine）指揮倫敦交響樂團（London Symphony Orchestra）及約翰・歐爾蒂斯合唱團（John Alldis Choir），演出班底由蕾昂婷・普萊斯（Leontyne Price）、普拉西多・多明哥（Plácido Domingo）和席利爾・米涅斯（Sherrill Milnes）領銜的版本。李汶的表現充滿精力而毫無困滯、聰慧敏捷而毫不死板、抒情流暢而毫不綿軟；倘若你想瞭解歌劇迷所謂的「威爾第式的重抒情女高音」（"a Verdian lirico spinto soprano"）是什麼意思，那麼就聽聽普萊斯在這張唱片裡的表演，她的嗓音震顫響亮又典雅優美，飾演蕾歐諾拉時感人地將熱情與矜持融合在一起，在演唱第四

幕著名的詠嘆調 "Pace, pace, mio Dio" 時，她的表現正是威爾第式旋律的演唱典範。

多明哥聽起來年輕熱情而魅力難擋，米涅斯則以有力的歌聲與悲切的抒情方式演唱；多明哥低音域的男中音音色和米涅斯極高音域的男高音嗓聲，在蕭穆的二重唱 "Solenne in quest'ora" 中動人地交融。此一卓越的班底還包括演出蒲雷秋吉拉的次女高音費奧蓮沙・科索托（Fiorenza Cossotto），飾演瓜爾第亞諾神父（Padre Guardiano）的男低音波納爾多・賈祐第（Bonaldo Giaiotti），以及演唱梅里棟內修士（Fra Melitone）的蓋柏里葉・巴克耶（Gabriel Bacquier）。

另一種選擇是一九五四年的錄製版本，由圖里歐・塞拉芬（Tullio Serafin）指揮史卡拉劇院的樂團，其中最引人注目之處在於瑪莉亞・卡拉絲（Maria Callas）表現出輕快活潑的蕾歐諾拉，理查・塔克（Richard Tucker）則是嗓音滑順的阿爾瓦洛。塞拉芬著重於歌劇的強烈力量，大致說來，這個版本的表現較為激烈不穩，歌劇彷彿成了一系列吸引人卻時而不甚協調的場景。這是此劇不錯的入門唱片，不過整體而言，我比較喜愛普萊斯版本中冷靜沉著的美麗。

RCA Victor Red Seal (three CDs) 74321-39502-2

James Levine (conductor), London Symphony Orchestra; Price, Domingo, Milnes, Cossotto

EMI Classics (three CDs) 5 56323 2

Tullio Serafin (conductor), Orchestra and Chorus of Teatro alla Scala, Milan; Callas, Tucker, Tagliabue, Rossi-Lemeni, Nicolai

85. 朱賽佩・威爾第

《卡洛斯君》

(Don Carlos)

劇本：約瑟夫・梅里（Joseph Méry）與卡密兒・杜・羅克勒（Camille Du Locle）改編自席勒（Schiller）之詩作
首演：西元一八六七年三月十一日，巴黎，巴黎歌劇院（Paris Opera）；修訂後改為四幕，由卡密兒・杜・羅克勒修訂法語劇本，並譯為義大利語劇本，西元一八八四年一月十日在米蘭史卡拉劇院（Teatro alla Scala）首演

　　威爾第長達三小時半的歌劇《卡洛斯君》故事結構宏偉龐大，或許也可說是他最具深度的作品。

　　西元一八六五年，威爾第收取巴黎歌劇院的佣金，打算編寫一部較具規模的大型歌劇時，再度考慮以莎士比亞的《李爾王》（*King Lear*）為主題編寫歌劇，這對他來說一直是畢生難以抗拒的誘惑，但最後仍覺得該劇場景不夠壯觀，因而打消念頭。他認為席勒（Schiller）的戲劇詩《卡洛斯君》不僅內含人性悲劇，同時也能滿足大型歌劇需要的宏偉場面與華麗佈景兩種條件，因此最後選定此詩加以改編。

　　令人欣慰的是，在完成的作品中，人性層面勝過了華麗佈景。樂評家安德魯・波特（Andrew Porter）將之形容為六位「複雜且引人關注的人物，陷入由教會與國家構成的網，其作為不僅會相互影響，更將決定兩個國家的命運」。在第一幕中，喬裝打扮的西班牙王儲卡洛斯君出現在法國楓丹白露（Fontainebleau）林中，因他即將奉命與亨利二世（Henry II）的女兒伊麗莎白・德・瓦盧娃（Elisabeth de Valois）成婚，此刻乃是

為了一睹她的面貌而來到森林；這位美麗和善的年輕女性完全擄獲了他的心，令他欣喜不已，而伊麗莎白得知卡洛斯的真實身分後，也悠然神往於未來即將共同展開的生活，這一切都在一首寧靜動人的二重唱中表露無遺。然而歡欣稍縱即逝，亨利二世傳來訊息：為了要結束法國與西班牙之間的戰爭，伊麗莎白如今將許配給卡洛斯的父親——年邁的菲力普二世（King Philip II）。由於心中的責任感以及不言而喻的畏懼，兩人痛苦地接受了不可抗拒的命運。

此劇最重要的時刻遲至第四幕才出現，當時菲力普獨自在書房中，他已發現年輕妻子對兒子暗懷情感，於是唱出了威爾第作品中最具洞察力、在心理層面上也最為複雜的獨白。他心懷納悶，自己是否只是太傻，才會以為伊麗莎白真的愛自己？自己是否無人可信，連兒子也不例外？他一直告訴自己，養一位情婦——膚色健美而風情萬種的愛波莉（Eboli）公主——不會影響到生活的其餘部分，然而在苦惱與自我懷疑的此時此刻，菲力普方知實萬萬不可為之。菲力普雖是統治者，卻完全受限於宗教法庭長的命令與決定——在他眼中，這位法庭長是位又老又盲的頑固僧侶。

愛波莉這個刻劃豐富的角色，由於身處於連公主也必須聽命於男人的世界裡，早已習慣利用自身美色換取權力。她唱出了兩個震攝全場的片刻：在第二幕裡聲樂技巧突出的〈面紗之歌〉（Veil Song），以異國風味的旋律纏繞起起伏伏的西班牙節奏，講述摩爾（Moorish）國王某晚竟然未認出換了裝的妻子而追求妻子的故事。其二為她導致卡洛斯和父親反目後，演唱變化多端的二段式詠嘆調 "O'don fatal"，因為自己使得卡洛斯與父親關係破裂，而感嘆美貌竟帶來不幸，並誓言救出卡洛斯。

波莎侯爵（Marquis of Posa）羅德利哥（Rodrigo）既想效忠菲力普國王，也想維繫自己與卡洛斯的友情，這種處境讓他矛盾不已。他可能是

劇中較為平庸的角色，其音樂彷彿倒退到傳統歌劇時期，不過也正好與他的本質相符。某些評論家認為，卡洛斯的刻劃不夠細膩，反倒是較大的問題；話雖如此，從另一個角度看來，威爾第晦暗的音樂其實充分描述了卡洛斯內心相互衝突的情感，使他成為宛如哈姆雷特的英雄。

上演《卡洛斯君》時，主要難題在於沒有明確的總譜版本。一八六七年首演後，威爾第也承認這部總共五幕的法語大歌劇顯然太長，而且對聽眾而言過於複雜。其後二十年間，他試圖修改劇作，最後把它縮減成四幕的義大利語版本，於一八八四年在史卡拉劇院首演。矛盾的是，刪除許多段音樂──幾乎整個第一幕也刪掉了──卻只是使得整部歌劇顯得更為滯悶。樂迷大多認為，最成功的版本是一八六七年在摩德納（Modena）試演的全五幕義大利語版本（基本上就是法語原作，只是稍事刪減，並譯為義大利語）以及野心勃勃的劇團亦曾嘗試演出的法語版原作。

所幸的是，兩種版本都有無比卓越的錄製版本。卡洛·瑪麗亞·朱里尼（Carlo Maria Giulini）曾指揮倫敦柯芬園皇家歌劇院（Royal Opera）的樂團，演出全五幕的義大利語版本，而科藝百代（EMI）於一九七一年為他們錄製的唱片，則是歌劇唱片史上的一塊里程碑。在表演中，朱里尼神奇地平衡了急迫感與遼闊感。此一完美的班底由男高音普拉西多·多明哥（Plácido Domingo）領銜，這乃是他在錄音演唱中最精采的表現之一；他在樂句裡注滿具英雄氣概的威爾第風格，同時處處流露出卡洛斯君內心的疑慮與苦惱。女高音夢瑟拉·卡巴葉（Montserrat Caballé）雖然音色飽滿無瑕，卻也是偶爾能夠冷酷無情的歌手；她對於伊麗莎白的詮釋，則是溫柔得令人卸下心防，又炙熱得讓人驚訝不已。次女高音雪莉·維瑞德（Shirley Verrett）演唱的愛波莉，歌聲深厚憂鬱而飽涵力量，是該角色錄製下來的最佳詮釋。男中音席利爾·米涅斯（Sherril

Milnes）以強而有力的嗓音演唱羅德利哥，著名的男低音魯格羅・萊孟第（Ruggero Raimondi）則演活了嚴謹而令人憐憫的菲力普國王。

一九九六年，有消息指出男高音羅貝多・阿藍尼亞（Roberto Alagna）將在巴黎夏特萊劇院（Théâtre de Châtelet）的全五幕法語原版《卡洛斯君》中擔綱演出男主角，心存懷疑的樂評與樂迷認為他的音色過於輕柔抒情，與角色不相符。阿藍尼亞證明他們錯了，他的表演展現了聲樂作品的法式抒情之優雅，這是許多男高音難以捕捉之處；此外，他總能適時唱出滿腔的熱情與力量。

該次演出並非為歌手量身打造，而是團隊合力之作，指揮家安東尼奧・帕帕諾（Antonio Pappano）召集了這麼一個團隊：卡瑞塔・瑪蒂拉（Karita Mattila）詮釋伊麗莎白，湯瑪斯・漢普森（Thomas Hampson）演唱羅德利哥，荷西・范丹（José van Dam）演出菲力普二世，華楚德・梅兒（Waltraud Meier）則飾演愛波莉。在帕帕諾的帶領之下，巴黎管絃樂團（Orchestre de Paris）敏銳而清晰地詮釋了這份聲響卓著的總譜。

該買哪一張才好呢？如果我只能買一張，我會選擇朱里尼。不過，越了解這齣歌劇，就越會想要兩張都擁有。

EMI Classics (three CDs) 7 47701 2

Carlo Maria Giulini (conductor), Orchestra of the Royal Opera House, Covent Garden, Ambrosian Opera Chorus; Domingo, Caballé, Verrett, Raimondi, Milnes

EMI Classics (three CDs) 56152

Antonio Pappano (conductor), Orchestre de Paris, Chorus of the Théâtre de Châtelet; Alagna, Mattila, Meier, Hampson, van Dam

86. 朱賽佩・威爾第

《阿伊達》

（Aida）

劇本：安東尼奧・吉茲蘭佐尼（Antonio Ghislanzoni）
首演：西元一八七一年十二月二十四日於開羅歌劇院（Cairo, Opera House）

　　《阿伊達》長久以來一直以它壯觀的場面聞名於世。許多歌劇的設計都試圖超越當中〈凱旋的場景〉。在這幕場景中，當打敗衣索比亞敵人的士兵，拖曳著滿載戰利品的馬車，後面跟隨著充滿異國風味的舞者穿越歡呼的人群時，使者勝利的號角便響徹雲霄。旅遊者每年夏天在羅馬的卡拉卡拉大浴場（Baths of Caracalla），都可以欣賞到舞台上數以百計的臨時演員及真正的大象群。

　　事實上，除第二幕的〈凱旋的場景〉及更早的一幕──國王命令拉達梅斯（Radames）侍衛長擔任埃及軍隊的統帥並赴戰場外，《阿伊達》多數場景都集中在一至三個角色身上。威爾第的樂曲均為成熟之作（除了安魂曲〔Requiem〕、《奧賽羅》與《法斯塔夫》之外），但有些部分卻重回傳統義大利歌劇的風格；這些評語也的確適用在他以傳統形式所寫的詠嘆調、二重奏與合唱曲中。然而，為了喚起對古老北非世界的感受，威爾第創造了一種充滿異國情調、和諧卻又大膽的音樂語言。或許整個樂曲的結構就是為了這樣的實驗而產生。

　　《阿伊達》當中的主要角色是義大利歌劇中最偉大的創作。在我的青少年時期已經逐漸衰退的老大都會歌劇院裡，《阿伊達》可是我所觀賞的早期戲碼之一。那時的女高音是蕾昂婷‧普萊斯（Leontyne Price）。坐在上層包廂的最上端，我只對發生的情節留下模糊的印象，但我對絕對無法忘懷自己被普萊斯的歌聲緊緊包圍的感受。她那如空氣般輕柔的聲音、持續的高音、彷彿突然爆炸的力道、以及哀傷的歌聲是那樣地透明美麗——關於這場表演的每一件事，現在想起來都是很神奇的。

　　阿伊達掙扎在對於國家的責任以及對於敵人的不正當愛戀之間，而普萊斯究竟對這位女性角色感同身受的程度有多高，在我撰寫普萊斯於西元二千年造訪哈林區學童的時候，就已經深切地顯現了。她為學童講述自行改編的阿伊達故事、為他們唱歌、解答疑問。當被問到為何阿伊達是她最喜愛的角色時，她回答道：「當我演唱阿伊達時，我用自己最重要的長處去演好它。這個長處我有，你們也有，那就是我美麗的皮膚。當我唱著阿伊達的時刻，我的皮膚就成為我的服裝。」

　　當我們遇到阿伊達時，她已經被迫成為埃及公主——安奈莉絲（Amneris）的僕人，然而私底下她卻和已與安奈莉絲訂下終身的拉達梅斯產生愛情。她的敵人不曉得阿伊達其實就是衣索比亞國王——阿摩納斯羅（Amonasro）的女兒；然而阿伊達自己是很清楚的，這一點普萊斯也沒有忘記。身為黑色人種所受到的壓迫，讓普萊斯在演唱中增添更為心碎的哀傷；然而身為一個來自南方的黑人女性、一位藝術家以及一位歌劇首席女主唱，普萊斯也擁有一份自信與驕傲，正好讓她表現出阿伊達那份令人心動的貴族情操。

　　普萊斯留下兩次的錄音，而每一次都是經典作品。但她自己比較喜歡第二次錄音——即西元一九七〇年由艾利希‧萊因斯朵夫（Erich Leinsdorf）指揮倫敦交響樂團（London Symphony Orchestra）的版本。不

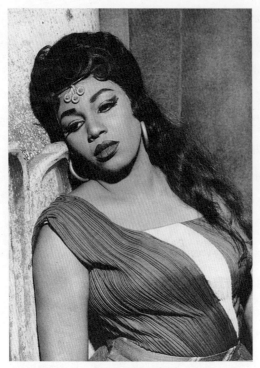

女高音蕾昂婷‧普萊斯飾阿伊達

過我個人特別稱許她在西元一九六二年的錄音——由蕭提（Sir Georg Solti）指揮羅馬歌劇院交響樂團與合唱團（Chorus and Orchestra of the Rome Opera）的版本，主要是因為與她合作的其他角色也非常優秀。男高音強‧維克斯（Jon Vickers）或許不是經典義大利風格的拉達梅斯，但是他調整自己一向戲劇化、威力十足的男高音，讓它充分展現威爾第熱情的詩文，一方面表達出男主角痛苦的困惑，一方面仍然控制得像是自然的力量。男中音羅伯特‧梅瑞爾（Robert Merrill）則是一位魁梧但又優雅的阿摩納斯羅。而次女高音瑞塔‧歌爾（Rita Gorr）則為安奈莉絲公主的角色帶來令人悸動的強度。蕭提更是展現令人興奮的活力，時而寬闊，時而極度熱情。

萊因斯朵夫的錄音則是星光閃閃——由普拉西多‧多明哥（Plácido Domingo）擔綱的拉達梅斯、席利爾‧米涅斯（Sherrill Milnes）的阿摩納斯羅、葛瑞絲‧班布莉（Grace Bumbry）的安奈莉絲。全都是卓越之作。萊因斯朵夫表現出十足專家水準，然而蕭提的成就卻更形偉大。

不過，還有另外一個相當出色的選擇，就是西元一九五九年的錄音，由卡拉揚（Herbert von Karajan）指揮維也納愛樂交響樂團（Vienna

Philharmonic），蕾娜塔·提芭蒂（Renata Tebaldi）領銜演出。由於和卡拉揚良好的「化學反應」，喜愛提芭蒂美麗聲音的人會驚訝於提芭蒂對阿伊達角色賦予的熱情。對威爾第知之甚詳的卡羅·貝岡吉（Carlo Bergonzi）則擔任拉達梅斯。令人感動的茱麗葉塔·希米歐納多（Giulietta Simionato）演唱安奈莉絲，而強壯的男中音科奈·麥克尼爾（Cornell MacNeil）則擔任阿摩納斯羅的角色。

　　無論如何，每位歌劇愛好者的收藏中，都至少要有一張普萊斯的《阿伊達》。

Decca (three CDs) 417 416-2

Sir George Solti (conductor), Chorus and Orchestra of the Rome Opera; Price, Vickers, Gorr, Merrill

RCA Red Seal (three CDs) 74321-39498-2

Erich Leinsdorf (conductor), London Symphony Orchestra; Price, Domingo, Bumbry, Milnes

Decca (two CDs) 289 460 978-2

Herbert von Karajan (conductor), Vienna Philharmonic; Tebaldi, Bergonzi, Simionato, MacNeil

87. 朱賽佩‧威爾第

《奧賽羅》
(*Otello*)

劇本：阿利哥‧包易多（Arrigo Boito）改編自莎士比亞的作品
首演：西元一八八七年二月五日，米蘭史卡拉劇院（Teatro alla Scala）

　　西元一八七〇年代晚期，威爾第認為自己已經正式退休了。長久以來，年輕作曲家都往義大利外頭尋找典範，尤其是從德國和華格納身上探尋，使得威爾第自覺已與義大利歌劇的新發展漸漸分歧。當時幸好是劇作家兼作曲家阿利哥‧包易多鼓舞了已經年近七十的威爾第，將他帶離自我隔絕的處境；對此，歌劇迷只能心存感激。

　　才不過十年前，當包易多急於鼓動新世代全面改革義大利歌劇時，他還認為威爾第已落入迂腐陳舊之列；然而思想日益成熟後，他漸漸懂得欣賞威爾第浩瀚的成就。你可能認為這位高瘦的年邁作曲家會拒絕包易多遲來的懇求，不過包易多知曉威爾第向來崇拜莎士比亞，於是選了一個可能會吸引這位長者的主題：《奧賽羅》（*Othello*）。他的如意算盤打對了。威爾第看過劇作草稿後，同意參與編寫，爾後花了數年時光來完成這項工作；一八八七年首演之時，威爾第已經七十三歲。

　　包易多期盼與威爾第並肩合作，一方面能向大師學習，另一方面能激發大師的新意，而這兩件事也都如他所願。此齣音樂戲劇勢如奔馬，

偶爾才停下來唱首固定形式的詠嘆調或大型詠嘆調，極具威爾第特色；在此劇裡，威爾第也突顯如何運用音樂使一齣原已圖象化的戲劇更加出色，其手法可謂一大成就。歌劇啟幕時的暴風雨場景、擺脫舊規之和聲、加上賽普勒斯（Cyprian）島民憂心忡忡的合唱——他們眼睜睜看著奧賽羅的船隻想要停靠島邊時受狂風暴雨侵襲卻束手無策——在在造就出雷霆萬鈞之勢，而莎士比亞的劇作沒有哪一部更能配得上如此壯觀的序幕。

威爾第深知音樂能夠揭露故事在心理層面的弦外之音。舉例而言，劇中有一幕是奧賽羅忠心耿耿的年輕副官卡西歐（Cassio），酒醉後受詭計多端的亞果（Iago）慫恿與人決鬥而令自己蒙羞，於是他來見善良的黛絲德夢娜（Desdemona），為自己的出醜悔過，並請她想想辦法；在劇中，奧賽羅此刻已聽信了亞果的謊言，開始懷疑妻子的貞節。黛絲德夢娜請求丈夫原諒卡西歐並給他機會改過自新時，唱出的悲傷音樂那樣地情感充沛而且感性、浪漫，令人不由得猜想，亞果指稱黛絲德夢娜偷偷地愛慕英俊年輕的卡西歐，豈非空穴來風？

威爾第的音樂引領我們進入人物曲折的心理狀態，較莎士比亞詩句更勝一籌，從亞果對卡西歐夢境的詮釋中再度可見一斑。亞果告訴奧賽羅，某夜，他睡在卡西歐身旁時（他們同床共寢又是在做什麼呢？），聽見卡西歐在睡夢中嗚咽著黛絲德夢娜的名字，還抓著亞果作出吻他之勢。威爾第的音樂朦朧得令人迷惑、又奇特得令人害怕；與這音樂連結在一起的，彷彿是亞果深藏的同性情慾。

將話劇改編為歌劇時，威爾第大刀闊斧刪去某些段落。第二幕裡奧賽羅的獨白，整個替換成一個似乎多餘的場景：島民和孩童組成的代表身戴鮮花而來，以歌聲唱頌、以曼陀林伴奏，向新任將軍的夫人獻上小夜曲（serenade）表示敬意；威爾第和包易多深知如此替換場景後會產生

什麼效果。第二幕的情節緊繃不安，比話劇更加緊湊、更加訴諸原始情緒，因此威爾第瞭解此時聽眾需要稍稍舒緩心情，而小夜曲正能發揮功效。此一場景結束後，故事重返奧賽羅與亞果之間的重要場景，發展出第二幕結尾裡威脅意味濃厚的二重唱 "Si, pel ciel"；在此曲中，奧賽羅誓言取妻子性命做為報復，亞果則虛情假意地發誓將助他一臂之力。

倘若不是因為主要角色難唱得宛如酷刑（最理想的是由一位既有華格納式肺活量又有威爾第式抒情的男高音演唱）以及對管弦樂團的要求甚高，《奧賽羅》的表演次數應該會比《遊唱詩人》來得多。從頭到尾表現一流的演出並不常見，不過你還是可以從數張古典唱片中做選擇。

我十多歲的生活大事之一，便是去舊時的大都會歌劇院（Metropolitan Opera House），聆聽蕾娜塔·提芭蒂（Renata Tebaldi）第二度演唱黛絲德夢娜，當時是一九六四年終。在最終一幕的寢室場景中，黛絲德夢娜唱出憂傷的〈柳歌〉（Willow Song），接著是哀愁的〈聖母頌〉（Ave Maria），然後她和衣就寢，直至弦樂在管弦樂的最低音域中預示不祥地發出顫抖聲，而滿腦子想殺人的奧賽羅走進臥房。提芭蒂的歌聲極為明亮、輕柔飄動，把我完全包圍，使我永遠無法忘懷。那些夜晚裡，有次她贏得的掌聲不絕於耳，最後她只得身穿大衣出現，好向大家示意她真的要離開了。

所以，我一直對一九六一年的倫敦錄製版本情有獨鍾，這張唱片裡有提芭蒂、演唱奧賽羅的馬利歐·狄·摩納哥（Mario del Monaco）、飾演亞果的阿爾朵·普羅第（Aldo Protti），並由赫伯特·馮·卡拉揚（Herbert von Karajan）指揮。摩納哥的嗓音精力充沛，又頗能掌握威爾第的風格，造就出一位完美得令人難以置信的奧賽羅；普羅第的音色沙啞卻帶著柔和，不流於卑鄙恫嚇之刻板形象。某些樂迷較喜愛這三位歌手於一九五四年在羅馬錄製的唱片，當時是由阿爾貝托·艾雷德（Alberto

Erede）指揮聖賽西莉亞學院（Academy of Saint Cecilia），雖然提芭蒂在此一版本裡的嗓音較為清新，不過在後期版本裡，她的歌聲表現力度更強，也為卡拉揚眩惑人心的指揮和出色的維也納愛樂（Vienna Philharmonic）獻出一己之力。

男高音強・維克斯（Jon Vickers）天生就適合演唱此劇男主角，而一九六〇年的RCA（美國無線電公司）唱片同樣出類拔萃，其中由優雅的蕾歐妮・芮莎妮可（Leonie Rysanek）演唱黛絲德夢娜，饒富魅力的迪

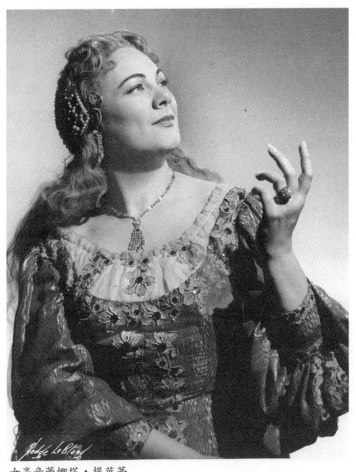

女高音蕾娜塔・提芭蒂

373

多・戈比（Tito Gobbi）飾演亞果，並由圖里歐・塞拉芬（Tullio Serafin）指揮。另外還有一九七八年的RCA錄製版本，這可說是普拉西多・多明哥（Plácido Domingo）飾演過最佳的角色，席利爾・米涅斯（Sherril Milnes）演出亞果，蕾娜塔・斯各托（Renata Scotto）飾演黛絲德夢娜，詹姆斯・李汶（James Levine）指揮。此次表演乃是在倫敦與國家愛樂管弦樂團（National Philharmonic Orchestra）合作錄製，不僅深刻敏銳、扣人心弦，且捕捉了多明哥清澈響亮的嗓音。米涅斯的表現一流，斯各托則是唯一的缺點，雖然她極具才智又充滿熱情，卻缺少黛絲德夢娜也應散發的細緻與溫柔氣質。

這三張唱片皆是我必定收藏的作品，更別提還有托斯卡尼尼（Toscanini）名垂青史的一九四七年美國國家廣播交響樂團（NBC Symphony）的現場表演版本，以及其它幾張唱片。不過若我只能擁有一張，我會選擇一九六一年卡拉揚的指揮版本，那裡面有我鍾愛的提芭蒂。

Decca (two CDs) 411 618-2

Herbert von Karajan (conductor), Vienna Philharmonic Orchestra and Vienna State Opera Chorus; Tebaldi, Del Monaco, Protti

RCA Victor (two CDs) 09026-63180-2

Tullio Serafin (conductor), Rome Opera Chorus and Orchestra; Vickers, Rysanek, Gobbi

RCA Red Seal (two CDs) RCD2-2951

James Levine (conductor), National Philharmonic Orchestra; Domingo, Scotto, Milnes

88. 朱賽佩·威爾第

《法斯塔夫》

（*Falstaff*）

劇本：阿利哥·包易多根據莎士比亞戲劇作品《溫莎城的快樂妻子》（*The Merry Wives of Windsor*）與《亨利四世》（*Henry IV*）改編而成
首演：西元一八九三年二月九日，米蘭史卡拉劇院（Teatro alla Scala）

　　《奧賽羅》於西元一八八七年的首演非常成功，米蘭的歌劇迷激動得解開威爾第的馬車衡軛，簇擁著馬車，把它從史卡拉劇院拉到年高七十三歲的老作曲家所寄宿的旅館前，並在他窗外整夜盤桓不去，高聲歡呼「威爾第萬歲！」於是這位作曲家自忖，現在真的可以退休了。

　　可是，勸威爾第一同合作編寫《奧賽羅》的作曲家兼劇作家包易多在史卡拉劇院經理的大力支持下，懇切請求他再寫一部作品。威爾第寫過的其它喜劇只有《一日國王》（*Un Giorno di Regno*），這是他譜寫的第二部歌劇，上演時慘遭滑鐵盧；然而如今這位作曲家還是認為，喜劇應該是個不錯的點子。於是包易多又從威爾第喜愛的莎士比亞作品中取材，根據《溫莎城的快樂妻子》與《亨利四世》的情節，擬出以法斯塔夫為主角的劇本，最後老作曲家又被說服了。

　　此劇的作曲過程困難重重且進度緩慢。學者羅傑·派克（Roger Parker）在《新葛洛夫歌劇大辭典》中表示，由於多位好友相繼辭世，使得威爾第的譜曲工作寫寫停停。儘管如此，該劇於一八九三年在史卡拉

劇院的首演，對威爾第而言又是一大成功，當時他已經七十九歲。不過這部作品之所以費時費力，也是因為威爾第開創了嶄新的領域。

《法斯塔夫》會令人覺得威爾第是這麼想的：「我不在乎歌劇應該是什麼、或聽眾期待些什麼。這次我終於只是為了自己高興，而譜寫音樂。」包易多改編自莎士比亞喜劇詩的劇本活潑輕鬆，使得威爾第靈思泉湧，他精雕細琢的音樂縝密地呼應歌詞的語音型態。這份鬼斧神工的總譜，是由上百件音樂片段縫織而成的綿密薄紗，其中的任何一個片段，都可能是威爾第早期作品裡一整首詠嘆調或一整個景的基礎。歌劇中較為完整的詠嘆調，是第三幕中芬東（Fenton）的 "Dal labbro il canto"，這是這位年輕人在溫莎城的夜林中等待愛莉絲‧佛德（Alice Ford）迷人的女兒娜內塔（Nannetta）到來時，對她所唱誦的愛的十四行詩。不過，就連這首短短的詠嘆調也在娜內塔到達後化為二重唱，並因愛莉絲出現而止住。在此幕中，隨後有娜內塔美麗的近詠嘆調（quasi-aria），而這個景其實是要延伸成給女高音和合唱團共同演唱的——裝扮成妖精女王的娜內塔在林間招喚鎮民，打算合力給那位矮胖的爵士一個教訓。在本質上，《法斯塔夫》是一首充滿生氣、連綿不斷的重唱（ensemble），氣氛往往迅速轉變，正如人的情緒一般。

若你仔細想想，會發現這部喜劇其實並非全然如此有趣。爵士膨脹的自尊極易被戳破，而幾位快樂妻子對又老又胖的約翰爵士（Sir John）開的玩笑十分卑劣。的確，他常揩油圖利又貧嘴薄舌，可是除了給那兩位太太送去內容相同的可笑情書之外，並沒做出什麼更糟糕的事情來；為什麼那些夫人不對他嘲笑一番就算了呢？

是威爾第要這麼做的。因為唯有當法斯塔夫不僅是一個可笑的過氣人物之時，這齣歌劇才能產生威爾第預期的共鳴效果。一直被眾人嘲笑，他其實一肚子不滿。詮釋得絲絲入扣的法斯塔夫，必須大膽表現出

人物的陰鬱與滿腔的怒氣，但他同時仍是你會想要坐下來一起喝啤酒的人，雖暴躁卻有其魅力。

在一九六三年由傑歐‧蕭提爵士（Sir Georg Solti）指揮錄製的迪卡（Decca）唱片裡，威爾斯籍的男中音傑倫特‧伊文斯（Geraint Evans）便超乎水準地做到了這一點；這也是威爾第最後一部鉅作的多張出色唱片中我最喜愛的一張。雖然伊文斯的歌聲不算宏亮，但是他的嗓音熱情溫暖，發音清楚分明，戲劇效果輕快明朗，他詮釋的法斯塔夫因而成為一位配得上威爾第與莎士比亞的喜劇英雄。

演出班底同樣無懈可擊。我不知道芬東和娜內塔這對戀人還有沒有可能像這張唱片中那樣優美地歌唱，當時的男高音阿佛雷多‧克勞斯（Alfredo Kraus）和女高音米芮拉‧佛蕾妮（Mirella Freni）都處於年輕而嗓音清新的最佳時期。伊爾娃‧里加布耶（Ilva Ligabue）飾演愛莉絲‧佛德，茱麗葉塔‧希米歐納多（Giulietta Simionato）演唱桂克莉夫人（Mistress Quickly），羅莎琳‧艾莉亞斯（Rosalind Elias）演唱梅格‧佩姬夫人（Mistress Meg Page），她們都是很棒的快樂妻子。羅伯特‧梅利爾（Robert Merrill）生動地飾演佛德，這位愛吃醋的丈夫跟約翰爵士一樣，也吃了一場苦頭。蕭提的指揮正如你可能預料的一般，帶領了一場敏捷且強勁的表演；不過這張唱片也展現了輕柔滑順的優雅及悅耳動人的抒情，這些特色在他的指揮下並不常見。

另一張經典的唱片是科藝百代（EMI）在一九五六年的錄製版本，當時是由赫伯特‧馮‧卡拉揚（Herbert von Karajan）指揮愛樂管弦樂團暨合唱團（Philharmonia Orchestra and Chorus）。你會覺得——什麼？？嚴肅謹慎的日耳曼裔卡拉揚，竟然指揮那麼熱鬧歡欣的義大利歌劇？管弦樂團的演奏輕快分明，而卡拉揚則引出了絕佳班底怡人的歌聲，的確令人難以置信。迪多‧戈比（Tito Gobbi）是一位聲音嘶啞的義大利式法斯

塔夫。路伊吉・阿爾瓦（Luigi Alva）和安娜・莫弗（Anna Moffo）演出
的年輕戀人令人心軟。快樂妻子帶來的一流三重唱也不遑多讓，其中由
伊莉莎白・舒瓦茲柯夫（Elisabeth Schwarzkopf）演唱愛莉絲，嫡・梅利
曼（Nam Merriman）飾演梅格，菲朵拉・巴比耶利（Fedora Barbieri）演
出桂克莉。收錄於科藝百代的世紀原音（Great Recordings of the Century）
系列裡的這首重唱，整體而言既溫暖又靈巧，是卡拉揚努力下的成果。

最後，威爾第以一首由台上所有人一同演唱的復格曲（fugue）為
《法斯塔夫》作結：〈世間不過是一場玩笑〉（"Tutto nel mondo e
burla"），這乃是人們最熟知的此種音樂形式中一回挖苦、諷刺又巧妙的
挪揄。如《奧賽羅》一般，《法斯塔夫》探討忌妒、受挫的慾望，以及
代人受過等際遇所引發的後果，然而這首出色的復格曲教誨大家，我們
唯一的辦法，便是嗤笑自己。

Decca (two CDs) 417 168-2

Sir Georg Solti (conductor), RCA Italiana Opera Orchestra and Chorus; Evans,
Ligabue, Freni, Kraus, Merrill, Elias, Simionato

EMI Classics (two CDs) 5 67162 2

Herbert von Karajan (conductor), Philharmonia Orchestra and Chorus; Gobbi,
Schwarzkopf, Alva, Moffo, Merriman, Barbieri, Panerai

89. 理查・華格納

（Richard Wagner）1813-1883

《漂泊的荷蘭人》

(Der Fliegende Holländer)

劇本：理查・華格納改編自海因利希・海涅（Heinrich Heine）作品
首演：西元一八四三年一月二日，德勒斯登（Dresden）國家歌劇院（Hoftheater）

　　理查・華格納一向喜歡為自己的生活披上一層神話外衣，他在自傳中寫道，《漂泊的荷蘭人》的靈感來自於某次航越波羅的海（Baltic Sea）和卡特加特海峽（Straits of Kattegatt）前往倫敦的途中。某些歷史學家的確提到，一八三八年夏季時，華格納和妻子蜜娜（Minna）負債累累，護照甚至被沒收，當時他們在夜裡偷偷乘著一艘小商船離開，在海上遇到恐怖的暴風雨，幾乎罹難。不過正如華格納研究專家貝瑞・米林敦（Barry Millington）所述，並沒有證據顯示他曾從那回經歷中寫出任何音樂草稿。事實上，直到兩年後他才開始譜寫這齣歌劇。

　　話雖如此，這個故事仍然引人入勝，《漂泊的荷蘭人》啟幕時也的確栩栩如生地呈現了他所描繪的場景——生動逼真到不論是在家裡聽唱片還是坐在歌劇院裡，都能感受到風暴狂亂滂沱、海面波濤洶湧；船員的叫喊聲從挪威峽灣的岩石峭壁上傳回來，晃動搖擺的船身被拉起，受詛咒的荷蘭人的激情歌聲充滿魔力，這些景象全都歷歷在目。

　　故事源自海因利希・海涅講述的一則著名海上傳奇，主角是一位叛

逆的荷蘭船長，某天他發誓，即使花上一輩子的時間，也要不顧魔鬼阻擾，靠一己之力航越好望角。此番自大狂妄使得這位荷蘭人被（上天，命運，還是魔鬼？）施以無止境地在海上流浪的懲罰，每隔七年才能上岸一次，唯有一位女人的愛才能救贖他──如果他尋得到這份愛情的話。在華格納的歌劇版本中，荷蘭人在一處挪威港灣靠岸，在那兒認識了吃苦耐勞的船長達朗德（Daland）之女仙姐（Senta）。仙姐是位快樂卻又苦惱的年輕女人，對一幅荷蘭人的畫像以及鎮上關於他的傳說著迷不已；她猜想自己正是那位被選定的女人，她許諾為他獻身，至死不渝。

《漂泊的荷蘭人》是華格納的第四部歌劇，卻是他首部偉大的歌劇，他嘗試藉此創造一種樂劇，歌詞、音樂、舞台動作於其中融合成一種延續不斷的有機音樂體。他想將老套的傳統手法：清楚分明而形式固定的詠嘆調、重唱、朗誦調等等，全都捨棄不用；然而這些場景向來不可或缺。當時他對自己的信念尚缺乏勇氣，因為歌劇裡仍有一首由舵手唱的歌曲、多首明確的詠嘆調、振奮人心的水手合唱（Sailors' Chorus），以及成日一同為丈夫修帆搓索的婦女所唱出的〈紡織合唱〉（"Spinning Chorus"）。

儘管如此，劇中仍有一些長片段充滿了大膽創新的音樂，譬如仙姐與艾利克（Erik）的二重唱，其中艾利克是位熱情的年輕水手，追求仙姐已久卻徒勞無功；此外，還有第二幕中仙姐和荷蘭人情感沛然的二重唱。華格納為這些場景譜寫的音樂，隨著歌詞的音調曲線與速度而消退或湧出而連綿不絕，後者也將成為他後期作品的特色。荷蘭人疲憊蹣跚地走下船時冥思苦想的悠長獨白（monologue）令人生畏，也預示了《女武神》（Die Walküre）裡沃坦（Wotan）煩悶苦惱的自述。

華格納原本將此劇譜寫為一部連續不斷的樂劇，劇長約兩小時二十分鐘。一八四三年首演時，他指揮的便是此一版本，但是為了講求實

際，後來他把總譜分成了三幕，新編的總譜則成為標準版本，不過近來許多劇團仍採用原先的舊版本，詹姆斯・李汶（James Levine）在指揮大都會歌劇院（Metropolitan Opera）時亦然。

挑戰劇中兩個主要角色的諸多歌手當中，鮮少有人能超越飾演荷蘭人的次男中音喬治・倫敦（George London）和演唱仙姐的女高音蕾歐妮・芮莎妮可（Leonie Rysanek）。在一九六〇年攜手登台的表演中，第二幕落幕後，掌聲熱烈非凡，許多聽眾在中場休息時依然待在劇院裡不停鼓掌，直至指揮湯瑪斯・汐普爾斯（Thomas Shippers）回到樂池，準備開始表演第三幕為止。這次成功之後，一九六一年倫敦和芮莎妮可於英格蘭錄製唱片時，再度分別演唱自己的角色，當時是由安塔・杜拉第（Antal Dorati）指揮科芬園皇家歌劇院（Royal Opera House）管弦樂團暨合唱團以及一組超強班底，包括男低音喬吉歐・托齊（Giorgio Tozzi）演唱達朗德，男高音卡爾・里勃（Karl Liebl）演出艾利克，次女高音羅莎琳・艾莉亞斯（Rosalind Elias）飾演瑪莉（Mary）（仙姐的奶媽），以及抒情男高音（lyric tenor）理查・路易斯（Richard Lewis）演出舵手。

另一張聲名遠播的錄製版本，乃是一九六八年由出色的奧圖・克倫培勒（Otto Klemperer）指揮新愛樂管弦樂團（New Philharmonica）和英國廣播公司合唱團（BBC Chorus），演出班底令人印象深刻，其中由表現突出的塞歐・亞當（Theo Adam）飾演荷蘭人，熱情如火的安雅・吉亞（Anja Silja）演唱仙姐。除此之外，我也相當推崇一九九四年詹姆斯・李汶與大都會歌劇院管弦樂團暨合唱團錄製的版本，雖然我算是少數支持者之一。我不大喜歡李汶的慢拍，不過卻也發現其實此劇慢拍的效果極佳。傑出非凡的班底包括詹姆士・莫里斯（James Morris），他是位出名的荷蘭人，已過顛峰時期卻仍饒富魅力；光芒耀眼的戲劇女高音黛博拉・佛格特（Deborah Voigt）則飾演仙姐。華格納男高音（Wagnerian

tenor）班・赫普納（Ben Heppner）演出艾利克，就配角的地位而言，相當豪華。

Decca (two CDs) 417 319-2

Antal Dorati (conductor), Orchestra and Chorus of the Royal Opera House, Covent Garden; London, Rysanek, Tozzi, Liebl, Elias, Lewis

EMI Classics, Great Recordings of the Century series (two CDs) 5 67405 2

Otto Klemperer (conductor), New Philharmonia Orchestra, BBC Chorus; Adam, Silja, Talvela, Kozub

Sony Classical (two CDs) S2K 66342

James Levine (conductor), Metropolitan Opera Orchestra and Chorus; Morris, Voigt, Heppner, Rootering

90. 理查・華格納

《唐懷瑟》

(*Tannhäuser*)

劇本：理查・華格納
首演：西元一八四五年十月十九日，德勒斯登（Dresden）國家歌劇院（Hoftheater）

　　要欣賞《唐懷瑟》，得先接受華格納強將精神之愛與世俗之愛劃分為二的做法。華格納根據兩個不相干的中世紀傳說塑造出這個故事。一開始是十字軍騎士唐懷瑟的傳說，他來自法蘭克尼亞公國（Franconia），耽溺在愛神維納斯身邊，取悅愛神的芳心；華格納於其中添加了一則瓦特堡（Wartburg）歌唱賽的故事，據說騎士與遊唱詩人紛紛參賽一較高下，而獎項包括與適婚年齡的年輕少女成婚。

　　為了探討精神之愛與世俗之愛的差異，華格納創造了兩處世間、兩組人物、兩種音樂。歌劇開始時，唐懷瑟正在維納斯的藏身處——維納斯堡（Venusberg）——狂歡作樂，水泉女神在水邊沐浴、女海妖斜臥憩息、仙女婆娑起舞，在在引人沉溺縱慾。在此劇後來的巴黎版本中（稍後將再詳述此版本），荒淫無度的森林之神和農牧之神也加入這個場景，他們追逐仙女引發了一陣騷動，使得此番狂歡更加迷亂。

　　最後狂歡漸漸平息下來，接著我們見到維納斯，她斜倚臥榻上，唐懷瑟半跪她身邊，頭靠她膝旁——以上這些舞台細節皆由華格納詳細條

列記下。此時的配樂和聲游移不定，充滿肉慾之感，可是唐懷瑟已對官能愉悅感到厭倦，渴望回歸人世生活裡騎士身分的樸實品行；當他向維納斯訴說鄉愁情懷，並祈求聖母瑪麗亞庇護時，大發雷霆的愛神放他離去，並傷痛地預言某天他將不顧一切回來找她。

第二幕的瓦特堡歌唱殿堂象徵著人世，圖林賈（Thuringia）領主的年輕姪女伊莉莎白（Elisabeth）在此愉悅地問候殿堂，唱出詠嘆調 "Dich, teure Halle"；此首簡潔的固定形式詠嘆調，已成為演唱會裡女高音的最愛。伊莉莎白在先前的歌唱賽中聽過唐懷瑟的演唱後，便為之傾心；當她回到當初遇見他的地方時，心裡暗暗期待他的來臨，並想像兩人無憂無慮的未來。

華格納運用了較為傳統的音樂來呈現瓦特堡的世間：標準八小節樂句（regular eight-bar phrase）組成的詠嘆調和二重唱、歌謠、進行曲、路過的朝聖者唱誦的四拍神聖讚美詩等等。劇中最聞名的一刻，便是貴族騎士沃夫倫（Wolfram）演唱的〈夜星讚美詩〉（"Hymn to the Evening Star"），詩句長度對稱、語調適合吟唱，彷彿是華格納在對舒伯特的德國藝術歌曲致上敬意。

在歌唱賽中，兩個世間相互衝突。首位參賽者沃夫倫歌唱純潔之愛的讚美歌，歌曲拘謹刻版；唐懷瑟不以為然地以另一首歌曲回應，他在曲中將愛形容為熾熱慾望、感官極樂等等他親身感受過的特質。與會者全都大為震驚，尤其是伊莉莎白。

故事中的兩個世間、音樂的兩種風格，並未結合在一起。獲勝的是精神之愛。伊莉莎白再度被唐懷瑟拋下，日漸虛弱。然而當她犧牲自己死去時，也免除了唐懷瑟的罪；在歌劇的最終時刻，唐懷瑟倒在地上斷氣時，他對於救贖的請求也獲得了回應。

華格納企圖創造連綿不絕的樂劇，然而此份總譜並未直接跳到這種

狀態，唯一的例外是創新的獨白〈羅馬自述〉（"Rome Narrative"）。在這首獨白裡，唐懷瑟訴說那令人心灰意冷的羅馬朝聖之旅，他冥頑不靈地歸來，如今又渴望回去維納斯堡，獨白配樂大膽地跟著歌詞的音調曲線及變化。話雖如此，華格納在這部作品中仍然進展良多，其中以大量且細膩地運用管弦樂及和聲語言中豐富的半音（chromatic richness）尤甚。

唐懷瑟角色的樂曲音域（聲樂音域）極高，且在似詠嘆調（arioso）般的漫長對話及熱烈抒情的強勁情感迸發之間不斷地切換，使人望而卻步；有些華格納男高音還情願演唱帕西法爾（Parsifal），或甚至是崔斯坦（Tristan）。在一九六二年拜洛伊特音樂節（Bayreuth Festival）的現場錄音中，男高音沃夫岡・魏德卡森（Wolfgang Windgässen）展現了聲樂英雄詩體，表現卓越非凡。在這張史上著名的唱片裡，美國籍次女高音葛瑞絲・班布莉（Grace Bumbry）打破了膚色界線，成為飾演維納斯的首位黑人歌唱家；她的歌聲音色圓潤、力量自然而毫不費力、詮釋樂句的方式獨具一格，令人印象深刻。偉大的安雅・吉亞（Anja Silja）有時被喻為德國劇碼的卡拉絲（Callas），她在劇中飾演伊莉莎白，嗓音明亮突出。演唱沃夫倫的男中音伊勃哈特・魏希特（Eberhard Wächter）表現同樣優秀。沃夫岡・札瓦里胥（Wolfgang Sawallisch）指揮帶領出一場橫掃全場而誇張狂想的表演。

此劇於一八四五年在德勒斯登首演，將近十六年後，華格納完成了新版本的總譜，準備在巴黎歌劇院（Paris Opera）上演；他鉅細靡遺地修訂了總譜，其中主要的變動在於擴增了狂歡作樂的場景，以配合巴黎方面對歌劇中芭蕾舞的要求。有了《崔斯坦與伊索德》（Tristan und Isolde）當後盾，華格納為維納斯堡的場景帶來了新的感官層次。巴黎版本後來成為較受大眾喜愛的版本；不過某些劇團將兩種版本混用，雖加入了芭蕾舞音樂，基本上卻使用德勒斯登版本。拜洛伊特音樂節的錄製版本也

採用了經華格納准許的這種選擇。

　　傑歐‧蕭提（Georg Solti）的一九七一年錄製版本令人激賞，當時他乃是與維也納國家歌劇院一同合作，基本上採用的是巴黎版本。男高音雷尼‧柯羅（René Kollo）演活了血氣方剛的唐懷瑟，赫爾佳‧達尼許（Helga Dernesch）是迷人的伊莉莎白，克莉絲塔‧露德薇希（Christa Ludwig）則是怒火中燒卻仍精明狡黠的維納斯。蕭提一如往常，即使是在總譜裡較為沉穩收斂的時刻，仍然適切注入了力道。

Philips（three CDs）434 607-2

Wolfgang Sawallisch (conductor), chorus and Orchestra of the Bayreuth Festival; Windgassen, Silja, Bumbry, Wächter, Stolze

Decca (three CDs) 470 810-2

Georg Solti (conductor), Vienna State Opera Chorus and the Vienna Philharmonic; Kollo, Dernesch, Ludwig, Braun

91-94. 理查・華格納
《尼貝龍指環》
（Der Ring des Nibelungen）

劇本：理查・華格納
整組歌劇之首演：西元一八七六年八月十三、十四、十六、十七日，於拜洛伊特
（Bayreuth）節慶歌劇院（Festspielhaus）

序夜：《萊茵的黃金》（Das Rheingold）
首演：西元一八六九年九月二十二日，慕尼黑皇家宮廷暨國家歌劇
院（Royal Court and National Theatre）。

第一日：《女武神》（Die Walküre）
首演：西元一八七〇年六月二十六日，慕尼黑皇家宮廷暨國家歌劇
院。

第二日：《齊格菲》（Siegfried）
首演：西元一八七六年八月十六日，拜洛伊特節慶歌劇院。

第三日：《諸神的黃昏》（Götterdämmerung）
首演：西元一八七六年八月十七日，拜洛伊特節慶歌劇院。

　　唯有凝視著米開朗基羅（Michelangelo）在西斯汀禮拜堂（Sistine Chapel）留下來的壁畫，或靜讀普魯斯特（Proust）的《追憶似水年華》（*In Search of Lost Time*）這套著作時，你才可能尋見如華格納的歌劇四部曲《尼貝龍指環》那般宏偉的成就。《尼貝龍指環》也被稱為「舞台慶典劇」，此劇包括了整整兩個小時半的序夜以及三齣分別演出一整晚的歌劇，其間的主題皆互有關連。若要從頭到尾觀賞這組歌劇的演出，通常得在歌劇院待上大約十八個小時，表演期間總共六天。

　　其實《尼貝龍指環》離完美還差得遠呢。華格納從北歐神話改編而成的故事情節漏洞百出是原因之一，此外，他編寫《尼貝龍指環》的工作期間居然長達二十五年。當時華格納先是以相反的順序撰寫了這四部劇本，然後才按照順序譜寫各劇的總譜；在第三部作品《齊格菲》寫了三分之二時，他把這項計劃擱置一旁，開始編寫《崔斯坦與伊索德》（*Tristan und Isolde*）和《紐倫堡名歌手》（*Die Meistersinger von Nürnberg*），十一年後才重拾《尼貝龍指環》。在那二十幾年間，華格納的作曲風格改變甚大，而《尼貝龍指環》的毛病之一便是全劇的風格不甚協調。

　　儘管如此，不論是對歌劇作品還是對任何一種藝術領域而言，這組歌劇仍是有史以來最壯觀的作品。在這部作品裡，華格納終於實現了他 Gesamtkunstwerk（整全藝術作品）的美學理念，這種戲劇形式是把所有的藝術表現——詩、戲劇、音樂、歌曲、佈景設計、視覺意象——結合在一起，創造出一種新穎而且效果更強烈的藝術形式。華格納覺得用這個傳說故事來實現理念再適合不過了，而他編寫出來的神話實在了不得！帶領新手踏入《尼貝龍指環》世界最好的方法，就是把這個故事的來龍去脈講給他們聽，好讓他們瞭解華格納的音樂是多麼有力地探究了這個複雜的故事底下隱含的主題。

　　本劇劇名《尼貝龍指環》與一位阿爾巴利希（Alberich）有關，他是

受暴政壓迫的尼貝龍族侏儒裡的一名鐵匠，由於野心受挫而感憤憤不平，內心始終翻騰難息。序夜《萊茵的黃金》——亦即此組歌劇的首部曲——在水底揭幕，三位萊茵少女（Rhinemaiden）出現在觀眾眼前，她們負責守護河底一塊有魔力的黃金。傳說中，只要有誰能夠看破愛情，然後用那塊具有神奇力量的黃金打造出一只指環，就可以統治世界。

阿爾巴利希遇到萊茵少女，他對她們調情、像平常一樣流露出好色本性，少女們當然拒絕了他，又嘲笑他一番；但不知不覺中，她們卻不小心把黃金的祕密給說溜了嘴，於是愛情運老是很背的阿爾巴利希決定摒棄愛情，然後偷走黃金逃逸無蹤。

在下一景裡，主神沃坦（Wotan）和妻子弗莉卡（Fricka）在破曉時分升到一座高山頂上的空地。整部《尼貝龍指環》可說是尊貴的沃坦和卑微的阿爾巴利希為了統治世界而掀起戰爭的故事，這場戰爭長達數個世代之久。沃坦是歌劇裡最複雜的人物之一，只要是關心政治的人，都會覺得他似曾相識。雖然他是神祇家族裡的主神，不過其他較次等的神組成了一個內閣，各司其職，此外還有一個負責監督並制衡的精密體系，這兩者負責牽制沃坦的力量；譬如女神弗萊雅（Freia）就負責照料讓眾神吃了能長生不老的金蘋果，如果沒有她，沃坦連讓自己永遠活著都做不到。沃坦隨身帶著的長矛上頭刻著古老的日耳曼符號，載明了規定與誓約，而他的主要職責就是執行這些規約。

可是沃坦卻對權力起了貪婪之心。我們不久便會發現，原來從前沃坦僱用了巨人法佐特（Fasolt）和法夫納（Fafner）建造瓦爾哈拉（Valhalla）城堡。當時他心想，倘若能把眾神召集在一起，自己或許就比較能夠操控住他們。瓦爾哈拉堡將會變成一座皇帝專屬的白宮。

沃坦與巨人談好的施工報酬，其實他根本就拿不出來：那就是弗萊雅。他原本暗自盤算，等到要交出酬勞時，自己再來想辦法騙騙他們。

但等到瓦爾哈拉堡完工而該付酬勞的時候，沃坦才意會到自己當初魯莽地許下承諾，實在是胡來。

這時，掌管火和欺騙的半神半人祿格（Loge）把阿爾巴利希幹的好事講給沃坦聽。原來在下界的尼貝疆土（Nibelheim），這個侏儒用偷來的萊茵黃金打造了一只指環後，用指環的力量殘暴地逼迫尼貝龍的工人幫他採出更多黃金來，並把這些黃金囤積起來。祿格帶沃坦去找阿爾巴利希，兩人一起從阿爾巴利希手中騙得成堆的黃金，希望巨人答應他們用這些黃金來代替弗萊雅當作酬勞。他們也把指環騙到手了，不過阿爾巴利希搶先一步對指環下了駭人的詛咒，管弦樂裡響亮而刺耳的銅管樂器不斷重複詛咒的動機（motif），預示著不祥惡兆。

雖然巨人接受了替代的酬勞，但他們要求指環也得包括在內，而沃坦始終不願把它交出來，直到大地女神艾達（Erda）自地底世界升上來，告訴他一項預言為止——這或許是整組歌劇裡最關鍵的場景。艾達在管弦樂美麗而詭祕的樂聲中（這些樂聲是根據萊茵河打旋著的水流的動機稍做變化而成）吟詠出歌詞，警告沃坦：他在偷指環時便打破了自己曾經發誓保護的誓約，如今他的威信已經動搖，除了放棄指環之外沒有其他路可走，艾達還告訴他那只指環上有著詛咒。

在我看來，《尼貝龍指環》探討的是權力與愛情之間的關係，你可以擁有其一，但想要擁有兩者卻難若登天。愛情——真正的愛情，不只是慾望或性愛，而是確確實實的愛情——要求你捨棄權力，但是汲汲於權力的人，鮮少能在生命中挪出位置來讓給相互付出、犧牲自我的愛情。沃坦對自己的婚姻漸感厭倦，轉而把外遇當作消遣，不過這仍不足以阻擋他對於權力的渴望與無止境的追求。

沃坦從艾達那兒學到，真正的權力不是建造城堡、確保自己可以控制其他人；知識才是力量，而艾達正是所有知識之源。沃坦最後只好垂

頭喪氣地交出指環。然而指環的詛咒隨即發生作用——巨人為了指環而起口角，最後法夫納殺了法佐特，帶著所有的寶藏離開；此時僥倖逃過一劫的眾神從彩虹梯走進瓦爾哈拉堡。不過沃坦對艾達所說的預言念念不忘，他誓言回去找她，把這件事問個清楚。

在《萊茵的黃金》結束後和《女武神》開始前的這段日子，沃坦不只去找艾達把預言問清楚，還跟她生了九個女戰士，也就是女武神；這些長得像少年一般的姑娘具有神格，她們負責把英雄死後的遺體帶回城堡，讓他們復甦過來並受召成為眾神的宮殿衛士，以便保護瓦爾哈拉堡。沃坦也與一位凡間婦女生下齊格蒙（Siegmund）和齊格琳（Sieglinde）這對雙胞胎兄妹，他認為他們倆——尤其是齊格蒙——或許能完成自己做不到的事情，並把指環還給萊茵河。這可能是讓眾神倖存下來的唯一辦法。

我們得知沃坦原本是讓這對雙胞胎兄妹在森林裡跟著凡人的母親長大。某日沃坦與齊格蒙外出打獵時，一支殘暴的戰士族類襲擊他們家，殺死母親並抓走齊格琳。後來齊格蒙也和沃坦離散了，他獨自長大，不清楚自己的身分，連自己的名字也不確定。

《女武神》揭幕時，洶湧澎湃的音樂出神入化，猛烈的暴風雨彷彿近在眼前。當音樂漸漸緩和下來的時候，負傷且精疲力竭的齊格蒙發現前面森林裡有一間孤零零的屋子；這屋子裡一位膽怯的年輕女人小心翼翼地款待齊格蒙——當然，她就是齊格琳，而她的丈夫韓汀格（Hunding）就快要回到家了。

齊格琳害怕丈夫亂來，於是大膽地在他的睡前酒裡加了安眠藥，好和這位陌生人多說些話；似乎有些什麼讓她向這位年輕人暢所欲言，向他訴說自己當初被捉走、被迫嫁人的經過。婚禮那日奇糟無比，她丈夫那些粗魯的同伴前來道賀，一個個都喝得醉醺醺的，而她待在角落裡，

痛苦不堪。可是這時出現了一位身穿灰袍、頭戴帽子遮住一隻眼睛的神秘男子，他不發一語，沉著臉怒視賓客。齊格琳覺得這位令人畏懼的不速之客愁容滿面卻又帶著渴望。雖然她沒認出他來，但心裡就是知道他是誰。華格納運用主導動機（leitmotif）有力地引起觀眾情緒上的共鳴，在此幕裡，這種效果很早便顯露出來，深深地打動了觀眾。

這位不速之客正是沃坦，剛聽過《萊茵的黃金》的觀眾無人不曉，因為在齊格琳以悲淒的旋律訴說親身經歷的同時，交響樂也隱約彈奏著瓦爾哈拉堡和眾神氣勢威嚴的動機。這主題延伸轉換為充滿殷切盼望而撫慰人心的音樂，讓觀眾想起連齊格琳自己也不知道的事情：她的父親是位神祇，就算其他人視她為一個無依無靠、微不足道的人，她仍是具有神格之身，而那位正在聽她訴說故事的俊俏陌生人，恰好是她失散已久的哥哥。

在《尼貝龍指環》的各部歌劇裡，夫妻和對偶在一起的緣由皆是各支宗族之間的契約協議、利益交換，或甚至是魔法藥液，唯一一場難以自制且或多或少可謂純潔的愛情，便是齊格蒙與齊格琳之間的不倫戀情；這種情形看來雖然矛盾，卻又觸動了觀眾的心弦。當齊格蒙終於按耐不住，唱出熾熱的情歌 "Winterstürme"，描述冬天如何臣服於春天時，伴奏的音樂聽來彷彿是華格納正在祝福他們兩人的愛情。

沃坦也祝福他們倆在一起，可是弗莉卡卻不然，她的職責之一正是維護神聖的婚姻。在第二幕裡，弗莉卡反對丈夫，要求犯了通姦罪與亂倫罪的雙胞胎兄妹受懲罰；此時韓汀格正氣憤地緊追著這對私奔逃跑的戀人，他與齊格蒙之間的打鬥已勢所難免，而弗莉卡堅持不讓沃坦在這場打鬥中插手幫忙齊格蒙。弗莉卡正確無誤地說破，雖然沃坦想要間接引導齊格蒙找回指環並歸還萊茵河，但這個計劃其實徒勞無功，因為沃坦的那雙手仍舊會想操縱一切。此時沃坦才瞭解自己的努力已經失敗，

詛咒得勝了；他必須讓自己心愛的兒子毫無庇護地面對韓汀格。

不過接下來的問題卻是出在沃坦最疼愛的女武神布倫希德（Brünnhilde）身上。雖然沃坦脾氣不好又愛咆哮，但是布倫希德瞭解他的胸懷，而且尊敬他。沃坦原本要布倫希德在即將發生的戰鬥中幫助齊格蒙，但如今卻必須改變命令。許多歌劇迷認為悠長的獨白〈沃坦的自述〉（"Wotan's Narrative"）死氣沉沉，但是當這首獨白似乎成為整組《尼貝龍指環》的情感核心時，你便會感到自己已經成了名副其實的華格納迷。這個場景慎重而緩慢躊躇，沃坦從自己永無止境的迷失漂泊說起，接著再提到當初如何從阿爾巴利希手中偷來指環、還有艾達的預言，他完完整整地告訴布倫希德這些如今使人懊惱的來龍去脈。布倫希德見到父親這麼煩惱，內心既擔憂又困惑不解，但還是順從了父親的命令。

然而，當布倫希德看到相偕逃離韓汀格的齊格蒙和齊格琳時，卻大受感動，她從來沒見過兩人相愛的模樣，當然更不可能在父親和繼母之間看到這樣的景象。她告訴齊格蒙得準備受死時，這位年輕男人竟然答道自己寧願殺死齊格琳，也不願獨留齊格琳在世上而獨自步上黃泉路，於是布倫希德決定違逆沃坦的旨意，無論如何都要幫助齊格蒙，她心裡堅信這一定才是沃坦心裡真正想要看到的結果。可是戰鬥到最激烈的時候，沃坦卻現身使齊格蒙的劍斷成兩截。結果齊格蒙被殺身亡，布倫希德只好催促齊格琳趕緊逃走。婚姻的捍衛者弗莉卡復仇成功了。

再也沒有什麼音樂比《女武神》第三幕最後一個半小時裡的演奏更令我感動的了。沃坦被布倫希德氣得火冒三丈，決定懲罰布倫希德，收回她的神格力量並讓她沉睡在一處山巔，不論來喚醒她的人是誰，她都得嫁給對方。沃坦不僅僅是指某個笨拙的漢子會出現，然後布倫希德會被迫嫁給他；他的意思是，某個笨拙的漢子會出現，然後曾經既是女戰士、又是光榮神祇的布倫希德會愛上他，最後，她會跟委屈而順從的傳

統妻子一樣坐在角落裡紡紗，還會變成丈夫友人戲謔的對象。

布倫希德大受驚嚇，不服氣地辯說自己不能毫不選擇就嫁給任何一個人。她請求沃坦在她沉睡處的周圍設下可怕的障礙，這樣一來，只有敢於冒險、理當擁有一位女戰士的英雄，才能尋見她。沃坦想到自己的生活這麼混亂，又十分捨不得女兒，不由得心軟了。他要祿格設下難以通過的火焰，把這座山圍起來，然後讓布倫希德陷入沉睡。在這個較長的場景裡，華格納的音樂聽來充滿憐憫及悲哀的認命，一方面流露出一位父親身為一家之主對於自己的挫敗有多麼憾恨，另一方面也傳達出任何一個威風之人在面臨永無止境的武力對決與無法挽回的衰頹情勢時都會體驗到的無力感。此時和弦的音調漸漸降低，十分迷人，暗示著布倫希德已經陷入沉睡了。最後神奇火焰的音樂與管弦樂奏出的命運動機交融在一起，沃坦痛苦地向心愛的女兒以及漸漸逝去的神祇生活道別。

沃坦和阿爾巴利希之間的交戰，在最後兩齣歌劇中由後代延續下去。《齊格菲》是齊格蒙與齊格琳兩人生下的孩子的故事。阿爾巴利希的弟弟迷魅（Mime）詭計多端，他在森林裡把喪母的齊格菲撫養長大，暗自對指環打著如意算盤。齊格菲則是個普通人，力大無窮而衝動魯莽，從來不懂什麼叫做恐懼。《齊格菲》就像是四樂章之華格納歌劇交響樂裡的詼諧曲（scherzo），亦即直至最終一景才突然出現而令人欣喜若狂的愛情二重唱。不過這一路上，齊格菲還會接二連三地遇到其他人。

首先，他殺死了巨人法夫納。法夫納擁有隱身帽（Tarnhelm），這是一頂用黃金打造的魔法帽，戴上後可以變身為各種模樣。他把尼貝龍黃金和阿爾巴利希的指環藏在一處洞穴後，就化身成一隻可怕的龍，在洞穴外睏倦不堪地守護著寶物。齊格菲拿到了指環後雖然不知道該拿它怎麼辦，不過這指環引起了他的好奇心，於是他還是把指環收好。

接下來，齊格菲遇見了一位矇著臉的男子，他身穿灰袍、佩帶長

矛，自稱漂泊漢；他就是沃坦，曾是神祇，如今卻衰弱頹喪。沃坦想勸齊格菲把指環帶去萊茵河，可是這位無禮的年輕人卻揮劍砍碎了老人的長矛。沃坦一聲不吭，轉身離去，這也是他在《尼貝龍指環》裡最後一次現身。

最後，一如預言所述，齊格菲奮力登上燃著火焰的高山，發現了布倫希德。一開始齊格菲以為她是一名睡著的戰士，但是卸下她的盔甲後，他目瞪口呆而迷惑不已；他從來沒看過女子，可是一見到她之後，向來剛愎自用的他卻心生恐懼，突然覺得年少時深信不疑的事情如今受到了動搖，自己似乎將被迫失去控制。布倫希德甦醒後，已經不再擁有神的力量，她感到身體裡傳來一陣脆弱至極的感覺，這種感受十分陌生。齊格菲把導致災難的指環送給布倫希德，當作愛情信物。

《齊格菲》的問題在於主角——要演唱這個角色真是難上加難。歌手不僅必須精力過人、體力源源不絕、嗓音最好正值巔峰時期，而且當齊格菲找到布倫希德時（如果是晚間演出的話，這時通常是晚上十一點二十分左右了），這位可憐的男高音已經唱了整個晚上，而飾唱布倫希德的女高音卻精神飽滿得很。劇團演出《尼貝龍指環》時，最大的挫折不在於這部作品牽涉到的範疇有多廣闊，而是怎樣才能找到適合飾唱齊格菲的最佳人選。

*Götterdämmerung*常被譯為《諸神的黃昏》（*The Twilight of the Gods*），在這部歌劇裡，阿爾巴利希的混血兒子哈根（Hagen），只是他在報復時用來對付沃坦後代的一顆棋子。紀比辛家（Gibishungs）是個擁有大片土地的家族，昆塔（Gunther）和妹妹古楚娜（Gutrune）負責掌管家族，哈根則是他們同母異父的兄弟；他巧妙地讓自己成為這個家族的一員，然後誘使這對兄妹加入一個複雜的密謀，騙齊格菲來到城堡，在他的飲料中下藥，讓他忘了關於布倫希德的一切，並且愛上古楚娜。這計謀成

功了；他們甚至還向齊格菲說起山上的一位年輕姑娘（當然就是布倫希德），說服他把那姑娘劫持來送給昆塔當新娘。

　　儘管這場計謀的規劃聽來可能有點迂迴，但是這部歌劇仍然有力地隱喻了家族、種族、甚至整個國家是如何把仇恨傳給後代的。尾聲時，齊格菲和布倫希德恢復理智，瞭解放棄權力以挽救愛情的真諦究竟是什麼，雖然此刻已經太遲了。《尼貝龍指環》最後以布倫希德奮不顧身的「捨身場景」（"Immolation Scene"）作結。布倫希德把齊格菲的遺體放在火葬的木柴堆上，然後騎馬躍入熊熊大火之中。火焰猛烈地四處飛散，直到瓦爾哈拉堡和眾神都被這場末日的烈火吞噬；不過接下來萊茵河的河水氾濫，熄滅了大火，也把指環帶回萊茵少女手裡。世界重拾秩序。無論是好是壞，凡人如今都得在沒有眾神的世間好好相處下去。

　　多年來，《尼貝龍指環》有許多完整的錄製版本讓華格納迷愛不釋手，其中包括多套史上著名的現場表演錄音，某些人認為這些版本已經難以超越。譬如西元一九五三年拜洛伊特音樂節（Bayreuth Festival）由克禮門斯·克勞斯（Clemens Krauss）指揮的演出，此外，一九五〇年在米蘭史卡拉劇院（La Scala）由威廉·佛特萬格勒（Wilhelm Furtwängler）指揮的《尼貝龍指環》雖然未臻完美，卻仍然令人著迷。

　　在我看來，首屈一指的選擇仍是首度在錄音室完整錄製的《尼貝龍指環》歌劇版本，迪卡這套劃時代的唱片乃是由傑歐·蕭提（Georg Solti）指揮；錄製計劃始於一九五八年，地點在維也納，總共費時七年才完成，規模如此龐大的計劃在古典音樂唱片史上前所未有。錄製計劃開始時，蕭提年近五十，計劃完成後數年他再度指揮華格納的作品時，已經不如這些唱片裡所表現的那般生氣勃勃。蕭提對整部作品所掌握的概念相當精準，維也納愛樂（Vienna Philharmonic）在演奏中流露出來的熱情非常迷人，而蕭提讓這些總譜散發出熠熠的美感，在戲劇的緊張感方面

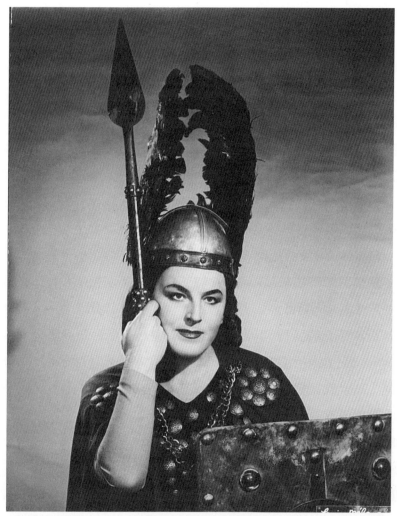

女高音碧姬‧尼爾森飾布倫希德

也拿捏得宜，這些獨到之處都是其他版本鮮少能及的。

　　這套唱片為當代——其實也是為所有的時代——獻上了一組夢幻班底。在《尼貝龍指環》的一套表演中，理應只有一個沃坦，這套唱片卻有兩個沃坦，不過他們兩位的表現都非常突出：在《萊茵的黃金》裡，喬治‧倫敦（George London）飾演的沃坦尊貴而陽剛；在《女武神》與

《齊格菲》裡，偉大的漢斯‧霍特（Hans Hotter）則演出一位威風凜凜卻又令人同情的沃坦。戲劇女高音碧姬‧尼爾森（Birgit Nilsson）的精力充沛，她飾唱布倫希德時，也正是她在聲樂和藝術技巧方面的表現最出色的時候。古斯塔夫‧奈德林格（Gustav Neidlinger）演活了一位嗓音尖銳刺耳的阿爾巴利希，聽起來令人備感威脅。詹姆斯‧金恩（James King）則以英雄男高音（heroic tenor）的嗓音描繪齊格蒙的角色。齊格琳由女高音蕾金妮‧克雷斯邦（Régine Crespin）飾演，歌聲圓潤柔和，其中的脆弱之感非常動人。沃夫岡‧魏德卡森（Wolfgang Windgassen）在最後兩齣歌劇裡錄製齊格菲的角色時，雖然已經接近演唱生涯的尾聲了，但他仍然使出渾身解數，施展魅力，詮釋出這位年輕人的急躁性情。琪爾絲騰‧佛拉葛斯塔（Kirsten Flagstad）在巔峰時期曾是位偉大的布倫希德，迪卡唱片公司於一九五八年親切地邀請原本已經退休的她重出江湖，為這次極具歷史意義的計劃在《萊茵的黃金》裡演唱弗莉卡；在《女武神》裡，這個角色則是由克莉絲塔‧露德薇希（Christa Ludwig）接替飾唱。迪卡最近一次重新灌錄這套流芳青史的《尼貝龍指環》時所錄下來的音色，不論是表現或深度都更上一層樓。

　　讀者可以考慮的另一套完整表演，是赫伯特‧馮‧卡拉揚（Herbert von Karajan）在一九六〇年代末期為德國留聲（Deutsche Grammophon）錄製的唱片。根據實際的需求也好，出於自身愛好也罷，他都決定在劇中使用兩個沃坦、兩個布倫希德、兩個齊格菲。卡拉揚一向偏好在德國歌劇和義大利歌劇裡請嗓音較為輕揚的歌手來錄製戲劇化的角色，這次也不例外。他找來男中音狄崔希‧費雪—狄斯考（Dietrich Fischer-Dieskau）在《萊茵的黃金》裡演唱沃坦，某些人可能會覺得對這次表演而言，費雪—狄斯考的男中音嗓音太過柔和，不過他在詮釋角色時極具洞察力及文化素養，聲樂表現亦十分細膩。湯瑪斯‧史都華（Thomas

Stewart）在《女武神》裡接手，演活了一位出色而氣勢非凡的沃坦。在
《萊茵的黃金》裡，蕾金妮·克雷斯邦是位優雅而嗓音沙啞的布倫希德；
在《齊格菲》與《諸神的黃昏》中，這個角色則由嗓音純樸而且受專家
好評的赫爾佳·達尼許（Helga Dernesch）接替演唱。傑斯·湯瑪斯（Jess
Thomas）在飾唱主角齊格菲時，善用了自己在聲樂方面的好本領與充沛
的精力；黑爾傑·布里黎奧茲（Helge Brilioth）在《諸神的黃昏》裡，則
以深沉嗓音與哀傷之情飾唱這個角色。崑杜拉·雅諾維茲（Gundula
Janowitz）的表現，讓你不得不信服齊格琳這個角色最好由嗓音明亮溫暖
的抒情女高音演唱。強·維克斯（Jon Vickers）飾唱齊格蒙時看來十分苦
悶，不但極具說服力而且相當驚人，或許是所有錄製版本裡對齊格蒙最
精采的詮釋。卡拉揚則從優秀的柏林愛樂（Berlin Philharmonic）獲得了
一場井然有序、縝密精緻而清楚分明的表演，令觀眾精神煥發。

　　無論是這兩種版本裡的哪一套唱片，都會讓你愛上《尼貝龍指環》。
一旦愛上它，你便進入了華格納的時間世界，而這幾齣迷人的歌劇，一
點兒都不令人覺得冗長。

Decca (fourteen CDs) 455 555-2（四齣歌劇亦可分開購買）
*Georg Solti (conductor), Vienna Philharmonic; Nilsson, Windgassen, London,
Hotter, Neidlinger, Crespin, King, Flagstad, Ludwig*
Deutsche Grammophon (fourteen CDs) 415 141-2（《萊茵的黃金》），415
145-2（《女武神》），415 150-2（《齊格菲》），415 155-2（《諸神的黃昏》）
*Herbert von Karajan (conductor), Berlin Philharmonic; Fischer-Dieskau, Stewart,
Kelemen, Crespin, Dernesch, Vickers, Janowitz, Thomas, Brilioth*

95. 理查・華格納

《崔斯坦與伊索德》
(Tristan und Isolde)

劇本：理查・華格納
首演：西元一八六五年六月十日，慕尼黑（Munich）國家劇院（Nationaltheater）

　　一九八四年，我在大都會歌劇院（Metropolitan Opera）觀賞一場極為感人的《崔斯坦與伊索德》，演出結束後，我與熟識的作曲家兼樂評維吉爾・湯姆森（Virgil Thomson）閒聊了一會兒。他問道：「表演得怎樣？」我說：「真是令人嘆為觀止。好一部歌劇呀！」

　　「是啊是啊，的確如此。」湯姆森答道。「而且不管你用哪種方式指揮都行。可快可慢，可以推一推它、也可以拉一下它，它的演出時間長度就是不變，實在是屹立不搖呀。」

　　湯姆森這番話當然是在嘲諷，不過他多少還算瞭解這齣歌劇壯闊的特性。《崔斯坦與伊索德》是音樂史上屈指可數的劃時代鉅作，就算表演不怎麼出色，仍能顯現其偉大之處。

　　華格納發現，以古老的崔斯坦傳說當題材，可藉此探討浪漫愛，將之視為一種無可抵擋的情緒狀態，並使人彷彿進入超脫現實的想像世界。華格納劇本裡的象徵主義，不可否認地頗為斷然：脫了韁的愛情與失去自主意志及死亡的連結，還有擾嚷現實與光亮及白晝的等式、犧牲

自我的愛情與陰暗及黑夜的等號。儘管如此，華格納音樂裡充滿了蠱惑人心的力道與美感，將歌劇裡形而上的晦澀費解之語化為原始情慾之劇。雖然華格納努力創造歌詞與音樂對等的歌劇，但音樂在《崔斯坦與伊索德》裡佔了上風，在流動中顯露出故事裡的心理隱喻。在此齣極具突破性的歌劇裡，華格納的和聲語言不僅非常大膽地運用半音，又脫離固定的本調，使得不和諧音不受限制。《崔斯坦與伊索德》已經預示了荀白克根本的無調性（atonality）。

華格納版本的傳說背景設在中世紀，崔斯坦是位騎士，忠心耿耿地追隨伯父，亦即康瓦爾（Cornwall）君王馬科（Marke）。歌劇在一艘船的甲板上揭開序幕，崔斯坦帶領年輕的愛爾蘭公主伊索德前往康瓦爾，她即將成為馬科王的王后。伊索德對崔斯坦滿懷怒氣，從〈伊索德自述〉（"Isolde's Narrative"）一景中我們即可一窺究竟。原來不久前，崔斯坦從康瓦爾來到愛爾蘭收稅，在一場爭鬥中殺死了伊索德的未婚夫莫霍德（Morold）。身為草藥治療師的伊索德治癒了身受重傷的崔斯坦，然而當時她並不知道他是誰；在獲悉崔斯坦的身分後，她誓言取他性命。可是這位年輕人眼眸中的某些什麼軟化了她。

此刻，崔斯坦卑微地服從君王，正帶著伊索德「似財產般地」——她自己是這麼形容的——前去成為馬科王不快樂的新娘。伊索德的自述既激動又絕望，恨意底下顯見徘徊不去的思念。她命令精通魔法和草藥之術的侍女潘葛娜（Brangäne）調製一帖死亡之藥，發誓自己將與崔斯坦一起飲下藥劑，共赴黃泉；可是潘葛娜急著阻止小姐魯莽的計劃，把藥劑換成了愛情之藥。在華格納版本的故事裡，愛情之藥顯然是一種釋放潛藏情感的真情藥液，而在這個故事中釋放出來的則是危險而強烈的迷戀之愛。

在第二幕裡，如今已與馬科王一起生活的伊索德在夜裡與崔斯坦不

倫地相會，他們非凡的愛情二重唱以抒情流暢的 "O sink hernieder, Nacht der Liebe" 起頭，乃是整部歌劇裡最為輕柔起伏、和聲調性最為穩固的音樂，也是難得一見的寧靜喜樂時刻。然而音樂的調性中心音（tonal center）慢慢地越來越浮動不定，二重唱一句比一句接近情慾快感的高潮，直至被背叛而心灰意冷的馬科王出現打斷他們為止。這個片刻可謂性交中斷（coitus interruptus）的歌劇形式表演。

指揮這部漫然發展的三幕作品，使之起伏消湧不絕，同時仍展現其形式與結構，可謂一大挑戰，但威廉‧佛特萬格勒（Wilhelm Furtwängler）在一九五二年為科藝百代（EMI）錄製的經典版本中做到了；這張唱片收錄在世紀原音（Great Recordings of the Century）系列中。琪爾絲騰‧佛拉葛斯塔（Kirsten Flagstad）演唱伊索德，當時再一個月她就滿五十七歲，而且一年前便已從自己的劇碼單裡撤掉伊索德這個角色；當她演唱時，嗓音略顯耗損：高音有些不穩、音色則不夠絢爛；儘管如此，這張唱片仍捕捉了她歌聲裡的溫暖與憂鬱的味道，其中的每一個樂句都足具份量。佛拉葛斯塔詮釋的愛爾蘭年輕公主有種厭世傾向，使人對其渾然天成的詮釋更加難以忘懷。

崔斯坦由德國男高音路德維希‧祖特豪斯（Ludwig Suthaus）扮演，當時他四十五歲，狀況正佳；雖然他的歌唱充滿英雄男高音（heldentenor）的精髓與熾熱，但其嗓音裡的男中音所具的陰鬱感，與佛拉葛斯塔的圓熟相得益彰。布蘭琪‧德彭（Blanche Thebom）是感人的潘葛娜。年輕的狄崔希‧費雪—狄斯考（Dietrich Fischer-Dieskau）則演活了真誠率直的庫維納爾（Kurwenal）。

此外，還有佛特萬格勒，他就像是通往華格納的途徑，而非僅僅是一位指揮家。佛特萬格勒的指揮技巧顯然毫無突出之處，又有自稱之「曲線的」強拍手勢，不過他果斷十足，展露出超乎尋常的洞察力。就算

他令人難以跟上，倒也可讓演奏家保持警覺。佛特萬格勒從愛樂管弦樂團（Philharmonia Orchestra）的演奏中汲取了氣勢雄厚、銳不可當的表現，聽來令人心曠神怡。此外，就一九五二年的時期而言，唱片的錄製品質亦超乎水準。

另一個同樣出色的選擇，是一九六六年在拜洛伊特音樂節（Bayreuth Festival）由卡爾・貝姆（Karl Böhm）指揮的版本，其中由碧姬・尼爾森（Birgit Nilsson）詮釋伊索德，沃夫岡・魏德卡森（Wolfgang Windgssen）飾演崔斯坦。尼爾森的北歐嗓音冷靜沉著，音色強而有力，在這次重要的表演中敏銳地刻劃了這個角色；而魏德卡森則以英雄式的熱情和率真演唱。克莉絲塔・露德薇希（Christa Ludwig）飾唱潘葛娜，伊勃哈特・魏希特（Eberhard Wächter）飾唱庫維納爾，他們也非同凡響。在貝姆的引領下，此齣歌劇成為一場閃爍耀眼且生機勃勃的表演。

赫伯特・馮・卡拉揚（Herbert von Karajan）於一九七二年與柏林愛樂（Berlin Philharmonic）的錄音版本同樣超群絕倫，其中由赫爾佳・達尼許（Helga Dernesch）飾演伊索德，此時已較為成熟的露德薇希則演出潘葛娜。其中最棒的是由強・維克斯（Jon Vickers）演唱崔斯坦，他的詮釋專注投入，不但狂熱強烈、充滿力道，且嗓音清澈響亮。

《崔斯坦與伊索德》劇長約四小時十五分鐘。正如湯姆森所說，這部歌劇的演出時間總是一樣長。不過當你聆聽這驚人的大師作品時，連光陰也為之暫停。

EMI Classics (four CDs) 5 67626 2

Wilhelm Furtwängler (conductor), Chorus of the Royal Opera House, Covent Garden, Philharmonia Orchestra; Flagstad, Suthaus, Thebom, Fischer-Dieskau

Deutsche Grammophon (four CDs) 419 889-2

Karl Böhm (conductor), Chorus and Orchestra of the Bayreuth Festival 1966;

Nilsson, Windgassen, Ludwig, Talvela, Wächter

EMI Classics (four CDs) 7 69319 2

Herbert von Karajan (conductor), Chorus of the Berlin Opera, Berlin Philharmonic;

Dernesch, Vickers, Ludwig, Berry, Ridderbusch

96. 理查·華格納

《紐倫堡名歌手》
(*Die Meistersinger von Nürnberg*)

劇本：理查·華格納
首演：西元一八六八年六月二十二日，慕尼黑國家劇院（Nationaltheater）

在所有的歌劇中，《紐倫堡名歌手》或許是最有人情味、最仁慈、最敦厚的作品；故事的背景是中世紀，內容則是關於一個相當珍視音樂及詩、居民謙和有禮的小鎮。劇名提到的這些名歌手，只是些尋常的工匠：金匠、皮匠、麵包師傅、肥皂匠、錫匠、編襪匠等等，他們各自在鎮上有份職業，而且都在入會條件十分嚴格的名歌手公會取得了入會資格。這些名歌手研究詩歌傳統，並學習用自己寫的詩作和旋律創造出感動鎮民、激勵人心的歌曲；其中最受尊崇的名歌手，是謙沖自牧、膝下無子的鰥夫漢斯·札赫斯（Hans Sachs）。

有種看法認為，傳說故事裡面只有兩種情節，第一種是少年遇見了姑娘，然後少年失去了姑娘，或是據此再增加一些變化，第二種則是鎮上來了一位陌生人；不過《紐倫堡名歌手》的故事巧妙地融合了兩者。鎮上出現的陌生人是來自法蘭克尼亞（Franconia）的武士瓦爾特·馮·史托爾沁（Walther von Stolzing），這位年輕人正在尋尋覓覓，不過心裡其實也不大確定自己究竟在找些什麼。鎮上的金匠懷特·波格納（Veit

Pogner）也是位名歌手，女兒伊娃（Eva）天真迷人，大大吸引了瓦爾特；某日瓦爾特前往教堂，見到她正在禱告，便決定上前攀談。不巧的是，這個小鎮即將舉辦一場歌唱賽，而波格納早已答應讓比賽優勝者迎娶自己唯一的女兒；雖然伊娃不會被迫成婚，但倘若她不願嫁給優勝者，那麼就任何人也不准嫁。

　　瓦爾特參加了歌唱賽，這原本是為了贏得美人歸更甚於對歌唱的愛好，不過他馬上就深深著迷於作詞編曲的技藝。名歌手個個都在心裡懷疑瓦爾特的貴族身分，而他作詞編曲的方式自由奔放，毫不受拘束，更是讓名歌手丈二金剛摸不著頭腦，最後感到顏面盡失。批評瓦爾特最嚴厲的，是鎮上的中年書記季克斯圖斯・貝克梅瑟爾（Sixtus Beckmesser），他極力主張作詞編曲都得按照規則來。這回比賽，貝克梅瑟爾更是一心想贏得獎賞與伊娃，不過伊娃卻覺得他有點阿諛奉承，令人不大自在。在歌劇尾聲，貝克梅瑟爾為了在比賽中勝出並佔有伊娃，使出詭計作弊，而遭到報應。儘管如此，《紐倫堡名歌手》這個故事——它講述的是廣受尊崇的傳統與獨具創造力的才能之間自古以來始終拉扯不停的力量——仍舊是個詼諧而情感溫厚的深刻寓言。

　　華格納在譜寫《紐倫堡名歌手》時，已經寫了《崔斯坦與伊索德》，而《尼貝龍指環》的進度也大約完成了三分之二，此刻他的創造力正處於完美的巔峰，不過《紐倫堡名歌手》這齣歌劇卻從許多方面重溫了昔日的音樂，包括歌曲、舞蹈、進行曲、讚美歌、單一小規模的詠嘆調以及合唱團重唱等；此外，華格納的總譜也讓人不斷想起十六世紀正蓬勃發展的對位法（counterpoint），他甚至還對對位法開了點無傷大雅的小玩笑。儘管如此，華格納也是因為受到故事的感動，才會在作品裡表現出濃濃的懷舊心情，回顧過往的音樂。

　　歌劇裡的聲樂風格顯露出綿延不斷之感，使得劇本中閒談般的對白

宛如普通對話形式的朗誦調；不過管絃樂團就像是一位敏銳且富同理心
的劇情播報員，淡化了劇中人物偶爾出現的嫉妒心態及卑劣行為，使他
們顯得高尚起來。華格納所譜寫的音樂中，便屬這齣作品最令人讚嘆。
維吉爾‧湯姆森（Virgil Thomson）最喜愛的華格納歌劇也正是這一部，
一九四五年他以此劇為題，為《前鋒論壇報》（Herald Tribune）撰寫樂評
時，曾經語帶挖苦地寫道：華格納「如果去掉那些抽象的色情－形上學
效果，就能更勝任作曲家的角色。在這部作品中，他著重於透過音樂來
吸引觀眾的興趣，較少把時間浪費在預示厄運，或描寫境遇變遷、心靈
狀態、歡欣的體驗這類事情上。」

　　儘管如此，許多評論認為《紐倫堡名歌手》這個故事具有反猶太主
義的色彩，而且這類指控從沒停息過。華格納在譜寫這部作品時，已經
信奉了康士坦丁‧法蘭茲（Constantin Franz）那些保守的聯邦主義信
條，法蘭茲認為巴伐利亞（Bavaria）的文化彌足珍貴，但在外來（意指
猶太人）因素的污染下，飽受威脅，而巴伐利亞在普魯士（Prussia）和
奧地利（Austria）兩國的戰爭中應保持中立。在《紐倫堡名歌手》的結
尾，善良的漢斯‧札赫斯頗不尋常地說教，以嚴厲的口氣警告眾人，不
正當的外來統治者正威脅著德國，不過只要妥善保存德國藝術，德國的
精神便能延續下去。可以想見，希特勒在觀賞《紐倫堡名歌手》時，是
如何地淚流滿面。

　　無論如何，我都覺得華格納表現出來的仁愛情操，比他那糾結難解
的政治見解來得好。華格納筆下的這些人物真實而感人，令觀眾卸下心
防，而他在描繪角色時亦相當寬容，若你無法對如此的人物刻劃有所領
會，便很難欣賞到一場出色的表演。

　　儘管《紐倫堡名歌手》的錄製唱片都很不錯，但在比較新近的版本
當中，有兩張特別突出。尤金‧約夫姆（Eugen Jochum）在一九七六年

的錄製版本裡指揮了一場清楚分明的演出，溫暖而振奮人心；同台表演的除了柏林德意志歌劇院（Deutschen Oper Berlin）的合唱團和管弦樂團，還有一組夢幻班底，其中由狄崔希・費雪—狄斯考（Dietrich Fischer-Dieskau）領銜飾唱漢斯・札赫斯。在歌劇院裡演出時，這個角色在理想上應有的聲樂份量，費雪—狄斯考或許少了那麼一點，不過他的音色圓潤，反應敏銳又獨具慧思，因此在表演時的詮釋十分動人，聲樂表現也很出色。卡崔娜・利根薩（Catrina Ligendza）飾演的伊娃嗓音甜美而勇敢。普拉西多・多明哥（Plácido Domingo）當時才剛開始投身於華格納歌劇的表演，他在此劇裡演出的角色是瓦爾特，這位異鄉來的武士在紐倫堡的鎮民之中引起一陣騷動，又令他們困惑不解，而多明哥那一口拉丁語系的腔調，正好讓這種外來客的味道更添幾分逼真。

　　另一個選擇，是一九九五年在芝加哥管弦樂廳（Orchestra Hall）的現場表演，那是一場由傑歐・蕭提爵士（Sir Georg Solti）指揮芝加哥交響樂團暨合唱團（Chicago Symphony Orchestra and Chorus）的音樂會特別表演。班底超群絕倫，由現代的偉大歌手之一荷西・范丹（José van Dam）飾唱札赫斯，聰敏的女高音卡瑞塔・瑪蒂拉（Karita Mattila）飾演伊娃，感情熾熱的華格納男高音（Wagnerian tenor）班・赫普納（Ben Heppner）演出瓦爾特，年輕的荷內・帕佩（René Pape）則演唱波格納。蕭提在指揮時展現的氣魄，讓人想起他早期的華格納作品表現，而這樣的氣魄加上隨著年歲漸長而養成的老練及純熟，令觀眾更加心曠神怡，這也是應該收藏這張唱片的主要原因。此外，芝加哥交響樂團的演奏也非常了不起。

Deutsche Grammophon (four CDs) 415 278-2

Eugen Jochum (conductor), Chorus and Orchestra of the Deutschen Oper Berlin; Fischer-Dieskau, Domingo, Ligendza, Lagger, Hermann

Decca (four CDs) 470 800-2

Georg Solti (conductor), Chicago Symphony Orchestra and Chorus; van Dam, Heppner, Mattila, Pape, Opie

97. 理查・華格納

《帕西法爾》

(Parsifal)

劇本：理查・華格納
首演：西元一八八二年七月二十六日，拜洛伊特（Bayreuth）節慶歌劇院
（Festspielhaus）

　　西元一八四五年夏天，理查・華格納才剛滿三十二歲時，閱讀了中世紀德國詩人暨歌詞作家沃爾佛蘭姆・馮・艾申巴赫（Wolfram von Eschenbach）講述的帕西法爾傳說。傳說有個騎士團負責守護一件具有神奇力量的聖物，而艾申巴赫所敘述的故事，則環繞著一位最後成為騎士團團長的愚鈍年輕人。帕西法爾傳說的其餘版本明確指出那件聖物就是聖杯（the Holy Grail），也就是耶穌基督在最後的晚餐時所用的聖餐杯，不過艾申巴赫的版本只是一則關於騎士的追尋、戰鬥、結拜儀式等等的冒險傳說，並未特別納入基督教內涵。

　　當華格納終於把艾申巴赫講述的故事塑造成《帕西法爾》這齣謎樣而錯綜複雜的歌劇時，已經三十五個年頭過去了，這也是華格納歇手前的最後一部作品。長久以來，這齣歌劇幾乎每一方面都不斷引起爭議。現在每年復活節期間，《帕西法爾》仍在世界各地的歌劇院隆重上演，以慶祝復活節。不過它雖被推崇為一部崇高的作品，卻也同時被責難為瀆聖的拙劣歌劇。此外，許多音樂史學家主張，這齣歌劇的主題——同

情他人並克己禁慾以獲得智慧——比較像是源自於華格納對佛教及叔本華（Schopenhauer）哲學的共鳴。然而也有些人貶損這部作品，他們認為這齣歌劇在表象底下提倡了種族純化的觀念。尼采（Nietzsche）原本將華格納視為終極的Übermensch（超人），這時連他也認為《帕西法爾》這部作品背信棄義，還在文章裡譏諷地寫道，華格納已經「在聖十字面前無助而心神潰散地衝動跪下。」

這齣令人發怔的歌劇，在我看來，其中最感人的主題思想既不謎樣、也沒那麼錯綜複雜；其實這個題材具有普遍性，亦即當智慧代代相傳、從古聖先賢流傳給尋找智慧的人時，常是多麼地乖舛不順。這類情節的變化多不勝數，譬如莫札特筆下的塔米諾（Tamino），這位智慧的追尋者年少而困惑，向智者薩拉斯妥（Sarastro）學習真理，沒想到薩拉斯妥卻把他的私生活搞得一團亂；又如《星際大戰》系列電影裡，年輕倔強的天行者路克（Luke Skywalker）為了獲得原力——也就是智慧——踏上方向未知的探尋之旅，但這一路上的師父看起來並不怎麼像聖賢：先是一位形如槁木的絕地武士，接著是一位狀似迷糊的絕地小矮子，最後劇情急轉直下，路克的師父變成了邪惡的黑武士達斯·維達（Darth Vader），原來他正是路克那位墮落入黑暗面的父親。

《帕西法爾》裡的聖賢，是聖杯騎士團的團長安佛塔斯（Amfortas），當時應該是中世紀或某個虛構的時代，而故事地點則是西班牙北部的偏遠地區。安佛塔斯在腹側受了傷，傷口始終無法癒合，只得躺在擔架上，由士氣低落的騎士們抬著，不過，罪惡感與心灰意冷似乎才是令他難以承受的煎熬；原來安佛塔斯犯了肉慾之罪，又克服不了自己精神層面上的缺點，因而心煩意亂不已，自覺沒資格當任何人的導師。而帕西法爾這位懵懂無知、獨自流浪的年輕人，並不是從安佛塔斯的話語中學習智慧，因為這位老人根本從來不直接向他說話，反而是閱

411

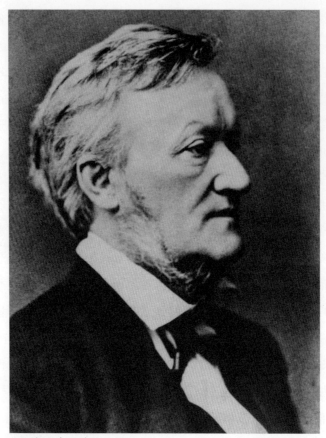

作曲家理查・華格納

歷豐富而仁慈善良的騎士古內曼茲（Gurnemanz）不斷地把人情世故教給這個「傻楞子」——他老是這樣叫帕西法爾。不過曾有預言提到會出現一個天真、單純的傻子，他將學會同情、憐憫他人，並讓這些騎士重拾兄弟情誼；古內曼茲暗自猜想，難道帕西法爾就是預言中的這個人嗎？

　　華格納為了讓這則傳說更能引起觀眾的共鳴，並為這齣歌劇增添敘事的複雜性，新增了一個關鍵角色：長生不老的昆德莉（Kundry）——一個想法不切實際又煩惱不堪的女人。內心總是在天人交戰的昆德莉住在聖杯騎士團的城堡外，她低聲下氣地服侍騎士，並且不顧危險，幫他

們送訊息到遠方的十字軍手上；她回來時總會帶著草藥給安佛塔斯敷傷口，不過這些草藥沒一次管用。儘管昆德莉希望自己死去，好得到渴望已久的屬靈的恩典，並從此不再痛苦煩惱，然而為了逃避自己的內心，她也曾屈服於感官的誘惑。每隔一段時間，昆德莉便會消失無蹤，跑去巫師克林佐爾（Klingsor）的領土；克林佐爾很清楚該怎麼讓昆德莉慾火焚身，並藉此逼迫她把騎士騙到他的巢穴來。

這一切聽來或許太抽象，但華格納用驚人的樂譜把觀眾引誘到他的巢穴去，這音樂中帶有清柔精緻的美感、高貴的聖潔性，第二幕克林佐爾的城堡配樂更是充滿了爆發力。華格納音樂語言裡的和聲飄忽不定，指出了通往二十世紀初期打破傳統的發展路線，其中最徹底的變革便是調性的崩解。

從壯闊而令時間為之靜止的前奏曲，一直到結尾莊嚴崇高的和弦，總譜始終大膽地維持緩慢卻又無懈可擊的步調。許多歌劇的演出長度都會令觀眾覺得似乎太長了點，而《帕西法爾》這部歌劇通常會在晚間演出整整六個小時，其中還包括了兩段很長的幕間休息時間，不過它卻讓觀眾覺得這正好是它所需要的演出長度。從一開始感到如痴如醉之時，你就會聽到華格納對你說：「忘了外面的世界吧，現在你由我來看管，這兒可是以華格納時間為準。」

《帕西法爾》的錄製成果都不錯。雖然華格納的樂迷對繁多的錄製版本各有偏好，不過大家通常一致推崇一九六二年漢斯・柯拿貝茲布緒（Hans Knappertsbusch）在拜洛伊特音樂節（Bayreuth Festival）的現場表演。拜洛伊特的歌劇院是華格納專為自己打造的建築，而《帕西法爾》則是華格納心裡默想著這間歌劇院的特色而譜寫出來的唯一一部作品。華格納把這部歌劇稱做一齣「神聖的舞台慶典劇」，並把一八八二年的首演譽為歌劇院的「承接聖職之典」。在柯拿貝茲布緒的指揮下，這場演出

的步調平穩，時而令人震顫、時而充滿敬意，又具有滿載希望的美妙片刻，流露出他對此齣歌劇的信服與敬慕之情。演出班底非常傑出，其中由粗壯的男高音傑斯‧湯瑪斯（Jess Thomas）飾唱帕西法爾，嗓音響亮的次男中音喬治‧倫敦（George London）飾演安佛塔斯，技巧精熟的漢斯‧霍特（Hans Hotter）演出古內曼茲，性感的次女高音艾琳‧達利斯（Irene Dalis）則演唱昆德莉。

柯拿貝茲布緒的崇拜者之中，可能有人比較喜愛他在一九五一年拜洛伊特音樂節的現場錄音版本，當時是由沃夫岡‧魏德卡森（Wolfgang Windgassen）演唱帕西法爾，喬治‧倫敦（George London）再度飾唱安佛塔斯，瑪莎‧莫德爾（Martha Mödl）演出昆德莉，而高大的男低音路德維希‧韋伯（Ludwig Weber）則飾演古內曼茲，他的詮釋沉穩深刻。雖然唱片的音質適中，不過仍比不上一九六二年的版本。

我偏愛的另一個版本錄製於一九八〇年，當時是由赫伯特‧馮‧卡拉揚（Herbert von Karajan）指揮柏林愛樂（Berlin Philharmonic）以及一組令人讚賞的班底。男高音彼得‧霍夫曼（Peter Hofmann）的演唱生涯原本大有前途，卻過早把嗓子給唱壞了，然而他在飾唱帕西法爾時，正處於絕佳的巔峰時期。荷西‧范丹（José van Dam）演出的安佛塔斯令人感動，精力充沛的男低音科特‧莫爾（Kurt Moll）則是位激昂慷慨的古內曼茲。出色的柏林愛樂加上無疑充滿活力的班底，卡拉揚從他們身上汲取了一場光芒四射而具權威性的表演。

詹姆斯‧李汶（James Levine）曾與大都會歌劇院（Metropolitan Opera）的樂團合作錄製這部歌劇，並由普拉西多‧多明哥（Plácido Domingo）飾唱主角；李汶在這張唱片中的表現同樣十分精采，亦頗具洞察力，令人印象深刻。如果我只能收藏一張唱片，我會挑一九六二年

柯拿貝茲布緒的經典版本。不過正如追尋智慧的帕西法爾一樣，從上述
任何一張美妙的錄製版本中，你都能尋得啟示。

Philips (four CDs) 289 464 756-2

*Hans Knappertsbusch (conductor), Chorus and Orchestra of the Bayreuth Festival
(1962); Thomas, London, Hotter, Dalis*

Teldec (four CDs) CD 9031-76047-2

*Hans Knappertsbusch (conductor), Chorus and Orchestra of the Bayreuth Festival
(1951); Windgassen, London, Weber, Mödl*

Deutsche Grammophon (four CDs) 413 347-2

*Herbert von Karajan (conductor), Berlin Philharmonic and the Chorus of the
Deutschen Oper Berlin; Hofmann, van Dam, Moll, Vejzovic*

Deutsche Grammophon (four CDs) 437 501-2

*James Levine (conductor), Metropolitan Opera Orchestra and Chorus; Domingo,
Moll, Morris, Norman*

98. 庫爾特・畢爾

（Kurt Weill）1900-1950
《馬哈哥尼城市之興衰》
（Aufstieg und Fall der Stadt Mahagonny）

劇本：貝爾托特・布萊希特（Bertolt Brecht）
首演：西元一九三〇年三月九日，萊比錫新劇院（Neues Theater）

　　庫爾特・畢爾和貝爾托特・布萊希特於西元一九三〇年合作編寫的
《馬哈哥尼城市之興衰》獨創性十足，此劇經典的一九五六年錄製版本便
是個相當引人入勝的範例——不過這話可不是從歌劇角度來說的。雖然
北德廣播管弦樂團（North German Radio Orchestra）的演奏深刻動人，教
觀眾陶醉不已，但是管弦樂聽來卻似乎是削弱了規模，並摻入了活潑花
俏的斑鳩琴（banjo）和薩克斯風，而排除了某些弦樂器。這部作品的主
角是一位在馬哈哥尼城裡賣淫的姑娘，名為珍妮・希爾（Jenny Hill），她
在寡婦北格畢克（Begbick）開的小酒吧兼廉價旅館裡工作；儘管劇組裡
某些歌手的嗓音具有歌劇氣概，但是主角仍是由無可比擬的蘿塔・蓮亞
（Lotte Lenya）飾唱，蓮亞首度演唱這個角色是在一九三一年的柏林，她
粗糙的嗓音雖然質樸而巧妙地讓人著迷，不過離歌劇體的嗓音尚有一段
距離。在這張唱片裡，畢爾的總譜似乎令人較常想起音樂廳或歌舞秀俱
樂部，只有偶爾才會讓人聯想到歌劇院。

　　正因如此，一九七九至一九八〇年間，大都會歌劇院（Metropolitan

Opera）上演約翰‧德克斯特（John Dexter）製作的那場氣勢磅礴的演出時，對我而言有如一場令人茅塞頓開的體驗──突然間，《馬哈哥尼城市之興衰》彷彿不只是一齣歌劇，而是一件巍峨的大師作品。指揮詹姆斯‧李汶（James Levine）雖未特別強化管弦樂器的組合安排，但在他的引領下，大都會歌劇院管弦樂團的演奏卻十分洪亮，具有出色的共鳴效果；而大都會歌劇院合唱團的歌聲熱烈無比，直教人以為團員正在演唱威爾第的安魂曲（Verdi Requiem）。上妝後，身材嬌小的女高音泰瑞莎‧史特拉塔斯（Teresa Stratas）換了一張雙頰凹瘦、情感耗盡的面容，變成一位剛毅堅強的珍妮，令人深深著迷，而且她的嗓音也多少具有歌劇要角的聲樂素養。飾唱崔斯坦（Tristan）和奧賽羅（Otello）時皆極受推崇的英雄男高音（heroic tenor）理查‧凱西利（Richard Cassilly），把堪稱其演唱生涯裡最突出的表現獻給了容易受騙的吉姆‧馬宏尼（Jim Mahoney），吉姆這個男子在阿拉斯加過了七年又冷又苦、令人萎靡的伐木日子後，帶著一些錢到這兒來打算好好花用一番。

　　其實布萊希特並不喜歡《馬哈哥尼城市之興衰》加入畢爾譜寫的音樂後的歌劇排場，當時他正沉浸在馬克思思想以及藝術之社會功用的理論中，希望《馬哈哥尼城市之興衰》可以震撼觀眾、惹惱觀眾；此劇在萊比錫首演時引發了暴亂，而他的期望也顯然成真了。這個故事是一部陰鬱的諷刺作品，講述的是一座歡樂的城市──「羅網之城」（"city of nets"），由心懷不軌的貪婪壞痞子建造而成，他們因為破產又想逃避法律制裁，且深知「從人身上掏到的金子比河裡淘到的多」，因此便建造了一座城市，城市裡保證有喝不完的琴酒和威士忌，女孩隨召隨到，天天都可尋歡作樂。這部作品當時徹頭徹尾被視為基進左派對資本主義美國的辛辣批評，而歌詞裡逗趣地讓人想起阿拉斯加、邊薩果拉（Pensacola, 佛州城市）等外國地方，總譜裡最出名的歌曲也唱起「阿拉巴馬的月亮

啊」，這樣的手法更加強化了上述觀點。不過布萊希特堅稱馬哈哥尼的內涵「不論就哪一種意義而言，都是放諸國際皆準的。」

布萊希特越來越懷疑音樂是否真能撫慰心靈、能用聽覺的愉悅消去尖銳爭辯裡的激烈語氣，但相反地，畢爾的想法與他截然不同。雖然畢爾早期和布萊希特合作編寫歌曲和舞台作品時，在音樂裡加入的不諧和音尚嫌生澀、調性也未臻成熟，不過在編寫《馬哈哥尼城市之興衰》時，他打算譜出一份音樂架構包羅萬象、複雜又詳細的總譜。沒多久後，布萊希特也著手用他那政治味濃厚的筆觸來開發這部作品的內涵。

我認為畢爾走在時代前端。同一時代宣揚教條的其他作品，不出十年便已顯得過時，但《馬哈哥尼城市之興衰》卻似乎越來越不受時間所限。畢爾譜的音樂為布萊希特寫的歌詞增添了感動觀眾的矛盾心理，舉例而言，當珍妮向吉姆的朋友傑克‧施密特（Jake Schmidt）問道他願意在一個女孩身上花多少錢，傑克答三十塊美金時，珍妮唱出一首無禮挖苦卻又相當精采的小曲，並以尖聲的管樂和輕柔震顫的弦樂伴奏，她說「你想想，三十塊錢哪能買到什麼東西！不過十雙長統襪罷了。」這個交易的場景應該是讓布萊希特著迷不已，而畢爾的音樂雖然使這場交易顯得尖刻，卻也能讓人物更貼近真實，也讓觀眾更能掌握得到爭議的重點。

在最終一景，吉姆被押解上刑台。他犯了什麼罪？謀殺？偷竊？還是傷害他人？都不是，他是沒錢付賬，而這在馬哈哥尼城市只有死罪一條。居民舉著標語牌參加遊行，上面分別寫著「支持不公平分配財貨！」或「支持公平分配財貨以外之物！」云云；倘若畢爾未曾用陰鬱有力、和聲巧妙的音樂來讓人物的人性更鮮明，那麼這整個場景便可能比一場愚昧的宣傳好不了多少。

所以，《馬哈哥尼城市之興衰》的確是部歌劇。不過我仍然推薦一

九五六年的錄製版本，其中由蓮亞以及一團優秀劇組參與演出，包括飾唱吉姆的海因茲・塞爾朋（Heinz Sauerbaum）以及飾演傑克的佛立茲・哥爾尼茲（Fritz Göllnitz），並由威廉・布呂克納—呂格貝爾格（Wilhelm Brückner-Rüggeberg）指揮，這張唱片在二〇〇三年由新力古典（Sony Classical）以雙CD規格重新發行後，更是值得推崇。不過倒是有個問題——這張合乎預算的唱片並未附上劇本。你可以選購奧登（W. H. Auden）和切斯塔・柯爾曼（Chester Kallman）合譯的英語劇本，此劇用這份譯本演來十分精采，他倆把 "Netzestadt"（德語裡的 "City of Nets"）譯為 "Suckerville" 譯1，堪稱一絕。

Sony Classical (two CDs) SM2K 91184

Wilhelm Brückner-Rüggeberg (conductor), North German Radio Chorus and Orchestra; Lenya, Sauerbaum, Litz, Mund, Göllnitz

譯1 在英文裡，sucker有「容易受騙的人」、「笨蛋」之意。

99. 朱蒂絲 · 魏爾

（Judith Weir）b. 1954
《一夜京戲》
(*A Night at the Chinese Opera*)

劇本：朱蒂絲·魏爾改編自紀君祥（Chi Chun-hsiang）之雜劇
首演：西元一九八七年七月八日，切爾騰那姆（Cheltenham）人人劇院（Everyman Theatre）

　　近數十年來，譜寫歌劇的作曲家不論成功與否，大多壯志滿懷，從經典文學作品（《大亨小傳》〔*The Great Gatsby*〕）、具有代表性的舞台劇（《慾望街車》〔*A Streetcar Named Desire*〕）、改編成名片的回憶錄（《越過死亡線》〔*Dead Man Walking*〕）、當代社會事件（《哈維·米克》〔*Harvey Milk*〕）等等作品裡，挑選眾所皆知、企圖心強烈的寫實題材來加以改編。另一些作曲家則認為這種處理歌劇的傳統途徑太老套、也太做作，於是嘗試運用別具創意的方法，希望找到生氣勃勃、活潑調皮、現代感十足的題材。

　　蘇格蘭作曲家朱蒂絲·魏爾第一次譜寫多幕舞台作品的時候，心裡也正是這麼盤算的。這齣《一夜京戲》由肯特歌劇院（Kent Opera）委託製作，並於西元一九八七年在切爾騰那姆節（Cheltenham Festival）首演，被評為氣勢磅礡的一部大戲，極為成功；許多人還讚譽魏爾為布列頓以來英國歌劇界最令人振奮的聲音。

　　魏爾決定歌劇題材後就一頭栽了進去，全心全意到親自寫劇本的地

步，而其文學造詣之高明，一如其音樂作品之獨到。

　　一開始，魏爾只打算以一齣十三世紀晚期的中國雜劇來譜寫歌劇，亦即紀君祥編寫的《趙氏孤兒》（*The Chao Family Orphan*），故事講述一位皇帝的臣子遭到奸邪的大將軍捏造不忠之罪，爾後自殺，然而其子後來卻被捏造事實、陷人於罪的將軍認為義子，不過雙方對彼此的真實淵源一無所知。這位孤兒長大成人後獲知真相，欲報血海深仇。譯1

　　後來魏爾突發巧思，將《趙氏孤兒》的歌劇場景設定為劇中劇。外層劇的背景是十三世紀，蒙古人入寇中原，忽必烈大權在握。趙姓漢子是個治水官，被派至蠻地墾荒開渠；某日他無意間獲悉這開鑿渠道的工程竟是由其父啟建，且當初亦曾遺留地圖與工程草圖。受徵召築渠的勞役裡，有三個老是打夥結伴的戲子，《一夜京戲》的第二幕便是由這三個戲子演出《趙氏孤兒》，每人分飾多角，娛樂一同築渠的其他伕役。

　　趙姓漢子看戲時，驚覺這戲跟自己的命運如出一轍；戲還沒唱完，突然地牛翻身，演到一半的戲子慌忙停下來，趙姓漢子趁此片刻尋思方才所見劇情。第三幕，他上山找出父親的工程草圖細細審視，竟發現其父之死另有駭人隱情，也揭穿了義父真面目。他密謀行刺自己曾拜為義父的大將軍，事敗，遭捉拿斬首。劇尾，戲子演出了《趙氏孤兒》的結尾——將軍被殺、正義獲伸的圓滿結局。

　　雖然這故事探討了家族祕密、身分認同、國族傳統、經濟不平等、濫用軍權等議題，不過魏爾任由這些議題在觀眾心中或自然發酵、或自然沉寂，她僅致力於讓觀眾享受一段心滿意足的歡樂時光。正如樂評家羅德尼・米涅斯（Rodney Milnes）在NMC的唱片曲目說明裡寫的，魏爾

譯1 此處所述之劇中人物關係與紀君祥的《趙氏孤兒》原劇內容稍有出入。在原劇裡，丞相趙盾被控不忠後遭斬首，趙家滿門受誅，兒子趙朔領旨自盡，只有趙朔的嬰孩逃過一劫，取名趙武，小名趙氏孤兒，後被不知其真正身世的仇人認為義子。

的幽默飽含嘲諷的意味，是屬於「並非在舞台上露屁股，而是令觀眾挑起眉」的那種幽默。米涅斯還補充道，魏爾就像先前的羅西尼和莫札特一樣，瞭解「倘若想要傳達十分重要的事，唯一的辦法便是以喜劇來訴說。」

這段文字並未道盡魏爾在音樂裡表現出的尖刻、她對戲劇的看法的執著，以及其歌劇裡不可思議的奧妙之處。雖然魏爾向來無意寫出真正的中國音樂，不過她仍然研究了中國古代樂譜、聆聽中國古代音樂，讓自己沉浸在中國的傳統音樂裡；這齣歌劇的總譜亦較少使用西方管弦樂裡的長笛、中提琴、低音大提琴、打擊樂器等等，簧樂器也僅是偶爾出現。

儘管魏爾的音樂表現原本就十分生動而風格繁複，但在她探究了中國音樂後，原有的音樂技巧卻受到擾亂，揭幕後管弦樂奏出的華麗裝飾樂段，便有如一場含糊不清的中國號角曲（fanfare）；話雖如此，與當今聰敏卻態度強硬的現代主義者所寫的大部分和聲語言比起來，此劇不論是和弦、和聲、還是實際的音符，都更加引人入勝。而且魏爾身為歌劇作曲家的新秀，其大膽的自信心更是教人印象深刻，她在編排歌詞時不斷地改變風格，劇裡不僅有單純的口語對白、以音樂伴奏的口語對白、半唱半說的聲樂歌詞、輕快飄揚的聲樂，偶爾也出現悠長而抒情、效果絕佳的傾訴。

這齣歌劇僅有的一張唱片，是一九九九年在格拉斯哥皇家音樂廳（Glasgow Royal Concert Hall）的現場表演錄製而成，當時是與英國廣播公司三號廣播電台（BBC Radio 3）的《鳴響世紀之聲》（*Sounding the Century*）節目一同上演的。所幸這絕無僅有的錄製版本相當傑出，由安德魯・帕洛特（Andrew Parrott）指揮蘇格蘭室內管弦樂團（Scottish Chamber Orchestra），還有一群饒富魅力的演員與歌手。

NMC Recordings (two CDs) NMC D060

Andrew Parrott (conductor), Scottish Chamber Orchestra; Gwion Thomas, Adey Grummet, Timothy Robinson, Michael Chance

100. 雨果・韋斯加

（Hugo Weisgall）1912-1997

《六個尋找作者的劇中人》

（*Six Characters in Search of an Author*）

劇本：丹尼斯・強斯頓（Denis Johnston）改編自皮蘭德婁（Pirandello）的劇本
首演：西元一九五九年四月二十六日，紐約市立歌劇院（City Opera）

　　西元一九九三年，紐約市立歌劇院別出心裁地舉辦了成立十五週年的慶祝活動，於三個晚上接連推出三部作品的首演。這裡邊最叫座的是哪一部呢？不是愛茲拉・雷德曼（Ezra Laderman）那部新潮而風格繁複的《瑪麗蓮》（*Marilyn*）——內容講述瑪麗蓮夢露（Marilyn Monroe）一生中的最後幾年日子——也不是盧卡斯・佛斯（Lucas Foss）那齣好看但影響力不大的兒童歌劇《葛里費爾金》（*Griffelkin*）。

　　最叫座的，是雨果・韋斯加的聖經歌劇《以斯帖》（*Esther*），這份總譜起伏不定、內容繁複，教人聽來精神大振，裡頭自始至終處處皆是不諧和音（dissonance），饒富趣味。座位上的觀眾如癡如醉，緊接著心蕩神迷地向年高八十一歲的韋斯加喝采。

　　這場首演教人再度充滿了無比的信心。劇團擔心觀眾將難度較高的作品拒於門外，因此經常尋求穩當的做法，委託製作題材通俗、總譜又簡單易懂的歌劇，然而就在這場首演中，觀眾史無前例地對一位傑出作曲家的作品反應熱烈；此齣歌劇引據相當確實、帶來的衝擊力十分龐

大，瓦解了觀眾的抗拒心理。難以理解的是，《以斯帖》在首演後就消聲匿跡，迄今從未重演過，連紐約市立歌劇院也不曾再將之搬上舞台，市面上亦無錄製版本可購買。韋斯加雖被譽為歌劇作曲大師，但在一九九七年以八十四歲之齡辭世時，還是不免為自己譜寫的十部多幕歌劇的前途感到憂心。

正因如此，新世界（New World）唱片公司錄製的另一齣韋斯加歌劇《六個尋找作者的劇中人》相當值得收藏，這部作品根據魯伊吉‧皮蘭德婁（Luigi Pirandello）的劇本譜寫而成，雖然是較早期的作品，不過同樣引人入勝。此劇當時是由哥倫比亞大學（Columbia University）的愛麗絲‧迪特森基金會（Alice M. Ditson Fund）委託製作，在一九五九年於紐約市立歌劇院首演，並成功地於次一季再度上演；然後就像屢見不鮮的情況一般，作品漸漸失去魅力，直至一九九〇年才與抒情歌劇中心（Lyric Opera Center）合作，在芝加哥抒情歌劇院（Lyric Opera of Chicago）重演。新世界唱片的版本，便是從芝加哥抒情歌劇院製作的現場表演錄製而成。

韋斯加於一九一二年出生於波西米亞（Bohemia），父親是唱詩班的領唱者，韋斯加小時便隨父親移民美國，在美國接受了完整的音樂學院訓練，並在約翰‧霍普金斯大學（Johns Hopkins University）以一篇探討十七世紀德國詩作之原始主義的論文拿到了博士學位。基於這樣的背景，韋斯加為歌劇找了大量的文學性題材來源——包括莎士比亞（Shakespeare）、拉辛（Racine）、史特林堡（Strindberg）、三島由紀夫（Mishima）、葉慈（Yeats）等等——也就不足為奇了。儘管這些文學家的作品十分巍峨，韋斯加卻從來不曾卻步，精神值得讚揚。他拿皮蘭德婁於一九二一年寫的出色劇本重編成歌劇，這種無畏的態度更是不言而喻。

425

　　此齣劇作大膽操弄劇中劇的架構設定，粉碎了幻想與現實之間的界線。一組演員正在綵排《大打出手》（*Mixing It Up*），這齣新劇的作者是一位自負而造作的現代主義者，名叫皮蘭德婁，不過這些演員沒人喜歡這部劇。就在他們忙著工作的時候，六個不知打哪兒冒出來的陌生人走到舞台上——父親、身著喪服的母親、脾氣暴躁的成年兒子、情緒反覆無常的繼母，還有兩個悶悶不樂的沉默孩子——他們自稱是一部劇本裡的人物，但那部劇本的作者只寫了一半便撒手不管，如今他們只好尋找可以把他們的故事寫完的人。

　　韋斯加和愛爾蘭劇作家丹尼斯・強斯頓為了把這部劇本改成歌劇版本，便把劇本裡的演員改寫成正在綵排一齣複雜無比的新歌劇，劇名是《聖安東尼的試探》（*The Temptation of Saint Anthony*），由一位叫做雨果・韋斯加的作曲家譜寫，而六個陌生人則是來自一齣未完成的歌劇裡的人物。

　　韋斯加的音樂雖然從未嚴格遵循十二音列技法（twelve-tone technique），然而歐洲表現主義（expressionism）的味道卻十分濃烈，精采絕倫，教人難以忘懷。和聲語言裡強烈的無調性和深厚的半音風格（chromaticism），在繾綣的自然音階和聲（diatonic harmony）適時的影響下發酵。韋斯加的旋律體雖然不若傳統做法那般音調優美，卻與歌詞以及戲劇意圖緊密結合，有時沉思默想、有時叨絮不休、有時輕快活潑、有時粗糙刺耳、有時又哀傷難耐。舉例而言，在第一幕裡，繼女在一首憂鬱的獨白裡唱出自己所過的生活當作與導演面試時的試唱曲。這首詠嘆調如此迷人，怎會未被分離出來，成為一首獨唱曲呢？

　　抒情歌劇中心的表演在李・夏耶南（Lee Schaenen）的指揮下步調井然，而且這場演出裡的歌手聽來顯然相當投入角色之中，雖然他們年紀較輕卻很有天份，其中有幾位後來也大放異彩。聆聽這些演唱家初出茅

盧時的歌聲很有意思，其中包括女高音伊莉莎白·芙特蘿（Elisabeth Futral）（飾唱花腔〔The Coloratura〕）、男高音布魯斯·福樂（Bruce Fowler）（飾唱喜劇男高音〔The Tenore Buffo〕）、男中音羅伯特·歐爾茲（Robert Orth）（飾唱父親〔The Father〕）以及次女高音南西·莫爾茲比（Nancy Maultsby）（飾唱母親〔The Mother〕）。

近年來，有些複雜而大膽的新歌劇十分成功，譬如保羅·胡德斯（Poul Ruders）的《使女的故事》（*The Handmaid's Tale*）、凱雅·莎莉雅荷（Kaija Saariaho）（芬蘭）的《遠方之愛》（*L'Amour de Loin*）、湯瑪斯·阿德斯（Thomas Adès）的《暴風雨》（*The Tempest*），使我衷心期盼，希望愛好歌劇的新生代已經準備好觀賞不會要求他們不動腦筋的音樂戲劇。但願韋斯加的歌劇會在新的保留劇目裡出現。請相信本文所述，當某個劇團終於重演《以斯帖》時，將會是歌劇界的一大盛事。

New World Records (two CDs) 8-454-2

Lee Schaenen (conductor), Lyric Opera Center for American Artists, Members of the Lyric Opera of Chicago Orchestra; Orth, Byrne, Maultsby, Fowler, Futral

嚴選二十齣好劇

　　如果本書推薦的一百齣歌劇令歌劇新手眼花撩亂、難以抉擇，那麼我為諸位挑選了二十部作品，你可以直接參考這些絕佳的基本劇碼，如此一來，也更容易瞭解這種變化多端的戲劇類型是多麼地令人興奮，難以自抑。

貝多芬（Beethoven）：《費黛里奧》（*Fidelio*）

貝里尼（Bellini）：《諾瑪》（*Norma*）

貝爾格（Berg）：《沃采克》（*Wozzeck*）

比才（Bizet）：《卡門》（*Carmen*）

布列頓（Britten）：《彼得·葛林姆》（*Peter Grimes*）

多尼采蒂（Donizetti）：《拉美莫爾的露琪亞》（*Lucia di Lammermoor*）

葛路克（Gluck）：《奧菲歐與尤莉蒂潔》（*Orfeo ed Euridice*）

韓德爾（Handel）：《凱撒大帝在埃及》（*Giulio Cesare in Egitto*）

楊納傑克（Janáček）：《顏如花》（*Jenůfa*）

莫札特（Mozart）：《費加洛婚禮》（*Le Nozze di Figaro*）

莫札特（Mozart）：《喬凡尼君》（*Don Giovanni*）

普契尼（Puccini）：《波西米亞人》（*La Bohème*）

普契尼（Puccini）：《托斯卡》（*Tosca*）

羅西尼（Rossini）：《塞維利亞理髮師》（*Il Barbiere di Siviglia*）

史特勞斯（Strauss）：《伊蕾克特拉》（*Elektra*）

史特勞斯（Strauss）：《玫瑰騎士》（*Der Rosenkavalier*）

史特拉汶斯基（Stravinsky）：《浪子生涯》（*The Rake's Progress*）

威爾第（Verdi）：《弄臣》（*Rigoletto*）

威爾第（Verdi）：《奧賽羅》（*Otello*）

華格納（Wagner）：《崔斯坦與伊索德》（*Tristan und Isolde*）

深入瞭解歌劇──精選書目簡介 ^{譯1}

在寫到本書各齣歌劇的歷史背景時，有許多參考書籍是我的得力助手，在此我也建議讀者，需要尋找更多相關資料時亦可參考這些書籍。全四冊的《新葛洛夫歌劇大辭典》（ *The New Grove Dictionary of Opera* ）（London: Macmillan Press Limited, 1992; edited by Stanley Sadie）是歌劇界的模範出版品，當中介紹歌劇的各項條目，不但鉅細靡遺，又十分可靠，內容包括劇情概要及音樂和戲劇兩方面的分析。其中特別精采的是：William Ashbrook關於多尼采蒂歌劇的文章、Barry Millington關於華格納歌劇的文章、David Murray關於史特勞斯歌劇的文章，還有Julian Rushton關於莫札特歌劇的文章。Richard Taruskin為多部俄國歌劇撰寫的條目詳述了那些歌劇的背景、發展、素材來源，極具權威性。樂評家Paul Griffiths針對巴爾托克的《藍鬍子的城堡》（ *Bluebeard's Castle* ）和李格第的《大死神》（ *Le Grand Macabre* ）所寫的評論雖然篇幅較短，卻犀利而慧眼獨具。Roger Parker在文章裡記述了威爾第的一生與譜曲生涯並回顧其作品，內容十分出色。

有關合作編寫同一部歌劇的劇作家總共有幾位，或首演的地點與日期之類的細節有疑問時，我通常都會採用《新葛洛夫歌劇大辭典》的內容。

以下幾本書也讓我受益匪淺，同樣適合需要進一步查詢資料的讀者：

譯1 作者所列書目目前在台灣均無譯本。

《班傑明・布列頓傳》（*Benjamin Britten: A Biography*），Humphrey Carpenter著（New York: Charles Scribner's Sons, 1992）——在所有介紹此位英國偉大人物的書裡，這是最棒的一本。

《莫札特的書信・莫札特的一生》（*Mozart's Letters, Mozart's Life*），Robert Spaethling譯（New York: W. W. Norton & Company, 2000）——此書把書信片段和作者的評論巧妙地結合在一起，深入審視了這位作曲家。

《從史料看楊納傑克歌劇》（*Janáček's Operas: A Documentary Account*），John Tyrrell譯（Princeton, N.J.: Princeton University Press, 1992）——本書收錄了書信、歷史文件、評論文章等內容，同樣對讀者大有助益。

《理查・史特勞斯歌劇全集》（*The Complete Operas of Richard Strauss*），Charles Osborne著（New York: DaCapo Press, 1991）——此書回顧了史特勞斯的歌劇，內容豐富又易讀，介紹史特勞斯的作品發展時特別精采。

《卡拉絲遺采——唱片指南全集》（*The Callas Legacy: The Complete Guide to Her Recordings*），John Ardoin著（New York: Charles Scribner's Sons, 1991）——作者是位公認的卡拉絲專家，亦是卡拉絲的好友，書中按照年份詳盡記錄了這位偉大女高音的錄音作品。

國家圖書館出版品預行編目資料

紐約時報嚴選100張值得珍藏的歌劇專輯 / 安東尼·托馬西尼(Anthony Tommasini)著 ; 林宏宇, 陳至芸, 楊偉湘譯. -- 初版. -- 臺北市 ： 商周
出版 ： 家庭傳媒城邦分公司發行, 2007[民96]
 面 ； 公分
譯自：The New York Times Essential Library: Opera
ISBN 978-986-124-839-4(平裝)

1. 歌劇

915.2 96002988

紐約時報嚴選

100張值得珍藏的歌劇專輯

原 著 書 名 / The New York Times Essential Library: Opera
作　　　者 / 安東尼·托馬西尼（Anthony Tommasini）
譯　　　者 / 林宏宇、陳至芸、楊偉湘
總　編　輯 / 楊如玉
責 任 編 輯 / 方佳俊

發　行　人 / 何飛鵬
法 律 顧 問 / 台英國際商務法律事務所　羅明通律師
出　　　版 / 商周出版
　　　　　　台北市104民生東路2段141號9樓
　　　　　　電話：(02) 25007008　傳真：(02)25007759
　　　　　　E-mail：bwp.service@cite.com.tw
發　　　行 / 英屬蓋曼群島商家庭傳媒股份有限公司城邦分公司
　　　　　　台北市中山區民生東路二段141號2樓
　　　　　　書虫客服服務專線：02-25007718；25007719
　　　　　　服務時間：週一至週五上午09:30-12:00；下午13:30-17:00
　　　　　　24小時傳真專線：02-25001990；25001991
　　　　　　劃撥帳號：19863813；戶名：書虫股份有限公司
　　　　　　讀者服務信箱：service@readingclub.com.tw
　　　　　　城邦讀書花園 www.cite.com.tw
香港發行所 / 城邦（香港）出版集團
　　　　　　香港灣仔軒尼詩道235號3樓 E-mail：hkcite@biznetvigator.com
　　　　　　電話：(852) 25086231　傳真：(852) 25789337
馬新發行所 / 城邦（馬新）出版集團 〔Cite (M) Sdn. Bhd. (458372 U)〕
　　　　　　11, Jalan 30D/146, Desa Tasik, Sungai Besi, 57000
　　　　　　Kuala Lumpur, Malaysia.
　　　　　　電話：(603) 9056-3833　傳真：(603) 9056-2833

封 面 設 計 / 李東記
打 字 排 版 / 極翔企業有限公司
印　　　刷 / 韋懋印刷事業股份有限公司
總　經　銷 / 農學社 電話：(02) 29178022 傳真：(02) 29156275

■2007年4月初版 Printed in Taiwan
●定價：460元